다시 쓰는

착한미술사

그동안 몰랐던

서양미술사의
숨겨진 이야기

20가지

허
나
영
지
음

다시　쓰는

착한미술사

타인의사유

세상에서 밝게 빛날 씨앗에게

방향을 1° 틀어서 보기

어린 시절의 나는 그림 그리기를 좋아했고 곧잘 그린다는 소리를 듣던 아이였다. 그러다 엄마 손에 이끌려 동네 미술학원에 가게 됐다. 그곳은 그야말로 파라다이스였다. 더러워질 걱정 없이 물감과 크레파스를 쓸 수 있었고, 마음껏 상상의 나래를 펼칠 수 있었다. 무엇보다 한쪽 눈을 질끈 감고, 팔을 공중으로 쭉 뻗어 미술 연필로 선반 위 석고상을 재는 언니 오빠들의 모습이 너무 멋졌다. 그리고 조금 더 시간이 지났을 때, 나 역시 석고상 선반 앞 이젤에 앉을 수 있는 기회를 얻게 되었다.

두근거리는 마음으로 선생님을 따라 했다. 한쪽 눈을 감고 연필을 잡은 손을 쭉 뻗어 멀리 보이는 석고상에 댔다. 응? 그런데 손을 뻗을 때마다 달라졌다. 분명 코와 눈썹의 각도를 잘 맞춰서 그렸는데, 다시 보니 아니었다. 그렇게 지우고 그리고를 반복하자, 뒤에서 보시던 선생님이 웃으셨다. 그리고 그림을 그릴 때는 오른쪽 혹은 왼쪽 중 어떤 눈을 기준으로 할지 정하고, 그 눈으로만 봐야 한다고 알려주셨다. 양쪽 눈 사이에도 몇 센티미터의 거리가 있기 때문에 각도가 달라진다고 말이다. 그때부터 나는 왼쪽 눈만 감는 연습을 했다.

생각해보면 선생님이 알려주신 것은 그저 기술적인 해결책이었다. 원근법적으로 자연스러운 공간을 표현하려면 한쪽 눈으로만 봐야 하기 때문이다. 그런데 이런 실수를 통해서, 나는 조금 다른 각도로 보

면 세상의 다른 면이 보인다는 것도 알게 되었다. 그 차이가 아주 작은 1°라도 말이다.

미술사 속 예술가들은 다르게 보는 것을 즐겼던 사람들이었다. 예전의 나는 그 1°의 차이를 줄이려고 노력하는 유형이었지만, 미술을 공부하고 그들에 대해 알아가면서 반드시 세상과 같은 방향을 볼 필요는 없다는 걸 깨달을 수 있었다. 특히 코로나 팬데믹으로 전 세계가 혼란스러워지고, 이를 보완하기 위한 새로운 관점과 방식들이 제시되기 시작하면서, 다르게 보기의 중요성을 다시 한번 체감하게 되었다.

스마트폰이나 컴퓨터로부터 아이를 떼어놓으려 했던 부모들은 온라인 수업을 듣게 하려고, 울며 겨자 먹기로 컴퓨터 앞에 아이를 앉혀야 했다. 관객의 환호성과 박수에 힘입었던 공연들은 온라인 공간을 활용하게 되었고, 직접 미술관이나 전시장에 가야 했던 미술 전시 역시 디지털 세상에서 감상할 수 있게 되었다. 한 달에 한두 번은 있던 회식이 사라지고, 몸이 좋지 않거나 아이를 돌보기 위해서 재택근무를 하는 것을 인정하게 되었다. 그리고 거리두기를 실천하고 마스크를 쓰며 위생수칙을 지키는 것이 점차 자연스러워졌다. 이러한 변화 속에서 많은 사람이 예전에 습관적으로 해오던 것들이 반드시 필요한 것은 아니라는 생각을 하게 되었다. 그래서 이제 양쪽 눈을 모두 뜨고 세상을 바라볼 수 있다는 자신감이 생겼다. 보는 각도가 다소 다르다 해도 말이다.

바라보는 각도의 아주 작은 차이는 우리의 삶을 달라지게 만든다. 익숙한 방식을 벗어나 다른 각도에서 바라보고자 하는 사고방식은 소수 문화를 인정하고 다양성을 긍정하는 방향을 지향한다. 이는 미술사

의 기술에서도 마찬가지다. 다수결의 원칙이 민주주의의 기초를 이루지만, 최근 소수의견도 경청하고 함께 고민해보자는 분위기가 형성되고 있다. 이에 미술사의 소수, 즉 마이너리티의 이야기를 궁금해하는 마음에서 이 책은 시작되었다.

서양미술사하면 떠오르는 책은 곰브리치Ernst Gombrich, 1909-2001의 『서양미술사The Story of Art』일 것이다. 이 책은 미술을 전공하거나 관심을 가진 사람에게는 교과서와 같다. 실제로 곰브리치는 서문의 첫 줄에 "아직 낯설지만 매혹적으로 보이는 미술이라는 분야에 처음으로 입문하여 약간의 오리엔테이션을 필요로 하는 사람들을 위하여 쓰여졌다"라고 밝힌다. 하지만 이 책을 선뜻 집기란 쉽지 않다. 무엇보다 그 두께에서 오는 무게감 때문이다. 그리고 원제인 『The Story of Art』에서도 의문이 생긴다. 제목만 보면 이 책을 통해 보편적인 미술, 즉 전 세계의 미술에 대한 이야기를 들을 수 있을 거라는 기대를 하게 된다. 하지만 실상은 번역서의 제목처럼, 서양미술사가 책의 대부분을 이룬다. 곰브리치는 서문에서 자신의 부족함을 밝히며, 한 챕터 정도만 '동양미술'에 할애했다. 한국의 미술 전공자와 애호가들이 읽는 교과서와 같은 책이 '서양의 미술 이야기'라는 건 안타까운 사실이다. 우리는 한국에서 살면서 한국미술을 만들어내거나 즐기는 사람인데 말이다. 실상 비슷한 시기를 살았던 조선의 화가 안견보다 이탈리아 화가 레오나르도 다 빈치에 대해 더 잘 알고 있는 게 우리의 현실이다.

하지만 현시점의 미술을 이해하기 위해서 그 흐름을 따라가다 보면, 결국 서양미술의 이야기로 돌아갈 수밖에 없다. 유화, 조각, 설치,

퍼포먼스 등 모든 것들이 서양에서부터 시작되었으니 말이다. 그렇기에 어쩌면 우리는 더 알아야 한다. 그 시작의 바탕이 된 '그들의 미술'을 말이다. 다만 이제는 끝없는 예찬을 넘어서 조금 다르게 그들의 미술을 볼 필요가 있지 않을까 한다. 이에 이 책에서는 그간 이야기되었던 방식이 아닌, 방향을 1° 틀었을 때 보이는 서양미술사의 이야기를 담고자 했다.

1장에서는 고대 그리스·로마 문화의 정신적 근간이었던 신화를 위한 예술이 아닌, 인간을 위한 예술을 찾아보았다. 그중 고대 그리스 아테네 시민들의 묘비를 통해 당시 사회상을 엿보고, 로마 시대에 제국으로 편입된 이집트 지역의 독특한 파이윰 초상화에 대해 알아본다.

이어 2장에서는 유럽의 시작이 된 중세시대, 신이 아닌 인간을 위해 만들어진 독특한 예술품들을 보고자 한다. 성 조지와 기사문학이 결합되면서 형성된 전설, 정복왕 윌리엄 1세의 영웅담, 일 년 열두 달의 귀족과 농민들의 생활상, 그림으로 세상을 창조한 화가의 상상력까지, 신에게만 봉사해야 했던 시대에 인간다움을 표현한 예술들을 살펴보고 그 속에 담긴 이야기를 알아본다.

거장들이 활동했던 르네상스 시기에는 흑사병이라는 짙은 어둠과 함께 동서무역을 통해 부를 이룬 황금빛 상인들의 뒷받침이 있었다. 이에 휘장 뒤에서 모든 것을 만들어낸 이들의 이야기를 3장에서 들어본다.

4장에서는 강력해진 왕권을 바탕으로 형성된 화려하고 눈부신 바로크와 로코코 미술의 특징을, 그리고 그 뒤에 가려진 백성들의 고난

극복기와 생존 전략을 들여다본다.

　지중해를 중심으로 자신들만의 문화를 만들어왔던 유럽인들은 이후 대서양과 인도양을 지나 영토를 확장하면서 전 세계에 자신들의 것마냥 깃발을 꽂았다. 끝도 없이 성장하고 강해진 유럽의 산업화 이면에는 수많은 희생이 뒤따랐고, 이러한 억압과 피해를 예술에서도 살펴볼 수 있다. 또한 급성장과 함께 사회적인 변혁이 일어나면서, 예술가들 역시 그 흐름에 적응하기도 하고 미처 따라잡지 못하기도 했다. 이에 계몽주의의 불빛 아래 감춰진 어두운 그림자를 5장에서, 그리고 현대적 전환이 일어났던 혁신의 예술과 그 이면의 도태된 예술에 대해서는 6장에서 살펴볼 것이다. 마지막으로 서양미술의 중심축이 이동하면서 새로운 시대를 다지고자 했던 이들의 이야기를 7장에서 다루려 한다.

　여러 곁가지를 모아둔 만큼 모든 이야기가 하나의 방향을 향하고 있지는 않다. 그리고 고대 그리스에서부터 20세기까지 시간 순으로 정리되어 있지만, 각 이야기가 하나의 시대를 대변하지는 않는다. 각기 다른 이야기가 담긴 옴니버스 형식으로 구성되어 있으므로, 순서에 상관없이 관심 있는 주제를 골라서 읽어도 좋을 것이다. 조금 더 이해를 돕기 위하여, 각 장의 시작마다 시대별 큰 줄기에 관한 핵심을 짧게 정리했다.

　어떠한 서사에서 중심이 되는 이야기를 이끌어가는 주연이 있다면, 그 옆에는 반드시 조연이 있어야 한다. 모놀로그와 같은 특수한 형태의 극을 제외하고, 조연이 없다면 이야기가 개연성 있게 흘러가기 힘들기 때문이다. 그리고 주연보다 더 화면을 장악하는 '씬 스틸러'가 있

듯이, 미술사에서도 그 순간을 빛낸 조연들이 있다.

　나는 미술사의 서사를 이끈 주연과 더불어 이런 조연들을 함께 소개하고 싶었다. 혼란스러운 역사적 전환기에서 다시금 과거의 미술을 바라보고, 지금 우리에게 관점의 방향을 바꿀 수 있는 이야기들을 들려주고 싶었다. 재미있게도 이렇게 모으다 보니 결과적으로 그 시대에 소외되었던 작은 이야기들 그리고 무엇보다 사람 사는 이야기가 담겼다. 어두운 그늘에 있던 작은 이야기를 꺼냈다는 점에서 착한 미술사라고 감히 말할 수 있을지도 모르겠다. 물론 '착하다'의 기준은 각기 다를 테지만 말이다.

　그 어느 때보다 변화의 바람이 강하게 부는 현시점에 한 번쯤 돌아볼 필요가 있는 이야기들이다. 방향을 조금 틀어서 바라보면 다른 가치와 의미를 지닐 수 있다. 이제 미술사 책 구석에 있던 조연들이 들려주는 소수의견을 함께 만나보자.

CONTENTS

chapter

3.

황금으로
탄생한 예술

chapter

4.

고유의 목소리로 말하는
이야기

chapter

7.

새로운 시대를 위한
초석

일러두기 † 그림 및 사진 캡션에 나오는 작품 정보는 높이(세로)×너비(가로)
기준입니다.

† 미술 및 조각 작품 제목은〈 〉로, 영화 및 연극 제목은《 》로, 기사
및 논문 제목은「 」로, 책 제목은『 』로 표기했습니다.

chapter
1

신화의 시대 속
인간의 삶

고대 그리스와 로마 : 유럽 문화의 기틀

고대 그리스·로마의 정치, 경제, 그리고 예술은 이후 유럽의 뿌리가 되었다. 이 시기 예술의 가장 큰 특징을 꼽자면, 신화를 중심으로 형성 되었다는 점이다. 올림포스산에 사는 열두 신의 활약상을 그린 그리 스·로마 신화는 그저 옛이야기가 아니다. 당시에는 인간에게 상과 벌 을 줄 수 있는 살아있는 신이었으며, 변화무쌍한 세계에서 믿고 의지 하는 존재들이었다. 이에 고대인들은 인간과 유사하면서도 자연의 힘 을 관장할 정도로 강한 신들을 경배했고, 이들을 기리는 신전을 도시 마다 세웠다.

지금도 아테네에는 그 흔적이 곳곳에 남아있는데, 특히 아크로폴리 스라 불리는 언덕 꼭대기에 자리한 파르테논 신전이 유명하다. 페르시 아와의 전쟁으로 폐허가 된 아테네를 재건하고 망가진 자존심을 다시 일으키고자, 아테나 여신을 위해 지은 신전이다. 이를 위해 위대한 지 도자였던 페리클레스Perikles, BC 495?-BC 429의 지시에 따라 당대 최고 의 기술을 지닌 조각가 페이디아스Pheidias의 감독하에 만들어졌다. 비 록 파르테논 신전의 현재 모습은 기둥과 기단, 지붕 일부가 남아있는 정도이지만, 대리석으로 된 폐허만으로도 당시의 위용을 짐작할 수 있 다. 높게 쌓아 세운 기둥이 무거워 보이지 않도록 중간 부분은 살짝 부 풀리고 기둥머리는 가늘게 만든 엔타시스 양식으로, 규모 있으면서도

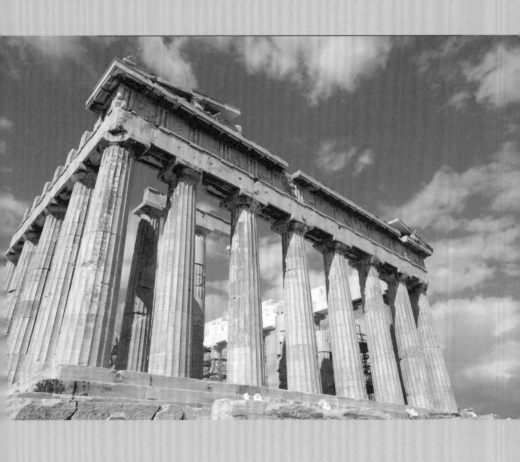

<파르테논 신전>,
BC 450년경,
그리스 아테네 아크로폴리스 위치

세련된 느낌을 선사한다. 신전 내부에는 3미터가 넘는 것으로 알려진, 금과 상아로 장식된 아테나 신상을 봉안했다고 한다. 그만큼 파르테논 신전은 당시의 건축과 예술의 정수였다.

하지만 아테나 신상은 오래전에 파괴되었고 현재 파르테논 신전은 그저 뼈대만이 남아있다. 대신 신전을 장식하던 화려하고 아름다운 조각들은 바다 건너 영국으로 가면 볼 수 있다. 신전의 지붕을 장식하던 박공과 프리즈에 새겨져 있던 역동적이고 사실적인 조각들이 대영박물관의 엘긴 마블Elgin Mables관에 전시되어 있기 때문이다.

그리스의 신전 장식품을 대영박물관에서 볼 수 있는 이유는 영국의 엘긴 경이 터키 주재 영국공사에 있을 때, 당시 아테네를 점령하고 있던 터키의 허가를 받아 이를 헐값에 구입해서, 1816년 영국 정부에 팔았기 때문이다. 남 일 같지 않기에 안타깝지만, 어쨌거나 당시 고대 그리스의 조각 수준을 알 수 있어 감탄하게 되는 건 사실이다. 엘

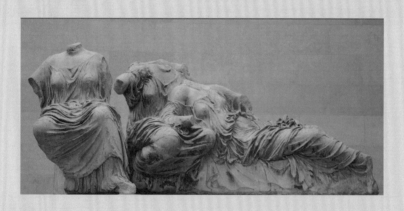

〈엘긴 마블〉 중 일부,
BC 450년경,
영국 런던 대영박물관 소장

긴 마블의 조각들은 인간 신체의 입체감과 동세를 효과적으로 표현하고 있기에, 이 표현 기법을 두고 흔히 '물에 젖은 천'이라 일컬어진다. 그만큼 이 고대의 조각들은 현실적인 인간보다는 이상적인 인간의 모습을 그리고 있으며, 신화 속 신과 영웅들의 초월적인 힘과 아름다움을 보여준다.

이상적인 인간을 그리는 고대인들의 사상은 철학자 플라톤의 '이데아IDEA' 사상과 연결된다. 플라톤은 이 세상이 이데아라는 완벽한 세상의 그림자일 뿐이라고 보았다. 이데아에 모든 것의 근원이 있는데, 인간은 원래 이를 알고 있었으나 태어나는 순간 잊는다는 것이다. 그런 면에서 인간의 아름다움 역시 이데아에 존재하는 신적이고 이상적인 아름다움의 복제일 뿐이었다. 그래서 고대인들은 이데아에 가까운 완벽한 형태를 만들고자 했다. 신상은 완벽한 아름다움을 지녀야 했고 이상적인 형태로 표현되어야만 했다. 이런 고대 그리스의 조각 전통은 로마로 이어졌다가, 훗날 이탈리아 르네상스 때 되살아났으며, 현대에는 고전적인 아름다움의 대명사가 되었다.

하지만 분명 고대에도 신보다는 인간의 삶과 죽음을 다룬 예술이 존재했다. 고대 그리스와 로마의 예술을 말할 때, 보통 이상적인 아름다움을 표현한 조각 이야기가 주를 이루는 것은 사실이지만, 그게 전부는 아니다. 이에 이 장에서는 그동안 잘 알려지지 않았던, 신이 아닌 인간 그 자체에 포커스를 맞춘 고대 그리스·로마의 예술작품들에 대해 살펴보고자 한다.

죽은 자들을 기억하는 방식

모든 사람에게 예외 없이 공평하게 찾아오는 두 가지, 그것은 탄생과 죽음이다. AI와 대화를 하는 현대에도, 바다 끝이 세상의 전부라고 믿었던 고대에도 마찬가지다. 특히 죽은 후의 세계가 어떤지 알지 못하는 것은 그때나 지금이나 똑같다. 다만 종교와 문화권에 따라 다양한 사후세계를 말하고 있기에, 이에 대한 표현과 반응이 각기 다를 뿐이다.

그렇다면 수많은 철학자가 있었던 고대 그리스와 로마에서는 죽은 자들을 어떻게 떠나보냈을까? 그리고 남아있는 사람들은 그리운 이들을 위해 무엇을 했을까? 우리가 영정 사진을 통해 장례식에서 마지막 모습을 바라보듯이, 고대인들 역시 자신들의 방식으로 제작한 예술품

을 통해 죽은 이들을 기억하고자 했다.

기술이었던
예술

고대 그리스와 로마를 말할 때 빼놓을 수 없는 것 중 하나가 그리스·로마 신화이다. 이름을 다 외우기도 힘들 정도로 많은 신과 님프, 인간들이 등장하는데, 그들이 만들어내는 막장 드라마는 그 어떤 드라마나 소설보다도 더 자극적이다. 심지어 권선징악勸善懲惡과 같은, 누구나 기대하는 결과를 보여주지 않는 경우도 많다. 그만큼 고대 신들이 가지고 있는 변덕과 질투, 분노 등의 감정은 인간보다 더 변화무쌍했고, 이 절대적인 힘을 가진 존재들이 언제 돌변할지 모르기에, 고대인들은 신의 심기를 거스르지 않고자 했다. 신들이 가지는 특징에 맞춰 소원을 빌었고 그들을 위한 신전을 지었다. 그래서 일반적으로 미술사에서 주로 이야기되는 고대 그리스의 예술품은 신전을 장식했던 조각이나 제의 때 봉헌물을 바치던 인물상의 조각들이다. 기름이나 포도주 등을 담던 도기조차 신들의 이야기를 그림으로 담고 있는 경우가 많았다.

고대 그리스 회화 작품은 남은 게 거의 없지만, 다행히 도기 표면의 장식적인 그림을 통해 그 특징을 유추할 수 있다. 고대 그리스·로마에서 사용되던 도기는 입구가 좁고 배가 둥근 형태를 지니는데, '암포라 Amphora'라는 이름으로 불린다. 용도에 따라 디테일한 형태는 살짝 다르지만 견고함을 자랑하며, 무엇보다 넓은 표면을 지니고 있어서 신화

속 다양한 이야기들을 담기 좋았다. 이러한 그림과 도기는 아름답기도 했지만 실용적인 목적을 갖고 있었기 때문에, 예술임과 동시에 기술의 영역에 속한 것이기도 했다.

신에게 봉헌하고 신의 이야기를 표현한 고대의 예술은 사실 현대에 우리가 아는 예술의 개념과는 다소 차이가 있다. 하얀 전시장 벽에 걸리거나 미술관이나 박물관의 쇼케이스 속에 있는 예술품들은 시쳇말로 밥 먹는 데에 도움이 되지 못한다. 그림 속의 떡처럼, 그저 바라봐야 좋은 미술품들인 것이다. 하지만 고대의 미술품들은 그렇지 않았다. 모두 저마다의 쓰임이 있고 목적이 있는 것들이었다. 신전은 당연히 신을 위한 건축이었고, 신상이나 여러 조각들 역시 신전을 장식하거나 신을 기쁘게 하기 위한 것이었다. 미술 뿐 아니라 연극이나 음악 역시 신화의 이야기나 사회적 규범을 전달하기 위한 것이었다. 이렇듯 모든 것에는 쓰임과 목적이 있었다. 그래서 예술이라 불리는 것들은 일종의 전문 기술이 필요한 것들이었고, 예술가 역시 장인에 가까웠다.

화가와 조각가는 현실과 비슷하게 그려내거나 만들

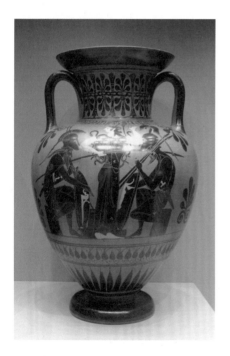

〈게임을 하고 있는 아킬레우스와 아이아스〉,
BC 510년경, 암포라

어내는 기술을 가져야 했고, 도예가들은 튼튼하고도 아름다운 도기를 만들어야 했다. 이것은 배를 건조하거나 건축하는 것을 비롯해서 전쟁의 전략까지도 통틀어 지칭할 수 있는 전문적인 기술, 즉 '테크네 Technē'의 영역이기도 했다. 그러니 르네상스나 신고전주의와 같은 근대미술에서 이야기하는 '아름다운 그리스 예술'이라 하는 것은 당시에는 없었던 개념이라고 봐야 한다. 후세에 찬양받은 예술품들은 그저 사회적 목적과 쓰임에 따라 만든 것이었고, 그 기술이 너무나 훌륭하여 후대에까지 이름이 남게 된 것뿐이다. 고대의 예술가들은 자신의 창조적 역량을 표현하거나 자아를 드러내기 위한 예술을 하기보다는 사회적 필요를 담은 물건들을 만들었던 것이다.

고대 그리스의
묘비

미술사에서는 한 시대를 대표할 만하고 현대의 시선으로 보았을 때에도 아름다운 특성을 가진 작품들을 주로 이야기한다. 그렇기에 고대 그리스 시대의 미술품을 소개할 때는 신을 위한 것들이 중심을 차지하지만, 그리스 지역을 여행하거나 박물관에 가보면 폐허가 된 건물과 함께 우연히 마주치는 것이 묘비이다. 이는 어찌 보면 당연한 일일지 모른다. 어떤 문화권이든 죽은 자들이 오래 기억되길 바랐던 만큼 그 유물들은 오랫동안 그 자리를 지키고 있는 경우가 대부분이고, 그 때문에 많은 역사적 유물들이 무덤에서 출토가 되니 말이다. 이때 고대 그리스의 묘비는 신을 위한 것이

아니라, 당시에 살았던 사람을 위한 것이라는 점에서 파르테논 신전과 또 다른 의미를 갖는다.

고대 그리스, 그중 아테네의 묘비들이 발견된 것은 1870년의 일이었다. 아테네 아크로폴리스 북서쪽에 있는 케라메이코스 지역은 대규모 도기 공방이 밀집해 있던 곳이었는데, 이곳에서 전설로만 전해져오던 고대 그리스인들의 묘지가 우연히 발견되었다. 옹기 안에 담긴 아이 유골을 비롯해서 여러 무덤이 발굴되었고, 당시에 쓰던 도기와 같은 생활용 물건들도 찾을 수 있었다. 또한 다양한 형상이 조각된 묘비들도 함께 발견되었다. 주로 부조의 형태를 띠고 있는데, 파르테논의 조각처럼 입체감이 강하게 조각된 것도 있고 평면에서 약간 튀어나오게 조각된 묘비도 있다. 대부분 기원전 5세기를 전후해서 만들어진 것으로 추정되는데, 그만큼 부서지거나 상한 부분이 많았다. 그런데 일명 〈헤게소의 묘비Grave Stele of Hegeso〉라 불리는 비석이 그 형태가 거의 온전하게 남아있어 눈길을 끌었다.

이 묘비에는 "헤게소, 프록세니오스의 딸ΗΓΗΣΩ ΠΡΟΞΕΝΟ"이라고 적혀있다. 그래서 헤게소를 위한 것임을 알 수 있고 그가 프록세니오스의 딸이라는 것도 알 수 있다. 더불어 지붕이 맞대어져 만들어지는 삼각박공과 그 아래를 받치는 단순한 형태의 기둥뿐 아니라 두 인물의 모습이 거의 손상 없이 남아있다.

인체에 비해서 작게 표현되어 있지만, 지붕과 기둥의 형태를 이용하여 테두리를 꾸미고 그 안의 의자에 앉아있는 헤게소와 하녀의 모습은 실내의 한 장면임을 짐작하게 한다. 보통 죽은 사람을 위한 것이라 한다면, 그 사람을 기억하기 위한 초상화나 조각을 생각하기 마련이다. 현대

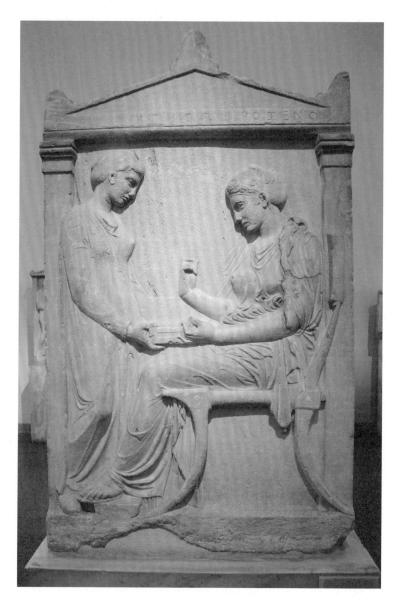

〈헤게소의 묘비〉, BC 410년경,
대리석, 140×92cm,
그리스 아테네 국립 고고학 박물관 소장

의 사진처럼 말이다. 하지만 케라메이코스에서 발굴된 묘비들은 고인의 얼굴을 최대한 사실적으로 묘사하기보다는 고인의 행동을 보여주는 데에 포커스가 맞춰져 있다. 두 사람이 서로 마주보고 이야기를 하기도 하고, 악수를 건네기도 하며, 여인에게 아기를 보여주기도 한다. 그 외에도 전차를 타거나 전쟁을 하거나 비스듬히 앉아있는 등 다양한 자세를 볼 수 있다. 마치 죽은 이들의 생전 모습을 표현하고 있는 듯하다. 그렇다면 헤게소는 무엇을 하고 있는 것일까?

헤게소는 클리스모스klismos라는 곡선의 다리 모양이 특징인 그리스 전통 의자에 앉아서, 앞에 서있는 하녀가 주는 함을 왼손으로 받아들고 있다. 그리고 오른손으로는 그 속에서 꺼낸 듯한 무엇인가를 들고 쳐다보고 있다. 하녀 역시 헤게소의 오른손을 함께 보고 있다. 연구자들은 지금은 지워졌지만 아마도 보석을 들고 있는 모습일 것이라 추측한다. 왼손에 들고 있는 함이 당시 결혼을 할 때 신부가 패물을 넣는 것이라는 점에서, 헤게소가 자신의 보석을 꺼내는 것으로 추정하는 것이다. 그렇다면 왜 지금은 보석의 부분이 비어있는 것일까? 그 비밀은 채색에 있다.

우리는 흔히 고대 그리스와 로마의 조각들이 하얀 대리석이나 청동으로 만들어져 있다고 생각한다. 그 유명한 파르테논 신전 역시 마찬가지이다. 남아있는 기둥이나 기단, 지붕과 박공, 더불어 대영박물관에 있는 조각들 역시 모두 하얀색이기 때문에 색이 있는 모습을 쉬이 상상하기 힘들다. 하지만 이러한 유물들의 일부에 채색의 흔적이 남아있는 게 발견되었고, 학자들은 고대 그리스인들이 조각을 한 후 그 위에 다채로운 색을 입혔을 것이라 추측한다. 화려하게 채색된 파르테논 신

전 상상도 또한 온라인상에서 어렵지 않게 찾아볼 수 있는데, 붉은색과 녹색을 주색으로 하고 황금으로 된 장식이 놓였을 거라고 한다. 이러한 점을 근거로 한다면 〈헤게소의 묘비〉 역시 채색이 되어있었을 것이고, 보석 부분은 그려 넣었을 가능성이 크다.

보석을 함에서 꺼내든 헤게소는 고대 그리스인들이 즐겨 입었던 주름이 진 드레스를 입고 있다. 얇은 천이어서 다리와 팔 등의 굴곡이 그대로 드러난다. 하지만 파르테논 신전의 조각보다는 움직임이 없고 옷의 주름 역시 차분하게 표현되어 있어서 화려하진 않다. 그렇지만 앞에 있는 하녀보다는 입체감 있게 조각되어 우아하고 기품 있는 헤게소의 모습을 잘 드러내고 있다. 또한 헤게소는 샌들을 신은 발을 받침대에 놓고 있는데, 그의 꾸밈과 의자, 그리고 발 받침대 등은 모두 부유한 집의 여인이라는 점을 보여주고 있다. 사실 이 묘비는 죽은 헤게소를 위한 것이니 직접 만들지는 않았을 것이다. 그보다는 사후에 가족들이 만들었을 가능성이 크다. 그렇다면 왜 보석을 꺼내드는 일상적인 모습을 표현한 것일까? 더불어 평범한 여성으로 보이는 헤게소의 묘비가 공들인 조각과 함께 만들어진 이유는 무엇일까?

고대 그리스의
시민이 되기 위한 조건

아테네의 정치를 민주정치의 표본이라 일컫는다. 모든 아테네의 시민이 직접적으로 아고라에서 평등하게 정치에 대해 발언을 하고 투표를 하여 결정했기 때문이다. 충분한

토의와 투표는 시민을 위한 국가와 정치제도의 기반이 되었다. 이러한 민주정치는 오늘날 대부분의 국가들이 정치의 기본으로 삼고 있다. 그렇지만 고대 그리스에서는 현대와 다른 점이 있었다. 그것은 바로 '시민'의 범위이다.

현대에서 일컫는 시민은 일정한 구역에 사는 모든 사람을 말한다. 하지만 고대 그리스에서는 그렇지 않았다. 직접적인 생산 및 경제활동을 하는 노예를 제외한 뒤 참정권을 가진 소수만 시민이라 칭했고, 여기에서 여성은 배제되었다. 다시 말해 아테네에서는 시민권을 가진 남성들만이 아고라에서 발언과 투표를 할 수 있었던 것이다. 그런데 아테네의 전성기를 이룬 정치가 페리클레스가 "어머니가 아테네 시민의 딸이어야만 진정한 시민"이라 언급하면서, 한 가지 조건이 더 붙게 되었다. 어머니의 출신이 아테네 시민의 자격에 중요 요소가 되었고, 그만큼 가문의 명성에 큰 역할을 하게 된 것이다. 그래서 이 시기쯤 아테네 여성의 묘비가 더 많이 만들어지기 시작한다.

더불어 우아하게 보석으로 치장을 하는 헤게소는 아테네 시민들의 귀감이 될 만한 이상적인 여인의 모습이었다. 실제 이 묘비는 가족들만 볼 수 있는 곳이 아닌, 다른 기념비적인 조각들과 함께 길가에 설치되어 있었다. 즉 일반인들도 누구나 이 묘비를 보고 헤게소와 더 나아가 그의 가문의 높은 덕목을 칭송하게 한 것이다. 그렇기에 묘비 속 헤게소의 모습은 개성이 드러나기보다는 당시의 사회적 프레임 속에서 여성이 지녀야 할 덕목을 표현하고 있다.

자신이 속한 집단과 국가에 맞춰진 헤게소의 우아한 모습은 아름답게 조각된 만큼 약간의 서글픔이 느껴지기도 한다. 훌륭한 자식과 가

문을 둔 덕에 2400년이 지난 지금에도 이름이 남을 수 있었겠지만, 한편으로는 그저 보석을 고르는 여인으로만 표현되는 것이 만족스러웠을까 하는 생각도 든다. 더욱이 생전의 얼굴을 그대로 남겨보지도 못하고 말이다.

로마의
초상화

고대 그리스의 문화는 신화와 함께 로마제국에 흡수되었다. 하지만 로마제국은 거대한 영토와 다양한 문화권을 지배하기 위해서 보다 실용적으로 제도를 변형시켰다. 넓은 영토를 효율적으로 다스리기 위해 도로를 정비하고 다리를 놓았으며 수도 시설을 만들었다. 거대 도시 로마에는 5만 명가량의 시민들이 오락을 즐길 수 있는 원형경기장 콜로세움이 세워지고 전차 경주가 이루어졌다. 로마 곳곳에는 영토를 늘리고 업적을 세운 황제와 장군의 개선문이 세워졌고, 로마 시민들은 새로운 점령지에 넓은 장원을 만들고 대규모 저택을 지었다. 로마인들은 고대 그리스의 우수한 문화를 흡수하면서도 콘크리트와 같은 실용적인 물질로 자신들의 생활수준을 높였다. 신마저 인간다웠던 만큼 로마의 많은 제도와 문화들은 매우 현실적이었다. 눈에 보이지 않는 신비로운 세계나 사후 세상에 대한 것보다는 현재의 삶이 중요했다. 그렇지만 사후 세계를 중요시했던 이집트의 문화가 남아있던 지역에서는 두 문화가 결합하게 되었다. 고대 이집트 문화에서는 현세보다는 영혼인 카Ka를 신성시했고 죽은 후에

도 카가 영원히 살기를 바랐기 때문이다.

이렇게 결합된 문화는 주로 파이윰 분지에서 많이 발견되어, '파이윰 미라 초상화Fayum mummy portraits'를 남겼다. 첫 발견은 17세기 초반으로 알려져 있고 20세기 초까지 유물들이 지속적으로 발굴 혹은 발견되었다. 이집트 전역에서 유사한 것들이 발견되기도 했지만, 파이윰 지역에서 특히 많이 나온 초상화이다. 그런데 특이한 점은 미라와 함께 출토되었다는 것이다.

미라라고 하면 죽은 자의 영생을 기원하면서 만든 독특한 매장 방식을 말한다. 시신이 썩지 않게 방부처리하고 이를 천으로 감싸둔 모습이 독특해서 현대까지도 공포의 소재로 많이 등장한다. 우리에게 익숙한 미라는 천으로 감싸진 시신이 황금 마스크를 쓰고 있거나 금으로

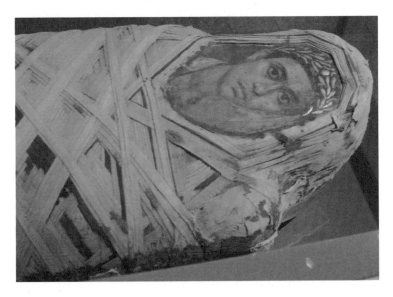

〈젊은 남자의 파이윰 초상화가 설치된 미라〉 부분,
80-100년, 납화,
미국 뉴욕 메트로폴리탄 미술관 소장

치장된 관에 들어있는 것일 텐데, 파이윰 지역에서 발견된 것도 이와 유사하긴 하지만 황금 마스크 대신 사실적으로 묘사된 초상화 나무판이 놓여있는 게 특징이다.

방부처리된 미라와 함께 고온건조한 이집트의 토양에 매장되어 있었던 만큼, 파이윰 초상화는 그 색이 바래지 않고 수백 년 동안 유지되었다. 폼페이와 같이 특수한 경우 외에는 남아있는 로마의 회화가 많지 않기 때문에, 이 초상화들은 미술사적으로도 중요한 의미를 가진다. 하지만 고대 이집트와는 달리 화려한 관이나 죽은 이를 위한 공간도 따로 없고, 화려한 부장품도 찾아볼 수 없다. 이집트의 장례문화만이 아닌 그리스와 로마의 문화에도 영향을 받았기 때문이다.

그렇다면 왜 하필 나무판에 그린 초상화일까? 본래 이집트에서는

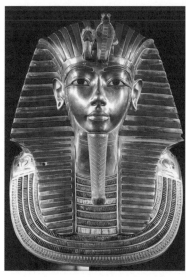

〈투탕카멘 황금 마스크〉,
BC 1340년경,
이집트 카이로 이집트 박물관 소장

〈아그리파〉,
BC 25–24년경, 대리석, 높이 46cm,
프랑스 파리 루브르 박물관 소장

투탕카멘 마스크처럼 데드 마스크를 만들었고, 로마에는 죽은 이들의 얼굴을 밀랍으로 떠서 집에 전시해두는 풍습이 있었다. 그래서 일차적으로는 이집트와 로마의 방식이 결합된 것으로 볼 수 있긴 하지만, 두 지역과는 분명한 차이가 있다. 우선 이집트식 마스크는 개인적인 특성보다는 특유의 법칙으로 도식화된 반면, 파이윰 초상화는 개개의 특성이 명확하게 드러나는 차이가 있다. 그리고 개인적인 특징이 드러난다는 점에서 로마의 밀랍과 파이윰 초상화가 유사하긴 하지만, 로마의 경우, 밀랍이 쉬이 녹고 망가져서 청동이나 대리석으로 만드는 초상조각으로 발전하였고, 이런 초상조각들을 가족들이 저택이나 정원에 전시했다는 점에서 그 쓰임이 다르다.

파이윰 초상화는 저마다 다른 모습이지만, 제작 방식은 유사하다. 나무 패널에 템페라로 그린 후 위에 밀랍으로 덮거나 혹은 밀랍에 채색 안료를 섞어 칠하는 방식이다. 이 방식은 습기에 강해 오랜 보존을 가능하게 했다. 그리고 형태와 입체 표현이 자연스러워서 조각에서처럼 수준 높은 사실적인 묘사가 가능했다. 로마시대 회화의 수준을 가늠할 수 있다. 대부분의 파이윰 초상화는 어깨의 상단 부분까지만 그려진 두상으로 정면을 바라보고 있는 모습이다. 그래서 마치 프로필 사진처럼 미라 주인의 얼굴이라는 것을 짐작할 수 있다. 실제로 미라화된 시신을 분석해보면, 파이윰 초상화에 그려진 성별이나 연령대가 맞아떨어진다고 한다.

미라 상태이기 때문에 그 실물을 정확히 대조할 수는 없지만, 아이의 미라로 보이는 시신에는 아이의 초상화가, 여인의 초상화에는 여성의 시신이 함께 있었다는 것이다. 나이든 노인의 모습을 그린 초상화

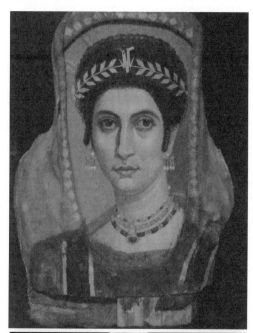

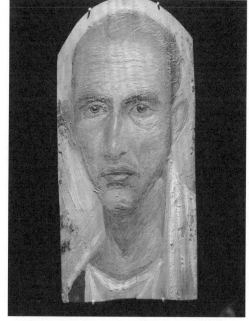

다양한
파이윰 초상화
모습들

가 많지 않은 걸 보면, 당시 평균수명이 짧았음을 함께 짐작할 수 있다.

　그렇다고 모든 사람들이 죽은 후에 파이윰 초상화를 남긴 것은 아니다. 대부분 상류층일 것으로 추정되며, 실제 머리 장식이나 복식 등은 로마 시민의 것으로 볼 수 있기도 하다. 그리고 간혹 명문이 있는 경우 이름과 직업이 적혀있기도 한다. 가령 알렉산드리아 출신 철학자인 암모니우스 삭카스Ammonius Saccas, 175-242의 초상도 동일한 방식으로 남아있다. 당시에는 죽은 이를 위하여 그린 그림이었겠지만 이렇듯 후대에 남아 우리에게 자신의 모습을 알리고 있다는 점이 흥미롭다.

　파이윰 초상화는 계속 지속되지는 못하고 2세기 정도만 유지되었다. 다만 나무 패널에 그림을 그리는 방식은 이집트 지역의 초기 기독교 성화와 현재 터키와 그리스 지역에 형성된 비잔틴 문화의 성화 제작으로 맥이 이어졌다.

어떻게 기억되고
무엇을 남길 것인가

　　　　　　　　　어릴 적 유물을 발굴하는 탐험가가 되어 세계를 누비고 싶다는 꿈을 한 번쯤 꿔봤을 것이다. 과거의 흔적들이 우리에게 던져주는 질문과 그 속의 수수께끼를 풀어가는 것은 현재를 사는 우리의 상상력을 동원하게 한다. 사실 미술의 역사를 이야기할 때, 우리가 바라보는 작품들을 제작한 작가들은 이미 이 세상을 떠난 경우가 대부분이다. 예술작품이라고 하는, 예술가들이 남긴 생전의 흔적을 통해 과거를 들여다보고 그들의 생각을 유추해볼 뿐이다.

그런 면에서, 신화적인 스토리나 정치와 철학으로만 이해하던 그리스를 사회의 구성원이었던 한 여성의 묘비를 통해 다시 생각해보는 건 흥미로운 일이다. 고대 그리스의 묘비와 로마제국의 한 구석에서 발견된 파이윰 초상화 역시 마찬가지이다. 초상화를 통해 그들이 죽음과 삶을 이해하는 방식을 상상해볼 수 있다. 물론 너무나 오래전에 제작된 것들이고 이에 대한 어떠한 기록도 남아있지 않다. 그렇게 하고자 했던 어떤 이유가 있었을 테지만, 그 이유가 그다지 국가적이나 신념적으로 중요한 문제는 아니었을지 모른다. 그렇지만 대의명분은 없더라도, 한 사람 혹은 한 가족과 집단이 얻게 되는 위안과 이야기를 담고 있다는 게 중요하지 않을까? 역사를 관통하는 거대한 흐름이 아닌 작은 이야기들이지만, 이러한 삶의 흔적을 통해 어떻게 살아가고 무엇을 남길 것인지 생각해보게 한다.

아름다움을 추구했던 남성 누드

그리스·로마 신화에서 가장 아름다운 신은 누구일까? 이 질문에 대한 답을 안다면 아마도 당시 고대 그리스와 로마의 '미의 기준'에 대한 답도 될 것이다. 그런데 실제로 같은 질문을 받은 이가 있으니, 바로 트로이전쟁을 일으킨 장본인인 '파리스'이다.

왕자이면서도 양치기였던 파리스에게 올림포스의 여신 중 가장 아름다운 이를 선정해야 하는 시련이 닥친다. 신화의 다른 이야기들처럼 이전에 많은 이야기가 있긴 하지만, 각설하고 본론으로 넘어가 보자. 파리스는 자신이 생각하기에 가장 아름다운 신에게 황금 사과를 건네야 했다. 그리고 그의 앞에는 제우스의 부인인 헤라, 지혜의 여신 아테

나 그리고 미의 여신인 아프로디테가 서게 된다. 결론적으로 파리스는 아프로디테를 선택했다. 아프로디테가 제시한 선물, 즉 세상에서 가장 아름다운 여인을 부인으로 맞게 해준다는 약속이 가장 마음에 들었기 때문이었다. 물론 이 선택 때문에 파리스는 트로이를 망하게 할 것이라는 신탁을 착실히 이행해버렸지만 말이다. 아무튼 이 정도로 아름다운 여신을 선택하는 것은 쉬운 일이 아니었다. 그

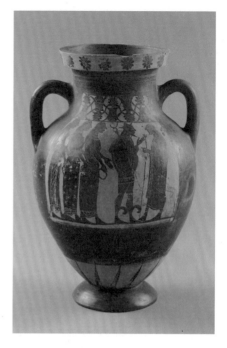

〈파리스의 심판〉, BC 575-550년,
암포라, 높이 36cm, 지름 23.5cm,
프랑스 리옹 미술관 소장

런데 그리스 로마 신화를 더 읽다 보면 여성뿐 아니라 남성의 아름다움에 대한 표현도 적지 않음을 발견할 수 있다.

그리스 남성의
아름다움

　　　　　　　우선 올림포스의 신들은 여신 뿐
아니라 남신들도 각자의 매력을 가지고 있었다. 물론 추남으로 알려진

대장장이 신 헤파이스토스의 경우는 예외지만, 전쟁의 신 아레스, 태양의 신 아폴론 그리고 신들의 왕인 제우스 등 대부분의 신들은 초월적인 능력만큼 훌륭한 외모를 가지고 있었다. 고대 그리스와 로마가 정신만큼 육체를 중요시했던 문화이다 보니, 인간을 초월하는 신은 분명 훌륭한 육체를 가지고 있을 거라 생각했던 탓이 크다. 앞서 말한 파리스 역시 잘생긴 인간 남성이었기에 여신을 선택할 권한을 가질 수 있다. 심지어 아름다운 외모 때문에 제우스에게 선택을 받은 남성도 있었다. 트로이의 미소년, 가니메데스이다. 그리스의 시인 호메로스에 따르면 가니메데스는 "필멸의 인간들 중 가장 아름다운 남자"였다고 한다. 그 아름다움에 반해서 제우스가 독수리를 시켜서(혹은 본인이 변신하여) 올림포스산으로 납치를 한다.

제우스는 부인인 헤라의 무시무시한 질투와 보복에도 불구하고 수많은 여성을 탐했는데, 그중 가니메데스도 포함이 된다. 단지 차이라면 가니메데스는 남성이기에 헤라식 막장 드라마는 일어나지 않았다. 오히려 가니메데스는 신의 지위를 얻고 올림포스산에서 신들의 술인 넥타르를 젊음의 여신 헤베의 뒤를 이어 따르게 된다.

가니메데스와 같은 경우가 신화에 많이 등장하는

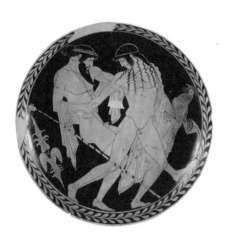

〈제우스와 가니메데스〉, BC 470년경, 암포라,
이탈리아 페라라 국립 고고학 박물관 소장

것은 아니지만, 당시 고대 그리스와 로마인들이 남성과 여성의 사랑뿐 아니라, 동성 간의 사랑 역시 인정했다는 것을 알 수 있다. 실제로 테베의 신성 부대의 경우 150쌍의 동성 연인으로 이루어졌다고 하고, 플라톤은 『향연Symposion』에서 성인 남성과 소년 간에 '덕을 키워주는 에로스'를 좋은 에로스로 평가하기도 했다. 고대 그리스에서는 시민인 남성과 소년이 마치 멘토와 멘티처럼 가르치고 배우며 이루는 사랑 즉 에로스를 긍정했고, 이러한 에로스를 통해 희생과 단결 등 강한 힘을 가질 수 있다고 봤다. 이렇듯 신화뿐 아니라 플라톤의 말이나 역사적 사실들을 종합해볼 때, 고대 유럽은 현대와 조금은 다른 미와 사랑의 기준을 가지고 있었음을 알 수 있다. 더불어 훌륭한 시민이 되기 위해서는 지혜뿐 아니라 신체적 강인함과 아름다움 역시 가져야 했다.

고대 그리스에서 신체를 중요하게 생각했다는 점은 당시의 교육시설인 '김나시온Gymnasion'이 발달한 점에서도 알 수 있다. 일종의 종합 운동시설이자 교육의 장인 이곳에서는 체조, 권투, 씨름 등 다양한 운동이 펼쳐졌다. 이렇듯 몸을 단련시킨 것은 시민이 곧 전쟁터의 군인이기 때문이기도 했지만, 균형 잡힌 육체와 건전한 정신은 함께한다고 생각했기 때문이다. 우리에게도 문무를 겸해야 한다는 생각이 옛 시대에 있었던 것처럼 말이다. 이러한 생각은 그리스의 도시국가들이 모였던 올림피아 제전으로 이어진다.

올림피아 제전은 그리스의 모든 시민이 무기 없이 정정당당하게 겨루던 스포츠 행사이자 축제였다. 같은 언어와 종교를 믿고 있던 그리스인들은 스스로를 헬레네스Hellenes라 부르면서 화합을 도모했다. 기원전 776년부터 4년에 한 번씩 열렸는데, 각 도시국가(폴리스, Polis)의

대표들이 모여 제우스에게 제사를 지내고, 육상, 원반던지기, 투창던지기, 전차경주 등을 했다.

로마제국 시기 모작으로 남아있는 미론Myron의 〈원반 던지는 사람〉을 보면, 원반을 멀리 던지기 위해 강하게 온몸의 힘을 응축시키고 있다는 것을 느낄 수 있다. 해부학적 지식이 없는 사람이 봐도, 팔과 다리 그리고 얼굴의 표정까지 원반던지기라는 행위에 집중하고 있음을 알 수 있다. 우리가 운동선수의 변형된 발이나 움직임에서 감탄하는 것과 비슷한 종류의 아름다움이다. 그런데 왜 누드일까? 이 선수의 강렬한 움직임을 보여주기 위해서일까? 이에 대한 답은 당시 올림피아 제전의 경기 복장 규정에서 알 수 있다.

당시 경기에 참여하고 관전할 수 있는 자격은 오로지 시민에게만 주어졌다. 앞서 말했듯, 그리스에서 시민은 노예와 여성이 아닌 사람이다. 다시 말해 그리스인 남성들이다. 그리고 경기에 참여하는 참가자들이 지켜야 할 복장 규정은 실 한 오라기도 걸치면 안 된다는 것이었다. 주로 여름에 열렸으니 날씨가 따뜻하기도 했겠지만 어쩌면 부정행위를 미연에 방지하기 위한 효과적인 방식이었을지도 모른다. 게다가 건강한 남성의 신체를 중시하고 그 아름다움을 이야기하던 시대였기에, 당시에는 이상하지 않았을 것이다. 이는 김나시온에서 운동할 때도 마찬가지였다. 현대처럼 인체공학적 의복을 만들 수 없다는 점에서 누드로 경기를 하는 것이 더 효율적이었을지 모른다. 그래서 〈원반 던지는 사람〉과 같은 작품에서 옷을 입고 있지 않은 모습으로 표현된 것이다.

당시 올림피아 제전에서 우승을 한 사람들은 큰 명예와 인기를 얻었고, 조각상으로 만들어져 전시되었다. 훌륭한 신체를 가지고 경쟁에

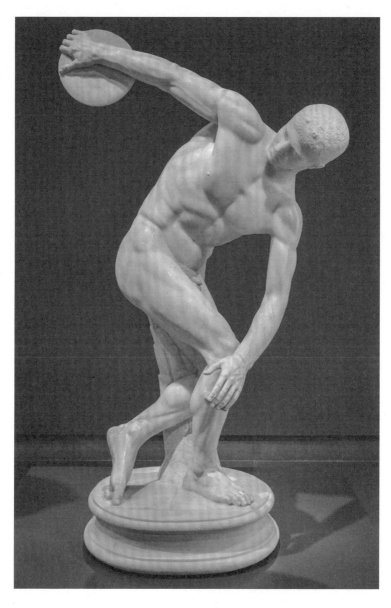

미론, 〈원반 던지는 사람〉,
BC 450년경의 청동 조각을 본뜬 로마의 대리석 복제품,
높이 155cm, 이탈리아 로마 국립 박물관 소장

서 이긴 사람들이기에, 이들의 누드는 외설적이거나 성적인 욕망을 불러일으킨다고 생각되지 않았다. 인간의 육체에 대한 표현을 부정적으로 생각한 것은 기독교가 로마의 국교가 되고 유럽이 중세로 접어들면서부터였다. 이전의 고대 문화에서 남성의 아름다운 육체는 덕이 높은 시민이 가져야 할 요소 중 하나였다.

남성 누드의 시작,
쿠로스

정리하자면 고대 그리스에서는 남성의 신체를 아름답게 생각하고, 누드로 운동을 하기도 했으며, 이를 조각으로도 남겼다. 조각뿐 아니라 도기에 그려진 그림에서도 쉽게 찾아볼 수 있다. 하지만 기독교적 문화가 형성되고 계몽주의가 대두되는 등의 다양한 원인으로 인해, 남성의 신체에 대한 찬사는 그 흔적을 찾기가 어려워졌다. 이런 현상은 미술사에서 더욱 분명히 드러난다. 여성의 누드는 많은 작가들의 당연한 소재였다. 더 나아가 프랑스의 왕립 아카데미에서는 여성 누드 수업이 필수였고, 이를 수학해야만 화가가 되는 과정을 이수할 수 있었다. 여성 누드가 정물이나 풍경과 같이 표현의 대상이 된 것이다. 물론 미켈란젤로는 근육질의 신체를 멋진 남성 누드로 표현하였고, 여러 화가들이 아담을 누드의 상태로 그리기도 했지만 고대와는 그 관점이 달랐다.

고대 그리스에서 여성보다 남성의 누드를 중요하게 생각한 것은 기원전 7세기 전후부터 등장한 아르카익Archaic 양식의 조각상 쿠로스

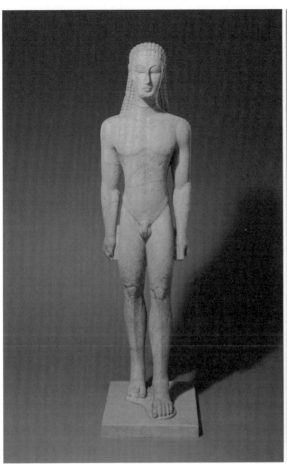
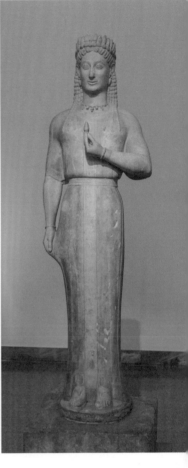

1 〈쿠로스〉, BC 590-580년, 대리석, 높이 194.6cm, 미국 뉴욕 메트로폴리탄 미술관 소장
2 〈코레〉, BC 550-540년, 대리석, 그리스 아테네 국립 고고학 박물관 소장

Kuros와 코레Kore에서 확실히 드러난다. 쿠로스는 남성, 코레는 여성
조각상을 부르는 명칭으로 초기 고대 그리스 지역에서 발굴된다. 주로
경직되어 있는 입상 모양인데, 쿠로스의 경우 왼발을 앞으로 내고 팔을
몸통에 붙이고 서있는 자세로 표현되고, 코레는 두꺼운 옷을 입어 원

통형의 몸을 가지지만 손의 동세는 쿠로스보다는 다양하다. 쿠로스와 코레의 얼굴 역시 도식화되어 개인의 개성이 드러나진 않는다. 게다가 신전 근처에서 많이 보인다는 점에서, 제의를 위하여 설치되고 제물을 들고 있던 조각상일 것으로 추정한다. 그리고 경직된 자세가 고대 이집트의 조각상들과 유사하다는 점에서, 당시 앞서 있던 이집트의 문화를 지중해 무역을 통해 받아들인 그리스가 자기식으로 변형하여 표현한 것으로 본다. 이집트의 경우 특정한 사람을 표현하고 있는 경우가 많은데, 대부분 이미 죽은 자거나 신성시하기 위한 신이나 파라오의 모습이다. 반면 쿠로스와 코레는 특정인을 지칭하지 않는다. 그러면서도 이집트 조각에 비해서 무릎의 묘사 등에서 조금 더 인간 신체를 표현하고자 했고, 이후 점차 고전기로 들어가면서 자연스러운 인체 표현을 하는 방향으로 발전해간다.

그런데 쿠로스와 코레의 차이점은 남성과 여성이라는 것뿐만이 아니다. 코레는 몸의 굴곡이 보이지 않을 정도로 두꺼운 옷을 입고 있지만, 쿠로스는 나신이라는 점도 중요한 차이점이다. 당시 고대 그리스에서는 남성의 신체를 더 아름답고도 중요하게 생각했던 것이다.

아름다운 신체의 결정체,
벨베데레의 아폴론

쿠로스와 코레로 대표되는 아르카익 양식은 점차 자연스러운 콘트라포스토 자세와 부드러운 표정, 생생한 피부 표현, 사실적이고 해부학적인 비율로 바뀐다. 그러면서 실제

사람과 같은, 아니 그보다 더 아름답고 자연스러운 인간의 상으로 만들어졌다. 콘트라포스토 자세는 인간이 편하게 서있을 때 자연스럽게 왼쪽 혹은 오른쪽 다리에 무게의 중심축을 두고 서있게 되는 것을 말한다. 이렇듯 자연스러운 표현의 조각이 만들어진 시기를 고전기라 한다. 이때의 조각들은 대리석이나 청동으로 만들었음에도 그 무게와 단단함이 느껴지지 않을 정도로 자연스럽고, 살아 숨 쉬는 듯한 인간의 모습을 하고 있다. 그리고 대부분의 남성은 완전한 누드이거나, 누드에 망토를 걸친 모습을 하고 있다. 반면 여성은 우리에게 익숙한 〈밀로의 비너스〉처럼 하반신 정도라도 천을 걸치고 있고, 파르테논 신전의 엘긴 마블처럼 물에 젖은 듯한 옷을 입고 있어서 옷의 굴곡에 따라 몸의 입체감과 동세를 유추할 수 있다.

고전기의 남성 조각 중 가장 아름답다고 여겨지는 〈벨베데레의 아폴론〉의 경우에도 균형 잡힌 신체를 뽐낸다. 현재 바티칸 미술관에 소장되어 있는 이 작품 역시 기원전 330년경 레오카레스Leochares라는 조각가가 제작한 것으로 추정되는 청동 조각을, 로마 때에 복제한 대리석 작품이다. 태양의 신인 아폴론이 사냥을 나가는 듯 왼손에 활을 들고 있는 자세인데, 활은 현재는 부러져서 손으로 쥐고 있는 부분만 남아있지만 등에 화살통을 들고 있다는 점에서 충분히 유추 가능하다. 그러나 앞서 〈원반 던지는 사람〉과 같이 응축된 힘이 보이지는 않는다. 대신 19세기 독일의 미술사학자 빈켈만Johann Joachim Winckelmann, 1717-1768이 묘사했듯이, 한발을 내딛고 두 팔을 뻗은 단순한 행동이지만, 신체적 균형에서 오는 고귀한 분위기를 형성한다. 빈켈만은 고대 조각의 양식이 '고귀한 단순과 고요한 위대'가 담긴, 절제되면서도 강

〈벨베데레의 아폴론〉,
120-140년경 로마시대 복제품, 대리석, 높이 224cm,
이탈리아 바티칸시티 바티칸 미술관 소장

렬한 형식을 가지고 있다고 보았다.

　이 조각에서는 신화 속 엄친아인 아폴론에 어울리는 균형 잡힌 신체와 그에 걸맞은 고귀한 움직임이 드러난다. 그리고 고대의 미감이 잘 드러난 그리스의 청동 조각은 로마에까지 이어져 복제되었다. 당시 로마제국의 귀족들은 고대 그리스의 훌륭한 조각들을 복제하고 이를 조상의 초상조각과 함께 저택과 정원에 전시했는데, 이는 자신의 부와 문화적 소양을 과시하기 위함이었다. 또한 남성 신체의 아름다움을 감상하고자 하는 욕망 역시 계속되었다. 올림포스의 열두 신이 역사의 뒤안길로 넘어갈 때까지 말이다.

다시 돌아온
가니메데스의 시대

　　　　　　　이렇듯 남성의 신체를 여성보다 더 아름답다고 여겼던 고대였지만, 이성 간의 사랑을 부정하진 않았다. 대표적으로 조각가 프락시텔레스는 올림포스의 신 중 아름다움을 담당하는 신 아프로디테를 약간은 수줍은 듯한 모습으로 남겼다. 주요한 부분을 가리고 있는 이 누드 상은 '정숙한 비너스'라는 뜻의 '베누스 푸티카Venus Pudica'라 불리는데, 누드지만 음부를 살짝 가리는 자세를 취하고 있다. 이 형태는 로마시대에도 반복적으로 만들어졌다. 그리고 고대의 정신을 계승했던 르네상스 시기, 본격적으로 표현되었던 수많은 누드의 기본적인 구성이 되었다. 반면 남성의 건강한 신체를 아름답게 생각했던 고대 그리스의 미적 취향은 이후 잊혀졌다. 그러면서 여성을

의식을 지닌 주체로서 바라보는 것이 아니라, 한 송이 꽃을 감상하듯 바라보게 되었고, 이는 여성 외모에 대한 평가로 이어졌다.

하지만 최근 들어 아름다움에 대한 이런 편견들이 점차 사라지고 있다. 프랑스 철학자 푸코는 고대 그리스에서 이루어졌던 남성 간의 에로스에 다시금 철학적 의미를 부여하기 시작했고, 남성과 여성의 성 역할의 차이가 사회적 편견에서부터 나온다는 연구들도 이어졌다. 좀 더 우리의 삶과 가까이 살펴보자면, 외모를 가꾸는 것을 부끄러워하지 않는 남성들이 늘어나고, 여성 역시 여성스러워야 한다는 강박에서 벗어나고 있다. 이렇듯 아름다움에 대한 의식의 변화가 일상 곳곳에 자리 잡고 있다.

전 인류가 알 수 없는 바이러스와 사투를 벌이던 2020년 12월 21일, 동지 밤에 천문학에서는 하나의 만남이 있었다. 바로 목성과 토성이 물병자리에서 만난 대결합Great Conjunction이었다. 육안으로 보일 정도로 가까운 것은 근 800년만이라고 하고, 이러한 결합이 과거 '베들레헴의 별'이라 일컫는 예수 탄생의 별이라 보는 견해도 있다. 그런데 이러한 대결합이 물병자리에서 이루어졌다는 점에서, 점성학적으로는 새로운 시대가 열렸다고 이야기한다.

물병자리는 제우스가 올림포스에서 넥타르를 따르게 된 가니메데스를 위해 만들어준 별자리이다. 가니메데스가 따르는 넥타르 병, 즉 물병을 나타낸다. 욕망의 대상으로서 여성의 아름다움만 그리는 것이 아니라, 여성과 남성의 아름다움을 같은 가치로 바라보는 세상이 물병자리의 시대를 맞아 펼쳐지고 있다면 너무나 비약일까? 그저 아름다움에 대한 욕망만이 아니라, 동성 간의 사랑도 보편적으로 인정하는, 그

래서 성적 취향에 따라 사람을 차별하지 않는 세상이 조만간 열릴 수 있을 거란 희망을 가져본다. 이 땅의 가니메데스들이 하늘에서 자신의 별을 반짝이듯 현실에서도 자신의 목소리를 낼 수 있기를 기대해본다.

chapter
2

금욕의 시대 속
본성 찾기

중세, 신을 위한 시대

고대 로마는 지중해 유역을 중심으로 서쪽으로는 영국의 일부, 동쪽으로는 터키와 이스라엘 그리고 남쪽으로는 이집트를 포함한 북아프리카까지 점령했다. 그렇지만 동유럽 쪽은 춥고 자연 기후가 좋지 않은 곳이며 야만인들이 사는 곳이라 해서 더 이상 점령하지 않고 경계선만을 구축했다. 오랜 평화 속에서 로마는 내부에서부터 곪아갔고, 피지배인들의 불만은 높아졌다. 그러다 동방에서 온 과격한 훈족에 의해, 유럽의 북쪽 땅에 살던 게르만족이 로마로 넘어왔다. 이미 불안정한 상황이었던 로마는 힘없이 무너졌고, 오랜 로마의 역사는 끝났다. 하지만 313년 밀라노 칙령 이후, 국교로 공인된 기독교와 로마의 수준 높은 문화는 게르만족에게 흡수되었다. 비록 라틴족의 지배력은 줄어들었지만, 야만인이라 불리던 게르만족이 따뜻하고 비옥하며 문화적으로 풍부한 로마의 영토를 각기 나눠 점령하면서, 현재 서유럽 국가의 기틀이 마련되었다.

로마에 비해서 문화적으로 낙후되어 있던 게르만족은 우수한 예술과 문화는 물론 기독교까지 그대로 흡수했다. 그리고 각 나라에서 나름대로 기독교 예술을 만들고 발전시켰다. 그중 하나가 빅토르 위고 Victor Hugo, 1802-1885의 소설 『노트르담 드 파리 Notre-Dame de Paris』(1831)에 나온 성당이다. 소설의 제목이기도 한 '노트르담 드 파리'는 우리

〈노트르담 드 파리〉 서쪽 면,
프랑스 파리 위치

가 일반적으로 노트르담이라 일컫는 파리의 시떼섬에 위치한 대성당을 말하지만, 사실 '노트르담'은 프랑스의 큰 도시에 하나씩 있는 대성당 그 자체를 의미하기도 한다. 각 도시의 노트르담은 시민들이 모이는 공공장소인 동시에 도시를 대표하는 건축물이었기에, 웅장하고 아름답게 지어질 수밖에 없었다.

기독교는 로마의 정신과 문화를 받아들인 중세 유럽 국가들의 중심적인 종교였다. 그러다 보니 왕의 궁전보다 교회를 더 화려하게 짓는 것은 당연한 일이었다. 다만 인간의 욕망을 배제해야 하는 만큼, 로마 시기에 표현되었던 자연스럽고 생동감 넘치는 조각과 회화의 맥은 모두 끊어질 수밖에 없었다. 물에 젖은 옷으로 몸의 볼륨이 드러나던 고대 조각은 경직되고 비율이 맞지 않는 인체로 변하였고, 개인의 개성이 드러났던 초상화는 단순하고 도식화된 성상화로 변했다. 그렇게 회화와 조각에서 로마의 전통이 끊기긴 했지만, 신에게 믿음과 소망이 닿기를 바라는 마음은 건축이 발달하게 되는 원동력으로 이어졌다.

우선 많은 사람이 들어와서 예배를 해야 했기 때문에 규모가 커졌다. 그리고 하늘과 조금이라도 더 가까워지면서도 하늘의 빛이 더 많이 실내에 들어올 수 있게 하기 위해서, 더 얇고도 높은 벽을 만들어야 했다. 게다가 스테인드글라스도 설치해야 했으므로 건축공법과 자재들이 발달하게 되었다. 노트르담의 장미창처럼, 화려한 색유리를 통해 들어오는 빛은 교인들에게 마치 천상의 빛처럼 느껴졌다.

이렇게 지어진 중세의 성당은 로마의 건축과 외형부터 달랐다. 얇은 벽으로 건물을 지탱하기 위해서 바깥쪽에 벽을 받치는 구조물이 붙었는데, 이는 마치 동물의 갈비뼈처럼 보였다. 빗물받이에 조각한 괴수

상은 기괴한 분위기마저 자아냈다. 실제 이런 괴수상은 동물의 형태를 옷과 무기 등에 장식하던 게르만족의 전통이 중세식으로 해석된 것이었다. 그 결과 중세 서유럽의 성당 모습이 마치 게르만족 중 하나인 고트족의 것과 같이 기괴하다고 해서 고딕 성당이라고 불렸다.

이처럼 중세는 어떤 시대보다도 철저하게 유일신 하나님을 위한 기독교 예술이 빛나던 시기다. 모든 예술품은 종교적 목적을 위해 만들어졌고, 왕과 귀족 역시 자신의 궁전이 아닌 교회를 위해 돈을 써야 했다. 심지어 이는 예술뿐 아니라 모든 생활 영역으로 이어졌다. 언제든지 종교의 이름으로 심판받을 수 있기 때문이었다. 하지만 이렇게 강력한 종교적 환경 속에서도, 인간이기에 느낄 수밖에 없는 감정과 욕망은 분명 존재했다. 그렇기에 드러나지 않은 음지에서 그런 욕망을 은근슬쩍 표현하기도 했고, 때론 기독교 예술의 경계를 아슬아슬하게 오가며 인간으로서 느끼는 감정을 담기도 했다. 그래서 이 장에서는 중세시대를 배경으로, 신이 아닌 인간이 살아간 흔적이 담긴 작품들을 살펴보고자 한다.

용에게서 공주를 구해낸 기사

불을 뿜는 '용'이 지키는 높은 탑에 '아름다운 공주'가 갇혀있다. 공주를 구하기 위해 많은 이들이 도전하지만 모두 실패한 그때, 홀연히 등장한 한 명의 기사. 결국 무서운 용을 물리치고 공주를 구해내는 '갑옷 입은 기사'에 대한 이야기는 수많은 문학에서 다루어져 왔다. 이야기마다 조금씩 등장인물의 특성과 배경 등이 바뀌기는 하지만, '갇힌 공주를 구하는 정의로운 기사'라는 구성은 크게 변하지 않았다.

그런데 이 구성을 뒤바꾼 애니메이션이 2001년 개봉되어 인기를 끌었다. 그 주인공은 바로 오우거 '슈렉'이다. 더럽고 냄새나며 포악한 괴물이기에 모든 생물들이 피하는 존재이건만, 여러 가지 일이 꼬이

면서 마법에 걸린 피오나 공주를 '구해버렸다'. 이 때문에 당연히 벌어져야 할 이야기의 전형적인 구조들이 흐트러지면서, 재미와 함께 이런 질문들을 던진다. 애초에 왜 공주는 그 탑에 갇혀야 하는가. 용은 왜 수고롭게 공주를 지켜야 하는가. 또 기사는 왜 굳이 역경을 딛고 공주를 구해야 하는가.

　나 역시 영화가 지적하는 사회적 관습과 선입견에 함께 웃으면서도 한편으로는 궁금했다. 도대체 언제부터 기사들은 공주를 구해내야 했을까 하고 말이다. 이에 대한 답은 중세의 성상화에서 찾을 수 있었다.

중세를 대표하는 회화,
성상화

　　　　　　중세 유럽인들은 성직자는 물론이고 왕이나 귀족 그리고 농노들까지, 모두가 기독교 신앙에 따라 살아야 했다. 마을에서 가장 큰 건물은 성당이었고 어떤 일이 있을 때면 신의 이름으로 뭉쳐서 해결했다. 그리고 마녀사냥처럼, 교리에 위반되는 행위에는 가차 없이 가혹한 형벌이 뒤따랐고 사회에서 소외당했다. 고대 그리스와 로마에서 신화 이야기가 삶의 전반에 퍼져있었듯이, 중세에는 그 자리를 성경과 성직자의 교리가 차지했다. 하지만 대부분 사람들은 글을 몰랐다. 그래서 교회에서는 그들을 위해서 기독교의 사상을 담은 조각과 회화를 만들었다. 현대의 우리에겐 미술관이나 박물관에서 볼 수 있는 예술품이지만, 중세의 조각과 회화는 기독교의 교리를 효과적으로 전달하기 위한 교육적 수단이었던 셈이다. 물론 그 화

려함과 웅장함에 따라 이를 봉헌한 귀족이나 왕이 자신의 위세를 뽐내기는 했지만 말이다.

다만 '우상 숭배'와 인간의 욕망이 철저히 금기시되었기 때문에, 과거 살아 숨 쉬는 듯하고 육체의 굴곡이 그대로 드러나던 조각이나 눈앞에 실재하는 듯한 그림은 배제되었다. 형과 색의 사실적인 느낌보다는 종교적 교리의 '내용'을 올바로 담고 명확히 드러내는지가 중요해진 것이다. 그래서 초기 중세에서는 고대의 전통이 끊어지고, 다소 투박하고 단순하지만 성경의 이야기와 성직자들의 강령이 명확히 드러나는 회화와 조각이 만들어졌다. 이를 로마네스크 양식Romanesque style, 즉 로마적인 스타일이라 부른다. 사실은 고대 로마의 미술이 오히려 더 사실적이었지만 말이다.

예술에 담긴 내용이 중요해지면서 '비둘기는 평화'라는 공식처럼, 어떠한 형상이 특정한 의미를 지칭하는 상징으로 쓰이는 '이콘Icon'이 시각예술의 중심이 되었다. 우리말로는 '도상圖像'이라 하는 이콘은 중세에는 주로 성경을 기반으로 하여 이해하기 쉽게 그려졌다. 그리고 이러한 기독교적 도상으로 작품의 의미를 '읽을 수 있는 그림'을 '이콘화' 혹은 '성상화聖像畵'라 한다. 가령 성모마리아 앞에 대천사 가브리엘이 나타나 예수를 잉태했음을 알려주는 장면을 '수태고지受胎告知'라고 부르는데, 수태고지 그림에는 반드시 '성모마리아', '천사' 그리고 '백합'이 들어간다. 백합은 성경 구절에는 없지만, 성모마리아가 동정녀 즉 처녀의 몸으로 임신한 순결한 사람임을 가리키는 의미이기 때문이다. 이렇듯 성상화는 마치 문장 속 단어처럼 일정한 규칙에 의해서 종교적 의미를 담고 있다.

종교적 교리를 전달하고자 하는 성상화에는 여러 성인聖人들도 등장한다. 성인들은 기독교를 위해서 순교를 한 사람들로, 교단에서 인정을 받아야만 가능했다. 인정을 받으면 생전의 업적 혹은 순교한 방식에 따라 특정한 성물이나 행동의 도상으로 표현될 수 있었다. 그런데 이 중 독특한 성인이 있다. 멋진 갑옷을 입고 붉은 십자가가 새겨진 깃발이나 방패를 든 채 등장하는 성 조지Saint George이다. 왠지 성인이라 하면 경건하게 기도를 하다가 장렬하게 순교를 당할 것 같지만, 성조지는 번쩍이는 갑옷을 입은 기사의 모습으로 나타난다. 이것은 성

시모네 마르티니 & 리포 멤미, 〈수태고지〉, 1333년,
나무에 템페라, 265×305cm,
이탈리아 피렌체 우피치 미술관 소장

조지의 업적 때문이다.

성 조지의
이야기

성 조지는 초기 기독교의 대표적인
성인 14인 중 하나로, 대중적인 인기가 높았다. 그만큼 오랫동안 다양
한 버전의 이야기가 생겨났는데, 그중에서 가장 인용이 많이 되는 건
13세기 이탈리아의 성직자 바라지네(Jacobus de Varagine, 1228-1298)가 엮
은 『황금전설Legenda aurea』(1290년경)이다.

북아프리카 리비아의 시레나라 불리는 지역에 호수가 있었다. 이 호
수 근처에는 독을 뿜는 용이 있었는데, 마을 주민들은 살기 위해서 용
에게 제물을 바쳐야 했다. 처음에는 양과 같은 가축을 바쳤지만 이내
남지 않게 되었고, 이후에는 사람을 제물로 삼을 수밖에 없었다. 결국
제비뽑기에 의해 왕의 외동딸을 제물로 바쳐야 하는 지경에 이르렀다.
그런데 마침 카파도키아(현재 터키의 한 지역) 출신의 성 조지가 말을 타고
지나가다가 공주가 제물로 바쳐지는 모습을 보게 되었다. 성 조지는 공
주를 잡아먹으려는 용의 입에 창을 찔러 넣어 제압하였고 공주의 허리
띠를 빌려 용을 묶었다. 그리고 공주와 함께 용을 끌고 왕에게 가서, 용
을 죽이고 싶으면 백성들을 모두 기독교로 개종시키라는 조건을 걸었
다. 이에 왕은 수락했고 성 조지는 약속대로 용을 죽였다.

이렇게 자신의 용맹함으로 믿음을 전파한 성 조지였지만, 이후 다
른 이교도의 왕에게 잡히고 말았다. 그리고 믿음을 져버릴 것을 강요

당하면서 잔인한 고문을 당했지만, 신의 가호로 죽지 않았다고 한다. 이런 성 조지의 모습을 보고 감복한 왕비가 기독교로 개종하게 되었고, 이를 알게 된 이교도의 왕은 분노하여 왕비를 죽이고 성 조지 역시 참수했다.

용에게서 공주를 구한다는 점은 우리가 일반적으로 아는 기사의 이야기와 비슷하다. 하지만 다른 부분도 있다. 무엇보다 용을 죽이고 공주를 구한 것이 공주와 '영원히 행복하게 살기' 위해서가 아니라 포교의 목적이라는 점에서 그렇다. 또한 성인인 만큼, 아름다운 공주와 평안한 여생을 보낸 것이 아니라 믿음을 위한 순교로 생을 마감하였다. 그래서 앞서 '수태고지'의 이야기를 전달하기 위해 정해진 도상이 있듯이, 성 조지 역시 기사의 모습이 전형적인 도상이 되었다. 그리고 『황금전설』이 쓰인 시기 즈음부터는 용과 공주의 모습이 함께 표현되기 시작했다.

그렇다면 성 조지는 실제 어떤 인물이었을까? 주요 성인인 만큼 전적으로 가상의 인물이라 보기는 힘들다. 전해지는 바에 따르면 성 조지는 라틴어로 게오르기우스Georgius라 불리며, 언제 태어났는지는 알 수 없지만 순교한 날은 303년 4월 23일이라고 한다. 그래서 4월 23일은 그의 축일로, 천주교나 동방정교회에서는 이를 기리고 있다. 그의 생애에 대해서는 확실하지 않지만 예루살렘 근처 도시 리다에서 기독교를 믿는 귀족의 집에서 태어나 로마의 군인이 되었다고 전해진다. 하지만 디오클레티아누스 황제가 302년에 로마의 군인 중 기독교를 믿는 사람들을 색출하라는 명을 내렸고, 이때 성 조지 역시 체포되었지만 끝내 믿음을 굽히지 않아서 순교했다고 한다. 그래서 그의 무덤이 예루살

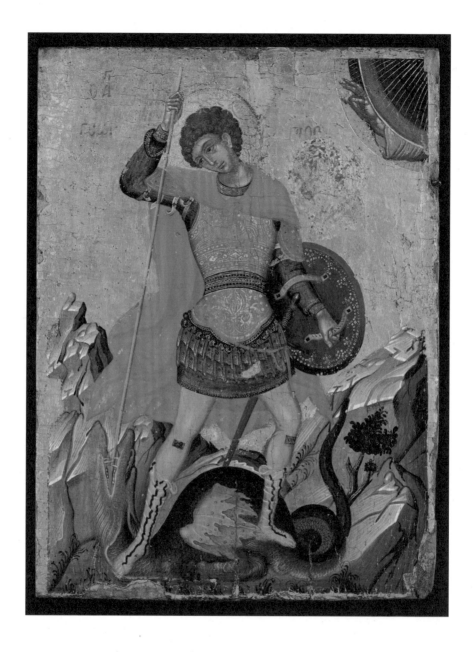

〈성 조지〉, 15세기경

렘 근처에 있는 것으로 알려져 있으며, 초기 이콘화에서의 성 조지는 철갑옷을 입고 백마를 탄 중세의 기사 모습이라기보다는 로마 군인의 모습으로 나타난다. 그러다가 중세에 들어서면서 성 조지의 이야기 속 공주에게 새로운 이름이 붙기도 하고, 둘이 사랑을 하고 아이도 낳는 등 다양한 버전으로 이야기가 변형되기 시작한다.

성 조지는 본래 군인이었던 데다가 갑옷을 입고 창과 방패를 들었던 까닭에 무기 기술자들에게 수

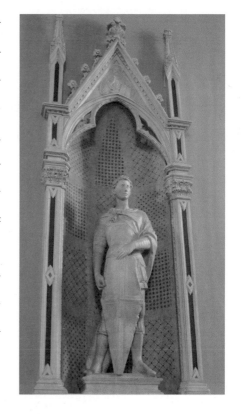

도나텔로, 〈성 조지〉,
1416년, 대리석, 높이 214cm,
이탈리아 피렌체 바르젤로 국립 미술관 소장

호성인으로 공경을 받았다. 또한 여행을 다니다 용을 물리쳤다는 점에서, 집을 떠나 길을 나서는 다양한 사람들에게도 수호성인으로 공경받았다. 가령 초기 르네상스의 유명한 조각가 도나텔로Donatello, 1386-1466는 무기를 만드는 길드의 후원으로 성 조지의 조각상을 만들기도 했다. 건물을 장식하는 벽감을 장식할 목적이었던 이 작품에서, 성 조지는 갑옷을 입은 채 상징물인 방패를 앞에 세워 들고 눈을 부릅뜨며 당

당하게 서있다. 비록 다른 이야기적 요소가 들어있지는 않지만, 성 조지의 용맹함은 충분히 느낄 수 있다.

　성 조지가 높은 인기를 끌면서, 프랑크 왕국(프랑스의 초기 국가)을 세운 메로빙거 왕조는 자신들이 성 조지의 후손임을 자처하기도 했다. 이렇듯 성 조지는 종교를 넘어서 중세의 각계각층의 사람들에게 매력적인 인물이었으며, 이러한 인기에는 중세에 발달한 기사문학이 한몫을 담당한다.

로맨틱한
기사문학의 성행

　　　　　　　고대 그리스와 로마에는 호메로스의 『일리아드』나 『오디세이』와 같이 신화를 배경으로 한 서사시가 인기였다면, 중세에는 도덕적으로 올바르며 학식과 무예를 겸한 기사의 이야기가 담긴 기사문학이 유행하였다. 당시 유럽의 중세 사회는 왕보다는 각 지역의 영주들이 더 강한 힘을 가지고 있을 때였다. 영주들은 자신의 영지를 보호할 강한 기사들이 많이 필요했고, 능력이 있는 기사는 힘 있는 영주들에게 고용될 수 있었다.

　기사들은 '기사도'라 불리는 자신들만의 규범과 신념이 있었는데, 이러한 신념을 위하여 목숨을 바치는 것은 영광스러운 일이었다. 창술 시합이나 크고 작은 전쟁 등을 통하여 기사들의 활약상이 전해지면서 사람들의 관심과 인기는 높아졌고, 그 결과 다양한 기사들의 이야기가 작가들의 상상력을 통하여 문학으로 만들어졌다. 여기에는 아름다운

여성과의 사랑 이야기 역시 빠지지 않았다. 하지만 고대의 서사시처럼 어떠한 영웅의 일대기나 업적을 기리기보다는, 기사들이 겪는 환상적인 이야기가 주를 이루었다.

대표적인 것이 바로 우리에게도 익숙한 영국의 아서왕과 원탁의 기사 이야기이다. 아서왕의 운명을 증명해주는 엑스칼리버, 그를 돕는 마법사 멀린과 초자연적이고 신비한 이야기들, 그리고 원탁의 기사들의 우정과 충성, 사랑 이야기는 영화나 뮤지컬 등 다양한 방식으로 재창조되면서 꾸준히 사랑받고 있다.

이러한 기사문학은 초기에는 구전으로 전파되었지만, 13세기부터는 글로도 쓰였고 15세기 이후에는 인쇄술이 발달하면서 더 많은 이들이 읽고 즐길 수 있게 되었다. 그러면서 시인들의 낭송으로 퍼져가던 기사의 사랑과 모험 이야기는 책의 형태로 자리 잡게 되었다. 주요 독자는 잦은 원정과 전쟁으로 집을 비웠던 남자들 대신 성과 장원을 지켜야 했던 여성들이었는데, 그러면서 기사문학은 육체적 사랑이 아닌 정신적이고 숭고한 사랑 즉, 고귀한 여성의 작은 미소와 손짓 하나에도 목숨을 거는 기사들의 이야기로 가득하게 되었다. 이러한 분위기 속에서 성 조지 역시 백마를 타고 반짝이는 갑옷을 입은 기사의 모습으로 표현되기 시작했다. 그리고 용도 공주를 바로 잡아먹지 않고 탑이나 동굴에 가둬두게 된다. 마치 기사가 올 때까지 기다리는 듯 말이다.

원근법과 사랑에 빠진 예술가로 유명한 초기 르네상스의 화가, 파올로 우첼로Paolo Uccello, 1397-1475는 성 조지의 모습을 전형적인 중세의 기사 모습으로 표현하고 있다. 반짝이는 은빛 갑옷으로 온몸을 휘

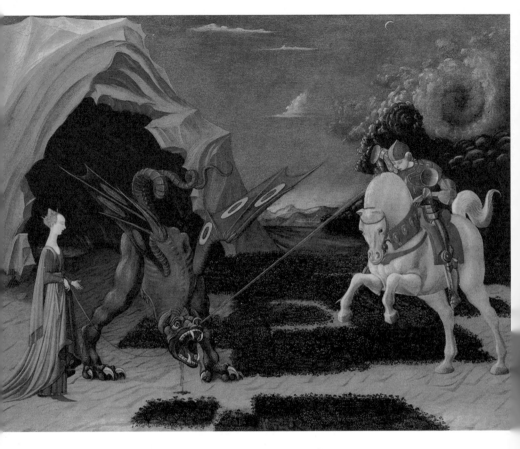

우첼로, 〈성 조지와 용〉, 1456년.
캔버스에 유채, 57×73cm,
영국 런던 내셔널 갤러리 소장

검은 기사가 뒷발로 힘차게 뛰어오르는 백마를 타고 달려들어 금빛 긴
창으로 용을 찌르고 있다. 거대한 원 문양이 있는 박쥐 날개를 가지고
있는 초록빛의 용은 날카로운 송곳니와 발톱을 써보지도 못하고 금빛
창에 찔려 고개를 숙인 채 피를 흘리고 있다. 확실한 성 조지의 승리다.
이제 이 백마 탄 기사는 금발의 분홍 옷을 입은 아름다운 공주를 구하

면 될 것이다. 그런데 뭔가 이상하다. 공주의 모습이 너무나 평온하다. 과연 용이 공주를 가둔 게 맞는 걸까? 그렇다면 애완용 동물처럼 용의 목에 채워진 목줄을 공주가 들고 있는 이유는 뭘까?

십자군 전쟁의 이면

탑에 갇힌 아름다운 공주와 그녀를 구하려 한달음에 달려오는 기사, 혹은 충성을 맹세한 군주를 위하여 희생하는 기사, 약한 이들을 위하여 정의롭게 나서는 기사. 이렇게 고귀한 정신과 충성, 사랑의 숭고함을 다룬 기사도 이야기는 다양하게 만들어졌다. 하지만 단순히 이야기가 재미있기 때문에 기사 이야기가 많았던 것은 아니다. 왕이나 귀족 등 다른 신분이나 직업이 있었음에도, 기사가 가장 주목을 받았던 것은 중세만의 시대적 분위기 때문이었다. 사실 생각해보면 기사만이 주인공일 필요가 없다. 기사보다 더 무예가 출중한 왕이 있을 수 있고, 더 고결한 성직자도 있으며, 순수한 사랑을 하는 목동도 있을 수 있다. 그렇지만 당시 기사는 사회적으로 성장하고 있는 계층이었다. 태어날 때부터 가문과 집안을 지켜야 하는 귀족이나 왕족이 아니었기에 자유롭게 이동할 수 있었고, 그러면서도 무예 실력을 키워 유력자들에게 봉사하면 그 보답으로 땅이나 성을 하사받아 귀족 신분을 가질 수도 있었다. 훌륭한 기사를 확보하기 위한 영주들의 경쟁은 치열했다. 더욱이 1096년의 1차 원정을 시작으로 1270년 8차 원정까지 근 200년에 걸쳐 유럽 전역에서 이루어진 십자군 전

쟁 때문에 기사 계급은 수적으로도 급격히 늘어났다.

　십자군 전쟁은 예루살렘을 비롯한 성지를 이슬람교로부터 탈환하기 위해 8회에 걸쳐 이루어진 원정이었다. 대규모의 성당을 지어서 신에 대한 믿음을 보인 것처럼, 유력한 집안의 귀족이나 왕들은 자비를 들여 성지를 되찾겠다는 신념 아래에 십자군 원정을 떠났다. 이 원정에는 당연히 수많은 기사가 참여하였고 그들은 마치 성 조지처럼 갑옷과 무기에 십자가 표시를 새겼다. 그래서 이들을 십자군이라 부른 것이다.

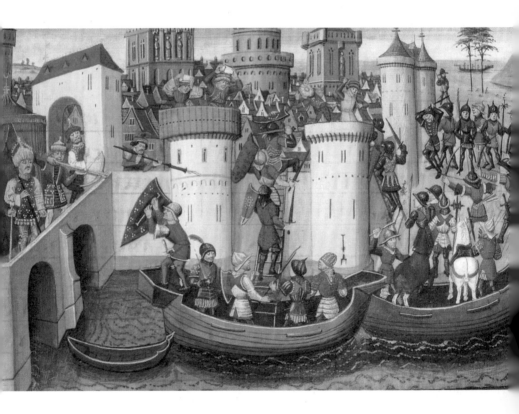

〈1204년 콘스탄티노플을 함락시키는 십자군〉, 15세기경,
프랑스 필사가 다비드 오베르의 책에 수록된 삽화

교황 우르바누스 2세에 의해 시작된 첫 원정에서 승리하면서 11세기부터 유행하였던 예루살렘으로의 성지순례가 가능해졌다. 하지만 이후 계속 패하면서 원정을 주도한 교황이나 왕의 권위가 떨어지기 시작했다. 그리고 출정을 했던 기사들이나 함께 따라간 상인과 농민들이 원정을 오가는 길에 약탈하거나 죄 없는 사람들을 공격하는 부작용이 생기면서, 점차 십자군 원정의 의미는 퇴색되어 갔다. 본래의 취지는 종교를 수호하는 것이었지만, 시간이 길어지고 참여하는 이들의 이해관계가 얽히면서 예상치 못한 상황이 벌어졌던 것이다.

긍정적인 것은 십자군과 함께 이동한 상인들에 의하여 서구 유럽과 동방 간의 교역이 이전보다 활발히 이루어졌고, 동방의 이국적인 문화가 수입되어 유럽에 영향을 미쳤다는 것이다. 그래서 어떤 학자들은 낭만적이고 신비로운 기사문학이 형성된 이유를 동방의 문화가 들어왔기 때문이라 해석하기도 한다.

어쨌거나 자비를 들여 고생스럽게 원정을 떠난 기사들이 영영 돌아오지 못하거나 경제적으로 몰락하면서, 힘겨루기를 하던 귀족 계층이 점차 축소되고 왕권이 더 강해지는 변화가 일어났다.

예술 속에 남은
은빛 갑옷의 기사

생각해보면 기사문학은 과연 누구를 위한 것이었을까 싶다. 기사가 충성을 맹세한 권력자를 위한 것일까, 혹은 용을 구할 정도로 용감하게 포교를 한다는 점에서 교회를 위

한 봉사의 메시지를 담고 있는 것일까, 아니면 신흥 계층으로 급부상한 기사의 가치를 사회에 알리고자 한 것이었을까. 이야기의 특성이 다양한 만큼 하나의 목적을 찾기는 힘들지만, 분명한 것은 신을 위하여 인간의 육욕을 참고 교회를 위해 봉사해야 했던 중세의 사회적 윤리와는 맞지 않았다는 것이다. 겉으로는 충성과 고결한 정신과 윤리 등으로 포장하지만, 그 안을 들여다보면 실상은 다르다. 예를 들어 주군의 아름다운 여인을 남몰래 짝사랑하는 기사의 낭만적 사랑 이야기, 사랑하는 기사를 떠나보내야 했던 여인의 슬프고도 아름다운 사랑 이야기가 당시 많은 이들의 마음을 설레게 했기 때문이다. 이러한 낭만적인 사랑은 이전에 없던 새로운 감정을 유럽인들의 마음에 심었고, 이후 다양한 예술 속에서 존재감을 드러내게 된다.

인간의 삶을 담은 장면들

근대의 미술사학자들은 중세를 '암흑의 시기'라 보았다. 고대 그리스와 로마의 문화가 잊혔다가 부활한 르네상스가 도래하기 전까지, 중세에는 빛이 사라졌다고 여겼다. 그래서 중세의 고딕 건축이 아무리 아름답게 지어졌어도 과거의 영광만 못하다고 생각했다. 어찌 보면 중세에는 인간의 욕망을 억제하고 신을 위해서만 봉사해야 했기 때문에, 일면 맞는 말일 수도 있다. 하지만 자세히 들여다보면, 그 나름의 다양한 예술이 나라별로, 지역별로 존재한다. 바로 이런 것들이 그 시대를 살아가던 수많은 사람을 위한, 그들에 의한 예술이라는 점은 부정할 수 없을 것이다. 작품의 표현기법 등이 전문적인 종교미술보다 떨어지는

것은 사실이지만, 그래도 당시 사람들의 생활상을 볼 수 있다는 점에서 그 가치가 높은, 눈에 띄는 두 가지 작품들을 소개한다.

프랑스와 영국의 역사가 담긴
태피스트리

　　　　　　　　중세 유럽에는 성당도 물론이거니와 왕이나 귀족이 살던 성 역시 무거운 돌로 지어졌다. 그 견고함으로 인하여 외부의 침입도 막고 더 높이 쌓을 수 있다는 게 장점이었지만, 반면 창문을 크게 낼 수 없어서 내부가 어둡고 겨울에는 난방에 취약하다는 단점이 있었다. 우리처럼 온돌이 있는 것도 아니고, 난방시설이라곤 벽난로가 다였다. 그러한 만큼 외부의 냉기가 내부로 스며드는 것을 막기 힘들었기에, 이를 보완하기 위해서 태피스트리를 벽에 걸었다. 유럽 전역에 있는 크고 작은 성뿐 아니라, 루브르 박물관이나 베르사유 궁 같은 경우에도 화려한 문양이 있는 태피스트리나 자수가 된 천이 벽을 감싸고 있다.

　사실 건축적 특성이나 극적이고 번쩍거리는 장식물들에 가려져서 잘 보이지는 않지만, 성당 내부의 상당 부분은 직물들로 꾸며져 있다고 해도 과언이 아니다. 큰 창이 나 있는 성에서는 여러 겹의 커튼이 화려하게 드리워져 있고, 의자나 소파, 침대와 같은 가구도 천으로 씌워져 있거나 마감되어 있다. 사실 거대한 벽을 감싸고 있는 천에 어떻게 수를 놓았는지 혹은 어떻게 처음부터 패턴을 디자인해서 태피스트리를 만들었는지 놀라울 정도이다.

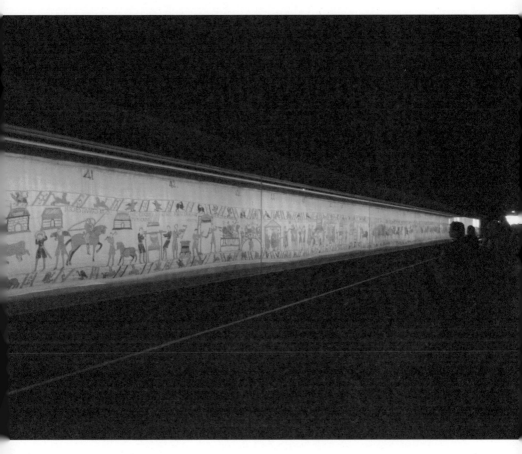

〈바이외 태피스트리〉 전경.
1066–1077년경, 천에 자수, 50×7000cm.
프랑스 바이외 태피스트리 박물관 소장

요즘으로 치면 섬유예술이라 할 수 있는 뛰어난 장식이지만, 안타깝
게도 우리에게 익숙한 예술작품들과 다르게 취급되곤 한다. 특히 섬유
로 만들어진 것들은 여성의 영역에 있는 경우가 많았기 때문에, 대개
예술작품으로 보지도 않고 만든 이에 대한 기록도 거의 없다. 또한 섬
유작품들은 주로 소모품이었다. 성의 주인의 취향에 따라 바꿀 수 있

었고, 사용하면서 자연스럽게 손상되기 때문에 계속 다른 제품들로 대체되었다. 명망 있는 화가가 그린 그림이거나 유명한 사람의 초상조각이 아니기에 오래 보존될 이유가 없었던 것이다. 그래서 유럽에서는 8세기 말 정도부터 교회나 수도원을 태피스트리로 장식했다는 언급은 있지만 남아있는 것은 없다. 그런데 손상도가 적으면서 오랫동안 남아 있는 직물로 된 예술품이 하나 있다. 인류의 문화유산으로 인정받아 2007년 유네스코에 등재된 〈바이외 태피스트리Bayeux Tapestry〉이다.

이 작품은 11세기에 만들어졌음에도 보존 상태가 좋다. 게다가 더 놀라운 것은 높이 50센티미터에 길이 70미터로 크기가 거대하고, 상하지 않게 천을 덧대어서 350킬로그램에 달하는 무게를 갖고 있다는 것이다. 1066년부터 1077년경 사이에 만들어진 후, 1476년에 바이외 성당에서 발견되었다고 전해진다. 이후 잊혔다가 1729년에 다시 주목받아 왕립아카데미에 전시되면서 본격적으로 연구되기 시작했는데, 오랫동안 잊혔던 만큼 이름에서부터 여러 오류가 있었다. 우선 이 작품은 '태피스트리'가 아니다.

한 학자에 의하여 '바이외 태피스트리'라 불리기 시작하면서 이 명칭이 고정되었지만, 사실은 직조를 하면서 무늬를 넣는 태피스트리와 달리 천 위에 털실로 자수를 놓은 작품이다. 그리고 주인공인 영국의 정복왕 윌리엄 1세의 부인인 마틸다 왕후가 만들었다고 전해지는데, 사실은 왕의 이복동생인 주교 오동 드 바이외Odong de Bayeux, 1030?-1097의 명으로 영국에서 만들어진 것이다. 이렇게 명칭에서부터 실제와 다른 부분들이 있지만, 이 작품은 당시에 만들어진 거대한 규모의 직물 작품으로서 그 존재 가치가 크다. 더불어 자수로 수놓은 형상과 글씨

등이 실제 있었던 사건을 표현하고 있다는 점에서도 주목할 만하다.

〈바이외 태피스트리〉에 담긴 내용은 1064년부터 2년간 영국과 프랑스의 노르망디 지역에서 있었던 일이다. 1064년 잉글랜드의 참회왕 에드워드Edward the Confessor, 1003-1066는 자신의 후계자로 친척인 노르망디 공작 윌리엄을 지목하고 해럴드Harold II, 1022?-1066를 특사로 파견하여 이 사실을 알리고자 한다. 해럴드는 바다를 건너던 중 배가 좌초되는 등 여러 어려움을 겪다가 힘들게 윌리엄 공을 만난다. 당시 프랑스 브르타뉴와 전쟁을 하고 있던 윌리엄 공은 해럴드에게 전쟁에 나가 달라고 부탁하고 해럴드는 공을 세우고 돌아온다. 윌리엄 공은 해럴드에게 기사 작위를 내리고 다시 잉글랜드로 보낸다. 하지만 1066년 에드워드 왕이 사망하자 사실상 잉글랜드에서 왕보다 더 강한 권력을 가지고 있던 해럴드는 윌리엄 공과의 약속을 파기하고 자신이 왕에 올랐다.

에드워드 왕의 유언에 따라 자신이 잉글랜드의 왕이 될 것이라 기대하고 있던 윌리엄 공은 해럴드가 왕이 되었다는 소식을 듣고 크게 분노한다. 그래서 윌리엄은 왕위 탈환을 위해 잉글랜드를 침략하였고, 이때 〈바이외 태피스트리〉를 주문한 오동 주교 역시 동행한다. 여러 전투 끝에 잉글랜드 남쪽 헤이스팅스 전투에서 해럴드가 화살에 맞아 죽게 되고, 윌리엄은 '정복왕 윌리엄'이라 불리며 노르망디 공이자 잉글랜드의 왕이 된다. 그렇게 잉글랜드에 노르만 왕조가 들어서게 되고, 이후 영국과 프랑스 간의 백년전쟁(1337-1453)이 시작될 때까지 프랑스풍 분위기가 지속된다. 그리고 〈바이외 태피스트리〉는 노르망디 공이었던 윌리엄이 잉글랜드의 왕이 되는 과정을 상세한 인물들의 행동

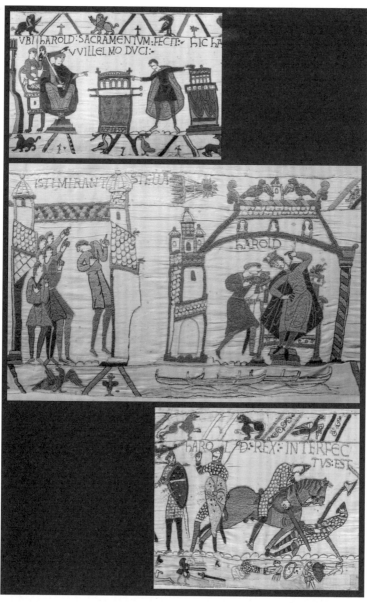

으로 표현하고 라틴어로 설명한 작품이다.

작품 자체가 윌리엄의 이복동생 오동이 주문제작한 것이기에, 작품은 윌리엄의 정복 전쟁에 대한 정당성을 표현하고 있다. 해럴드가 목숨을 구해주고 기사 작위까지 내린 윌리엄 왕의 은혜를 저버렸다는 점과, 윌리엄 왕과 자신이 어떻게 전쟁에서 이겼는지를 주로 담아낸다. 더불어 해럴드가 왕으로 즉위할 때 떨어지는 혜성을 보고 사람들이 손가락으로 가리키며 불길하게 생각하는 장면을 삽입해서 하늘마저도 해럴드가 아닌 윌리엄 왕의 편이라는 것을 보여준다.

승자의 관점에 따른 다소의 과장이 있겠지만, 역사적 사실을 바탕으로 하여 총 서른두 가지 장면이 등장한다. 그리고 청록색, 초록색, 노란색, 회청색, 갈색, 남색 등의 다양한 색실을 사용해서 화려하게 수를 놓았지만, 형태가 투박하고 단순하다는 점에서 초기 중세의 로마네스크 양식에 해당된다. 용머리가 있는 바이킹식 배에는 줄무늬를 넣었고, 갑옷의 비늘 모양을 여러 색의 무늬로 표현하기도 했다. 위아래는 동물 문양이나 기하학적 패턴으로 장식을 해서 빈 공간을 효율적으로 꾸미기도 하는 등 조형적인 아름다움을 주기 위한 노력을 엿볼 수 있다. 더불어 전쟁 물자를 준비하는 상세한 모습이나 장례의 모습, 성과 갑옷, 배와 항해 등의 생활상을 담고 있어서, 당시의 모습을 상상하는 데 좋은 단서가 된다. 이 작품에서는 에드워드 왕의 장례식에서 하늘의 은총을 뜻하는 손이 내려오는 장면 외에는 종교적인 표현이 거의 없다. 처음부터 끝까지, 잉글랜드와 노르망디 간의 왕권 다툼이라는 인간의 역사를 담고 있는 것이다.

시간에 따른
유럽 귀족들의 생활상

 〈바이외 태피스트리〉가 정복왕 윌리엄의 활약상을 표현하고 있다면, 중세에 살아갔던 사람들의 모습을 볼 수 있는 그림도 있다. 15세기 플랑드르 출신의 화가 랭부르 형제Les frères de Limbourg가 그린 『베리 공작의 호화로운 기도서Très Riches Heures du Duc de Berry』 속 달력화가 그것이다. 이 기도서는 매일의 기도문과 성가가 담긴 시도서時禱書로, 앞부분에는 절기의 변화를 나타내는 달력이 그려져 있다.

 프랑스의 장 2세의 아들이면서 샤를 5세의 동생인 베리 공작Duc de Berry, 1340-1416은 왕자이자 국토의 3분의 1을 소유한 대영주로 평생을 부유하게 살았다. 당시 프랑스는 백년전쟁 중이었던 만큼 곳곳에서 전투가 벌어져 위험했지만, 베리 공작은 자신이 소유한 17개의 성과 저택을 유람하며 삶을 즐겼다. 그리고 예술 애호가로서 다양한 작품을 주문하고 소유하였다. 그중 대표적인 것이 『베리 공작의 아름다운 기도서』와 『베리 공작의 호화로운 기도서』라 불리는 것이다. 특히 『베리 공작의 호화로운 기도서』에는 열두 장의 그림이 실려있는데, 당시 사람들의 생활상이 상세하고도 아름답게 담겨있다. 또한 이는 열두 달을 날짜와 별자리, 달의 모양과 함께 그린 천문화이기도 하며, 자연의 변화에 따라 순응하며 생활하는 사람들의 모습이 등장한다.

 보통 우리가 역사를 읽고 이해하는 데에 중심이 되는 것은 지배자들과 그와 관련한 사건들이기 때문에, 정작 가장 많은 수를 차지하는 백성들의 삶은 잘 알지 못한다. 현대도 마찬가지다. 하루하루를 열심

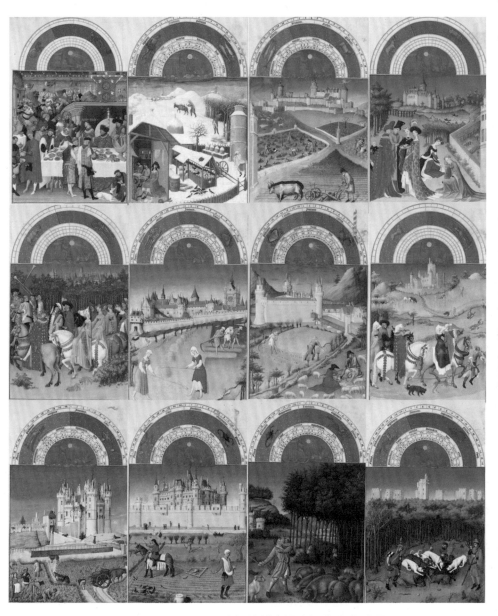

랭부르 형제, 『베리 공작의 호화로운 기도서』 중
1월부터 12월까지 달력화 모음, 1411–1489년, 각 30×21cm,
양피지에 채색, 프랑스 샹티이 콩데 미술관 소장

히 살아가는 일반 국민보다 대통령 혹은 유명 인사나 경제인 등에 집
중하게 된다. 어찌 보면 당연한 일일지 모른다. 우리 주변의 일은 일일
이 기록하거나 기억하기가 힘드니 말이다. 인간의 삶이 그리 중요하지
않았던 중세에는 더욱 그랬다. 왕을 중심으로 한 기록도 그리 많지 않
으니 백성들이 어떻게 살았는지에 대한 기록은 전무하다. 그런데 이 기
도서에는 비록 귀족들이 중심이 되어있기는 하지만, 계절의 변화에 맞
춰 일하는 농민들의 모습이 포함되어 있다. 민중의 봉기나 전쟁이 아
닌 데도 말이다. 다만 베리 공작이라는 부유한 귀족을 위한 기도서인
만큼, 농민의 고된 삶보다는 계절의 변화에 따라 공작의 영지를 감상
할 수 있는 수준으로 포장되어 있다.

사실 이 기도서라는 것 자체가 부의 상징이었다. 부유한 귀족들이
집에서 편하게 사용하기 위해 만든 것이기 때문이다. 특히 13세기부
터 채색으로 된 필사본이 등장했는데, 이 필사본들은 화려한 캘리그래
피와 그림으로 장식되었다. 아직 인쇄술이 발달하지 못한 시절이어서
일일이 하나씩 손으로 쓰고 그려야 했으므로, 제작 기간 자체도 몇 년
씩 걸렸고 가격 또한 비쌌다. 기도서의 표지를 꾸미는 데에는 가죽이
나 양피지, 금, 청금석 등 비싼 재료가 주로 사용되었으며, 아무나 가질
수조차 없었다. 근대기에 와서야 구텐베르크의 활자 인쇄가 발달하면
서 더 이상 사치스러운 기도서를 가질 필요가 없어졌지만, 그 전의 기
도서는 중세의 대표적인 미술 장르이기도 했다.

바로 이런 점 때문에 당대 최고로 부유했던 베리 공작이 랭부르 형
제에게 자신의 부와 권력에 걸맞은 화려한 기도서를 요청했고, 이에
『베리 공작의 호화로운 기도서』가 만들어진 것이다. 총 206쪽의 최고

급 양피지로 제작되었고 크고 작은 삽화가 130여 개나 있다. 그래서 남아있는 기도서 중 가장 화려하다고 볼 수 있다. 사실 이 기도서를 제작하는 도중 흑사병이 도는 바람에 랭부르 형제가 완성을 하지 못한 채 사망했다. 이에 시간이 꽤 흐른 뒤 다른 화가들이 기도서를 완성했고, 그 까닭에 그림 스타일과 세밀한 표현에 있어 미묘한 차이가 있다.

각 페이지의 기본 구성은 동일하다. 상단에는 반원형의 천궁도가 있고 그 아래에는 그 절기에 해당하는 생활상이 표현되어 있다. 천궁도는 날짜와 별자리, 그리고 해의 모양이 있는 부분 등 8개의 반원형의 줄로 나뉘어 있다. 이 중 별자리를 그림으로 그린 부분에서는 실제는 6개의 별자리가 보이는 데 반해서, 대표적인 별자리 2개씩만을 상징적으로 그렸다. 가령 2월에는 물병자리와 물고기자리가 그려져 있다. 아마도 정확한 천문학적 지식을 남기고자 하기보다는 보는 이에게 필요한 부분만을 단순화하여 나타냈을 것이다. 그리고 금색으로 선을 긋고, 글자의 색 역시 푸른색과 붉은색으로 표현했으며, 무엇보다 울트라 마린 블루라 불리는 청금석으로 만든 푸른색을 하늘의 바탕으로 삼았다. 청금석은 준보석으로, 당시 성화에서 성모마리아나 성인들의 옷을 장식하는 안료로 쓰였던 값비싼 재료이다. 아래편에도 울트라 마린 블루를 사용되면서 전체적으로 화려하면서도 통일성을 갖고 있다. 하지만 별과 달의 변화에 따라 절기가 변해가듯이, 열두 페이지의 생활상은 모두 다르다.

가장 화려한 장면은 1월이다. 유일하게 실내를 표현한 작품으로 공작이 신년을 맞아 연회를 벌이고 있다. 벽에는 전투 장면이 있는 거대한 태피스트리가 걸려있고, 커다란 식탁에는 금식기에 담긴 음식이 가

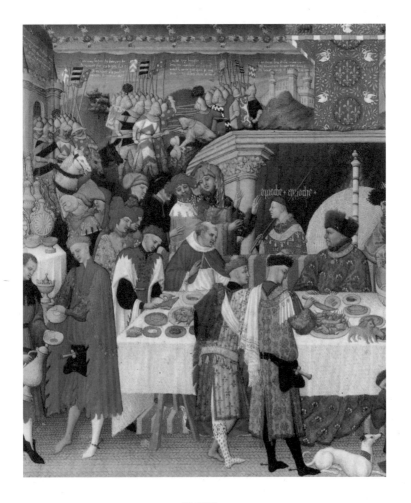

1월 달력화

득 하다. 실내를 가득 메운 사람들은 형형색색의 화려한 옷을 입고 있고, 오른편에 푸른 옷에 털모자를 쓰고 다소 크게 그려진 남성이 베리 공작이다. 〈바이외 태피스트리〉도 그랬지만, 이 그림 역시 아직 완전한 원근법이나 비례법이 발달하지 못했다는 것을 알 수 있다.

2월부터 12월까지는 모두 바깥의 풍경인데, 멀리 원경에는 베리 공작이 방문한 성이 표현되고, 앞에는 귀족이나 농민들의 생활상이 그려져 있다. 비록 자연스럽지는 않지만 단순하게나마 원근법이 드러나 있다. 다소 부자연스러운 원근법적 표현과 달리 세밀하고도 사실적인 묘사와 화려한 색채는 15세기 플랑드르를 비롯한 북유럽을 중심으로 형성된 고딕 양식 회화의 특성이기도 하다.

인물들은 크게 귀족들의 모습과 농민들의 모습으로 나눌 수 있는데, 1월과 함께 4월, 5월, 8월에는 귀족의 생활상이 나타나 있다. 하지만 나머지인 여덟 페이지에는 농민들의 생활이 드러나 있다는 점이 독특하다. 예를 들어 4월에는 화려한 옷을 입은 남녀가 모여있고, 검은 모자를 쓴 여인에게 붉은 모자를 쓴 남성이 반지를 주고 있다. 여성은 베리 공작의 열한 살 손녀로, 두 남녀가 결혼을 약속하는 장면이다. 5월에는 오텔 드 넬이 멀리 보이는 숲에서 귀족들이 말을 타고 제를 즐기고 있다. 그리고 8월에는 탕페 성 앞에서 매 사냥을 즐기고 있다. 매는 길들이기가 쉽지 않은 만큼 귀족들의 고급 취미이기도 했다.

2월에는 눈이 소복히 쌓인 중세 겨울 농장의 모습이 보인다. 양들은 모두 외양간에 들어가 있고 왼편의 집 내부에서는 농민들이 불 앞에서 몸을 녹이고 있다. 그리고 3월에는 갈색 소와 검은 소 두 마리가 끄는 쟁기로 밭을 갈기도 하고, 씨를 뿌리고, 거름을 주며, 양을 치는 장면이 루이앙 성 앞에 펼쳐져 있다. 6월에는 초록빛의 밭에서 남녀가 파리 시테 섬의 생트샤펠 성당을 배경에 두고 일을 하고 있다. 이윽고 7월에는 푸아티에 재판소 앞 들판에서 곡식이 누렇게 익어서 추수하고, 양치기 부부가 양의 털을 깎고 있다. 그리고 9월에는 소뮈르 성

4월 달력화

앞 포도밭에서 와인의 재료인 포도를 따고 있는데, 열심히 일하는 사람만 있는 것이 아니라 왼편 아래의 한 남자는 딴 포도를 맛보기도 한다. 10월에는 루브르 성을 배경에 두고 세느강 건너편에서 씨앗을 뿌리는 농민들과 새 사냥을 하는 사람들이 모습이 보인다. 앞에는 열심히 씨앗을 뿌리고 있지만, 루브르 성 옆에는 산책을 나온 사람들과 강을 건널 수 있는 작은 배들도 있다. 세느강 주변으로 가로수가 보이는데, 많은 건물과 사람들로 가득한 지금의 파리와는 사뭇 다른 모습이

10월 달력화

다. 그리고 11월에는 돼지치기의 모습이, 12월에는 벵센 성을 배경으로 멧돼지 사냥을 하는 모습이 표현되어 있다.

열두 페이지에 세밀하게 그려진 이 그림들을 통해 현재와는 다른 성 주변의 모습과 당시 사람들의 생활상을 생생하게 알 수 있다. 화려한 의복뿐 아니라 식기, 건축물 그리고 농사방식과 농민과 귀족의 생

활 차이 등을 말이다. 물론 이 기도서가 귀족들의 즐거운 모습을 표현하는 것은 이해가 되지만, 어떤 그림들은 노동하는 농민들까지 행복하게 그리고 있다는 비판을 받기도 한다. 변변한 농기구도 없고 잘 먹거나 편히 쉬지도 못했던 당시의 농민들이 마냥 행복하게 농사를 지을 리는 없었을 텐데 말이다. 어쩌면 이러한 미화는 자신의 영지가 아름답고 행복하며 풍요로운 곳이라는 긍정적인 면만을 과장하고자 한 베리 공작이 지닌 '가진 자의 오만'일지도 모른다.

이 기도서는 여러 소장자의 손을 거쳐 콩데 미술관에서 처음 대중에게 공개가 되었는데, 한동안은 크게 주목받지 못했다. 왕의 모습도 아니고 특정한 역사적 사건을 그린 것도 아니기 때문일 것이다. 더욱이 대부분이 이름 모를 농민들의 생활을 그리는 데에 할애하고 있으니 거대한 이야기만을 포착하고자 했던 때에는 중요하지 않은 예술품이었다. 하지만 비록 미화되었을지라도 그저 잊힐 농민들을 주인공으로 삼고 있다는 점에서, 이 기도서는 화려하다는 수식어 외의 또 다른 의미를 갖는다. 더욱이 중세 시기, 기독교 신앙을 표현하고 성경의 이야기와 관련한 삽화가 당연하던 때에 당시 권력층인 귀족의 모습과 함께 농민의 노동을 표현했다는 점에서 다시금 눈여겨볼 필요가 있다.

신이 아닌
인간의 이름으로

인간의 삶과 죽음, 그리고 욕구와 욕망까지도 신과 교리에 따라야 했던 시대였다. 이 세상의 모든 것들

을 하나님이 창조했다고 굳게 믿던 중세였지만, 결국은 모든 것은 인간이 하는 일일 수밖에 없다. 앞서 소개한 이 두 작품은 바로 그런 점을 일깨워준다.

그전에도 〈바이외 태피스트리〉처럼, 승자의 업적을 드러낸 작품이 없었던 것은 아니다. 대표적으로 로마제국 시기에는 개선문이나 기념비를 흔히 세우곤 했다. 하지만 〈바이외 태피스트리〉는 대리석으로 반짝거리는 거대한 조각상도 아니고, 많은 사람이 볼 수 있는 궁전의 벽이나 천장에 그려진 그림도 아니다. 직접 디자인하고 만든 이가 누군지도 알 수 없고, 역사상 여성의 예술로 낮게 치부되던 태피스트리로 만들어졌다는 점에서 로마제국의 개선문과는 그 의미가 다르다.

물론 13세기에 들어서면서, 베리 공작 기도서 1월 그림 속에 걸려있는 태피스트리처럼, 태피스트리는 더 화려해졌고 속세의 이야기를 담기 시작한다. 그렇게 중세에도 이름 모를 장인들에 의해 인간의 삶이 표현됐다. 물론 이에 대한 주문은 베리 공작처럼 돈이 있고 권력이 있는 이들로부터 비롯됐지만, 그 덕분에 우리는 그 시대 사람들의 삶을 잠깐이나마 들여다볼 수 있다.

신의 이름으로 표현된 인간의 욕망

유럽에서는 기독교 관련 유물이나 건물 그리고 예술품을 쉽게 접할 수 있다. 우리나라 역사 유적 중에서 사찰을 빼놓을 수 없는 것처럼 말이다. 그렇기에 지금까지 기독교 문화 속 비주류라 할 수 있는 인간 중심의 예술에 대해 살펴봤는데, 이쯤에서 한 가지 궁금증이 생긴다. 과연 중세시대에 인간으로서의 욕망을 숨기는 것이 가능했을까? 그리고 성경 속 이야기 너머의 세상을 상상한 사람은 없었을까? 이 같은 질문에 대답은 독특한 세계관의 화가 히에로니무스 보스Hieronymus Bosch, 1450?-1516의 작품에서 찾아볼 수 있다.

플랑드르 지역의 화가 히에로니무스 보스는 당시에도 인기가 있었

지만, 이후 어떠한 유파나 서양 미술사의 흐름과도 연결이 되지 않기 때문에, 굉장히 독특한 그림을 그린 화가로만 알려져 있었다. 그러다 20세기에 들어와 다시금 재해석되었고, 신의 세계 속에 인간의 욕망을 숨겨둔 작품들로 주목받고 있다.

플랑드르의
화가들

현재와 같은 유럽 국가가 완성된 것은 20세기의 세계대전이 끝난 후이다. 이전에는 각 나라의 세력 다툼에 따라 국경이 조금씩 달라졌는데, 그중 플랑드르Flandre라 불렸던 지역은 권력의 역학 관계에 따라 매번 그 경계가 달라졌다. 이 지역은 현대 국가로 보면, 벨기에와 네덜란드, 프랑스 일부 지역을 합한 곳이다. 그래서 프랑스, 스페인 그리고 현재 독일 지역에 있던 강대국들의 각축전이 벌어지던 곳인 동시에, 자생적으로 경제적인 부를 쌓았던 상인들이 독립을 이루고자 노력한 곳이기도 하다. 특히 바다와 가까운 만큼 스칸디나비아 반도의 국가들과 영국, 프랑스, 스페인 등지와 교역을 하면서 경제를 성장시켰고, 이를 통한 독특한 문화가 형성되기도 했다.

교황의 눈치를 봐야 했기에 엄격했던 프랑스나 스페인과 달리, 플랑드르는 좀 더 자유로웠다. 그리고 거대 국가들의 왕처럼 막강한 부와 권력으로 후원해주는 이는 없었지만, 작은 규모의 저택을 소유하고 있는 상인들과 중산층이 많았고 이들은 예술작품의 훌륭한 컬렉터가 되었다. 그러면서 자연스럽게 플랑드르에는 개성을 드러내는 작가들이

등장했고, 이들은 자신들만의 세계관을 표현했다. 이렇게 성장한 플랑드르의 화가들은 입소문을 타고 옆 나라로 불려가서 왕실화가가 되기도 했다. 대표적인 이가 얀 반 아이크Jan van Eyck, 1395-1441이다.

얀 반 아이크는 플랑드르에서 사실적인 회화가 발달하는데 기반을 마련한 화가다. 특유의 유화 기법을 바탕으로 한 자연스러운 묘사와 원근법적 화면, 무엇보다 질감까지 느껴질 만큼 세밀한 묘사가 특기였다. 얀 반 아이크가 누구에게 배웠고 영향을 받았는지는 확실하지 않다. 어쨌거나 당시는 프랑스의 부르고뉴 공국이 플랑드르를 지배하고 있었는데, 그는 뛰어난 실력으로 부르고뉴 공국의 궁정에서 활동을 하면서도 플랑드르 지역의 중산층인 부르주아들에게 주문을 받았다. 여러 계층의 후원자를 두었다는 점에서도 그의 인기를 짐작할 만하다. 그중 대표작으로 꼽히는 것은 여러 수수께끼를 담고 있는 〈아르놀피니 부부의 초상The Arnolfini Portrait〉이다.

이 그림은 얀 반 아이크가 이탈리아 출신의 상인 아르놀피니와 그의 부인을 그린 것으로 알려져 있다. 하지만 왜 그려졌는지는 아직도 의문이 남아있다. 사실 두 주인공의 신원에 대해서도 서로 다른 의견이 제기되기도 하고, 그림 속 다양한 사물들이 가지는 의미 역시 여러 해석이 존재하는 수수께끼 같은 그림이다.

그렇게 논란이 있긴 하지만, 보통은 이 그림이 그려졌을 시기에 사람들이 주로 사용하던 뜻으로 대입해 해석한다. 마치 성경 속 도상을 바탕으로 종교적 의미를 해석하듯이, 당시의 생활과 관습적 의미에 따라 의미를 추측해보는 것이다. 그래서 여러 학자들이 당시에 출간된 문헌이나 다른 그림, 조각 등을 참고해서 의미를 해석했는데, 세세한 부분

얀 반 아이크, 〈아르놀피니 부부의 초상〉, 1434년,
오크에 유화, 82×60cm, 영국 런던 내셔널 갤러리 소장

에서 의견이 다를 수 있지만 대체로 합의된 내용을 정리해보면 이렇다.

두 남녀가 한 손을 서로 얹고 있는 것은 남성이 오른손을 들고 있는 제스처와 함께 신성한 결합의 약속을 맹세하는 것이다. 그리고 이곳이 신성한 서약이 이루어지는 장소라는 것은 남성 옆에 놓인 흰색의 슬리퍼와 뒤쪽에 놓여있는 여성의 붉은 신발을 통해 알 수 있다. 신발을 벗고 있는 장소는 신성하다는 뜻을 보여주기 때문이다. 그리고 두 사람 사이에는 털이 복실한 강아지가 있는데, 이는 충실함을 상징한다. 그

래서 이 그림을 '아르놀피니 부부의 결혼식'이라 해석하는 경우가 많다. 더욱이 뒷벽에 있는 볼록거울 위쪽에 "얀 반 아이크가 여기 있었다"라는 글을 적었다는 점에서, 작가로서의 서명을 넘어 다른 이유가 있을 것으로 추정한다. 그리고 볼록거울을 가만히 들여다보면 두 부부 앞에 파란색과 붉은색의 옷을 입은 두 사람이 서있다는 점에서, 아마도 화가가 이 두 사람 중 한 명이고 결혼식의 증인과 같은 역할을 했을 것으로 추정하기도 한다.

하지만 여성이 임신을 하고 있는 듯한 모습을 근거로 한 반론도 있다. 보수적일 수밖에 없는 기독교 사회에서 임신한 모습을 두드러지게 표현하는 것이 결혼식에 맞지 않다고 보는 것이다. 덧붙여 여성의 뒤쪽에 있는 붉은 침대의 머리 받침에 출산을 도와주는 성 마가렛이 조각되어 있어서, 결혼식이라기보다는 출산을 앞둔 부부의 초상이라고 해석하기도 한다. 창가에 있는 과일을 선악과로 본다면, 남성은 부양의 의무를 여성은 출산과 육아의 의무를 져야 하는 원죄의 모습을 상징하고 있다고 보는 것이다. 하지만 아르놀피니가 이탈리아 출신이라는 점에서 부유함과 이탈리아를 상징하는 오렌지라고 보기도 한다.

그 외에 볼록거울의 틀에는 예수 수난의 장면들이 작은 원에 표현되어 있고, 머리 위의 샹들리에에는 하나의 초만 켜놓아서 신의 성령을 의미한다고 해석한다. 이렇게 보면 그림 속에 표현된 형상들은 그 어느 것 하나도 허투루 보기 힘들다. 모두 당시의 의미가 있다고 본다면 말이다. 또한 놀랍지 않은가! 볼록거울 속 사람의 모습이나 모피 코트의 털 하나까지도 세세하게 표현한 얀 반 아이크의 섬세한 묘사가 말이다. 이렇게 얀 반 아이크로부터 본격적으로 시작된 플랑드르의 사

실적인 묘사는 이후 히에로니무스 보스까지 연결된다.

천국과 지옥이 어우러진
〈쾌락의 동산〉

　　　　　　　　　　　스페인의 프라도 미술관에 소장된
이 거대한 그림은 전형적인 제단화 형식인 세폭화로 되어있다. 세폭화
란 중앙에 패널이 있고 그 옆에 양 날개가 있는 형태로, 3개의 장면이
연출된다. 그리고 양 날개는 문처럼 접어서 중앙을 덮을 수 있는데, 닫
았을 때 볼 수 있는 또 다른 그림이 그려져 있다. 그래서 교회의 제단
에 설치해두고, 평상시에는 양 날개를 닫아뒀다가 행사가 있을 때 양
쪽을 열어 세 면을 볼 수 있도록 하는 것이 일반적이다. 이러한 세폭화
는 대부분 종교적인 메시지를 갖고 있다. 하지만 히에로니무스 보스의
이 작품은 종교적인 색채보다는 설명 불가능한 상황이 펼쳐지는 초현
실적인 영화 속 한 장면을 보는 것 같다. 중앙에 십자가 혹은 신의 모습
이 주로 위치되는 제단화의 전형성이 없기 때문이기도 하다. 그래서 이
작품이 본래 어떠한 목적으로 만들어졌는지는 알려지지 않았지만, 교
회에 설치되기 위한 것은 아니라고 여겨지고 있다. 한편 왼쪽 날개에는
아담과 이브가 있는 에덴동산과 같은 모습이 있고, 오른쪽 날개에는 어
두운 배경에 기괴한 형상들이 있어서 지옥으로 유추되기도 한다. 그렇
다면 도대체 보스는 이 그림을 통해서 무슨 말을 하고자 했던 것일까?
　사실 이 작품은 보스의 것 중 가장 난해하다고 알려져 있다. 실제
그 어디에서도 볼 수 없는 기괴한 형상들이 가득하고, 형상들 간에 어

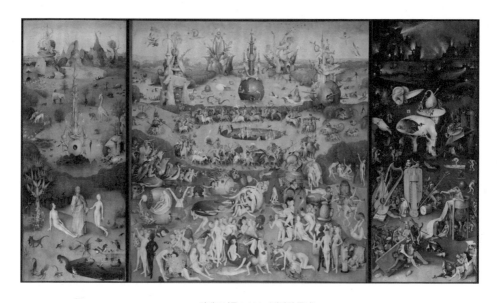

히에로니무스 보스, 〈쾌락의 동산〉,
1490-1510년경, 패널에 유채, 205×384cm,
스페인 마드리드 프라도 미술관 소장

떠한 합리적인 해석도 되지 않는다. 그래서 지금까지도 학자들이 다양한 방식으로 읽어내고 있다. 다만 공통적으로 이야기하는 것은 인간의 쾌락을 인간과 동물, 그리고 설명할 수 없는 형상들로 표현했다는 것이다. 하지만 쾌락을 그저 죄로 보고 단죄를 해야 한다거나 선한 일에 대한 찬사를 해야 한다는 식으로 명확하게 표현한 것이 아니라 복합적으로 얽혀있다.

　3개의 패널에 각기 다른 공간이 펼쳐지고, 그 속에 수많은 형상으로 가득 차있다. 세 장면 모두 멀리에는 산이나 성, 어두운 도시 등의 풍경이 보이며, 그 앞으로 순차적으로 호수나 들판 혹은 알 수 없는 공간과 구조물들이 보인다. 각 장면을 간략하게 살펴보자. 먼저 왼쪽 날개 아래쪽에는 아담과 이브 그리고 신이 인간의 모습으로 등장하고, 나머

지에는 새와 물고기, 기린이나 코끼리 등 다양한 육지 동물들이 나무나 기괴한 구조물과 함께 표현되어 있다. 붉은 옷을 입은 신은 힘이 없는 이브의 한 손을 이끌어오고, 아담은 바닥에 앉아 신을 바라보고 있다. 아마도 이브를 창조한 후 아담에게 선보이는 장면일 것이다. 두 남녀가 옷을 벗고 있고 다른 사람 대신 동물로 가득하다는 점에서 에덴동산인 듯하다. 아담의 뒤로는 독특한 나무가 한 그루 있고 그 뒤로 사과가 달린 나무들이 빽빽하게 서있다. 그리고 주변의 동물들 역시 보스 특유의 세밀한 묘사로 표현되어 있는데, 하나씩 살펴보면 현실에서 존재하지 않는 생명체라는 것을 알 수 있다. 머리가 달린 새, 책을 읽는 물고기, 물을 마시는 유니콘, 알비노 기린 등 정체를 알 수 없는 동물들이 자리를 차지하고 있다.

이어서 중앙으로 눈을 돌려보면 셀 수 없이 수많은 인간이 누드의 모습으로 각 위치에서 다양한 행위를 하고 있다. 말을 비롯한 다양한 동물을 나란히 타고 행진을 하기도 하고, 웅크려 거대한 딸기를 들기도 한다. 새 등에 올라타거나 올빼미를 안고 있고, 새가 주는 열매를 입을 벌려 받아먹고, 남녀가 어울려 사과를 따 먹기도 하며, 새나 물고기, 과일과 어울려 뒹굴기도 한다. 거대한 조개에 들어가고 투명한 구 안이나 연못 한켠에서 사랑을 나누기도 한다. 뭔가를 먹거나 엉키면서 놀거나 위에 올라타고, 그리고 사랑을 구애하며 행위를 하는 등, 말 그대로 '쾌락'적인 행동을 하고 있다. 각 상황이나 과일, 동물들이 무엇을 의미하는지는 확실하지 않다. 구조물이나 들판, 연못의 모양이 실제 풍경이나 건축과 하나도 닮은 구석이 없다. 다만 과일을 먹는 것, 나신의 남녀, 동물과 어울리는 모습 등을 보면, 이곳이 에덴동산에서 추방

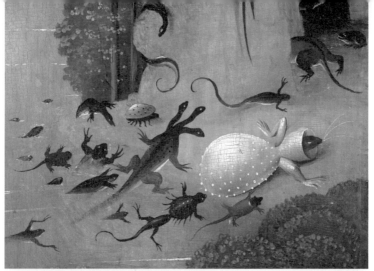

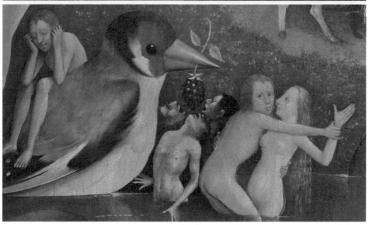

히에로니무스 보스, 〈쾌락의 동산〉,
1 왼쪽 패널 일부
2 중앙 패널 일부

된 이후 부끄러움을 알게 된 인간들의 모습으로 보이지는 않는다. 그
보다는 더 원초적인 쾌락이 허락되는 곳, 그리고 자연과 함께하는 곳
으로 보인다. 그러한 점에서 이를 종교적으로 해석한다면, 모든 인간
이 행복하게 아무런 근심이나 걱정 없이 살 수 있는 천국을 그린 것이
라 볼 수 있다. 하지만 식욕, 물욕, 육욕 등 다양한 쾌락을 탐한다는 점

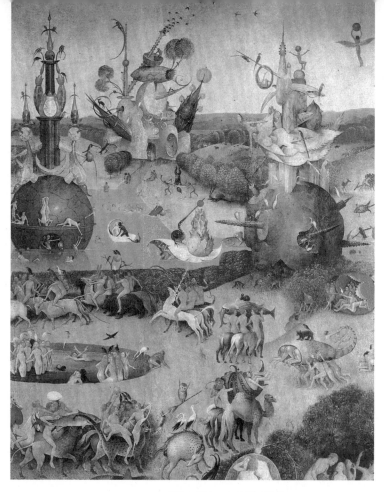

히에로니무스 보스, 〈쾌락의 동산〉,
중앙 패널 일부

에서, 세속적이기도 하다. 더구나 신의 세계를 표현할 때 전형적으로
등장하는 신이나 비둘기, 천사 등의 모습이 없기 때문에, 적어도 중세
적인 사고에서는 기독교의 도상으로 읽기엔 무리가 있다. 이러한 해석
의 어려움은 오른쪽 날개에서도 마찬가지다.

　멀리 있는 풍경은 오른쪽 장면이 그나마 가장 현실적이긴 하다. 어
두운 밤, 크고 작은 건물에서 빛이 새어 나오고 있는 듯한 모습이기 때

문이다. 그렇지만 이내 중간부터는 중앙 패널보다 더 기괴한 형상들이 이어진다. 거대한 귀에 탄 검은 옷을 입은 인간은 그 밑에 깔린 인간을 잡아 올리고 있고, 그 뒤의 타오르는 불 위로 사다리를 타고 내려오는 인간이 보인다. 중앙에는 인간의 얼굴을 하고 있지만 머리 위에는 피리처럼 주둥이가 달린 과일과 인간을 끌고 다니는 이상한 생명체들이 있고, 비어있는 몸통 안에도 사람들이 있다. 그리고 앞에는 악기의 부분들로 이루어진 구조물에서 사람들이 괴롭힘을 당하고 있고, 그 사이로는 아름답기보다는 끔찍한 형체들이 가득 차있다. 심지어 이 괴물들은 인간을 먹기도 하고 배설하기도 하는 등 다양한 방식으로 인간에게 고통을 주고 있다. 그래서 어떤 학자들은 오른쪽 날개를 중앙에서 즐긴 쾌락에 대한 벌을 받는 지옥으로 보기도 한다. 실제 미국 영화《콘스탄틴》(2005)에서 주인공이 지옥을 방문하는 장면을 보면, 이 작품을 연상시키는 이미지들이 반영되기도 했다. 그렇지만 죄 많은 인간들에게 벌을 주는 '최후의 심판'과는 다르다. 죄지은 인간들이 심판을 받은 후, 회개하고 용서를 받는 모습은 없기 때문이다. 그래서 혹자는 이러한 지옥의 장면 역시 현실 속 부당함과 고통에 대한 비유적인 표현이라 해석하기도 한다. 특히 오른편 앞에 수녀의 모자를 쓴 돼지가 인간에게 불편한 계약을 강요하는 듯한 모습이나 푸른 성직자 옷을 입었지만 새의 머리를 하고 있는 모습, 괴물들에게 괴롭힘을 당하는 갑옷 입은 기사 등에서 당시의 기득권층, 즉 성직자와 권력자들에 대한 비판을 담고 있다고 보기도 한다.

현실에는 천국과 지옥이 모두 있다. 어쩌면 인간 사회에서는 당연한 일이다. 더없이 순수하고 자연과 어우러지는 천국의 즐거움도 있지만,

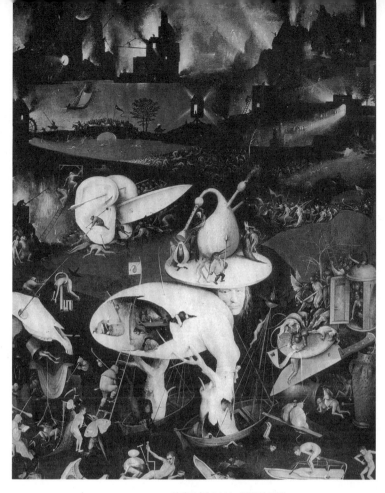

히에로니무스 보스, 〈쾌락의 동산〉,
오른쪽 패널 일부

한없는 고통을 느끼며 지옥의 감정에 빠지기도 하니까 말이다. 그러한
점에서 보스의 이 세폭화는 비현실적 요소로 가득 차있지만, 현실에 기
반을 두고 있기도 하다. 다만 신비스러운 요소들이 너무 많다 보니, 보
스가 당시에 비밀스러운 종교적 조직들인 자유정신형제회나 아담의
자손들, 장미십자회, 모던-마니교 등에 소속되어 있다는 연구도 있다.
그렇지만 기록상으로는 보스가 장인길드조합 회원에 이름이 올라가

있는 것 외에 어떠한 단체에 들어갔다는 증거는 없다. 하다못해 작가가 쓴 노트나 메모, 혹은 증언도 남아있는 것이 없다. 또한 보스가 그림 속 요소들이 표현된 다른 작품이 없다는 점에서, 그림 속 기괴한 형상들을 특정한 종교 집단이나 교리적 해석으로 읽어내기는 무리가 있다. 다만 분명한 것은 보스가 보는 세상이 다른 사람들과 달랐다는 점이다.

새로운 세계에 대한
욕망의 표현

　　　　　　　　기독교적 믿음을 강조하기 위하여 성경과 교리의 메시지를 정확히 그림으로 표현해야 했던 중세였지만, 보스의 작품 속 이미지는 어떠한 자료로도 설명이 힘들다. 읽어내기도 힘들지만 이렇듯 다양한 형체들을 창조해내는 것 역시 쉬운 일이 아니었을 것이다. 새의 부리를 가진 사람, 엉덩이에서 나오는 꽃, 과일이나 조개에 들어가 있는 사람 등을 상상하고 그렸다는 것은 그저 붓을 쥔다고 되는 것이 아니기 때문이다. 다만 보스가 그림을 그렸을 당시 유럽은 새로운 세상에 대한 호기심이 폭발하기 시작한 때라는 점을 참고해볼 수 있다.

　　콜럼버스Christopher Columbus, 1451-1506에 의해서 아메리카 대륙이 1492년에 발견되었고, 마젤란Ferdinand Magellan, 1480?-1521은 배로 스페인을 떠나 아프리카 대륙을 거쳐 지구 한 바퀴를 돌아서 지구가 둥글다는 것을 증명했다. 탐험가들은 자신의 배가 닿은 곳에서 진귀한 새와 동물들 그리고 사람을 데려왔다. 실제 보스의 〈쾌락의 정원〉에도

신비한 동물들과 함께 짙은 검은색의 흑인 역시 등장한다. 그저 피부색만 검은 것이 아니라 얼굴 역시 흑인의 외형을 하고 있다. 보스가 살았던 플랑드르는 무역이 성행했던 곳이고, 인쇄술이 발달하기 시작하면서 유럽 전역의 다양한 소식들과 진귀한 이미지들이 유통되고 있었다. 그러한 만큼 보스가 새로운 세계를 동경하고 그렇게 접한 처음 보는 생명들을 표현하고자 했을 것으로 보인다.

히에로니무스 보스, 〈쾌락의 동산〉 바깥 패널,
1490–1510년경, 패널에 유채, 192×205cm,
스페인 마드리드 프라도 미술관 소장

더불어 이 패널의 양 날개를 닫았을 때 보이는 투명한 구 속의 지구 그림과 글귀는 보스가 새로운 세계에 대한 '창조'에도 관심을 가졌음을 짐작할 수 있다. 화려했던 안쪽 장면과 다르게, 바깥쪽 패널에는 푸른색이 도는 회색조로 표현되어 있다. 우리가 아는 둥근 지구의 모습이 아니라, 당시 중세인들이 알고 있는 평평한 땅과 구 형태의 하늘이다. 마치 스노우볼처럼, 구름이 있는 하늘과 땅을 유리구가 감싸고 있다. 창조주는 천체 바깥에서 지구를 내려다보고 있으며, 그 옆으로 두 패널에 나눠서 문구가 써있다. 이는 시편 33편에서 인용한 것으로 "그가 말씀하시매 이루어졌으며 명령하시매 견고히 섰도다ipse dixit, et facta sunt: ipse mandávit, et create sunt"라는 구절이다.

우리는 안쪽 패널을 먼저 보았지만, 실상 이 작품이 설치되었을 때는 바깥쪽을 본 후에 양 날개를 열면서 내부를 보게 된다. 그렇게 보면 이 작품은 신이 세상을 창조한 이야기로 시작이 되고, 양 날개를 연 순간 그 안에 새롭게 창조된 화려한 세상이 나타난다. 어쩌면 보스는 인간이 아직 모르는 것이 이 세상에 많이 있다고 상상했을지 모른다. 그것이 천국인지 지옥인지는 알 수 없지만, 상상할 수 있는 모든 것들이 지구상 어디엔가는 있다고 말이다.

이 세계를
넘어서

특이한 것 중 하나는 독실한 천주교 신자였던 스페인의 펠리페 2세가 보스의 작품을 좋아하여 다수 소

장했다는 점이다. 펠리페 2세는 국가를 이성이 아니라 종교적인 믿음에 기초해서 다스려야 한다고 생각했다. 그리고 이러한 이념하에서 식민지를 지배하고 영토를 확장하는 제국주의적 방식을 채택했다. 그렇다면 펠리페 2세에게 보스의 〈쾌락의 정원〉은 어떤 의미였을까? 신의 이상을 구현한 그림으로 보였을지도 모르고 혹은 드러내기 힘든 자신의 욕망을 풀어낸 그림으로 보였을지도 모른다. 실제 펠리페 2세 외에도 많은 귀족들이 보스의 작품을 좋아했다고 하니, 다분히 이교도적인 형상들로 가득 차있음에도 불구하고 그림에 매료되었던 듯하다. 보스의 자유분방한 상상의 세계가 해방감을 주었을지도 모른다.

최근 디지털 세상 속에서는 더욱 쉽고 간단하게 나만의 세상을 만들 수 있고, 그 속에서 사람들과 소통하기도 한다. 또 다른 세상, 즉 메타버스라 불리는 이 새로운 세상 속에서는 보스가 꿈꿨던 물리적 공간에서의 해방과 표현의 자유가 얼마든지 가능하다. 다양한 디지털 도구들을 통해 자신만의 세상을 창조하는 더 많은 보스가 등장하고, 앞으로도 끊임없이 새로운 세상이 탄생할 거라 기대해본다.

chapter
3

황금으로 탄생한
예술

르네상스, 천재들의 각축전

르네상스는 미술 애호가들의 마음을 들썩이게 하는 단어이다. 그 시대에 활약했던 레오나르도 다 빈치Leonardo da Vinci, 1452-1519, 미켈란젤로Michelangelo Buonarroti, 1475-1564, 라파엘로Raffaello Sanzio, 1483-1520 그리고 도나텔로의 이름만 들어도 가슴이 두근거린다. 사실 이 대가들의 이름과 작품은 너무나 익숙해서, 딱히 미술 애호가가 아니더라도 마음으로나마 친근하게 느껴진다. 게다가 르네상스의 문화가 꽃폈던 이탈리아 피렌체나 베네치아의 모습은 장소 자체가 하나의 예술작품처럼 보일 정도다. 이렇듯 아름다운 예술품이 가득한 15세기 전후 이탈리아 르네상스는 서양미술사의 큰 분기점이 되었다. 이탈리아반도의 몇몇 공화국들을 중심으로 이루어졌지만, 그 파급력은 전 유럽에 영향을 줄 정도로 컸기 때문이다. 르네상스의 어원이 "다시Re 태어난다naissance"는 부활의 뜻인 것처럼, 예술가들은 고대 그리스·로마의 회화와 조각을 되살리면서 대작들을 만들어냈다.

화가이자 역사학자로서 이 시기의 미술에 대해 정리한 조르조 바사리Giorgio Vasari, 1511-1574는 고대 그리스의 예술을 우수한 문화였다고 평가한다. 하지만 로마 말기로 가면서 점차 과거의 것을 답습하다가 그 수준이 낮아졌고, 중세에는 더 이상 과거와 같은 예술작품이 만들어지지 않았다고 안타까워한다. 그러다 13세기 말에서 14세기에 들

바사리의
『미술가 열전』
표지

어오며, 다시금 고대의 미술에 버금가는 예술이 형성되었고, 우리에게도 익숙한 레오나르도 다 빈치와 미켈란젤로가 그 정점을 이룬 것으로 서술하고 있다.

이러한 관점에서 바사리는 자신보다 앞선 선배 작가들부터 동시대 작가들까지의 예술과 그들의 삶에 대해 자세히 기록한 『미술가 열전Le Vite de' più eccellenti pittori, scultori, et architettori Italiani』(1550)을 집필했다. 이 책은 방대한 양만큼이나 세세한 일화와 작품 소개 그리고 화가로서 본 평가까지 곁들인 것으로, 미술사에 대한 최초의 기록으로 알려져 있다. 덕분에 우리는 바사리의 시각을 통해 당시의 사회와 예술가들의 모습을 세밀히 살펴볼 수 있다.

바사리가 책에서 좋은 미술의 기준으로 본 것은 '실제와 닮은 정도'였다. 회화라면 실제 그 장면이 펼쳐진 듯하고, 조각이라면 대리석이

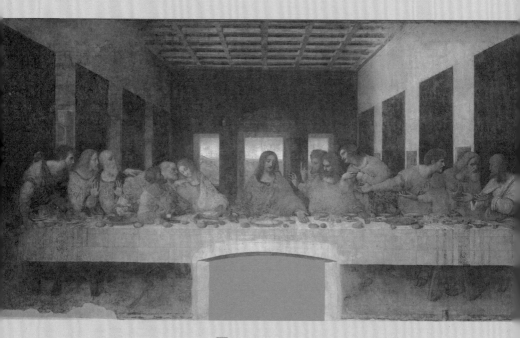

레오나르도 다 빈치, 〈최후의 만찬〉,
1498년, 복합매체, 460×880cm,
이탈리아 밀라노 산타 마리아 델라 그라치아 성당 위치

나 금속과 같은 재료의 느낌이 나지 않는 생생한 착각이 들어야 했다.
그만큼 실제와 유사한 장면을 표현하는 방식들이 그 어느 때보다 발달
한다. 하지만 많은 예술가들이 그 방식을 공유하기보다는 혼자만의 전
략으로 삼았다. 레오나르도 다 빈치는 수학적인 방식을 통해서 선 원
근법적 화면을 구현했고, 미켈란젤로는 종교적 영감을 바탕으로 했다.

　뛰어난 예술가들이 서로 경쟁을 하면서 자신만의 방식을 개발하고
예술작품에 적용했다는 점이 흥미롭다. 하지만 이러한 발달의 원동력
이 비단 작가들의 개인적 창의력 때문만은 아니었다. 르네상스 시대에
는 과거에는 없었던 중요한 사회적 기반이 있었는데, 그건 바로 이탈

리아의 부유한 사업가들이다.

당시엔 대가들뿐 아니라 '노블리스 오블리주noblesse oblige' 같은 표현으로 잘 알려진 피렌체의 메디치가Famiglia Medici를 비롯해서, 수많은 사업가들이 영향력을 가지고 있었다. 당시 이탈리아는 동방과의 무역으로 부를 누리고 있었는데, 메디치가는 그런 상인들에게 필요한 자금을 담당하던 은행가였다. 이탈리아의 상업이 발달할수록 메디치가의 경제력은 높아졌고, 본거지인 피렌체를 중심으로 정치적 영향력 역

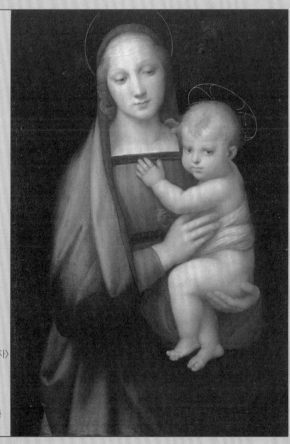

라파엘로,
〈그란두카의 성모자〉
1504년,
나무에 유채,
84×55cm,
이탈리아 피렌체
팔란티나 갤러리아
소장

시 강력해졌다. 그런데 특이한 점은 메디치 가문으로 대표되는 이탈리아의 사업 가문들이 그저 정치적이고 경제적인 힘만을 키우려 한 것이 아니라, 앞 다투어 더 훌륭한 예술작품을 만들고자 했다는 것이다. 아직 통일된 이탈리아가 만들어지기 전이었던 만큼 각 지역은 공화국의 형태를 취하고 있었는데, 이 나라들은 사람들의 입에 오르내릴만한 훌륭한 예술작품을 통해서 자신들이 우수하다는 것을 증명해 보이고 싶어 했다. 그러니 어찌 보면 르네상스는 그에 대한 결과물이기도 하다.

그런 점에서 이 장에서는 위대한 예술가들을 중심으로 이야기되던 르네상스를 벗어나 조금 다른 시각에서 살펴보고자 한다. 위대한 예술가 뒤에 가려져 있었던 또 다른 이야기들을 들여다보자.

흑사병으로부터의 구원

그것은 어느 날 시작되었다. 한 여행자가 알 수 없는 질병에 감염이 되었다는 것이 뉴스를 통해 전해졌다. 그리고 곧 전 세계에 이 질병이 퍼지고 있음을 알게 되었고 그 질병에 '코비드-19 COVID-19'라는 이름이 붙었다. 그렇게 새로운 질병이 우리의 삶에 '갑자기' 들어왔고, 이 불청객은 우리의 생활을 모두 바꿔버렸다. 이러한 변화의 시간이 한 달, 두 달 그리고 1년이 넘어가자, 사람들은 모두 이야기한다. "다시는 예전으로 똑같이 돌아갈 수 없다"라고 말이다. 지금 우리는 바랐던 적 없는 역사적 전환점을 겪고 있다.

역사를 들여다보면 전염병으로 고통을 받았던 순간들이 있었다. 과

거에도 확산 속도나 범위의 차이가 있을 뿐 많은 사람이 속수무책으로 죽음과 마주해야 했다. 그중 대표적으로, 유럽 사회가 중세에서 근대로 변화해간 14세기에는 몸이 까맣게 썩어 들어가는 흑사병이 있었다.

흑사병의 창궐

기독교적 믿음을 기반으로 강력한 교황권이 있던 중세 시기, 유럽인들은 예상치 못한 불청객을 맞게 된다. 때는 1347년, 칭기즈칸을 시작으로 세력을 넓힌 몽골제국이 크림반도 남부 연안의 무역항 카파를 포위했을 때였다. 패배를 모르고 동서남북으로 진군하던 몽골의 군단은 생각보다 강한 카파의 성벽을 쉬이 무너뜨릴 수 없었다. 그래서 끔찍한 묘안을 짜냈다. 몇 해 전부터 퍼지기 시작한 흑사병에 걸려 죽은 시신을 투석기에 넣어 성안으로 던진 것이다. 하지만 몽골군 역시 흑사병의 피해를 입을 수밖에 없었고, 그들이 주춤한 틈을 타 카파에 갇혀있던 이탈리아 제노바의 상인들이 본국으로 탈출했다. 그렇게 흑사병은 이탈리아로 넘어가게 된다.

카파 성 전투의 일을 근거 없는 소문으로 보는 견해도 있기 때문에 정확한 역사적 사실이라 말할 수는 없지만, 당시 활발한 동서 교역으로 전염병이 퍼져나갔다는 점만큼은 분명하다. 1330년대 흑사병이 발병했을 무렵은 이미 실크로드나 바닷길을 통한 교역이 활발했기 때문이다. 지금처럼 빠르게 전 세계에 퍼지진 않았지만, 무역이 이루어진 지역 대부분에 영향을 미쳤다. 게다가 당시는 소빙하기여서 흉작이 많

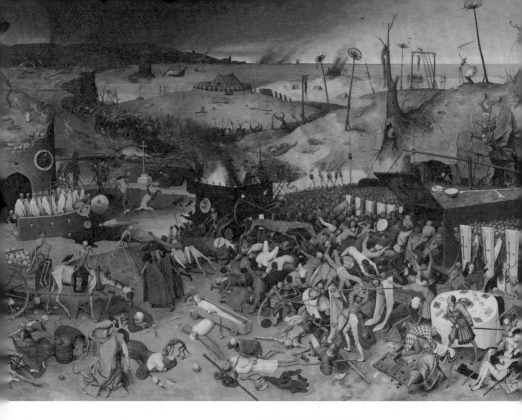

았고 그만큼 사람들의 건강 상태가 좋지 못했다. 결국 무역의 중심지
였던 이탈리아에 흑사병이 퍼지자 몇 년 만에 전 유럽에 퍼지게 되었
다. 이후에도 흑사병은 완전히 사라지지 않고 18세기까지 주기적으로
등장하여 많은 이들의 목숨을 앗아갔다.

처음 흑사병이 유행한 시기에는 유럽 인구의 3분의 1이 줄었다고
알려져 있다. 흑사병만의 문제는 아니었고 정확한 집계도 아니었지만,
이 병에 대한 공포감을 갖기에 충분했다. 무엇보다 당시 유럽인들은 이
무서운 죽음의 병에 대한 원인을 알지 못했다. 이에 그들은 신의 심판

을 받는 거라 생각하며 두려워했다. 그런 공포감을 플랑드르의 화가 피터르 브뤼헐Pieter Bruegel the Elder, 1425-1469은 〈죽음의 승리The Triumph of Death〉로 표현하기도 했다.

플랑드르의 풍속화가 피터르 브뤼헐은 권력자보다는 농민의 일상적인 삶을 다룬 화가로 알려져 있다. 그렇기에 그는 유럽인들의 가슴 한켠에 있는 죽음의 공포를 무시하지 않고 고스란히 담았다. 마치 전쟁이 일어난 듯한 이 장면에서, 저 멀리 뒤쪽의 바다에는 함선이 가라앉아 있고, 바다 위를 흰 형상들이 줄을 지어 걸어온다. 바닷가 언덕의 작은 성당은 이미 흰 띠를 두른 해골들이 점령했고, 그 앞에는 해골들이 관을 꺼내고 있다. 언덕 옆에는 흰 해골 군단이 줄을 지어 행진하는데, 사람들이 농기구와 무기를 든 채 그 행렬을 막으려 한다. 하지만 이들은 끝내 실패할 것이다. 저 멀리 반대편에서 해골 기마병들이 붉은 창을 들고 달려오고 있기 때문이다.

옷도 못 챙겨 입고 도망가는 인간의 뒤를 굶주린 개들이 쫓아가고, 공포에 질려 도망가는 사람들은 이내 잡혀 교수형을 당하거나 목이 잘리기 직전이다. 나무 구멍에 겨우 숨은 사람은 살짝 보이는 등에 붉은 화살을 맞았다. 절망한 사람들은 물속으로 뛰어들기도 하지만, 해골들이 펼친 어망에 갇혀 죽을 운명에 처했다. 그 옆에서는 낫을 들고 말을 달려 쫓아오는 죽음의 신을 피해 사람들이 앞 다투어 도망간다. 숨가쁘게 달린 그곳이 십자가가 새겨진 거대한 관 속인 것도 모르고 말이다. 차라리 흑사병에 걸려서 흰 천으로 몸을 감고 관에 누워있는 시신이 부러울 지경이다. 그림 왼편에 누워있는 은빛 갑옷을 입은 왕조차도 죽음의 시간이 임박한 모래시계를 쳐다보고 있을 수밖에 없다.

죽음의 해골이 인간을 공격하는 모습은 앞서 본 히에로니무스 보스의 작품이 연상되기도 한다. 동시대를 살았던 이 플랑드르 화가들은 특유의 세밀한 묘사를 통해서 작가적 상상력이 가득한 화면을 만들었다. 하지만 둘의 세계관은 조금 다르다. 보스가 종교와 인간의 욕망에 기반을 둔 상상의 세상을 표현했다면, 브뤼헐은 평범한 농민들의 삶을 중심으로 죽음에 대한 실질적인 공포를 형상화했기 때문이다. 그리고 이 해골들을 흑사병이라 생각해본다면, 당시 사람들이 느꼈을 두려움, 특히 어떻게 해도 죽을 수밖에 없다는 절망적인 죽음에 대한 공포를 처절하게 느낄 수 있다. 이 그림에서 더욱 절망적인 것은 종교에도 의지할 수 없다는 것이다. 죽음의 신인 해골들이 오히려 십자가를 들고 있기 때문이다.

흑사병이 계속 출몰하자, 이제 사람들은 자신이 언제 어디에서 흑사병에 노출될지 알 수 없게 되었다. 그리고 갑자기 죽었을 경우를 위한 대비책이 필요했다. 그래서 돈이 있는 귀족뿐 아니라 일반 시민들도 자신과 가족의 안위를 위한 기도와 봉헌을 하고자 했다. 작은 예물이라도 성심껏 모아 신에게 바쳐서 안전과 건강을 보장받으려 한 것이다. 이러한 마음이 모이면서, 유럽의 성당과 수도회 등 종교 건물의 예배당은 점차 화려하게 변하기 시작한다.

천국으로의
열쇠

역사가 오래된 유럽 도시의 중앙에는 크고 작은 성당이 있다. 그리고 부유했던 도시의 성당일수록 화려

한 그림들이 장식되어 있다. 중앙 제단 뿐 아니라 제단의 양쪽, 혹은 뒤쪽에 있는 작은 예배당에도 화려한 그림이 걸려있다. 특히 사람들에게 인기가 좋았던 곳은 성인의 유골이나 성물이 안치된 성당 혹은 수도원이었다. 예루살렘의 흙, 아기 예수가 뉘어졌던 말구유, 성 프란체스코의 무덤 등 성경과 기독교 역사에서 중요한 성물들을 간직하고 있는 성당이나 수도원이 그랬다. 원래도 사람들은 기왕이면 성스러운 기운이 가득한 곳에 묻히고 싶었고 성인들의 가호를 받고 싶어 했다. 그런데 흑사병으로 언제든 죽을 수 있다는 불안함이 커지면서, 이러한 바람은 더 강해졌다. 사후에 심판장에 서게 됐을 때, 가까이 묻혀있던 성인들이 함께 동행하면, 자신의 잘못에 대한 변호를 해줄 것이라 믿었다.

다른 어떤 나라보다도 벽화나 그림으로 건물 내부를 많이 장식했던 이탈리아의 성당들 역시 마찬가지였다. 성당이나 수도원에서 자신과 가족의 안전을 보장받고 싶었던 신도들의 바람에, 1244년 교황청에서는 본래 수도사들만 묻힐 수 있던 수도원에 평신도들의 묘를 만들 수 있도록 허락해주었다. 단, 누구나 할 수 있는 것은 아니었다. 명목상으로는 강한 믿음을 보여야 하는 조건이었지만, 실질적으로는 물질적인 후원이 필요했다. 부유한 이들은 금고 속 재산을 통해 천국으로 향하는 열쇠를 살 수 있었다.

천국의 열쇠는 바로 교회 후원권한Jus patronatus이었다. 부유한 이들은 수도원이나 성당을 후원하는 대가로 돌아가신 어른의 영묘를 만들거나 이들에 대해 기도를 할 수 있는 기도실chapel을 소유할 수 있게 되었다. 그리고 권한을 가진 만큼 의무 또한 있었는데, 수도사들이 더 편안하게 생활할 수 있도록 담당하는 사제에게 봉급을 지불하고 성당

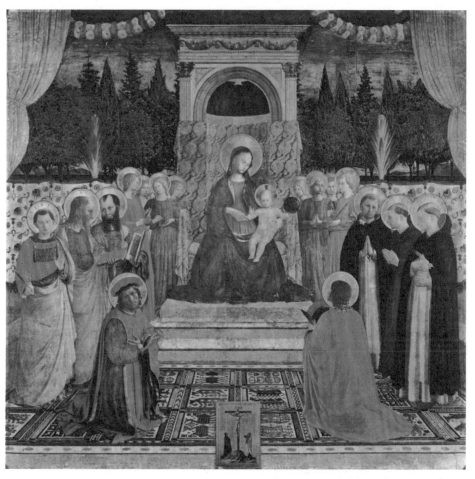

내부의 기도실을 그림으로 장식해야 했다. 그중 한 예가 메디치가의
후원으로 꾸며진 산 마르코 수도원의 제단화San Marco Altarpiece이다.

수도사이면서 뛰어난 화가였던 프라 안젤리코Fra Angelico, 1387-1455
는 이 그림을 통해 흑사병으로 불안해하는 사람들의 마음을 달램과 동

시에 후원자인 메디치가의 마음도 샀다. 산 마르코 수도원은 성물인 아기 예수의 마구간 여물통이 있는 곳이라 알려져 있어서, 피렌체에서는 1200년대부터 이곳을 중심으로 동방박사 경배 축제를 해왔다. 그리고 흑사병으로 불안했던 사람들은 '최후의 심판'과 같이 권위적인 예수보다는 성모마리아와 함께 있는 아기 예수 등 인간적인 예수를 더 선호했다. 이에 성모자의 모습이 많이 표현되곤 했는데, 이 그림의 가운데에도 황금 대좌에 성모자가 앉아있다.

그리고 성모자에게 경배를 드리고 있는 붉은 망토를 입은 두 성인이 있다. 한 사람은 성모자를 향해있고, 다른 한 사람은 그림 밖의 성도들을 바라보는 구도이다. 이들은 성 다미안St. Damian과 성 코스마스St. Cosmas라는 쌍둥이 의사 형제인데, 무료로 사람들을 진료해주는 봉사를 하면서 믿음을 전파하다가 순교한 것으로 알려져 있다. 의사인 성인이라니! 흑사병으로 인한 불안을 항시 안고 있는 피렌체인들에게는 적절한 성인이 아닐 수 없었다.

게다가 당시 피렌체를 지배했던 메디치가 수장의 이름이 코시모 데메디치Cosimo de'Medici, 1381-1464였는데, 이 이름은 건강하고 오래 살라는 의미로 성 코스마스에서 따왔다. 그러니 두 성인을 중앙에 그리고 그중 하나가 제단화 앞의 사람을 바라보고 있는 모습은 코시모를 비롯한 메디치가 피렌체 시민들의 건강과 안전을 위해 노력하고 있다는 이미지를 주기에 충분했다. 게다가 이 제단화는 신도들이 미사를 할 때마다 반드시 바라볼 수밖에 없는 중앙에 위치했기 때문에, 현대로 치면 마치 기업에서 후원한 공익광고가 황금시간대에 방송되는 것과 같은 역할을 했다.

인기 있던 수호성인,
성 세바스찬

죽음은 항상 유럽인들의 곁에 있었다. 한 치 앞도 알 수 없는 죽음의 공포에 시달리던 사람들은 종교에 의지하면서 마음을 달랬다. 자신과 가족을 보호해주고, 혹 흑사병의 낫에 걸리더라도 편안하고 행복하게 천국으로 갈 수 있기를 말이다. 이에 인기를 끌었던 또 다른 성인이 성 세바스찬Saint Sebastian이었다. 성 세바스찬 역시 성 조지와 같이 초기 기독교 성인 중 하나로, 로마제국의 군인이었으나 기독교인이었고 투옥된 신자들을 몰래 탈출시키다가 발각이 되었다. 분노한 황제는 화살로 처형할 것을 명했고, 성 세바스찬은 광장의 나무 기둥에 묶여 사형집행인들이 쏜 화살을 맞았다. 다섯 군데의 상처가 났다고도 하지만, 이 시기 그림들을 보면 수많은 화살이 날아와 반라의 남성의 몸에 꽂힌 모습으로 그려진다. 그럼에도 기적처럼, 결국은 죽지 않고 살아났다. 하늘에서 날아온 수많은 화살에도 신의 가호로 다시 살아난 성 세바스찬은 언제 걸릴지 모르는 흑사병으로부터 보호해줄 수 있는 성인으로 인기를 끌게 되었다. 그래서 수많은 화가들에 의해서 기둥에 묶여 화살을 맞은 성 세바스찬의 모습이 표현되었다.

안드레아 만테냐Andrea Man tegna, 1431-1506의 경우 세 가지 버전으로 표현했는데, 그중 가장 먼저 그린 〈성 세바스찬〉은 그가 살았던 베네치아 근처 파도바에서 전염병이 돌던 시기에 제작되었다. 고대의 유적이 가득한 공간에서, 성 세바스찬은 돌기둥에 묶인 채 온몸에 화살이 꽂혔지만 여전히 하늘을 향해 기도하는 표정이다. 이 모습은 흑사

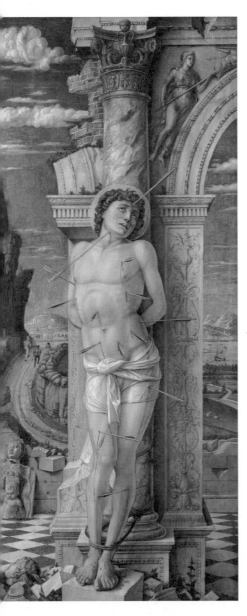

만테냐, 〈성 세바스찬〉,
1456-1459년, 패널에 템페라, 68×30cm,
오스트리아 빈 미술사 박물관 소장

병으로 고통에 휩싸인다고 하더라도, 성 세바스찬과 같은 믿음을 가진다면 이겨낼 수 있을 것이라는 암시를 준다.

분명 화살을 맞은 고통스러운 상황임에도 신체적인 고통보다는 우아한 자세에 시선이 먼저 간다. 그리고 끔찍한 처형이 이루어지기엔 너무나 아름다운 고대의 유적과 청명한 하늘의 모습에서 비현실적인 느낌이 전해진다. 이는 만테냐 특유의 섬세한 묘사와 과감한 단축법, 그리고 고대 유적에 관한 철저한 연구에 의한 것이다.

성 세바스찬의 이야기에서는 광장의 나무 기둥에 묶여있는 것으로 서술되나, 이 그림에서는 아름다운 식물 문양 장식의 코린트식 주두를 가진 대리석 기둥에 묶여있다. 그리고 서 있는 자세 역시 콘트라포스토 contraposto라 불리는 우아한 신

체의 굴곡이 보이는 자세인데, 이는 고대 그리스 조각의 대표적인 모습이다. 그리고 성인의 얼굴은 아래에서 위로, 발은 위에서 아래로 바라보게 되는 시선에 따라 자연스럽게 표현하고 있다. 만테냐는 이러한 시선 처리에 대한 연구와 함께 고대의 건축과 조각을 관찰하고 이를 작품에 반영했다. 또한 그는 성 세바스찬이 묶여있는 기둥에 "이는 안드레아의 작품이다To ergon tou Andreou"라는 그리스어를 새겨 넣었다.

하지만 이 모든 것은 폐허 위에 놓여있다. 그리고 성 세바스찬 역시 죽음 자체를 피할 수는 없다. 만테냐는 푸른 하늘 속 하얀 구름에 말을 타고 낫을 들고 가는 죽음을 그려 넣어, 그럼에도 죽음은 항상 함께 있다는 '메멘토 모리Memento Mori'의 메시지를 담았다.

죽음과 함께 탄생한 예술

흑사병에 대한 공포로 인하여 사람들의 생각이 변화하면서 미술 경제도 변해갔다. 조사에 의하면 당시 유언장 내용에서 기부나 재산 상속의 방식이 크게 바뀌었는데, 기부는 주로 유언자 자신과 인연이 있는 종교기관에 집중적으로 이루어졌다. 대신 유언자 사후에 정기적인 미사를 해줄 것을 조건으로 걸었다. 그리고 상속자에게도 조건으로 유언자 자신을 위한 예배를 해줄 것을 요구했다. 더불어 개인 예배당이 늘어나면서, 예배당의 벽화나 제단화 등 예배용품에 대한 제작도 늘어났다. 흥미로운 것은 흑사병 발발 초기에는 예술품에 대한 수요가 늘어난 만큼 그 가격이 치솟았다가, 두

번째 유행기부터는 오히려 예술작품의 평균 가격이 낮아졌다는 것이다. 대신 주문량과 판매량이 늘었다. 이는 흑사병에 대한 공포가 커지면서 돈이 있는 사람들 뿐 아니라 노동자, 농부 등 더 폭넓은 계층의 사람들에게도 수요가 생겼고, 그만큼 가격이 낮은 작품들이 많이 생산된 것으로 추측할 수 있다.

보통 이 시대의 예술품들은 성경의 이야기를 담아 교회나 성을 장식하거나 또는 권위 있는 왕과 장군의 업적을 기록하는 실용적인 목적에 의해서 제작되는 게 대부분이었다. 그런데 흑사병이 퍼지면서 예술은 한 가지 기능을 더하게 된다. 그것은 바로 마음의 위안을 주는 용도였다. 복불복처럼 다가오는 병과 죽음, 그 앞에서 의학적 지식이 부족했던 당시 유럽인들은 속수무책으로 당할 수밖에 없었다. 다행히 시간이 지나면서 이를 극복할 방안들이 나오기는 했지만, 당장 나의 가족과 이웃이 죽는 상황에서 필요한 것은 신의 보호밖에 없었던 것이다.

르네상스를 이룩한 상인들의 초상

현대인들이 본받고자 하는 사람들 중엔 자본가들이 적지 않다. 천재 발명가로 알고 있지만 못지않게 사업수완이 좋았던 토마스 에디슨 Thomas Edison부터, 스티브 잡스Steve Jobs, 마크 저커버그Mark Zuckerberg 그리고 빌 게이츠Bill Gates 등이 대표적이다. 이들은 그저 막대한 부만을 이룩한 것이 아니다. 전기 설비를 통해 전구를 집집마다 사용하게 한 에디슨은 세상을 밝혔고, 잡스는 현대인들을 '포노 사피엔스Phono Sapiens'로 만들었다. 처음 시작은 이윤 창출을 위한 것이었다 하더라도, 그들의 행위가 우리의 삶을 바꾼 것은 분명하다. 때론 더 나아가 역사의 흐름에 주도권을 잡기도 한다. 이렇게 자본이 역사의 흐름을 바

꾸는 현상은 르네상스 시대에도 있었다. 그 주인공은 상인들이었다.

르네상스를 만든
상인들

회화와 조각 그리고 건축이 화려하게 꽃피웠던 르네상스. 이 시기의 주인공은 훌륭한 예술가들이 분명하겠지만, 그 뒤에는 예술작품을 주문하고 후원했던 야심가들이 있었다. 그들은 주로 상업을 기반으로 한 상인들과 은행업을 하던 자본가들이었다. 그렇다면 예술에 아낌없이 돈을 쓴 르네상스의 상인들은 어떻게 부를 쌓았고 어떤 목적을 가지고 있었을까?

중세시대 수차례 이어진 십자군 원정을 통해 유럽의 동쪽 지역과의 교역 루트를 확보하면서, 향신료와 비단 같은 동방의 진귀한 물건을 거래하는 상인들이 늘어났다. 십자군 원정이 성지 회복이라는 목적을 이루진 못했지만, 동서양 교류의 계기가 된 것이다. 동방에서 가져온 물건들은 이탈리아의 베네치아나 피렌체 등을 통해서 유럽 전역으로 퍼져나갔다. 그래서 이탈리아반도는 지중해를 중심으로 한 교역의 중심이 되었고, 상인들은 막대한 부를 축적하기 시작했다.

그러던 중 흑사병이 발병했다. 앞서 살펴보았듯, 동서교역로를 따라 1347년 12월 이탈리아반도에 상륙하였고, 이후 유럽 전역으로 퍼졌다. 흑사병은 공포의 대상이었지만 이를 극복하기 위해서는 종교에 기댈 수밖에 없었다. 사람들은 죽음에 대한 공포를 극복하고 사후의 평안을 위하여 성당이나 수도원 등에 다양한 방식으로 후원을 하고자 했다. 화

려한 성상화나 제단화 등의 예술작품 역시 그중 하나였다.

　이때 르네상스 상인들에게 예술은 사회적인 신분을 높이고 정치적인 힘을 가질 수 있는 전략적인 도구였다. 현대의 기업들이 이미지 메이킹을 하듯이, 성실하고 믿음이 깊다거나 혹은 지적이고 애민정신을 가지고 있다는 점을 예술로 보여주는 것이다. 기업 오너들이 SNS를 통해서 자신의 일상을 공개하거나 사람들과 활발히 소통하는 것과 유사하다. 그래서 이 시기의 성상화 구석에는 후원자의 얼굴이 그려진 경우가 많다. 마치 과거의 성스러운 사건에 대한 목격자가 되는 듯 말이다. 그림에 얼굴을 넣는다고 곧바로 경제적이거나 정치적인 이익이 형성되지는 않았지만, 이러한 후원 행위는 시민들의 존경이나 인정을 받게 되는 근거가 되었다. 그리고 이를 발판으로 훗날 더 큰 이익을 얻을 수 있었다. 손해 보는 장사가 없듯, 르네상스의 상인들 역시 더 큰 그림을 그렸다.

베네치아
상인들

　　　　　바다의 도시로 잘 알려진 베네치아는 현재 터키 지역을 거쳐 동방의 문물이 지중해를 타고 들어오기 편한 곳이었다. 그 까닭에 이곳은 상인의 이미지가 강하다. 셰익스피어가 『베니스의 상인』이라는 글을 썼을 만큼 베네치아가 매력적인 도시였음에는 틀림없다. 또한 우리에게 익숙한 마르코 폴로Marco Polo, 1254-1324 역시 아버지와 삼촌을 따라 무역을 하고 중국 원나라를 경험한 베

네치아 상인이었다.

마르코 폴로는 『동방견문록Divisament dou monde』(1300년경)으로 잘 알려져 있다. 이 책은 원나라를 비롯한 동방에서 자신이 보고 느낀 바를 기록한 것으로, 비록 사실과 다르다는 점이 종종 지적되긴 하지만, 분명한 것은 당시 실크로드를 통한 교역이 베네치아에서 원나라까지 이루어졌고 동양과 서양이 서로에게 많은 관심을 가지고 있다는 점이다.

마르코 폴로 외에도 뒤늦게 기록들이 발견되어 새롭게 주목받은 베네치아의 상인이 있다. 프란체스코 디 마르코 다티니Francesco di Marco Datini, 1335-1410라는 이 상인은 부모를 흑사병으로 잃었지만 스스로 사업을 키웠고, 복식부기와 어음거래 등의 현대적 상업 방식을 창시할 만큼 수완이 좋았다. 1870년에 이탈리아 프라토에 있는 다티니 저택의 계단에서 사업과 관련한 회계장부와 15만여 개의 문서와 편지 등이 발견되면서 현대에 다시 알려진 인물이다. 이 문서들은 당시 이탈리아의 상인들의 삶과 상업 활동에 대한 단서를 제공한다. 또한 다티니가 미술품을 거래한 내용도 볼 수 있다. 그는 귀족이나 성직자가 그림을 주문하면, 이를 화가에게 의뢰하고 납품을 대신해주는 중개인과 같은 역할을 했는데, 앞서 말한 이유들로 인해 미술품 거래는 전에 없이 호황을 누렸다.

다티니는 상업적으로 성공을 한 상인이기도 했지만 종교적 믿음도 두터웠기에, 당시 부유한 귀족이나 상인이 그랬듯 저택에 설치한 성모자의 모습을 담은 그림에 자신을 담았다.

화가 필리포 리피Filippo Lippi, 1406-1469가 그린 〈체포의 성모Madonna del Ceppo〉는 다티니가 죽은 후에 그려진 작품으로, 성모자와 2명의 성

필리포 리피, 〈체포의 성모〉,
1452 – 1453년, 패널에 유채, 187×120cm,
이탈리아 프라토 시립미술관 소장

인 앞에 다티니와 자선재단의 위원들이 함께 그려져 있다. 자식이 없었던 다티니는 자신의 유산을 모두 자선재단에 기부했기 때문에, 위원들을 마치 자녀들처럼 작게 표현한 것이다. 이를 통하여 다티니의 생전 업적을 표현함과 동시에 성모자와 성인들에게 사후에도 보호받고자 하는 염원을 담았다. 일평생 프랑스 아비뇽, 이탈리아의 프라토와 베네치아 등지를 다녔던 다티니는 피렌체에서 말년을 보내다가 1410년에 생을 마감했다. 그리고 당시 피렌체에는 이탈리아의 어느 지역보다도 강렬한 르네상스라는 변화의 바람이 불고 있었다.

피렌체의 실세,
메디치 가문

베네치아가 물의 도시라면, 피렌체는 꽃의 도시라 불린다. 플로렌스라는 영어식 이름도 그렇지만, 마치 꽃과 같이 아름다운 건축물로 가득 하기 때문이다. 영화에 자주 등장하는 붉은 지붕의 두오모 성당뿐 아니라, 붉은 지붕과 아름다운 대리석 벽으로 이루어진 성당과 수도원, 저택들이 도시에 가득 들어 차있다. 그리고 외관뿐 아니라, 건물 내부도 금박과 화려한 색의 그림들로 장식되어 있다. 앞서 말했듯 이렇듯 아름다운 예술의 도시가 된 데에는 예술을 여러 목적으로 활용한 상인들의 후원이 있었기 때문이다. 그중 현대를 사는 우리에게도 잘 알려져 있는 가문이 있다. 바로 메디치 가문이다. 하지만 메디치 가문이 원래부터 귀족은 아니었다.

메디치가가 피렌체에서 터를 잡고자 했을 때는 이미 피렌체 출신의

귀족 집안 상인 가문이 세력을 가지고 있었다. 토착 가문들은 중세식 봉건 귀족이었다. 그들은 피렌체 외곽에 대토지를 소유했고, 무역업을 하여 얻은 이익으로 개인 사병을 두고 법 위에 군림하며 피렌체 시민들을 무력으로 억압하고 있었다. 이 가문들은 타 지역 출신이면서 다른 지역의 돈을 환전해 수수료를 얻는, 일종의 고리대금업을 하던 메디치가를 그다지 좋게 보지 않았다. 하지만 메디치가뿐 아니라 상업과 은행업을 하는 신흥 상인 계층이 늘어나고 흑사병으로 사회가 불안정해진 틈새를 이용하여, 조반니 데 메디치Giovanni di Bicci de' Medici, 1360-1429가 부동산업으로 부의 기반을 이루기 시작했다. 그리고 그의 아들 코시모 데 메디치에 이르자 메디치가는 피렌체에서 무시하기 힘든 집안이 되었다.

조반니 데 메디치가 피렌체에 은행을 설립한 후 로마와 베네치아에 지점을 냈고, 이어 코시모는 제노바, 브뤼게, 런던, 아비뇽 등으로 지점을 확장하면서 국제적인 은행으로 키웠다. 또한 양모와 광산 사업도 병행하면서 메디치가는 많은 부를 축적하였고 이를 기반으로 피렌체의 새로운 세력이 되고자 하였다. 이를 위하여 코시모는 자신뿐 아니라 자녀들의 미래를 위한 전략을 짰다.

우선 다른 부유한 상인들의 후원을 받아 그들만의 축제를 열었던 산타 마리아 노벨라 수도원에 대적하여, 평범한 시민들이 즐길 수 있는 종교 축제를 열 수 있도록 산 마르코 수도원을 새롭게 짓고 단장하였다. 올바른 신앙생활이 이루어지기를 바랐던 교황 에우제니우스 4세의 의견에 힘입어, 코시모는 수도사들이 머무를 수 있는 40여개의 독방과 학문을 연구할 수 있는 도서관을 짓고 우수한 책들을 필사해서

비치했다. 그리고 당시 가장 큰 종교 축제였던 '동방박사 경배 축제'를
산 마르코 수도원을 중심으로 열 수 있도록, 평범한 시민이 주관하는
평신도 단체를 후원했다.

피렌체 시민들이 메디치가를 지지하는 것은 어찌 보면 당연했다. 우

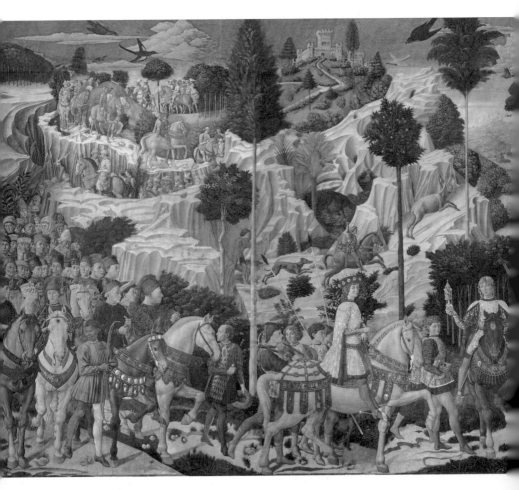

베노초 고촐리, 〈동방박사의 행렬〉,
1459-1461년, 프레스코,
이탈리아 피렌체 메디치 리카르디 궁전 소장

수한 신학자들이 방문할 수 있도록 수도원을 만들고 돈 없는 일반 신도들도 즐길 수 있는 축제를 만들었으니 말이다. 이전에 강압적이었던 토착 귀족에 비해 훌륭한 지도자로 인식될 수밖에 없었다. 게다가 시간이 지남에 따라 메디치가를 무시했던 토착 상인들이 점차 힘을 잃게 되면서, 코시모는 후일을 위한 탄탄한 기반을 다지기로 한다. 이를 위해 메디치 리카르디 궁전Palazzo Medici Riccardi에 개인 기도실을 지은 뒤, 그 내부 중앙에 필리포 리피의 〈아기 예수에 대한 경배〉를 놓고, 각각의 옆쪽 벽면에는 베노초 고촐리Benozzo Gozzoli, 1420-1497에게 〈동방박사의 행렬〉을 그리게 했다.

〈동방박사의 행렬〉은 중앙에 있는 아기 예수의 탄생을 축하하러 3명의 동방박사가 오는 행렬을 그린 것이다. 그중 가장 젊은 왕이 있는 동쪽 면을 주목할 필요가 있다. 이 행렬의 주인공은 오른편 앞에 금실로 수놓아진 붉은 리본으로 장식된 흰 말을 타고, 화려한 의복으로 단장한 젊은 남자이다. 젊은 주인공 뒤의 흰 말에는 붉은 모자를 쓴 다소 나이가 있는 남자가 있는데, 코시모의 아들 피에로 데 메디치이다. 그리고 그 뒤에 갈색 말을 탄 붉은 모자의 노인이 바로 코시모 데 메디치이다. 그렇다면 주인공인 젊은 남성은 누구일까? 바로 코시모가 아들 다음으로 후계자로 정한, 손자인 로렌초 데 메디치Lorenzo de Medici, 1449-1492이다. 당시 로렌초는 불과 열 살이었지만, 코시모는 자신의 후계를 아들에서 손자로 확고히 하고자 회화에 등장시켰다.

메디치가는 전통적으로 유서를 남기지 않고 죽을 때 유언만을 남기기 때문에, 이 그림은 공공연히 자신의 후계를 발표한 것과 다름없었다. 더욱이 예수가 태어났던 그 시대와 분위기가 아닌 멀리 베키오 궁

이 보이는 피렌체를 배경으로 한 화려한 행렬인 만큼, 메디치 가문뿐 아니라 미래에 피렌체를 이끌어갈 인물이 될 것임을 암시한다고 볼 수 있었다. 더욱이 코시모는 통풍으로 거동이 불편해지고 여러 번 암살의 위협에 처한 이후, 공식적인 일을 처리하거나 외부의 인사들을 만날 때 모두 이 기도실을 이용했다. 그렇기 때문에 이 그림은 한 개인의 기도실에 표현된 사적인 바람이 아니라, 공식적인 선전과도 같은 역할을 했다. 한마디로 코시모는 그림으로 완곡하게 자신의 의지를 표현했던 것이다. 그런데 이 상황에서 깨알같이 자신을 드러낸 또 다른 사람이 있다. 바로 화가인 고촐리이다. 행렬 뒤쪽의 붉은 모자를 자세히 살피면, 이름이 새겨진 모자를 쓰고 있는 그를 만날 수 있다.

할아버지 코시모의 바람대로 로렌초는 피렌체 시민들에게 '위대한 the Magnificent'이란 칭호를 듣게 된다. 가장 큰 외부적 요인은 교황이 나폴리를 중심으로 연합하여 피렌체를 공격하러 왔을 때, 협상을 통해 전쟁을 막은 영향이 크다. 또한 로렌초는 자신의 카스텔로 별장 Villa de Castello에서 '플라톤 아카데미'를 열고 철학과 인문학, 문학, 예술 등을 함께 이야기 나눴다. 뛰어난 인문학자들은 그동안 기독교 중심으로 이루어져 왔던 중세식 사고를 그리스의 철학과 신화의 관점으로 새롭게 해석하여 인간의 가치를 생각해보게끔 했다. 어찌 보면 신성모독이 될 수도 있는 이야기들이었지만, 뒤에 메디치가가 있었기에 어느 누구도 쉬이 반발할 수 없었다. 로렌초는 과거 팍스 로마나 시절을 이룩한 아우구스투스 황제처럼 자신도 황금의 피렌체 위에서 영원한 군주로 남고 싶어 했다.

이를 위해서 로렌초는 자신의 세 아들들에게 가문을 위한 진로를

정해준다. 첫째 피에로는 자신의 뒤를 이어야 했지만, 둘째 조반니 Giovanni de Medici, 1475-1523는 일찍부터 성직자로 키웠고, 셋째 줄리아노는 군인으로서 교육했다. 특히 조반니의 경우 일곱 살 때부터 보통의 성직자처럼 가운데 머리를 밀게 하였고, 아홉 살 때는 파시냐노 지역의 수도원장으로 세웠다. 그의 심복이자 또 다른 신흥 상인 가문 출신인 프란체스코 사세티Francesco Sassetti, 1421-1490는 자신이 후원한 그림을 구성할 때, 이런 로렌초의 계획을 반영한다.

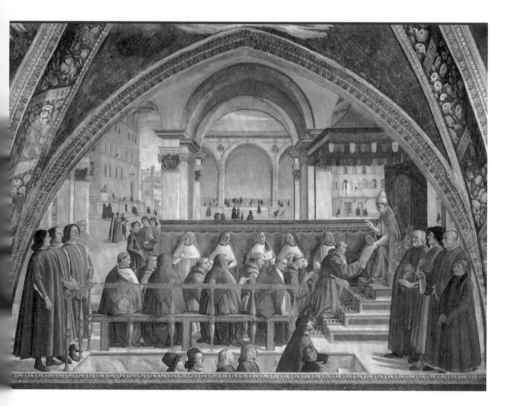

도메니코 기를란다요, 〈교황의 프란체스코 수도회 정관 승인〉, 1483-1486년, 프레스코, 이탈리아 피렌체 산타 트리니티 수도원 사세티 기도실 소장

사세티는 환전상을 하던 가문이었는데, 로렌초의 측근이 되면서 메디치 은행의 총지배인이 되었다. 그리고 사세티 역시 1470년대 후반에 산타 트리니티 수도원에 토지와 건물 등을 기부하고 후원하면서 가문의 기도실을 소유하게 되었다. 그는 기도실의 장식화를 자신의 이름과 같은 성 프란체스코를 위한 그림들로 채우면서, 성 프란체스코 수도회가 교황으로부터 정관을 승인받은 장면에 메디치 가문에 대한 헌신을 표현했다.

우선 교황에게 승인을 받고 있는 12명의 수도사들이 성 프란체스코 수도회의 회색 옷을 입고 있지 않다. 이는 피렌체를 침공하려던 교황과 화해하기 위해 로렌초가 12명의 사절단을 보냈던 1481년의 사건을 은유적으로 표현한 것이다. 그리고 이 상황을 바라보고 있는 오른편 안쪽의 네 사람은 안쪽부터 또 다른 로렌초의 측근과 로렌초 그리고 사세티와 그의 막내아들이다. 이 그림을 후원한 자신과 아들뿐 아니라 자신이 의탁하는 로렌초를 함께 넣은 것이다. 더 나아가 로렌초의 아들들이 계단을 올라오고 있는 모습을 그렸다. 행렬 중 맨 앞에 시인 폴리치아노Angelo Poliziano, 1454-1494와 둘째 아들 조반니가 올라오고, 그 뒤로 첫째와 셋째 아들이 뒤따르고 있다. 당시 이 기도실이 있던 수도원장에 조반니를 앉히고자 했던 로렌초의 마음을 그림으로 표현한 것이다. 이보다 더한 충성의 표현이 있을까. 결국 조반니는 37세의 젊은 나이에 교황 레오 10세가 되어 메디치가의 든든한 기반이 되었다.

이처럼 로렌초는 인문학적 연구를 지원하고 피렌체를 평화롭게 이끌며, 가문의 전성기를 이룩하였다. 하지만 한편으로는 그다지 평판이 좋지 않았던 사세티에게 은행을 맡기면서 재정적으로 어려워졌다. 그

리고 로렌초 사후에 뒤를 이은 피에로의 실수로 피사의 항구를 잃게 되면서, 메디치가는 피렌체 시민들의 신임을 잃게 된다. 결국 메디치 은행은 1478년 문을 닫는다. 그럼에도 메디치가는 여러 부침을 겪으면서도 살아남았고, 위대한 로렌초 시대에 미치진 못하지만, 그래도 2명의 왕비와 2명의 교황을 배출한다.

한 시대를
풍미하다

　　　　　　　　　　메디치가는 상업과 은행업을 통하여 쌓은 부로 정치 활동을 하면서 훌륭한 가문이라는 이미지를 만들고 당시 유럽에서 가장 강력한 권력을 쥐었다. 그리고 무엇보다 르네상스라는 새로운 문화적 흐름을 이끌고 꽃피우게 한 가문으로 현대까지 기억되고 있다. 이런 이미지를 만든 데 가장 큰 공헌을 세운 것은 메디치가의 뼈대를 이룬 이는 '국부Pater patriae' 코시모 데 메디치와 '위대한' 로렌초이다. 로렌초 사후 그의 아들과 손자는 피렌체에서 추방을 당했고 돌아와서도 이전과 같은 힘을 얻지는 못했다. 하지만 로렌초의 둘째 아들인 교황 레오 10세와 조카인 교황 클레멘스 7세에 의해, 메디치가는 다시 세력을 강화해갔다. 이 과정에서 메디치가는 교황권 및 다른 왕가와의 혼인 등을 기반으로 신분 상승을 꾀해 귀족이 되었다.

　후손들은 피렌체 시민들에게 존경을 받았던 두 어른, 즉 코시모와 로렌초의 초상조각을 영묘에 세울 수 없다는 사실을 안타깝게 여겼다. 초상조각은 귀족의 권한이었기 때문이다. 이에 메디치가의 사람들은

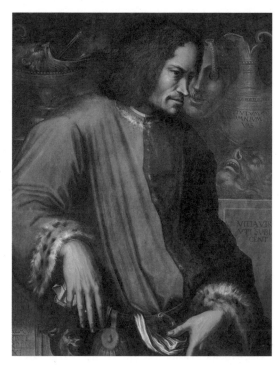

조르조 바사리,
〈위대한 로렌초의 초상〉,
1533-1534년,
나무에 유채,
90×72cm,
이탈리아 피렌체
우피치 미술관 소장

초상화로 두 어른의 모습을 간직하고자 했다.

르네상스 예술가들에 대한 책을 썼고 수많은 그림을 그렸던 화가 바사리 역시 메디치가의 혜택을 받았다. 그만큼 메디치가가 해왔던 일이나 생각했던 가치에 대한 충분한 이해가 있었던 만큼, 주문을 받은 로렌초의 초상화에 여러 의미를 담았다. 그래서 생생한 인간적인 모습보다는 다소 상징적인 모습으로 표현하고 있다. 바사리는 로렌초의 초상을 그릴 때 이미 메디치 저택에 걸려있던 코시모의 초상과 대칭을 이뤄서 서로 바라보는 것처럼 그렸다. 각기 왼편과 오른편을 바라보고 있는 두 사람은 피렌체와 메디치가 그리고 르네상스를 일궜던 어른답게 신중한 모습으로 표현되어 있다. 특히 고대 그리스·로마의 사상과

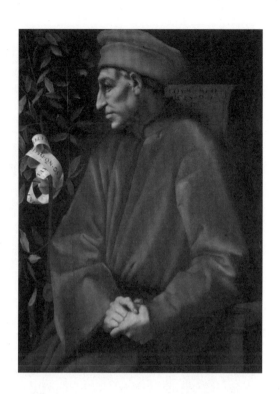

자코모 다 폰토르모,
〈대 코시모〉,
1520년경,
나무에 유채,
86×65cm,
이탈리아 피렌체
우피치 미술관 소장

예술에 심취해있었던 로렌초의 초상에는 고대의 가면과 독특한 조각과 문양의 병을 후면에 배치하고, 대리석 기둥 조각에 기대어 있는 모습으로 그리고 있다. 상업과 은행업으로 이루어진 가문이지만, 정신적 가치만을 그림에 담은 것이다.

로렌초 사후, 피렌체에 교황으로 입성한 레오 10세와 훗날 교황 클레멘스 7세가 되는 추기경 줄리오에 의해, 로렌초 영묘는 레오 10세의 동생이자 로렌초의 아들인 줄리아노와 손자 로렌초 2세와 함께 조성된다. 교황 레오 10세는 미켈란젤로에게 영묘의 조각과 장식을 부탁했다. 메디치 가문이 힘을 잃거나 얻는 과정이 반복되면서 처음의 계획이 자꾸 수정되는 바람에, 미켈란젤로가 너무나 힘들어했다고 한

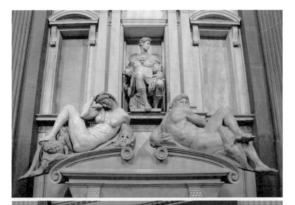

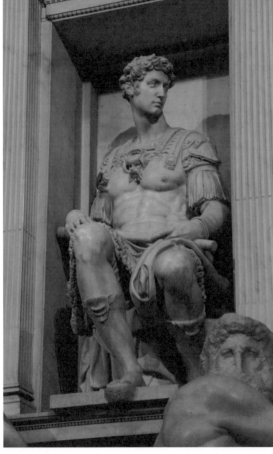

미켈란젤로,
〈줄리아노 데 메디치〉,
1520-1534년경,
대리석, 650×470cm,
이탈리아 피렌체
메디치 예배당 소장

다. 하지만 지금까지도 아름다운 조각으로 알려져 있는 한 작품이 이때 탄생한다. 우리에게 '줄리앙' 석고로 잘 알려져 있는 줄리아노 데 메디치의 조각이다.

산 로렌초 성당에 딸린 이 예배당은 관광객들이 필수적으로 방문하는 코스 중 하나이다. 미소년의 모습인 줄리아노를 보기 위해서이다. 이 줄리아노의 조각은 우리에게는 미술실 선반마다 있는 소형 석고상 '줄리앙'의 원본으로 알려져 있다. 그리스 기둥 장식 사이에 앉아있는 줄리아노는 건장한 몸과 어울리지 않을 만큼 아름다운 미모로 표현되어 있다. 게다가 미켈란젤로는 보통 사람들의 눈높이보다 높은 곳에 설치되는 것을 고려해 목을 다소 길게 만들어서 우아하게 고개를 돌리도록 하고 있다. 하지만 실제 줄리아노와 닮지는 않았다고 한다. 그래서 이 조각이 완성되었을 때 미켈란젤로에게 왜 이렇게 다르게 표현했냐고 사람들이 물어보니, 훗날 시간이 지나면 사람들은 결국은 줄리아노가 이렇게 생겼다고 생각할 거라 대답했다고 한다. 다른 의견도 있다. 당시 줄리아노도 그렇고 함께 조성된 로렌초 2세 역시도 그리 명예로운 삶을 살지는 못했기에, 의도적으로 실제 모습과는 다르게 표현하길 주문받았다는 의견도 있다.

하지만 이 영묘의 실질적인 주인공은 줄리아노가 아니다. 조각이 고개를 돌려 바라보고 있는 그곳에 바로 주인공인 위대한 로렌초가 묻혀있기 때문이다. 로렌초는 생전에 귀족이 아닌 평민의 신분이었기에 줄리아노와 같은 초상조각을 가질 수 없었다. 하지만 그의 위대함을 기리고 싶었던 아들 교황 레오 10세는 미켈란젤로에게 로렌초가 결국은 이 예배당의 주인이 되게끔 요청하였고, 천재 조각가는 이를 훌륭

하게 실현해냈다.

르네상스는 신분에 의해서 권력을 가지던 중세와 달리 자본의 힘으로 권력과 함께 문화의 변화가 일어난 때였다. 그러한 시대적 분위기를 이끌어낸 것은 바로 상인들이었다. 물론 메디치가가 눈에 띄는 업적을 남겼기 때문에 가장 많이 이야기되곤 하지만, 그 외에도 크고 작은 규모의 상업을 이끌던 상인들이 있었기에 가능한 일이다. 르네상스의 상인들은 경제적인 부를 기반으로, 신에게만 봉사하던 중세식 사고를 뒤바꿔 인간을 위한 가치로 시선을 돌리게 만들었다. 그래서 메디치가의 실각 이후 다시 중세식 가치를 되찾고자 많은 이들이 노력하였음에도, 인간에 관한 관심은 여러 곳에서 다양하게 꽃피워갔다.

새로운 세계로의 출정

르네상스의 회화와 조각은 실제와 같은 사실적인 표현에서 완성을 이루었다. 특히 미켈란젤로는 죽은 그리스도를 안고 있는 성모마리아의 모습을 완벽한 균형과 사실적인 표현으로 구현하여 이른 나이에 유명세를 떨쳤다. 하지만 미켈란젤로가 66세에 완성한 시스티나 성당 벽화 〈최후의 심판〉은 그 형상이 너무나 자극적이고 외설적이라는 비판을 받았다. 20대에 이미 완벽한 형상을 구현한 미켈란젤로이지만, 그의 말년 작업은 전성기 때와 같은 칭송이 아닌 경멸의 대상이 된 것이다. 결국 〈최후의 심판〉 속 성인들은 다른 화가에 의하여 옷을 덧입게 되었다. 도대체 무슨 일이 있었던 것일까?

매너리즘은
퇴보인가 돌파구인가

꽃이 활짝 피면 그 뒤엔 반드시 지게 되어있다. 역사 속 문화도 마찬가지이다. 더없이 완벽한 형태가 구현되면, 뒤따르는 화가들은 더 이상 선배들을 뛰어넘을 수 없기에 또 다른 돌파구를 찾게 된다. 그렇다면 16세기 중후반, 당시 르네상스 예술은 어떻게 변해가고 있었을까?

르네상스 문화는 우리에게 너무나 익숙한 레오나르도 다 빈치와 미켈란젤로 그리고 라파엘로 등을 거치면서 절정에 이른다. 하지만 곧 '매너리즘Mannerism'이라 불리는 예술작품이 등장하게 된다. 흔히 어떤 일에 대한 흥미가 떨어져 이전 것을 복제하거나 답습하는 지지부진한 상황을 매너리즘에 빠진다고 말하곤 하는데, 이 말의 유래가 여기에서 비롯되었다.

매너리즘은 이탈리아어 '마니에라maniera'에서 나온 말로, 어떠한 스타일 즉 미술에 있어서의 형식적인 특성인 '양식'을 의미한다. 시기적으로는 르네상스 말기부터 바로크 양식이 등장하기 전까지 해당하며, 르네상스 양식에서는 벗어나지만 설명이 어려운 작품들을 일컫는다. 매너리즘 작가들은 특정한 방식을 고수하는 것이 아니라 오히려 전성기 르네상스의 양식에서 벗어나서 개성을 드러내는 그림을 그린다. 다만 어떠한 하나의 특성으로 묶기에는 개별적인 개성이 너무 뚜렷해서 단순한 법칙으로 설명하기 힘들다. 이러한 매너리즘의 특성은 미켈란젤로의 만년작에서도 드러난다.

미켈란젤로는 〈천지창조〉 천장화를 그리기도 했고, 성 베드로 성당

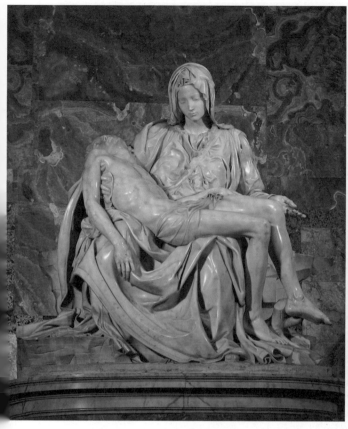
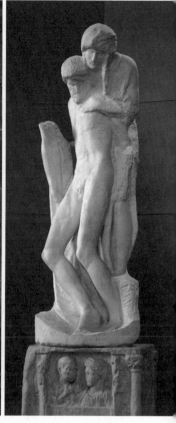

| 1 | 2 |

1 미켈란젤로, 〈피에타〉, 1498-1499년,
대리석, 174×195cm, 이탈리아 바티칸 성 베드로 성당 소장
2 미켈란젤로, 〈론다니니의 피에타〉(미완성), 1552-1564년,
대리석, 높이 195cm, 이탈리아 밀라노 스포르체스코 성 소장

의 지붕인 쿠폴라, 즉 돔을 설계한 건축가이기도 하지만, 그가 처음 유명해진 작품은 성 베드로 성당에 지금도 설치되어 있는 조각상 〈피에타〉이다. 죽은 예수를 무릎에 안고 있는 아름다운 성모마리아를 표현한 것으로, 인간의 죽음과 고통을 넘어서 승화된 신의 경지를 안정된 구성을 통해 이상적으로 나타내고 있다. 이 작품을 제작했을 때 미켈

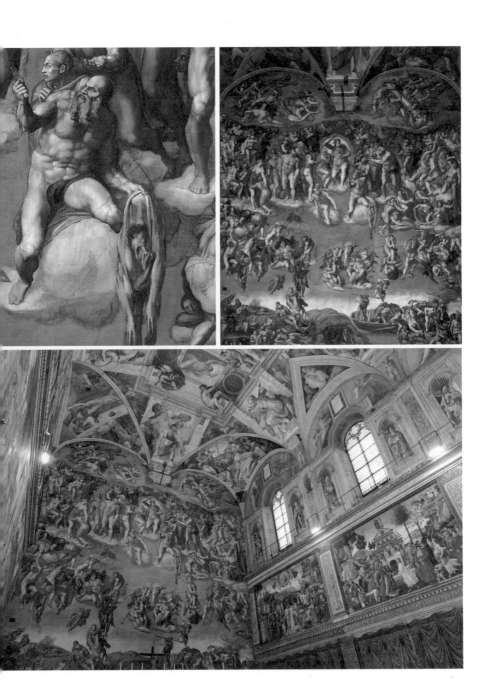

미켈란젤로, 〈최후의 심판〉, 1536-1541년,
프레스코, 1370×1200cm, 이탈리아 바티칸 시스티나 성당 위치

란젤로의 나이는 불과 24세였다. 어린 나이에 많은 조각가들이 평생에 걸쳐도 이룰 수 없는 경지에 이른 것이다. 하지만 죽기 전 미켈란젤로는 자신의 묘를 장식할 〈피에타〉를 다른 방식으로 제작하게 된다.

일명 〈론다니니의 피에타〉라 불리는 미켈란젤로의 이 작품은 성 베드로 성당의 것과 구조에서부터 확연한 차이를 보인다. 20대에는 안정적인 삼각형의 구도를 통하여 완벽한 천상의 모습을 표현하고자 했다면, 70대의 피에타는 세로로 긴 불안정한 구성을 가지고 있다. 어찌 보면 성스럽기보다는 현실적인 모습을 하고 있다. 비록 미완성이라 미켈란젤로가 어느 정도로 묘사와 마감을 하려 했는지는 알 수 없지만, 구성 자체에 있어서 불안정하고 현실적인 느낌을 주는 것은 사실이다.

그나마 〈론다니니의 피에타〉는 미완성이기에 미켈란젤로 생전에는 별다른 평가를 받지 않았지만, 미켈란젤로가 60대에 작업한 〈최후의 심판〉은 경우가 달랐다. 시작은 클레멘스 7세의 요청이었는데 이후 교황 파울루스 3세의 적극적인 후원으로 진행될 수 있었다. 교황은 자꾸 사람들이 들어와 확인하는 것을 꺼렸던 미켈란젤로를 전적으로 믿고 시스티나 성당 벽화 작업에 집중하도록 했다.

여러 우여곡절 끝에 작업을 마치고 1541년 드디어 작품이 대중에게 공개되었다. 교황이 미사를 집전하는 제단 뒷벽은 500여 명의 형상이 가득 찬 '최후의 심판'이 이루어지고 있었다. 화면은 크게 세 부분으로 이루어져 있는데, 맨 하단에는 육지의 지옥과 스틱스강에서 떨어지는 지옥으로 구성되어 있다. 그리고 구원을 받은 이들은 천상으로 올라가지만 죄를 지은 이들은 지옥으로 떨어진다. 하늘의 구름 위에는 여러 성인과 신의 심판에서 구원된 이들이 가득 차있고 그 중심에 그리스도

가 서있다. 일일이 열거하기 힘들만큼 많은 성인들이 함께 있는데, 이는 1527년 로마가 약탈당하면서 교황청이 보유하고 있던 성인의 유골과 성물을 많이 도난당했기 때문에, 이를 그림으로나마 보완하고자 한 교황의 바람 때문이었다. 이 대작에 교황 파울루스 3세는 크게 만족하며 기뻐했다. 그리고 〈최후의 심판〉이 공개된 자리에 있었던 바사리 역시 크게 감탄했다. 그러면서 그는 이 작품 덕분에 미켈란젤로와 함께 교황의 이름도 후대에 남을 것이기에, 교황이 신에게 감사해야 한다고 말할 정도로 극찬했다. 하지만 동시에 반발 역시 심했다.

본래 이 작품 속 모든 등장인물은 성기가 드러날 정도로 완전한 나신이었다. 그리고 많은 사람들이 밀집되게 그려진 만큼 욕정이 넘치는 장면을 연상하게 될 만한 부분도 있었다. 그래서 성스러운 예배당의 그림으로는 적당하지 않다고 많은 이들이 생각했다. 더불어 바사리는 예수의 신체가 이상적이고 완벽한 모습으로 표현되어 있다고 썼지만, 사실상 다른 이들과의 비례가 맞지 않고 그 자세 역시 불안정한 면이 있다. 지옥 쪽의 왼편을 바라보며 근엄함을 보이면서도 두 다리는 앉아있는 것도 서있는 것도 아닌 불안정한 자세를 취하고 있기 때문이다. 큰 체구로 이러한 역동적인 몸짓을 하다 보니 사람들의 시선을 끌고 있기는 하지만, 그 이전에 미켈란젤로가 〈아담의 탄생〉에서 보여준 안정적인 구도와는 다르다. 결국 많은 이들이 반발하자 종교회의가 열렸고, 그림을 지우는 대신 성인들의 성기를 천으로 가리기로 했다. 그리고 그 임무를 화가 다니엘레 다 볼테라Daniele da Volterra, 1509-1566가 맡게 되었는데, 그는 이 일로 인하여 '반바지 재단사'라는 우스꽝스러운 별명을 얻게 되었다.

성화라기엔 성기를 그대로 노출한 나체가 많다는 점이 문제이기도 하겠지만, 더불어 이 작품에서 미켈란젤로는 다양한 움직임 속에서 인간의 감정을 드러낸다. 그리고 '최후의 심판'이 이루어지는 상황의 혼란을 사람들 간의 비례를 왜곡하면서 더욱 강화하고 있다. 이를 통해 합리적인 이성으로 하나씩 그 의미를 따지면서 이해하기 전에, 먼저 인간의 감각과 감정으로 느낄 수 있도록 한다. 이렇듯 이성적으로 완벽하게 감상되던 전성기 작품과 달리, 미켈란젤로의 말년 작품은 좀 더 인간의 감정에 치우는 방향으로 흘러갔다. 그리고 이는 다른 화가들의 작품에서도 마찬가지였다.

시각적 왜곡을 활용한
파르미지아니노

르네상스의 전성기에 그림을 배웠던 화가들은 각자 자신의 방식대로 개성을 담기 시작했다. 그래서 수많은 의미를 그림에 담았던 바사리 역시 매너리즘 화가로 분류되기도 하고, 그 외에 브론치노Bronzino, 1503-1572, 틴토레토Tintoretto, 1518-1594 등 다양한 화가들이 이에 속한다. 그중에는 독특한 시점의 화면을 구성해서 알려진 화가 파르미지아니노Parmigianino, 1530-1540도 있다. 그의 〈긴 목의 마돈나〉는 가장 인기 있는 주제 중 하나인 성모자의 모습을 독특하게 표현한 작품이다.

제단화를 목적으로 그려진 그림인 만큼, 화면 가운데에 성모자가 그려져 있고 그 위로 커튼이 드리워져 있다. 그래서 마치 예배당에서 성

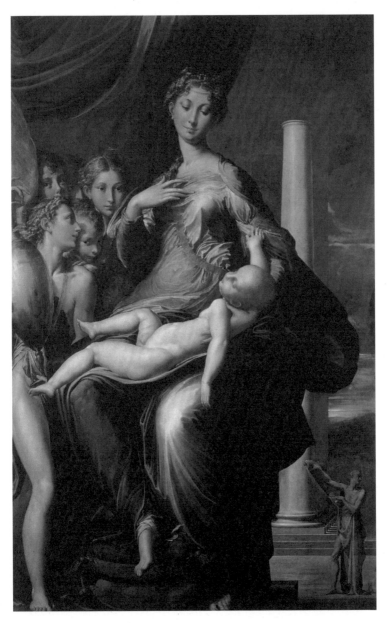

파르미지아니노, 〈긴 목의 마돈나〉,
1534–1540년, 패널에 유채, 219×135cm,
이탈리아 피렌체 우피치 미술관 소장

파르미지아니노, 〈볼록거울에 비친 자화상〉,
1523-1524년, 나무에 유채, 지름 24.4cm,
오스트리아 빈 미술사 박물관 소장

모자를 만나는 듯한 느낌을 연출한다. 하지만 이 작품의 제목처럼 성
모마리아와 예수의 신체 비례가 현실적이지 않다. 성모마리아의 작은
얼굴에 비해서 목부터 몸이 모두 길게 표현되어 있고, 성모마리아의
무릎에 누워있는 아기 예수 역시 아기치고는 긴 몸을 가지고 있으며
어머니의 몸에서 굴러 떨어질 듯한 불안정한 자세를 취하고 있다. 하

지만 성모자는 이 불편한 상황이 아무렇지도 않은 듯한 표정이며, 성모의 오른편에 있는 어린 아이들 역시 큰 문제를 못 느끼고 있다. 4명의 아이들은 좁은 화면에 서로 밀착되어 서있고 무거워 보이는 화병까지 들고 있다. 반면 성모의 왼편에는 둥근 기둥과 함께 멀리 풍경이 펼쳐진다. 또한 아래쪽을 보면 한 남자가 그저 원근법의 이유로 보기에는 심하게 작게 표현되어 있고, 기둥의 경우에도 주두는 하나인 데 반해, 아래쪽 기단 쪽을 보면 수많은 기둥이 열 지어 있다는 것을 알 수 있다. 이렇듯 이 공간이 어디이고 어떠한 상황인지 알 수 없는 묘한 요소들이 배치되어 있다.

파르미지아니노가 왜 이러한 방식으로 그림을 그렸는지는 알려져 있지 않다. 하지만 그의 다른 작품들을 살펴보면, 전성기 르네상스의 합리적인 방식에서 탈피하고자 했다는 것을 알 수 있다. 가령 볼록거울에 비친 자화상 그림을 보면, 원형의 패널 자체가 하나의 볼록거울이 되어 그 앞에 손은 과하게 크고 얼굴은 상대적으로 작게 비치고 있다. 이는 볼록한 거울에 비치는 형상이 왜곡되어 보이는 모습에 대한 세밀한 관찰의 결과일 것이다. 그리고 〈긴 목의 마돈나〉 속 인물의 피부나 옷 주름의 형태, 색의 묘사가 매우 사실적인 것으로 보았을 때, 그림 속의 알 수 없는 형태의 왜곡과 불균형한 구성, 일반적이지 않은 인물과 풍경의 배치 등을 그저 기술적인 미진함으로 보기는 힘들다. 그보다는 이전 선배들이 이미 완벽하게 이룩해놓은 것에서 탈피하여 더 새로운 것을 창조해보려는 노력으로 보는 게 타당할 것이다.

지중해를 벗어난
대항해시대

이렇게 이탈리아를 중심으로 르네상스가 화려하게 꽃을 피우고 매너리즘으로 넘어가는 동안, 다른 유럽 각국은 어떤 변화를 맞게 됐을까? 이탈리아가 문화 예술의 중심지로 자리 잡게 되자, 많은 예술가들이 로마나 피렌체, 베네치아 등지를 직접 방문해서 실제 작품을 감상하고, 오랫동안 머무르며 그림을 그리거나 배웠다. 이후 본국에 돌아가면 자신이 배운 바를 적용하고 주변인들에게 퍼뜨렸다. 그렇지만 오고 가는 데만 몇 달이 걸리는데다가 체류하는 것까지 생각한다면 웬만한 재력으로는 힘들었기에, 소수의 작가들만이 누릴 수 있는 혜택일 수밖에 없었다. 이를 보완하는 방법 중 하나가 조악하나마 훌륭한 그림들을 모사해서 판화로 찍어 유통하는 것이었다. 비록 흑백이지만 적어도 구도나 구성, 상징적인 의미를 가진 이미지 등은 충분히 전달되었다. 한정적인 방식이었지만, 이탈리아 반도의 르네상스가 워낙 이전과 다른 관점과 기법을 갖고 있었기에 유럽 전역으로 조금씩 퍼져나가는 데에 도움이 되었다.

이렇게 르네상스 문화가 유럽 전역에 자리 잡긴 했지만, 사실 알고 보면 중세와 르네상스 그리고 그 이후의 시대는 거의 동시대에 혼종되어 일어났다. 그래서 각 시대를 칼로 자르듯이 명확히 나누기는 힘든데, 르네상스 중반에 들어서면 또 다른 변화 하나가 가시화된다. 상인들이 지중해가 아닌 대서양으로 눈을 돌리게 된 것이다. 앞장에서 얘기했던 것처럼, 새로운 교역 루트에 따라 상인들이 이동하면서 자본이 함께 움직였고, 이에 유럽의 권력 구조 역시 변화하기 시작했다. 콜럼

버스와 마젤란, 바스코 다 가마 등의 탐험가들이 앞 다투어 바닷길을 개척했고, 유럽은 대항해시대를 맞는다. 자연스럽게 유럽 내 무역의 중심이 이탈리아에서 대서양 연안의 스페인과 포르투갈로 옮겨갔고, 교황 역시 새로운 강국으로 떠오른 스페인에 기대기 시작했다.

사실 그 배경에는 독일, 프랑스, 이탈리아 내부에서 바람이 불고 있었던 종교개혁의 영향이 컸다. 십자군 원정의 실패, 면죄부 판매로 대표되는 교단의 부패, 교황청의 횡포, 역량 있는 성직자의 부족 등 오랜 시간동안 가톨릭 교단은 문제를 가지고 있었다. 게다가 동방 정교회나 이슬람교와의 마찰 등 외부적인 요인들도 있었다. 그 과정에서 구텐베르크Johannes Gutenberg, 1398?-1468의 금속활자를 통해 인쇄술이 발달하게 되면서, 독일의 성직자인 루터의 「95개조 반박문」(1517)이 기폭제와 같은 역할을 하였다. 수많은 인쇄물을 통해 가톨릭 교단에 대한 비판이 유통되었고, 교황청 역시 급격히 퍼진 종교개혁을 피할 수 없었다. 이에 교황청은 신흥강국으로 떠오른 스페인에 의지하게 된 것이다. 이 기대에 부응하듯, 스페인은 군인 출신 이그나티우스 데 로욜라Ignatius de Loyola, 1491-1556가 창설한 예수회에 종교재판권을 주고 가톨릭교회 수호의 임무를 맡긴다. 예수회는 이후 스페인뿐 아니라, 식민지에 가톨릭을 전파하는 역할까지 맡았다.

스페인 왕실과 귀족들은 이탈리아 재력가들이 그랬듯, 예배당을 꾸미거나 왕궁을 장식할 그림이 필요했다. 그래서 많은 이탈리아 출신의 예술가들이 스페인으로 가게 되었는데, 크레타 출신 화가 엘 그레코 El Greco, 1541-1614도 그중 하나였다. 본명은 도메니코스 테오토코폴로스Domenikos Theotokopoulos로, 그리스 출신이라서 엘 그레코라 불렸다.

그는 베네치아에서 색채를 중심으로 한 회화를 공부하고 로마와 피렌체 등을 거쳐 1577년 스페인 톨레도에 정착한다.

당시 톨레도는 스페인의 수도로, 왕이었던 펠리페 2세의 왕궁이 있었다. 또한 국제적인 도시였기 때문에 엘 그레코가 스페인어를 몰랐음에도 생활하는 데에 불편함이 없었다. 이탈리아에서도 항상 자신만만했던 엘 그레코는 스페인의 궁정화가가 될 수 있을 거라 기대를 했다. 하지만 펠리페 2세는 엘 그레코의 예술을 이해하지

엘 그레코, 〈성모무염시태〉,
1608-1613년, 캔버스에 유채, 347×174cm,
스페인 톨레도 산타 크루즈 미술관 소장

못했고, 주문한 제단화 역시 걸지 않았다고 한다. 엘 그레코 역시 주문자의 요청보다는 창작에 대한 자신의 생각이 더 중요했기에, 그림 값에 대한 분쟁 역시 적지 않았다.

현대적 관점에서 보면, 예술가의 자유로운 창작은 당연한 일이다. 그렇

지만 매우 독특한 화풍을 가지고 있었던 그의 작업이 이해를 얻기란 쉬운 일이 아니었다. 가령 성모마리아의 원죄 없는 잉태를 의미하는 '성모무염시태聖母無染始胎'를 표현한 작품을 보면, 일반적인 성화와 다르다는 것을 알 수 있다.

우선 이 그림은 세로의 길이가 가로의 폭보다 거의 2배에 가까울 정도로 긴 화면으로 구성되어 있고, 그렇게 길어진 만큼 인물과 화면의 구성 역시 비정상적으로 길게 표현되어 있다. 그림의 아랫부분은 어두운 땅의 모습으로 거칠게 표현되었고, 그 위로 성모의 발을 받치고 있는 검은 날개의 천사와 아기천사 푸토가 있다. 그리고 푸른 치마가 거대하게 표현된 성모는 옆의 붉은 치마의 천사와 함께 하반신이 상반신보다 큰 비중을 차지한다. 이렇게 그림의 대부분을 거쳐 올라가 위쪽의 성모 머리 부분에 이르러서야, 성령을 상징하는 흰 비둘기가 빛을 내고 그 주변으로 수많은 천사가 찬양하는 주요 장면이 나온다. 3미터를 훨씬 넘는 높이를 생각한다면 매우 비효율적인 구성이다. 그렇지만 이를 통해서 오히려 성모가 하늘로 승천하는 듯한 극적인 운동감을 준다. 화면의 하단 부분의 요소들과 상단 부분과의 크기 차이를 강하게 주고 거기에다 이 장면을 바라보는 사람들은 고개를 젖히고 바라볼 수밖에 없기 때문에 심리적으로 더욱 강한 움직임을 느끼게 된다.

앞서 미켈란젤로의 작품에서, 줄리아노가 시선보다 윗부분에 있어서 목을 길게 뺀 것과 오히려 반대이다. 미켈란젤로는 인간의 시선에서 오는 왜곡을 줄이기 위하여 형태를 변형했다면, 엘 그레코는 오히려 착시를 더 극대화한 것이다. 또한 빛과 어둠의 강렬한 대조를 통해, 색이 더 강렬해 보이는 효과를 준다. 더하여 섬세한 묘사나 색채 표현

보다는 거친 붓질을 사용하여 에너지가 가득한 느낌이 있다. 그렇기에 엘 그레코의 작품은 소위 말해 호불호가 갈렸고 르네상스를 넘어선 매너리즘 예술로 평가된다. 비록 궁정화가가 되지 못했지만 엘 그레코는 적지 않은 주문을 받았고, 자신의 예술세계를 이어가며 톨레도에서 평생 그림을 그렸다.

스페인과 포르투갈을 이어 영국과 네덜란드 등 유럽의 여러 나라들도 새 항로에 따른 교역과 식민지 지배를 하기 시작한다. 이제 유럽의 패권은 서쪽의 대서양으로 완전히 넘어가게 되었으며, 예술과 문화의 흐름 역시 움직이기 시작한다. 그리고 종교개혁을 겪으면서 변하기 시작한 예술은 또 다른 이야기를 만들어나간다.

chapter
4

고유의 목소리로
말하는 이야기

절대왕정의 미술, 바로크와 로코코

종교개혁을 거치면서 유럽 사회의 분위기는 완전히 변했다. 개신교 세력이 넓어지면서 교황의 힘은 점차 약해져갔고, 프랑스, 스페인, 잉글랜드의 왕실과 합스부르크 왕가는 이전에 없던 강한 권력을 가지게 된다. 힘이 강해진 왕들은 자신의 재력과 권력을 만끽하고 보여줄 수 있는 화려한 예술이 필요했다. 그래서 왕가의 입맛에 맞는 드라마틱한 회화, 조각, 건축, 음악 등의 문화가 탄생한다. 이는 르네상스의 절제되고 균형 있는 이성적인 예술과 대조되었기 때문에, 이를 빗대어 포르투갈어 '찌그러진 진주pérola barroca'에서 이름을 따와 '바로크Baroque'로 불리게 되었다. 그 뒤를 잇는 로코코Rococo 양식은 프랑스어 '조약돌Rocaille'에서 나온 말로, 바로크보다는 더 섬세하고 장식적인 예술을 칭하는 말이다. 이러한 명칭들을 훗날 이전 시대의 스타일을 지칭하기 위해 폄하하는 논조로 만든 말이지만, 당시 절대왕정을 이룬 왕가의 취향을 짐작할 수 있게 한다.

바로크와 로코코는 왕실이나 귀족의 요구에 맞게 제작되었다는 점에서는 유사하지만, 형식과 내용 면에서는 차이를 보인다. 바로크 미술은 절대적인 왕실을 구축하고 권위를 내세우기 위한 과장된 연출과 의미가 담겨있다. 이러한 권력자의 취향에 잘 부합했던 이가 바로 루벤스Peter Paul Rubens, 1577-1640였다. 루벤스는 플랑드르 출신이었지만, 극

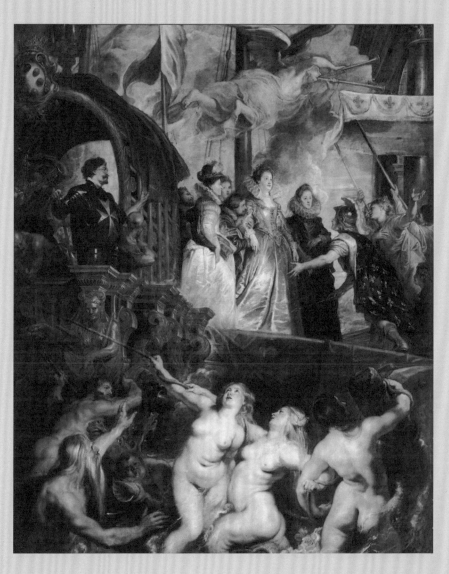

루벤스,
〈마리 드 메디치의 마르세이유 입항〉,
1623-1625년,
캔버스에 유채, 394×295cm,
프랑스 파리 루브르 박물관 소장

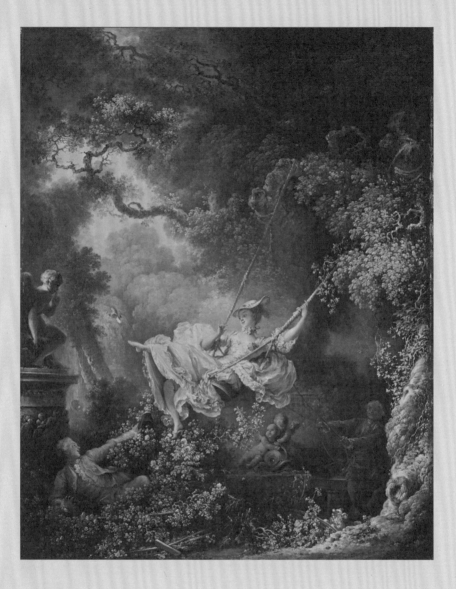

프라고나르,
〈그네〉, 1767년,
81×64cm, 캔버스에 유채,
영국 런던 월리스 콜렉션 소장

적인 사건이 눈앞에 벌어지는 듯한 그림으로 유럽 왕실의 사랑을 받았다. 과장된 표현의 바로크 문화는 프랑스의 태양왕 루이 14세에 이르러 절정에 이른다. 루브르궁마저 좁다고 생각한 루이 14세는 베르사유에 거대한 궁을 짓고 그곳을 자신의 취향으로 가득 채웠다.

한편 당시 유럽 사회에는 식민지 건설과 교역 등으로 전문성 있는 부르주아 계층이 성장하게 된다. 이들은 비용도 많이 들고 권위적인 바로크보다는 조금 더 섬세하고 장식적이며, 자신들의 생활권인 도시에 맞는 새로운 미감을 선호했는데, 그것이 로코코이다. 로코코 역시 바로크처럼 회화와 조각, 건축뿐 아니라 문학과 음악 그리고 패션 전반에서 드러난다.

로코코 문화의 대표적인 특성은 달콤하고 사랑스러운 분위기이다. 특히 프라고나르Jean Honoré Fragonard, 1732-1806의 작품 같은 로코코 회화에서는 작고 아기자기한 조각과 꽃과 나무로 장식된 정원에서 사랑을 나누는 남녀의 모습이 많이 그려졌다. 로코코 문화는 바로크에 비해서 더 달콤하고 남녀의 사랑과 같이 소소한 일들을 담고 있다. 그래서 더 감각적이라고도 볼 수 있다.

바로크와 로코코 모두 소위 황금 수저를 갖고 태어난 이들을 위한 문화였고, 기득권자들의 것이었다. 그림이나 조각, 건축이라는 예술 자체가 어느 정도 부와 권력을 가진 이들을 위해 존재했고, 그렇기에 그들의 이상을 표현해주는 수단이 되었던 것이다.

하지만 비록 왕이나 귀족, 부르주아들이 자신만의 예술을 만들었어도, 그것이 이 시대의 전부는 아니었다. 가진 자들의 교만과 가식에 일침을 가하거나 민중의 취향에 맞는 미술이 유행하기도 했다. 이에 이

번 장에서는 뛰어난 바로크적 화풍으로 자신의 목소리를 표현하고 사회의 부조리를 고발했던 여성 화가 아르테미시아 젠틸레스키를 중점적으로 살펴보고자 한다. 또한 17, 18세기에 유행했던 두 종류의 그림, 즉 풍경화와 장르화를 지금까지와는 다른 눈으로 자세히 들여다볼 예정이다. 아름다운 로코코풍 풍경화에 감춰진 귀족 및 부르주아들의 가식적인 삶, 그리고 서민의 생활상을 속 시원하게 담은 장르화의 막장 드라마를 만나보자.

나는 그림으로 고발한다

2017년부터 전 세계적으로 미투#MeToo운동이 일어났다. 그동안 암묵적으로 자행되었으나 억눌려져왔던 성적 모독에 대한 피해자들의 외침이었다. 새로운 세상이 열릴 거라 기대했던 21세기에도 여전히 성폭력은 사그라지지 않고, 피해자들은 자신의 피해 사실을 알리는 것에 많은 용기를 내야 한다. 그런데 17세기 이탈리아에서 자신의 성폭력 피해 사실을 외친 이가 있었다. 아르테미시아 젠틸레스키Artemisia Gentileschi, 1593-1656?이다. 그녀는 성폭력에 대한 응분을 자신이 가장 잘하는 방식인 그림으로 세상을 향해 외쳤다. "난 생존자라고!"

바로크 거장의
후예

아르테미시아는 17세기 초중반에
활동한 화가이다. 이 시기는 매너리즘 미술에 이어 형성된 바로크 회화
가 유행하던 때로, 이탈리아의 바로크 혹은 카라바조 양식Caravaggism
이라 불리는 회화가 많은 이들의 인기를 끌었다. 아르테미시아 역시
카라바조 양식에서 보이는 특유의 연극적인 화면을 훌륭히 표현하는
화가였다.

카라바조Michelangelo Merisi da Caravaggio, 1571-1610는 마치 연극의 한
장면을 보는 것처럼, 빛과 어둠을 잘 사용했다. 어두운 무대 위에 하나
의 하이라이트 조명을 쏘듯이, 강렬하게 밝음과 어둠을 표현하는 효과
를 '키아로스쿠로chiaroscuro'라 하는데, 이 방식을 매우 빠른 터치로 그
려낸 화가로 유명했다. 특히 성경 속 이야기들을 사실적이고도 강렬하
게 눈앞에서 펼쳐지듯 그려 이름이 높았다.

그의 대표작 중 하나인 〈의심하는 도마〉를 보면, 예수가 부활한 후
제자들 앞에 나타나자 도마가 이를 의심하는 모습을 현실감 있게 표현
하고 있다. 어두운 방안에서 도마가 의심을 하며 예수의 옆구리에 난
성흔이 진짜인지 만져보는 모습에 빛이 향해있다. 그렇기에 빛이 향하
는 지점을 쳐다보는 그림 속 인물들처럼 우리의 시선도 향한다. 묘사
가 너무 사실적인 나머지 불편한 감정마저 느낄 정도다. 그래서 동일
한 주제가 여러 작가들에 의하여 표현되었음에도 카라바조의 이 작품
이 가장 대표적인 작품으로 꼽힌다.

하지만 그는 천재적인 그림 솜씨에 비하여 불같은 성격으로 많은

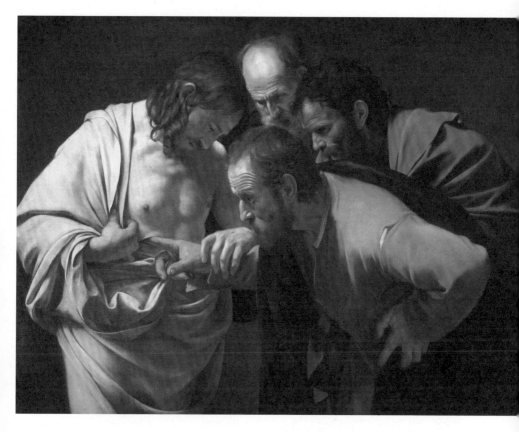

카라바조, 〈의심하는 도마〉, 1601-1602년,
캔버스에 유채, 107×146cm,
독일 포츠담 산수시 회화 갤러리 소장

문제를 일으켰다. 다툼 끝에 상대를 죽이고 도피 생활을 하다가, 여러 악재가 겹쳐 일찍 세상을 떠난다. 그럼에도 카라바조의 회화는 수많은 이들에게 영감을 주었고, 플랑드르의 바로크 화가 루벤스나 렘브란트Rembrandt Harmenszoon van Rijn, 1606-1669에게도 그 영향을 미쳤다. 그렇지만 직접적으로 카라바조에게 배운 제자들은 대부분 이렇다 할 활동을 하지 못했다. 그나마 오라치오 젠틸레스키Orazio Lomi Gentileschi,

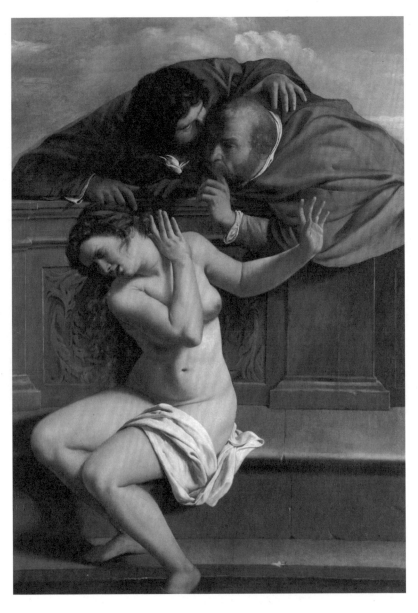

아르테미시아 젠틸레스키, 〈수산나와 장로들〉,
1610년경, 캔버스에 유채, 170×119cm,
독일 바이센슈타인 성 소장

1563-1639가 스승의 사후에도 활발히 활동을 했고, 찰스 1세의 초청으로 영국 왕실에 가서 그림을 그리기도 했다. 이런 오라치오의 행보는 딸인 아르테미시아가 폭넓게 활동할 수 있는 발판이 되었다.

오라치오에게는 아르테미시아 말고도 2명의 아들이 있었지만, 아르테미시아의 재능이 가장 독보적이었다. 아르테미시아는 열여섯 살부터 아버지에게 드로잉과 유화 등 전문적인 회화 기법을 배웠고, 열아홉이 되었을 때는 아버지로부터 더 이상 가르칠 것이 없다는 인정을 받았다. 실제 아르테미시아가 열일곱 살에 그린 〈수산나와 장로들〉을 보면, 자연스러운 동세와 사실적인 표현이 손색이 없다. 붉은색과 갈색 옷감의 질감이나 차가운 돌의 질감도 잘 표현되어 있으며, 더불어 이 상황이 너무나 괴로운 수산나의 표정까지도 실감나게 전해진다.

이 그림은 아름다운 수산나가 목욕하는 모습에 현혹되어 장로들이 겁박한다는 성경 이야기를 담고 있다. 교회의 중책을 맡은 장로들이 타락할 만큼 아름다운 여인이란 점에서, 그간 많은 화가들이 매력을 느끼던 주제이기도 했다. 그래서 보통은 수산나의 아름다운 육체를 표현하는 데에 집중하는데, 이 작품은 남성들의 희롱과 겁박에 괴로워하는 수산나의 표정과 동작에 집중하게 만든다. 자신을 지키고자 하는 여성의 입장을 대변하고 있는 듯하다.

실제 남성 제자와 조수만이 가득한 아버지의 작업실에서 그림을 그렸기에, 아르테미시아는 이러한 희롱은 숱하게 겪었다. 추측컨대, 자신이 느꼈던 감정을 은유적으로 수산나에게 반영하여 표현했을 것이다. 이러한 당찬 성격을 지닌 어린 화가가 훗날 좋은 화가가 되었다는 이야기로 마무리가 되었으면 좋았겠지만, 안타깝게도 아르테미시아가

열여덟이 되던 해에 인생을 바꿀 큰 사건을 겪게 된다.

유디트로 자신을 표현한
아르테미시아

당시 오라치오는 풍경화가 아고스티노 타시Agostino Tassi, 1578-1644와 함께 로마의 팔라초 팔라비시니-로스피글리오시Palazzo Pallavicini-Rospigliosi에 있는 카지노 델레 뮤즈Casino delle Muse의 천장화 작업을 하고 있었다. 그들은 예전부터 알던 동료 사이로, 오라치오가 타시에게 자신의 딸인 아르테미시아에게 그림을 가르쳐달라고 부탁할 정도였다. 그러던 중 오라치오가 다른 지역으로 얼마간 떠나 있게 되는데, 그때 사건이 벌어졌다. 아버지의 친구이자 선생님이었던 타시가 아르테미시아를 겁탈한 것이다.

당시 사회적 분위기에서 순결을 잃은 여성에게 주어지는 선택이란, 그저 그 상황을 받아들이고 가해자와 결혼하는 것뿐이었다. 가해자라 할지라도 피해자와 결혼하게 된다면 처벌을 받지 않았다. 여성에게 가혹한 이런 분위기에 아르테미시아 역시 굴복할 수밖에 없었고, 어쩔 수 없이 몇 달간 결혼을 전제한 관계를 이어나갔다. 하지만 막상 약속한 시기가 오자, 타시는 결혼을 하지 않겠다고 말을 번복했다. 딸의 명예까지 실추시킨 타시를 아버지 오라치오는 용서할 수 없었고, 타시의 성범죄 사실을 고발한다. 하지만 이 과정에서 아르테미시아는 더 큰 상처를 입게 된다.

현대에도 성폭력 사건의 경우, 그 사실을 입증하고 당시의 상황을

증언하는 과정에서 2차, 3차 가해가 이루어지기 십상이다. 피해자는 계속해서 끔찍한 사건을 기억해내야 하고, 그 과정에서 오히려 거짓말을 한다는 악의적 시선까지 받아야 하기 때문이다. 지금은 그나마 증인을 위한 보호 제도가 작동하지만, 아르테미시아는 온전히 스스로 증명해내야 했다.

일곱 달에 걸쳐 이어진 재판에서 아르테미시아는 정신적으로도 신체적으로도 엄청난 고통을 견뎌야 했다. 재판에서 중요한 쟁점은 타시에게 강간을 당했을 때 성경험이 전혀 없었다는 것에 대한 증명이었다. 그래서 수치스러운 검사를 당하기도 했다. 또한 아르테미시아가 문란했다는 거짓 증언을 내세운 타시의 주장 때문에, 진실을 말할 때까지 손가락을 조이는 고문을 당하기도 했다. 지속적인 고통 속에서도 일관되게 진술을 하는지가 당시에는 진실의 잣대라고 여겨졌기 때문이다. 결국 아르테미시아가 성폭력의 피해자임은 확실해졌지만, 그렇다고 타시가 이에 대해서 처벌을 받은 것이 아니었다. 다만 재판 과정에서 타시가 고향에서 이미 결혼을 했다는 것, 게다가 고향에서 처제와 간통을 했고 설상가상으로 전 부인을 살해한 혐의가 있다는 점이 밝혀졌다. 그래서 이에 대한 처벌로만 1년형에 처해지고 로마에서 추방되었다. 아르테미시아의 고통과 억울함에 대한 벌은 전혀 받지 않은 것이다.

요즘으로 보면, 고등학생 정도의 나이에 끔찍한 사건을 겪은 것도 안타까운데, 이후 온갖 사회적 시선과 직·간접적인 폭력들로 인해, 아르테미시아는 몸과 마음에 엄청난 상처를 입게 되었다. 무엇보다 주변 인들에 대한 믿음이 깨졌다. 실제 타시의 강간을 다른 동료 화가가 도왔고, 아르테미시아와 친했던 이웃 여성 역시 이를 알면서도 방조했다

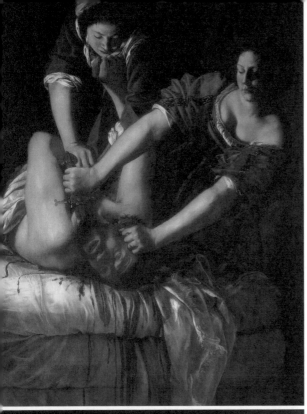

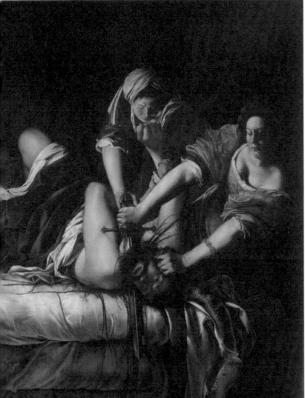

1
아르테미시아
젠틸레스키,
〈홀로페르네스의
목을 베는 유디트〉,
1611-1612년,
캔버스에 유채,
159×126cm,
이탈리아 나폴리
카포 디 몬테
국립박물관 소장

2
아르테미시아
젠틸레스키,
〈홀로페르네스의
목을 베는 유디트〉,
1614-1620년,
캔버스에 유채,
199×162.5cm,
이탈리아 피렌체
우피치 미술관 소장

고 한다. 무엇보다 자신을 향한 지저분한 평가와 타락한 여자라는 프레임이 견디기 힘들었다. 다행히 그에게는 아버지가 있었고 자신의 감정을 표현할 그림이 있었다. 소리 높여 외친다고 해서 들어줄 세상이 아니었기에 수많은 감정을 그림으로 풀어내었다. 치유나 용서가 아니었다. 자신에게 가해졌던 고통에 대한 폭력적인 복수였다.

재판이 끝난 후 그린 그림으로 알려져 있는 〈홀로페르네스의 목을 베는 유디트〉는 역사 속 살인사건의 현장을 사실적으로 보여준다. 당시 이 그림을 본 한 부인이 그 끔찍함에 놀라서 기절했다는 소문이 돌 정도였다. 요즘으로 치면 19금 수준의 폭력성이라 할 수 있을 것이다.

아르테미시아는 적장인 홀로페르네스를 꾀어내 하룻밤을 보내고, 그의 목을 단칼에 잘라버렸던 유디트의 모습을 바로 눈앞에서 펼쳐낸다. 예전에 수산나의 표정을 통해 남성들에 의한 희롱에 대한 불쾌함을 드러냈듯이, 구약성경 속 영웅 유디트의 일화를 통해 폭력적인 복수를 행사한 것이다.

그림 속 유디트는 무표정한 얼굴을 하고 있다. 팔에 단단히 힘을 주면서 왼손으로 홀로페르네스의 얼굴을 누르고, 오른손에는 단검을 쥔 채 적장의 목을 자르고 있다. 아무리 자다가 공격을 당했다 할지라고 건장한 장군이기 때문에, 유디트가 임무를 완수하려면 온힘을 다해야 한다. 그래서 함께 간 하녀도 홀로페르네스의 손을 결박하며 움직이지 못하게 막고 있다. 홀로페르네스는 두 여성에게 제압된 황망한 상황에서 온몸을 버둥거리지만, 이겨내지 못한다. 그래서 결국 목이 잘리고 있고 그의 피가 흘러내리면서 흰 시트를 적시고 있다. 마치 눈앞에서 살인사건이 일어나는 듯한 이 모습은 어두운 공간에서 사건

이 일어나는 지점에만 빛이 들어오는 키아로스쿠스의 방식으로 더 극적인 효과를 준다. 오로지 이 사건에만 집중할 수밖에 없기 때문이다. 이렇듯 강렬한 유디트의 모습은 당시에도 큰 반향을 이루었다. 그래서 1620년에는 조금 더 화려한 옷을 입은 유디트의 모습으로 다시 제작되기도 했다.

많은 성경 이야기가 그렇듯이, 이 주제 역시 여러 작가들에 의해 표

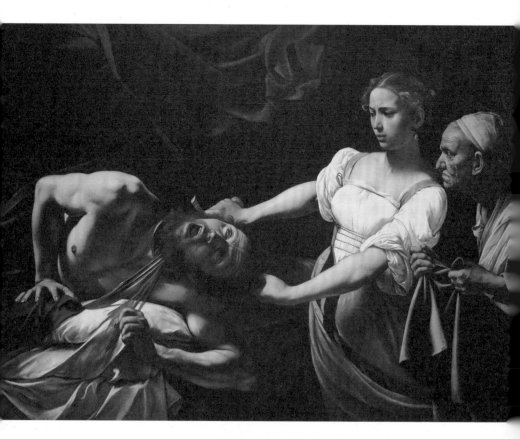

카라바조, 〈유디트〉, 1599년경,
캔버스에 유채, 145×195cm,
이탈리아 로마 아르테 아티카 국립 갤러리 소장

현된 바 있다. 하지만 아르테미시아의 것이 유독 살인의 현장을 끔찍하고도 현실감 있게 표현하고 있다. 이는 카라바조의 유디트의 모습과 비교해보면 더욱 확연히 드러난다. 아르테미시아가 카라바조의 키아로스쿠스 방식을 이어받은 만큼, 두 작가의 작품 모두 어두운 방 안에서 이루어지고 사건의 주인공에게 빛이 향하고 있어서 연극과 같은 현장감이 나는 것은 동일하다. 하지만 유디트의 모습을 비교해보면, 카라바조의 것은 훨씬 가녀리다. 사랑스러운 머리 스타일과 작고 둥근 얼굴도 그렇지만, 무엇보다 홀로페르네스의 머리와 칼을 쥐고 있는 팔은 연약해 보인다. 그리고 마치 바퀴벌레를 죽이는 듯, 이 상황이 너무 징그럽다는 표정을 하고 있다. 게다가 홀로페르네스의 모습은 어떤가? 두 팔이 자유로움에도 불구하고, 마치 자신의 머리를 내어주는 듯 자세를 잡고 있다.

이에 비해 아르테미시아의 유디트는 훨씬 설득력을 갖는다. 그래서 보는 이로 하여금 유디트가 홀로페르네스를 죽이는 장면에 몰입하게 하고, 오로지 살인에만 집중하게 한다. 이런 현실감 덕택에, 아르테미시아가 유디트에게 자신의 얼굴을 넣고, 홀로페르네스에는 타시의 얼굴을 넣었다고 보는 사람도 있다. 아르테미시아의 자화상을 보면, 언뜻 닮은 듯도 하다. 하지만 실제 얼마나 닮았는지에 상관없이, 아르테미시아가 타시를 포함해 자신에게 고통을 준 사람들을 죽이고 싶을 정도로 증오했고, 그들에 대한 복수의 감정을 그림으로 표현했음은 충분히 짐작할 수 있다. 그리고 결국은 승리를 하는 유디트처럼, 자신은 그 모든 고통에서 살아남은 '생존자'임을 외치고 있다.

결국은 실력으로 극복한
화가

　　　　　　　　재판 이후 사회적 시선으로부터의
보호가 필요했기 때문에, 오라치오는 딸을 피렌체 화가 피에란토니오
스티아테시Pierantonio Stiattesi와 결혼시켰고, 아르테미시아는 남편이 있
는 피렌체로 갔다. 당시 여자가 사회적 활동을 하기 위해서는 결혼을
해야 했기 때문이다. 남편은 아르테미시아만큼 뛰어난 화가가 아니
었고 서로 깊이 사랑하는 사이도 아니었기에, 둘은 동료처럼 지냈다.

　힘든 시간을 보상이라도 받듯, 이후 아르테미시아는 능력 있는 예
술가로 승승장구하게 된다. 비록 끔찍한 시간을 겪어야 했지만 아르테
미시아는 오랜 재판으로 여러 사람들에게 회자가 되었기에 긍정적이
든 부정적이든 유명인이었다. 이와 함께 뛰어난 그림 실력이 뒷받침되
면서 예술을 사랑하는 이들에게 인기를 얻는다.

　피렌체에서 아르테미시아는 미켈란젤로 부오나로티 주니어에게 가
문의 저택을 위한 작업을 의뢰 받으면서 본격적으로 활동을 시작했다.
그리고 문화예술을 꾸준히 후원해왔던 피렌체의 재력 가문인 메디치
가의 사람들과 친분을 갖고, 지구가 둥글다는 것을 주장했던 갈릴레오
갈릴레이Galileo Galilei, 1564-1642와 만나기도 한다. 더불어 뛰어난 예술
적 재능을 바탕으로, 피렌체 아카데미the Accademia delle Arti del Disegno의
첫 여성 회원이 되었다. 그저 그림 실력이 좀 있는 여성이 아닌, 정식으
로 화가로서 사회적인 인정을 받은 것이다. 아카데미의 회원이 된다는
것은 그림 실력만이 아닌 피렌체 귀족층의 지지가 필요했기 때문이다.

　불과 몇 년 만에 아르테미시아는 강간을 당한 불쌍한 여성에서 벗

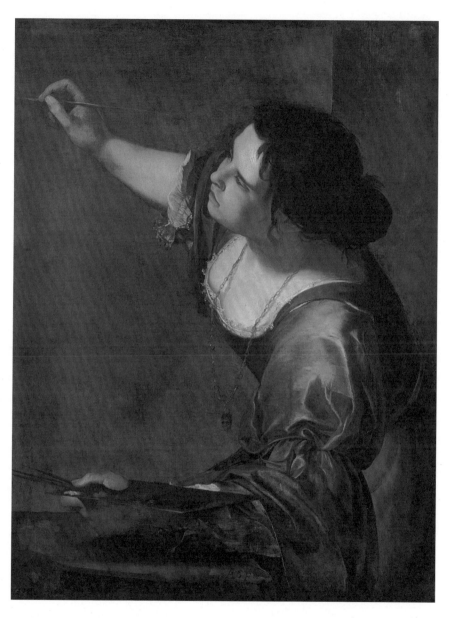

아르테미시아 젠틸레스키, 〈회화의 알레고리로서 자화상〉,
1638-1639년, 캔버스에 유채, 98.6×75.2cm,
영국 윈저 로열 컬렉션 소장

어나 능력 있는 화가로 인정받게 되었다. 피렌체에 머문 8년 동안 다섯 아이를 낳으면서도 명망 있는 이들과 교류를 하고 왕성한 작업 활동으로 아카데미 회원까지 되었다. 그러던 중 아르테미시아는 피렌체의 귀족 프란체스코 마리아 마링기Francesco Maria Maringhi와 사랑에 빠졌고 이에 대한 루머가 삽시간에 퍼졌다. 남편은 이를 묵인했지만, 결국 불륜 문제는 재판에 회부되었고 그 시기 큰 아들이 사망하면서, 아르테미시아는 자신의 예술적 경력의 발판이 된 피렌체를 떠난다.

이후 아르테미시아는 로마와 나폴리, 그리고 아버지가 있던 런던으로 옮겨가면서 예술 활동을 이어나갔다. 그 사이에는 남편에 대한 기록이 남아있지 않고 몇 명의 애인에 대한 언급들만 있다. 더 이상 자신의 사회적 울타리가 될 남편이 없어도, 오직 '아르테미시아 젠틸레스키'라는 이름으로 설 수 있었던 것이다. 아르테미시아는 자신의 이름으로 당당히 화가의 지위를 갖게 되었다.

아르테미시아는 여러 점의 자화상을 남긴다. 순교한 성녀의 모습으로 분하기도 하고 음악을 연주하는 모습으로 그리기도 한다. 그중 가장 자신의 모습을 그대로 보여주는 것은 바로 〈회화의 알레고리로서 자화상〉이 아닐까 싶다. 화가가 자화상을 남긴다는 것, 특히 여러 점을 남긴다는 것은 단순히 모델로 자신을 사용하는 것이 용이해서만은 아니다. 그보다는 타인의 시선이 아닌, 자신이 생각하는 스스로의 모습을 연출하고 표현한다는 점에서 가장 적극적인 자기표현이다. 아르테미시아는 이 작품에서 아이들의 어머니나 남자의 사랑을 갈구하는 여인이 아닌, 화가의 모습을 그리고 있다. 게다가 목에 건 얇은 금목걸이를 제외하고는 어떠한 꾸밈도 없는 모습이다. 잔머리가 흘러내린 머리

는 그저 질끈 묶어 올렸고, 한 손에는 팔레트를, 또 다른 손에는 붓을 들고 열정적으로 그림을 그리고 있는 모습으로 표현했다. 게다가 그림에 집중하고 있는 얼굴은 사선 방향이라 이목구비가 잘 보이지도 않는다. 그럼에도 숭고함이 느껴진다. 아무것도 없는 어두운 방에서 한줄기의 빛이 얼굴을 향하고 있기 때문이다. 그림을 그리는 행위 자체에만 집중하고 있는 이 모습은 그림 속 주인공이 '화가' 그 자체라는 것을 충분히 느끼게 한다.

지금의 아르테미시아들을 위하여

아르테미시아는 아버지의 뒤를 이어 몇 년간 잉글랜드 왕실에서 활동한다. 하지만 잉글랜드의 내정이 불안해지면서 나폴리로 돌아갔고, 1650년에 나폴리에서 쓴 편지를 마지막으로 공식적인 기록은 남아있지 않다. 그리고 아르테미시아 역시 그 화려했던 인생사에도 불구하고 역사에서 곧 잊혀졌다. 그러다 다시 아르테미시아를 주목하게 된 것은 20세기에 들어와서이다. 미국의 미술사가 린다 노클린Linda Nochlin이 1971년에 「왜 위대한 여성 예술가는 없는가?Why Have There Been No Great Woman Artists?」라는 제목의 논문을 쓰면서 아르테미시아를 재조명한 덕분이다. 이 글에서 노클린은 역사에 남은 여성 예술가가 많지 않은 이유는 그들의 능력이 부족해서가 아니라, 사회적 편견과 부당한 구조에 따른 것이었다고 말한다. 그 대표적인 화가로 아르테미시아를 든다.

성폭력과 부당한 판결을 받았고, 철저히 여성에게 불리한 사회에서 화가로 인정받은 아르테미시아의 삶은 오늘날 여성들에게도 주는 의미가 크다. 더불어 여성의 모습을 표현함에 있어서, 남성들에게 소비되는 대상이 아니라 중요한 역할을 하고 있는 모습으로 나타냈다는 점에서, 역시 여성의 주체성에 대해 생각해보게 한다.

성폭력은 '영혼의 살인'이라 불린다. 실제로 목숨이 끊어진 것은 아니지만, 잊을 수 없는 커다란 고통을 영원히 안고 살아가야 하기 때문이다. 그렇기에 성폭력의 피해자들을 일컫는 또 다른 말은 '생존자'이다. 마치 엄청난 재난 후 살아남은 사람처럼, 죽음과 같은 상황에서 하루하루 이겨내며 살아나간다. 아르테미시아는 그렇기에 생존자였고, 결국은 유디트와 같은 승리자였다. 비록 사후에는 역사의 흐름에서 잊혔지만, 또다시 등장하여 400여년이 지난 지금 우리에게 용기를 주고 있다. "나도 해냈으니 당신들도 할 수 있다"고 말이다.

여전히 또 다른 아르테미시아들이 우리 주변에 있으며, 그 속에서 많은 여성이 부당함을 이야기하고 이를 이겨내고자 한다. 그렇기에 과거 아르테미시아의 극복기는 이 시대의 아르테미시아들에게 조용하고도 힘 있는 울림을 준다.

양치기 소녀를 흉내 내는 사람들

동서양 미술의 흐름을 보면, 자연을 그린 풍경화가 유독 많아지는 시기가 있다. 각 시대마다 저마다의 이유가 있긴 하지만, 주로 도시화가 될 때 그렇다. 최근 우리의 모습 역시 그렇다. 제주도 한달살이가 유행하기도 하고, 도시가 아닌 곳에 머무는 사람들의 모습을 TV에서 보며 위안을 삼는다. 사람들은 자신의 터전을 두고 굳이 떠나고자 한다.

이도 여의치 않으면, 떠나지 못하는 아쉬움을 달래기 위해 집에서 반려식물을 기르거나 보태니컬한 그림이나 문양이 담긴 커튼이나 액자를 달기도 한다. 도시를 떠나지 말라고 법으로 금지한 것도 아닌데, 우리의 생활환경에 자연을 넣고자 하는 것이다.

거대한 왕궁을 짓던 절대왕정 시기의 왕가나 귀족들, 그리고 도시에서 바쁘게 자신의 세력을 키워가던 부르주아 역시 우리처럼 자연을 '그리워'했다. 그래서 프랑스의 베르사유 궁에는 거대한 기하학적 패턴의 정원과 호수가 만들어졌다. 오스트리아 상수시 궁전에도 특색 있는 정원이 꾸며졌고, 귀족들 역시 크고 작은 정원과 연못, 정자를 저마다 만들었다. 이러한 취향이 그림에도 반영이 되면서 목가적인 풍경이 유행하기 시작했다.

인위적인 풍경 속
가식적인 양치기

앞서 소개한 프라고나르의 〈그네〉를 보면 분홍색의 나풀거리는 드레스를 입은 여인이 가장 먼저 우리의 시선을 끌지만, 이는 분홍 드레스와 대비되는 초록빛의 나무와 풀숲 때문이기도 하다. 이렇듯 로코코 회화에서는 인물의 크기를 이전보다 줄이고 대신 자연적인 요소들을 강조했는데, 이러한 풍경을 '목가적the pastoral'이라 표현한다. 라틴어로 목자를 뜻하는 'pastor'에서 나온 말로, 말 그대로 양치기가 있는 자연 풍경을 말한다.

목가적인 풍경에 대한 동경은 고대 그리스의 전원시로 거슬러 올라간다. 시인 테오크리투스Theokritos와 베르길리우스Vergilius에서 시작된 이 전통은 르네상스기에 이탈리아를 거쳐 스페인과 프랑스로 이어져 연애 문학과 결합하게 된다. 여기서의 자연은 인위적인 모습으로 묘사되고, 기사는 양치는 아가씨에게 상투적으로 고백을 하며 사랑을

나눈다. 궁정이라는 계율에서 면제되고 충실함이나 정조는 사라진다. 타인의 시선을 신경 쓰지 않고 오로지 둘만의 순수한 사랑을 나눈다는 설정이다.

이후 시대와 작가에 따라 구체적인 기술은 달라지지만, 시골의 아름다운 풍경 속에서 양을 치는 목동이 등장한다는 점은 유사하게 이어졌다. 이는 실제 시골에 사는 농민들이 느끼는 것과는 거리가 멀었다. 전원시 속 인물들은 직접 농사를 짓거나 양을 치는 생활인이 아니라 목가적인 시와 풍경을 예술로 즐기던 이들이었다. 그리고 자연의 아름다움을 미적으로 즐기고 민중의 삶을 낭만적으로 파악하면서, 마치 낯설고 이국적인 것을 동경하는 노스탤지어와 같은 감정을 느꼈다. 그런 문화를 향유하는 이들 역시 마찬가지였다. 18세기 귀족과 부르주아들은 마치 가면무도회와 같이 전원적인 허구적 상황을 설정하고, 목동으로 변장한 뒤 맛있는 식사와 음악, 예술을 즐기며 연애 문제에 대해 토론을 벌였다. 목가적 풍경 속 이야기는 실제와 유리되어 순수한 사교적 놀이가 되었다. 부르주아들을 위한 목가적인 이야기는 그림 속에도 반영되었다.

다음 페이지에 나오는 그림을 보자. 아무도 없는 숲에서 양을 치는 남녀가 서로에게 기대어있다. 붉은 망토를 걸치고 갈색의 곱슬머리를 한 소년은 꽃을 꺾고 있고, 그 모습을 진주빛 피부의 금발 소녀가 바라보고 있다. 흰색에 푸른 줄무늬 드레스를 입은 소녀는 이미 꽃 한 송이를 가슴에 꽂고 꽃바구니를 들고 있다. 그리고 그 아래 소녀가 쓰고 왔을 밀짚모자와 푸른 망토가 보인다. 이들 옆에는 작은 양 세 마리가 있는데, 그중 소녀는 자신의 옆에 있는 갈색 양의 목에 묶인 푸른 리본을

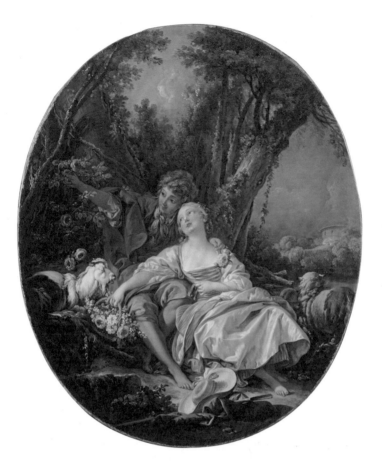

부셰, 〈쉬고 있는 양치기〉,
1761년, 캔버스에 유채, 76.6×63.6cm 타원,
영국 런던 월리스 컬렉션 소장

쥐고 있다. 멀리 하늘의 보랏빛 구름까지 모든 것이 달달하고 사랑스
럽다. 근심 걱정이라고는 한 자락도 없이 그저 서로에 대한 사랑과 아
름다움만을 눈에 가득 담는 장면이다. 형형색색의 마카롱이나 솜사탕
맛이 날 것만 같다.

옆에 양들이 있다고 해도 양치기 소년과 소녀로는 보이지 않는다.

일단 저 멀리 붉은 지붕의 저택이 보이는 것으로 보아 산속이라기보다는 정원 한구석인 듯하다. 그리고 이들의 옷은 양을 치기엔 너무나 깨끗하고 고급스럽다. 피부에 붉게 표현된 볼터치 역시 로코코 시대에 유행하던 화장법이었다. 다시 말해 이 모습은 실제 목동의 모습이라기보다는 인위적이고 아름답게 꾸며진 장면이다.

이 작품은 로코코 화가인 프랑수아 부셰François Boucher, 1703-1770가 그린 것이다. 1760년에 본 바덴 부인이 주문한 그림을 타원형으로 다시 제작한 작품이다. 처음 작품은 동물을 좋아했던 본 바덴 부인을 위하여 푸른 리본에 묶인 것이 양이 아니라 강아지였지만, 조금 변경하여 또 다른 그림으로 제작했다. 이렇게 부셰는 자신이 그린 그림을 여러 버전으로 다시 제작하거나 태피스트리나 판화, 삽화, 도자기 등에 활용했다. 그러다 보니 돈이 있는 주문자의 저택뿐 아니라 대중에게도 작품 이미지가 퍼졌고 높은 인기를 얻었다.

부셰는 1723년 로마상Prix de Rome을 수상하면서 본격적으로 화가의 길로 들어섰는데, 부상으로 이탈리아에서 4년간 유학을 하기도 했다. 돌아온 후에 그리스 로마 신화나 성경을 주제로 한 작업을 하기도 했지만, 또 다른 로코코 화가인 와토Jean-Antoine Watteau, 1684-1721에게 영향을 받아 1730년대부터는 목가적 풍경을 많이 그렸다. 그리고 이러한 프랑스식 로코코 회화가 인정을 받으면서 루이 15세의 공식적인 정부이자 당시 왕실과 귀족들에게 큰 영향력을 행사했던 마담 드 퐁파두르Marquise de Pompadour, 1721-1764를 위한 전속 화가 겸 선생, 미술 자문 등 다양한 역할을 했고, 궁정의 수석화가와 왕립미술아카데미의 교장이 되기도 했다. 부셰의 달콤한 그림이 공식적으로 프랑스를 대

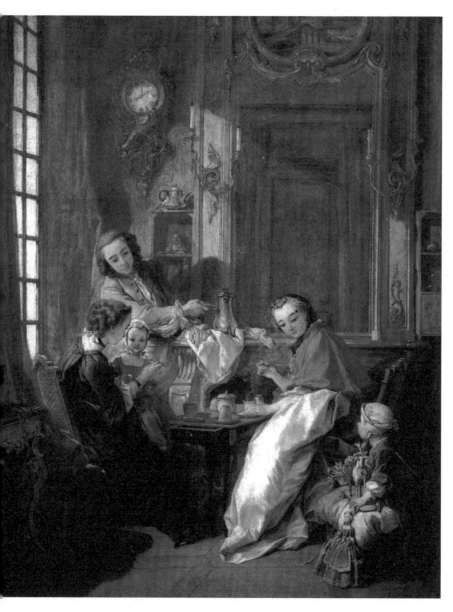

부세, 〈점심〉,
18세기경, 캔버스에 유채, 81.5×65.5cm,
프랑스 파리 루브르 박물관 소장

표하는 그림으로 인정받은 것이다. 하지만 동시에 많은 비판을 받기도 했다. 보기엔 편할지라도 너무나 인위적이고 가식적인 모습을 그렸기 때문이다.

부셰는 달콤한 목가적 풍경뿐만 아니라 당대 유행하던 문화에도 심취해있었다. 그가 그린 〈점심〉을 보면, 창으로 햇살이 들어오는 점심 때, 두 아이와 귀부인 그리고 유모가 식탁에 앉아있다. 그리고 당시 유행했던 쇼콜라를 하인이 은제 주전자에 담아 따라주고 있다. 배경에는 장식이 조각된 금색 시계가 있고 그 아래에는 은주전자와 중국 인형이 장식되어 있다. 거울에는 섬세한 금장식이 둘려있고, 넝쿨 조각이 있는 촛대도 있다. 앞에 앉은 붉은 망토를 두른 부인은 붉은 볼터치 화장을 했으며 눈썹 옆에 검은색 큰 점이 있다. 이는 당시 천연두 자국이 있는 사람들이 이를 덮기 위해서 흰 파우더를 얼굴에 바르고 점을 그려 흉터를 가리고자 유행했던 화장법이었다. 이렇듯 부셰는 작품 속에 당시의 인테리어와 패션을 반영했으며, 자연스럽게 사회문화적 특징이 드러난다.

귀부인이 바라보고 있는 아이는 장난감 말과 인형을 들고 있는데, 이렇게 엄마가 아이를 데리고 키우는 것은 이전 시대에 없었던 새로운 유행이었다. 원래 부유한 집에서는 아이를 낳으면 바로 유모가 데리고 가서 키우는 게 보통이었다. 이들이 점심을 먹는 탁자는 중국의 칠기 식탁으로, 벽 선반에 있는 중국 인형과 함께 당시 중국 문화가 유행했음을 알 수 있다. 실제로 '시누아즈리chinoiserie'라 부른 중국 문화에 대한 취향이 유럽 전역에 퍼져 있었으며, 부셰 역시 중국의 모습을 상상해서 그림을 그리기도 했다.

이렇듯 로코코는 진실과는 거리가 먼 달콤한 마취제 같은 문화이지만, 스스로를 태양왕이라 칭한 루이 14세의 강압적인 바로크 문화에서 벗어나고자 하는 움직임의 결과이기도 했다. 루이 14세의 서거 이후 뒤를 이은 사람은 증손자인 루이 15세였다. 왕의 나이가 어린 만큼 오를레앙의 필립공이 섭정을 하였는데, 이 시기를 섭정시대라 일컫는다. 오를레앙공은 루이 14세가 자신의 권위를 세우기 위해 지었던 베르사유 궁을 떠나 파리에서 지냈는데, 루이 15세 역시 섭정공과 취향이 비슷했다. 이들은 큰 왕실 모임보다는 소규모의 모임을 즐겼다.

게다가 섭정공이 귀족들에게 더 많은 힘을 실어주면서, 루이 14세가 만들었던 분위기는 정치적인 것뿐 아니라 문화적으로도 와해되었다. 더불어 상업이 발달하게 되면서 대대로 영지를 물려받으며 부를 유지해왔던 귀족들은 힘을 잃게 되고, 오히려 상업을 비롯한 전문직을 가진 부르주아들이 뛰어난 능력으로 귀족보다 더 부유해지기도 했다. 이렇듯 신분의 차이와 현실의 힘이 어긋나게 되면서, 이전의 신분제도는 점차 힘을 잃었다. 루이 15세의 손자인 루이 16세 시대에 와서는 군대나 교회, 궁정 고위직을 제외하고, 상업, 공업, 은행, 징세청부업, 문학, 언론 등 사회에서 핵심적인 자리는 부르주아가 차지하게 된다.

프티 트리아농,
왕비의 마을

　　　　　　　　　　　루이 14세 이후 프랑스의 문화가 왕실 중심의 바로크에서 부르주아 중심의 로코코로 이행하고 있던 시

기, 유럽에서 가장 강력한 가문 중 하나인 합스부르크 왕가의 막내딸 마리 앙투아네트Josèphe Jeanne Marie Antoinette, 1755-1793가 프랑스의 루이 16세와 결혼했다. 누구나 예상하듯 14세 왕세자비와 15세 왕세자의 정략결혼이었다. 그리고 수많은 글에서 묘사하듯 둘은 관심이 너무나 달랐다. 루이 16세가 혼자서 무언가를 만드는 것을 좋아하던 내성적인 성격이었다면, 마리 앙투아네트는 사교적이고 활발했다. 처음에 두 어린 부부는 온갖 예법으로 가득한 궁정에서 눈치를 보며 어려운 시간을 보냈지만, 루이 15세가 서거하고 왕과 왕비가 되자 거추장스러운 예법을 모두 걷어내고 자신들의 자유와 사생활을 지키는 방법을 찾았다. 그리고 루이 16세는 마리 앙투아네트에게 베르사유 궁전의 정원 한구석에 있던 프티 트리아농Petit Trianon을 선물로 준다.

프티 트리아농은 과한 장식으로 가득 차있는 베르사유 궁전에 비해 규모가 작다. 이곳은 본래 루이 15세가 자신의 또 다른 정부였던 뒤바리 부인을 위해 지은 저택인데, 마리 앙투아네트는 이곳을 자신의 취향으로 꾸몄다. 하얀 벽의 저택 내부에 금색의 섬세한 장식과 분홍색의 로코코 회화가 걸렸다. 마리 앙투아네트는 머리 장식이 1미터나 되었던 시절을 벗어나, 보다 가볍고 멋스러운 차림을 하기 시작했다. 요즘으로 치면 패션을 선두하는 인플루언서였던 만큼 자신의 새로운 취향을 초상화에도 반영하였다.

마리 앙투아네트의 초상은 여러 점이 있는데, 그중 로코코풍 의상을 입은 초상화는 거센 비판을 받았다. 일단은 화가인 비제-르브룅Élisabeth-Louise Vigée Le Brun, 1755-1842이 여성이라는 이유가 컸다. 비제-르브룅은 귀부인의 초상화를 잘 그려서 유명해졌지만 프랑스 아카데

미의 정식 회원이 될 수 없었기에, 다른 회원들의 견제를 받아야만 했다. 하지만 그녀의 명성을 들은 마리 앙투아네트는 궁으로 초대해서 자신의 초상화를 그리게 했고, 이내 둘은 친해졌다. 연배도 비슷했고 무엇보다 둘 다 아름다운 외모와 함께 패션에 관심이 많았기 때문이다.

그림이 비판을 받은 또 다른 이유는 왕비의 의상이 체통에 맞지 않다는 때문이었다. 마리 앙투아네트는 불편하고 무거운 거대한 드레스 대신, 당시 로코코 문화에서 유행했던 가벼운 소재의 모슬린 드레스에 레이스 장식이 달린 의상을 입는 것을 좋아했다. 이는 앙투아네트의 취향을 반영해 드레스를 제작한 로즈 베르탱Rose Bertin, 1747-1813 덕분이었다. 베르탱은 평민 출신이었지만 뛰어난 디자인 실력을 바탕으로 일주일에 두 번씩 마리 앙투아네트의 새 드레스를 만들었다. 베르탱의 옷을 입은 마리 앙투아네트의 스타일은 판화로 제작되어 프랑스뿐 아니라 유럽 전역에 퍼졌고, 유행이 되었다. 특히 깃털과 섬세한 레이스, 모슬린, 비단 등을 이용한 여성스러운 분위기의 드레스가 인기를 끌었다.

마리 앙투아네트는 점차 불편하고 힘든 왕실 행사에도 참여하지 않고, 마음이 맞는 친구들과 프티 트리아농에서 시간을 보냈다. 아이들이 생기면서 더욱 가족과 함께하는 소소한 시간을 즐겼다. 그러면서 만든 곳이 프티 트리아농 옆에 조성한 '왕비의 마을Hameau de la Reine'이다. 오리가 노는 연못 옆에 밭을 만들고 농가 형태의 건물과 외양간 등을 지었다. 이곳에서 왕비는 아이들과 함께 농사를 짓고 젖소의 우유를 짜는 등 직접 몸을 움직였다.

요즘으로 치면 주말농장 같은 것이다. 혹은 시골에 세컨드 하우스를 지어 주말에 가서 지내는 도시민들의 모습과 유사할지도 모른다. 아이

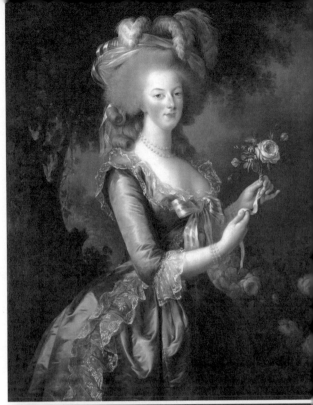

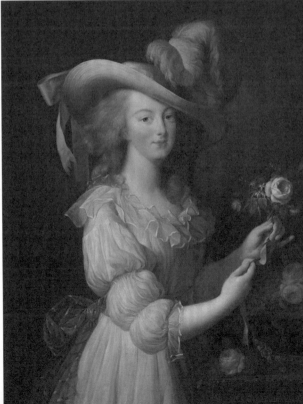

191

들에게 손수 재배한 작물로 만든 음식을 주었고, 공주나 왕자가 젖소나 닭, 오리 등을 직접 보고 기를 수 있으니 말이다. 하지만 현대의 주말농장이 그렇듯, 실제로 관리하고 농사를 짓는 사람들은 따로 있었고 마리 앙투아네트와 아이들은 그저 간혹 들러 즐거운 시간을 보낼 뿐이었다. 그래서 왕비가 금만큼 귀한 쉐부르 도자기에 젖소의 우유를 짠다는 등의 비판을 받았다. 이러한 가식적인 모습은 부셰의 그림 속 양치기 모습과 유사하다. 자신이 취하고 싶은 만큼만 자연의 좋은 점을 누리고, 그 외의 실제 모습은 외면한 것이다.

왕비의 마을은 왕도 허락을 받아야 들어갈 수 있을 정도로, 마리 앙투아네트만을 위한 사적인 공간이었다. 그녀는 오로지 자신과 마음이 맞는 사람들만을 초대해서 함께 작은 연회나 음악회 등을 즐겼다. 그러

다 이 또한 지루해지면 많은 영화나 글에도 나왔듯, 몰래 파리에 가서 무도회에 참석하거나 오페라를 보기도 했다. 이렇게 되자 비밀스러운 구석이 많고 놀이에만 열정적인 사치스러운 여인으로 인식되기 시작했다. 특히 계속되는 흉년과 늘어나는 세금으로 힘들어하는 대중들에게는 왕비의 행실에 대한 소문이 더 과장되고 좋지 않게 퍼져 나갔다.

사실 마리 앙투아네트라고 하면 사치의 대명사로 알려져 있다. 고통에 신음하는 국민은 생각하지 않고 향락과 사치에만 중독된 왕비의 모습이다. 하지만 이에 대한 진실이 재조명되면서, 민중들이 배가 고프다고 하자 "빵이 없으면 케이크를 먹으라고 해"라고 말했다는 것은

요즘 말로 하면 '가짜뉴스'임이 밝혀졌다. 오히려 마리 앙투아네트는 밀이 부족한 농민들을 위하여 감자 재배를 넓히고 감자를 이용한 빵을 만들어 먹을 수 있도록 장려했다고 한다. 또한 마리 앙투아네트가 드레스와 보석을 사들이고 도박을 하면서 국고를 탕진한 것처럼 묘사되고, 이에 비해 루이 16세는 검박하게 대장간에서 자물쇠나 만들던 순둥이처럼 그려지지만, 사실은 루이 16세의 미숙한 국정 운영이 더 문제였다고 한다.

무엇보다 국고가 바닥났음에도 영국을 견제하기 위해서 미국 독립 전쟁을 지지하면서, 프랑스 왕실이 큰 빚을 진 것이 문제였다. 그리고 루이 14세에 절정을 이루면서 민중 위에 군림하고자 했던 왕가와 귀족들의 억압에 대해, 새롭게 떠오른 부르주아 계층과 농민들은 큰 불만을 갖고 있었다. 이 모든 상황들에 대한 화살이 오스트리아에서 온 외국인 왕비에게 꽂힌 것이다.

'앙시앵레짐'과 함께
역사 속으로

마리 앙투아네트는 베르사유 궁에 최신 오페라를 소개하기도 하고, 스스로 배우가 되어 공연을 하기도 했다. 특히 프티 트리아농에서 작은 연극이나 오페라를 지인들과 함께 직접 공연하곤 했는데, 그중 《세비야의 이발사Le Barbier de Séville》가 있었다.

《세비야의 이발사》는 보마르셰Pierre Augustin Caron de Beaumarchais,

1732-1799의 희곡으로 스페인 남부 세비야에 사는 이발사 피가로의 이야기를 그린 작품이다. 이 작품은 비록 스페인을 배경으로 하고 있지만 비판적인 내용을 담고 있어서 루이 16세는 상연을 금지했다. 하지만 마리 앙투아네트는 스스로 주인공인 로지나 역을 맡고 루이 16세의 남동생 아르투아 백작에게 피가로 역을 맡겨서 연극을 선보였다. 물론 소규모의 모임이었지만 지배층을 비꼬는 내용을 직접 읽고 연극을 한다는 것 자체가 의아하다. 혹자는 마리 앙투아네트가 영민하지 못하다는 점을 꼬집어서 희곡에 담긴 비판을 읽어내지 못했다고 보기도 한다.

어쨌거나 1789년, 더 이상 참을 수 없게 된 민중들은 횃불을 들었다. 정치범 수용소였던 바스티유 감옥을 습격했고 베르사유 궁으로 쳐들어왔다. 결국 루이 16세와 마리 앙투아네트는 시민군에 이끌려 감옥에 수감되었고 파리 중심부 콩코드 광장에 세워진 단두대에서 생을 마감한다. 마리 앙투아네트의 죄목은 어린 아들과의 근친상간이라는 말도 안 되는 누명이었지만, 사람들에게는 그 이유가 중요하지 않았다.

혁명이 일어나자 왕비의 측근들은 왕가와 같은 운명이 되지 않기 위해서 프랑스를 탈출했다. 전속 화가였던 비제-르브룅은 유럽 전역을 떠돌아다니며 다른 국가 귀족들의 초상화를 그렸고, 디자이너인 로즈 베르탱은 영국으로 망명한다. 그러면서 프랑스에서는 혁명의 영웅적 사상을 표현하기 위한 또 다른 문화가 형성되었고, 로코코 문화는 의미 없는 허구로 가득 찬 거짓된 문화로 비난받았다. 실제로 계몽사상가 디드로Denis Diderot, 1713-1784는 혁명 이전부터 "진실을 제외한 모든 것을 갖고 있는 화가"라며 부셰를 비판하기도 했다.

이탈리아에서 영향을 받아 형성된 바로크와 다르게 프랑스에서

부터 형성된 로코코 문화는 대혁명의 횃불에 의해 앙시앵레짐Ancien Régime(프랑스혁명 이전의 구체제를 의미)과 함께 역사 속으로 사라졌다. 하지만 로코코의 섬세하고도 여성스러운 장식은 영국의 빅토리아 시대 문화로 이어졌고, 혁명 후 프랑스 아카데미에서 다시 부활하기도 한다. 그리고 감각적인 것을 추구하는 현대에 다시 재평가되고 있다.

그림으로 읽는 서민들의 드라마

문자로 기록이 남아 후대에 전해지는 '역사'는 혹자의 말처럼 승자의 이야기이기도 하다. 오랫동안 남겨져 전해지는 유물들 역시 당대에 부와 권력을 누렸던 이들을 위한 것이 대부분이다. 지금까지 이 책에서 이야기한 작품들 역시 미술사의 주된 흐름에서 빗겨있을 뿐, 사실 그 작품들을 향유하는 사람들은 가진 자들이었다. 비록 『베리 공작의 호화로운 기도서』나 부셰가 그린 양치기 그림 속에 서민들의 모습이 담겨있다고는 하지만, 이 역시 주문자들이 보고 싶어 하는 모습으로 윤색된 것이었다. 그런데 로코코 문화가 형성되던 시기, 부르주아 계층과 생활이 넉넉한 서민들이 늘어나면서, 점차 이들의 취향에 맞는 그

림이 그려지기 시작한다.

이러한 분위기는 17세기 네덜란드에서 이미 일어나고 있었다. 강력한 왕실이 없었던 네덜란드에서는 상업으로 부를 얻은 중산층을 위한 정물화나 해양풍경화 그리고 초상화 등이 그려졌는데, 우리에게 〈진주 귀걸이를 한 소녀〉로 잘 알려진 페르메이르Johannes Vermeer, 1632-1675는 당시 플랑드르 사람들의 일상적인 모습을 담은 풍속화, 즉 장르화genre painting를 그림으로 남겼다. 그리고 플랑드르에서는 이전부터 얀 반 아이크 등 세밀한 필치로 그림을 그렸던 화가들에 의해 서민들의 생활을 담은 그림들이 그려지곤 했다.

그렇다면 문화를 즐길 수 있게 된 서민들은 어떤 그림을 보고 싶어 했을까? 그들이 원했던 건 성경 속 신앙에 대한 이야기나 영웅적인 위정자의 무용담은 아니었다. 그보다는 일상에서 흔히 볼 수 있는 삶에 대한 이야기를 원했고, 그러면서도 나쁜 사람은 벌을 받고 착한 사람은 복을 받는 교훈적인 서사가 필요했다. 생각해보면 권선징악의 서사를 원하는 것은 지금이나 과거에나 똑같은 듯하다. 어쩌면 현실이 그렇지 못하기에 이야기 속에서라도 답답함을 풀고 싶은 것인지 모른다. 이야기 속에서는 잘못한 사람이 반드시 벌을 받으니 말이다.

그림에 담은
서민의 모습

계몽사상가 디드로에게 권선징악을 비롯한 교훈적인 메시지를 잘 표현했다고 좋은 평가를 받은 화가

가 있다. 그는 장 바티스트 그뢰즈Jean Baptiste Greuze, 1725-1805로, 혁명 이전에 살롱전에서 입상한 뒤 루브르궁에서 전시를 하기도 했다. 특히 1761년에 제작한 〈마을의 약혼녀〉는 그뢰즈 자신도 사회의 진실을 표현해야 한다는 디드로의 철학에 영향을 받아 그린 것으로 알려져 있다.

이 그림 속 장면은 소작농의 딸이 약혼을 하는 모습이다. 작은 꽃을 가슴에 꽂고 가운데 서있는 하얀 피부의 여인이 약혼녀이고, 그가 팔짱을 끼고 있는 남성이 약혼자이다. 약혼자는 다른 한 손에 약혼녀

의 아버지가 준 지참금을 들고 있다. 하지만 어느 누구도 기뻐하는 기색이 없다. 아버지는 두 팔을 벌려 안타까움의 제스처를 취하고, 노인의 뒤에는 약혼녀의 언니가 약혼자를 노려보는 중이다. 그리고 노인의 옆에는 시청에서 온 직원이 둘의 약혼을 위한 증명서를 작성하고, 이 모습을 금발 머리의 소년이 신기한 듯 구경하고 있다. 또한 약혼녀 옆에선 동생이 눈물을 훔치고, 늙은 어머니는 약혼하는 딸의 손을 붙잡고 있다. 그 뒤의 마을 사람들은 이 장면을 수군거리며 바라보고 있다.

큰 사건도 아니고 어찌 보면 당시에 일반적으로 일어나던 풍경이지만, 그뢰즈는 이렇듯 농민들의 생활을 사실적인 묘사와 부드러운 색감으로 표현했다. 하지만 이후에는 순수한 어린 여성이나 화려한 상류층의 모습 등 틀에 박힌 듯한 표현을 통해 진부한 도덕적 메시지나 정서를 담으면서, 말년에는 크게 주목받지 못했다.

그뢰즈가 대부분의 작품에 교훈적인 메시지와 의미를 넣고자 했다면, 유사하게 장르화를 그렸던 샤르댕Jean-Baptiste Siméon Chardin, 1699-1779은 그 내용보다는 일상적인 모습이나 정물 등을 회화적으로 표현하는 방식에 더 관심이 많았다. 프랑스 왕립 아카데미 회원이기도 했고 루이 15세가 작품을 소장하기도 했지만, 샤르댕은 당시 로코코 화가들이 그렸던 달콤한 풍경보다는 서민 생활을 주로 담았다.

두 딸과 어머니의 소박한 식사 자리에 부드러운 빛이 감싸고 있다. 어머니는 식사를 준비하고 있고 어린 딸이 작은 손을 모아 기도를 드리고 있는 모습이다. '감사히 잘 먹겠습니다'라는 작은 목소리가 들리는 듯하다. 앞서 부셰가 그렸던 부르주아의 점심 모습에 비하면 매우 소박한 식사 전경일 것이다. 금으로 장식된 장식물도 없고 어머니와 아

샤르댕, 〈식사 전 기도〉, 1740년,
캔버스에 유채, 49.5×41cm,
프랑스 파리 루브르 박물관 소장

이의 옷에는 화사한 빛깔의 리본 하나 없다. 그렇지만 부드럽고 안정된 분위기를 선사하며 감정적인 친밀감이 들게 만든다. 이렇게 샤르댕은 주로 여성과 아이들의 일상적인 모습을 소재로 삼았다. 특히 아이들을 그릴 때는 카드놀이나 비눗방울, 팽이를 가지고 노는 모습을 주로 표현했다. 이는 교육을 중요하게 생각한 루소의 영향을 받은 것이었다.

샤르댕은 서민들의 모습을 담은 장르화보다는 정물화에 더 관심이 많았다. 하지만 정물화를 그릴 때도 당대의 유행과는 조금 비켜나 있다. 17세기 플랑드르 지역에서는 인간의 유한한 삶을 상징하는 메시지를 담아 화려한 꽃과 악기 등을 표현한 정물화가 대세였다. 하지만 그는 소박한 그릇이나 음식 재료 등을 빛과 어두움의 자연스러운 조화 속에서 화폭에 담았다. 그래서 교훈적인 메시지를 중요시했던 당시에 큰 영향력을 행사하지는 못했지만, 19세기 중반 무렵 샤르댕이 표현한 빛과 색채에 주목한 이들이 재평가하면서 그의 작품들을 다시 바라보게 된다.

섬나라 영국 문화의
성장

프랑스가 혁명을 통해 센강이 붉은 피로 물들 정도로 처절하게 사회 제도를 바꾸었다면, 영국은 오랜 시간 동안 서서히 변했다. 우리에게도 익숙한 엘리자베스 1세 여왕 시절, 영국은 스페인의 무적함대를 격파하면서 무역의 주도권을 갖는다. 그러면서 자연스럽게 부유해진 엘리자베스 1세는 결과적으로 강력한 왕

권을 가질 수 있었고, 식민지 건설과 무역을 통해 영국의 중간계급인 젠트리와 상인층이 성장하게 되었다. 덕택에 이전에는 유럽의 변방이 었던 영국의 문화 수준이 전반적으로 높아졌다. 하지만 엘리자베스 1세에게 후사가 없었고 이후에 후계를 이은 왕들은 국민들의 기대에 미치지 못했다. 이에 결국 1688년 귀족들 주도하에 명예혁명이 일어나면서 '군림하되 통치하지 않는다'는 원칙을 가진 입헌군주제가 형성된다. 비록 이 과정에서 찰스 1세가 형장의 이슬로 사라지긴 했지만, 프랑스에 비해서는 조용한 사회적 변혁이었다.

여기에 1765년 제임스 와트에 의해 증기기관이 발명되면서 산업혁명이 일어나게 된다. 증기기관을 기초로 교통의 혁명과 대량 생산이 이루어졌고, 수공업이 기본이었던 이전의 시대와는 삶의 모든 부분이 달라졌다. 특히 중간계층의 성장은 문화적인 면에서도 큰 변화를 일으켰다. 더 이상 대륙의 문화에 기대지 않고 영국만의 문화와 예술을 키우기 시작했고, 이후 세계적인 식민지 건설을 통해 형성된 영국인으로서의 자부심으로 이어지게 된다. 화가들 역시 왕실과 귀족에게 기대지 않고도 명성과 부를 얻을 수 있었다.

영국의 막장 드라마,
'탕아의 편력'

프랑스혁명 이전부터 유럽에서는 마리 앙투아네트의 패션이 잡지의 판화로 실리고, 여러 사상가와 문학가들의 글이 인쇄되어 유통되고 있었다. 옛날엔 왕궁의 벽에만 걸리던

그림이 이제는 판화로 찍혀 많은 사람에게 공유되기 시작한 것이다. 여기에 익숙해진 대중들은 판화를 통한 오락거리를 찾았다. 그저 소설책의 삽화가 아니라, 그림책이나 만화처럼 연결되는 그림으로 된 재미있는 이야기를 즐기게 되었다. 그 대표적인 화가가 영국의 윌리엄 호가스William Hogarth, 1697-1764이다.

윌리엄 호가스가 활동을 하던 당시 영국은 정치와 경제에 있어서 유럽의 어느 나라보다 앞서 변화하고 있었지만, 그림만큼은 대륙에서 수많은 돈을 들여 사오고 있었다. 호가스는 그 작품들이 자기 그림과 크게 다르지 않다고 생각했지만, 영국인들은 영국 화가가 그렸다는 이유로 그의 작품을 주목하지 않았다. 이에 호가스는 자신만의 방식으로 그림을 그려야겠다고 생각했고, 여러 장의 그림을 연결해서 이야기를 이어볼 수 있는 서사의 방식을 택했다. 다시 말해 일종의 무언극처럼, 한 장면 속의 인물들이 각자 자신의 처지에 맞는 행동이나 표정을 짓고 있는 것이다. 또한 그림 속 배경이나 의상, 물건들도 마치 연극무대 위 장치들처럼 이야기를 보충할 수 있도록 했다. 그리고 그림만 그리는 것이 아니라 판화가와 협력해서 이를 출판했고, 덕택에 대중적인 인기와 함께 상당한 부를 이루었다. 대표적인 작품 중 하나인 〈탕자의 편력A Rake's Progress〉은 방탕하게 생활한 한 남자의 인생이 어떻게 흘러가는지를 보여주는 내용이다. 주인공은 톰 레이크웰Tom Rakewell인데, 이야기의 흐름은 다음과 같다.

1) 톰은 평생 근검절약으로 돈을 모은 아버지가 사망하자 유산을 상속받게 된다. 하지만 상속을 받자마자 옷을 새로 맞추고 인테리어

호가스, 〈탕자의 편력〉, 1734년,
캔버스에 유채, 각 62.5×75cm,
영국 런던 존 손 경 미술관 소장

를 바꾼다. 그리고 가난한 약혼녀였던 사라 영Sarah Young에게 동전 몇 닢을 주면서 헤어질 것을 요구한다. 사라는 반지를 들고 울고 있고, 그 옆의 어머니는 그간 둘이 주고받았던 편지를 던지며 화를 낸다.

2) 톰은 화려한 저택 안에서 수많은 예술가와 선생들에게 둘러싸여 있다. 헨델과 같은 머리를 한 음악가, 펜싱 선생, 춤 선생, 조경사, 경호원, 나팔기수, 승마선수 등 다양한 사람들이 톰에게 고용되고자 기다리고 있다.

3) 톰은 왁자지껄한 선술집에서 고주망태가 되어있고, 매춘부는 인사불성인 톰을 유혹하며 시계를 훔치고 있다. 주변에는 매춘부와 향락을 즐기는 남성들이 가득하고, 여인들은 성병인 매독 자국을 가리기 위한 검은 점을 얼굴에 붙였다. 이렇게 낭비를 하다보면 아버지의 유산을 탕진하게 되는 것은 당연할 것이다.

4) 결국 빚으로 인해서 체포되는데, 톰을 체포하러 온 이들은 웨일즈 국경일인 3월 1일을 상징하는 파를 꽂은 모자를 쓰고 있다. 이때 위기에 처한 톰을 도우러 옛 연인 사라 영이 왔지만 역부족이다. 이렇게 돈 문제가 생겼지만, 톰은 여전히 정신을 못 차리고 있다.

5) 톰은 빚을 해결하기 위해 돈이 많은 늙은 노인과 결혼하려 한다. 화려한 드레스를 입은 노인은 행복한 미소를 짓고 있다. 반면 주인공 톰은 반지를 부인에게 끼워주면서도 표정은 떨떠름하다. 뒤쪽에 사라 영과 그의 어머니가 들어오고자 하지만 경호원이 이를 막고 있다.

6) 결혼을 한 후 톰은 돈을 들고 도박을 한다. 도박장을 가득 채운 사

람들은 각기 게임에 몰입하고 있다. 그래서 뒤쪽 벽난로에서 연기가 피어오르고 있는 것도 모르고 있다.

7) 결국 톰은 도박 빚으로 감옥에 수감되었다. 이 상황이 믿기지 않는 듯 눈을 크게 뜨고 몸이 경직되어 있고, 그 옆에는 부인인 노파가 역정을 내고 있다. 맥주 소년과 간수는 돈을 달라고 독촉을 하고, 이 모습을 본 사라 영은 혼절하고 만다.

8) 결국 톰은 모든 것을 잃고 베들럼Bedlam 정신병원에 갇힌다. 모든 것을 잃고 발가벗겨진 톰이 바닥에 누워있고 그 옆에서 사라 영은 울고 있다. 그리고 그 뒤로는 정신병원에 갇힌 다양한 사람들의 모습이 보인다. 짚으로 만든 침대에 누워있는 광신도, 왕관을 쓰고 있는 과대망상증 환자, 웃으며 바이올린을 켜는 사람, 공허한 표정을 한 사람 등이다. 그런데 그 가운데에 부채를 들고 화려한 옷을 입은 두 여인이 서서 이들을 비웃으며 구경하고 있다. 실제로 당시에는 정신병자들의 모습을 구경하는 것이 유행하던 오락거리였다.

총 8개의 장면을 통해, 호가스는 비도덕적 행실의 톰의 인생이 어떻게 흘러가는지를 보여준다. 기본적으로 권선징악의 교훈적인 이야기를 가지고 있으면서도 보는 이들에게 자극적일 수 있는 소재, 즉 사치, 도박, 매춘, 돈을 위한 결혼 등의 막장 요소를 다룬다. 거기에 더불어 사라 영이라는 착한 여주인공이 보여주는 지고지순한 사랑과 슬픔을 병행해서 대중의 감정을 자극하고 있다.

호가스, 〈탕자의 편력〉,
판화(에칭) 버전,
미국 뉴욕 메트로폴리탄 미술관 소장

판화본에서는 그림 아래에 간략한 내용을 적었다. 등장인물들의 이름도 함께 전해진다. 이외에도 호가스는 다양한 이야기들을 연속된 그림으로 나타내었고, 대중적으로 높은 인기를 얻었다. 그만큼 호가스는 그림 실력만큼이나 훌륭한 이야기꾼이었다. 하지만 당시의 비평가들은 호가스를 화가로서는 크게 인정하지 않았고, 그저 재미있는 이야기꾼 정도로만 치부했다.

대중들이
좋아하는 그림들

　　　　　　　　　　　　　비록 서민들의 모습을 그린 장르화
작가들이 당대에 큰 인정을 받지는 못했다고 해도, 판화로 재생산되
면서 많은 대중들이 향유할 수 있었다. 화가들이 서민들의 일상적인
이야기를 예술로 담고, 이를 통해 생활을 이어나갈 수 있었다는 것은,
이제 더 이상 상류층을 위한 예술만을 하지 않아도 된다는 것을 뜻한
다. 이는 예술을 소비할 수 있는 중산층이 성장했다는 이야기이기도
하며, 예술가들이 그저 후원자나 주문자의 생각을 표현하는 데 그치
는 것이 아니라, 자신들의 생각을 표현한 개성적인 예술을 하기 시작
했다는 의미도 된다.

　　실제로 프랑스혁명 이후의 프랑스 화가들이나 산업혁명 이후의 영
국 화가들은 왕이나 성당을 위해 그리던 그림이 아닌, 새로운 구매자
들을 위한 그림을 그리기 시작했다. 그 밖의 유럽 국가들 역시 정도의
차이는 있지만, 앞 다투어 개척한 식민지와 확장된 산업화 및 자본시
장으로 인하여 문화적 특성이 바뀌게 된다.

　　그 결과 이제 자본가라는 새로운 계층이 형성되고 반대급부로 노
동자 계층이 사회에 공존하게 된다. 예술가들은 변화한 사회와 문화
적 분위기를 담은 그림을 그리기 시작하고, 더불어 과학과 철학이 발
달하면서 예술 역시 이를 반영하게 된다. 근대적 사회가 형성되고, 그
에 맞춰서 예술을 위한 예술, 즉 예술지상주의를 이야기하는 근대적
예술이 형성된 것이다.

chapter

5

계몽의 빛 아래
그늘진 삶

혁명을 위한 미술

1793년 1월 21일, 기요틴의 칼날이 루이 16세의 목에 떨어졌다. 이로 써 프랑스는 왕이 없는 나라가 되었다. 태어날 때부터 왕가의 핏줄이기 에 사람 위에 군림하는 제도, 즉 '앙시앵레짐ancien régime'의 상징적 존 재가 죽음을 맞이함에 따라, 서양사는 급변하기 시작한다.

　프랑스혁명 이후, 그간 왕실과 귀족의 후원으로 작업을 하던 예술 가들 역시 자신의 목소리를 예술작품을 통해 내기 시작했다. 르네상스 와 고대 그리스·로마 미술에 영감을 얻은 신고전주의 화가 자크 루이 다비드Jacques-Louis David, 1748-1825가 그중 하나다. 다비드는 혁명의 이 념을 그림으로 표현하고자 했고, 그 의지는 시민의 황제가 된 나폴레 옹의 뜻과 일치했다.

　다비드는 나폴레옹을 고대 신화 속 영웅과도 같이 웅장한 모습으로 담았다. 나폴레옹 특유의 개성을 담으면서도 이상적인 영웅의 면모를 안정된 형태와 무게감 있는 색으로 표현했다. 신장이 크지 않다는 나 폴레옹의 단점을 커버하기 위해 앞발을 든 말 위에 타고 있는 모습으 로 연출했고, 어떠한 위기도 극복할 수 있을 법한 지도자의 이미지를 덧씌웠다. 다비드는 이 모습을 여러 버전으로 그렸다.

　다비드의 경우 자신의 의지로 새롭게 수립된 혁명 정부와 황제를 위한 작업을 했지만, 대부분의 예술가들은 더 자유롭게 자신의 생각

다비드,
〈생 베르나르 협곡을 넘는 나폴레옹〉,
1801년, 캔버스에 유채, 275×232cm,
오스트리아
비엔나 미술사 박물관 소장

들라크루아,
〈자유의 여신, 1830년 7월 28일〉,
1830년, 캔버스에 유채, 260×325cm,
프랑스 파리
루브르 박물관 소장

을 나타냈다. 오랫동안 이루어졌던 혁명의 봉기 중 1830년 7월 28일의 '7월 혁명'이 가장 혁명의 정신에 부합했다고 판단한 들라크루아Ferdinand Victor Eugène Delacroix, 1798-1863는 민중을 이끄는 자유의 여신의 모습을 역동적으로 그렸다.

뉴욕을 상징하는 〈자유의 여신상〉도 사실 프랑스 정부가 미국의 독립을 축하하는 의미로, 조각가 프레데리크-오귀스트 바르톨디Frédéric Auguste Bartholdi, 1834-1904에게 의뢰해 선물한 것이다. 프랑스 예술가들은 '자유'라는 추상적 개념을 여신으로 표현하곤 했는데, 들라크루아 또한 봉기에 참여한 민중들의 마음속에 있었을 자유를 여신으로 의인화하여 그림의 중심을 이끌게 했다. 그리고 그 뒤로 다양한 신분의 사람들이 따르고 있다. 양손에 권총을 들고 있는 소년, 붉은 모자의 혁명가, 높은 실크햇을 쓴 부르주아 등 여러 계층의 사람들이 함께하고 있는 모습을 담았다. 이를 통해 들라크루아는 한 예술가로서 혁명은 이런 모습이어야 한다고 주장한다. 들라크루아의 회화는 다비드의 신고전주의 회화에 비하여 더 역동적인 인물의 움직임과 색채를 보여주는데, 그래서 당시 비평가이자 시인인 보들레르Charles Baudelaire는 그의 그림을 낭만주의Romanticism라 일컬었다.

이렇듯 혁명 시기, 프랑스를 비롯하여 혁명의 이념이 퍼진 유럽에서는 신고전주의와 낭만주의 예술이 공존하고 있었다. 예술가들은 이전처럼 전적으로 교회나 왕실 혹은 힘 있는 사람들에게만 의지하는 것이 아니라, 자신이 진정으로 표현하고 싶은 예술을 하기 시작했다. 그럼에도 예술가들이 간과한 부분들이 있었다. 그들의 잠재의식에는 혁명이라는 과업을 이루어낸 유럽인이야말로, 지구상에서 가장 발전되고

문명화된 인류라는 자부심이 있었다. 그래서 자신과 다른 이들을 이해하지 못했고, 그들을 가르쳐서 변화시키고자 하였다. 당시에는 그들의 생각이 합리적이고 이성적이기 때문에 옳다고 여겼겠지만, 현재의 관점에서 보면 사각지대가 있는 모순된 생각이 아닐 수 없다.

여성은 남성과 다르다는 사회적 관념에 따라 집에 머물러야 했고, 더 발달한 문명을 가졌다고 생각한 백인들에 의해 유색인종들은 차별을 받았다. 그리고 감성은 이성을 위하여 억제되어야 했다. 합리적 이성을 기반한 사상들은 유럽이 세계를 보다 빠르고 강력하게 지배할 수 있게 했지만, 편협한 잣대로 인하여 소외된 부분들이 많이 생겼다. 그래서 이번 장에서는 이러한 사각지대를 살펴보고자 한다. 실상 이에 대한 대가를 오늘날 우리가 치르고 있으니 말이다.

시민 사회의 어두운 이면을 드러낸 예술가들

프랑스혁명은 프랑스뿐 아니라 유럽에 있어서 큰 사건이었다. 너무나 당연한 듯 받아들인 신분제를 악으로 규정하고 이를 폐지했기 때문이다. 이런 행동의 배경에는 혁명이 일어나기 이전부터 형성된 계몽주의 Enlightenment, 啓蒙主義가 있었다.

계몽주의란 한자어 말 그대로 무지와 몽매를 일깨우려는 사상이다. 영어와 프랑스어에서는 '빛'을 강조한다. 어두운 곳에 빛을 비추듯이, 몰랐기에 부당한 대우를 받았던 사람들에게 합리적 이성理性이라는 빛을 비춰 깨닫게 한다는 것이다. 이를 위해서 이성이라는 횃불을 든 지도자가 앞장서서 사람들을 가르치고자 했다. 계몽주의는 사상가들을

통해 글로 전달되었고, 이러한 생각이 점차 사회 저변에 넓어지면서 문학과 연극 그리고 시각예술로도 표현되었다.

어두운 세상에
빛을 비추자

대표적인 계몽사상가인 루소나 디드로를 포함해서, 여러 계몽사상가들이 각자의 관점으로 새로운 사회상을 제시하였다. 그들은 보다 많은 사람들에게 계몽사상을 이해시키고 공감할 수 있도록 하기 위해서, 대중이 읽을 수 있는 문학, 비평문, 칼럼 등을 지속적으로 집필했다. 그러다 보니 그들의 글은 일반 대중뿐 아니라 귀족과 왕실로도 들어갔다. 러시아의 예카테리나 여제나 마리 앙투아네트의 오빠이기도 한 오스트리아의 요제프 5세, 프로이센의 프리드리히 등의 계몽 군주들에게 영향을 줄 정도였다. 마리 앙투아네트 역시 이에 대해 비판적이었던 남편 루이 16세와 달리, 오빠의 영향으로 대략적으로나마 계몽주의 사상을 알았을 거라 전해진다. 자연과 함께하는 교육을 강조했던 루소의 영향으로 왕비의 마을을 짓고 아이들을 교육한 것이라 보기도 한다. 하지만 계몽 군주와 일부 귀족 계층의 관심, 이를 바탕으로 한 온건한 개혁에도 불구하고, 부르주아와 대중은 새로운 세상을 열망하게 된다.

더불어 계몽사상에 근거를 둔 연극이 큰 힘을 발휘했다. 그간 말하기 힘들었던 귀족과 부유한 자들의 부당한 행위에 대한 고발이 예술의 형태로 이뤄진 것이다. 《세비야의 이발사》와 같은 피가로 3부작을

보면, 주인공이 불합리한 사회제도에서 오는 부조리와 싸우는 형태로 이야기가 흘러간다. 극의 주인공은 '당신들'이라는 복수의 형태로 자신을 항변하는데, 이는 대중들의 아픈 마음을 어루만졌고 가려운 곳을 긁어줬다. 그래서 이런 시민극들은 연일 인기를 얻었다. 수많은 사람들이 연극에 대해 함께 이야기하면서, 더 이상 이렇게 살 수 없으며 변화가 필요하다는 합의를 형성했다.

계몽사상가들이 프랑스혁명의 형태를 구체적으로 제시한 것은 아니지만, 불합리한 사회에 대항해서 누구든 이를 바꿀 수 있다는 생각을 전파한 것은 사실이며, 이는 프랑스혁명을 이끌어냈다. 결국 종교에의 복종과 봉건적 신분제가 몰락하게 된 것이다. 이제 유럽인들은 과거와 단절하고 이성과 합리성에 기반한 새로운 사회를 만들고자 하였다.

모순된 사회를 그린
고야

변화의 시대 속에 사는 것은 생각보다 쉽지 않다. 앞날을 알 수 없다는 불안감뿐 아니라, 그 속에서 개인의 정체성이나 옳고 그름의 가치관을 찾는 것이 혼란스럽기 때문이다. 스페인의 화가 고야Francisco José de Goya y Lucientes, 1746-1828도 그랬다. 프랑스혁명 이후 유럽의 변방 국가인 스페인에도 그 소식이 들려왔지만, 이에 반해 스페인의 상황은 크게 변하지 않았다. 고야는 이런 현실 속에서 괴로워했으며, 그래서 그의 예술은 다른 작가들에 비해서 그 변화의 폭이 크다.

고야가 처음 스페인 궁정화가가 되었을 때는 로코코풍의 밝은 색채와 경쾌한 인물들을 그렸다. 하지만 〈카를로스 4세와 가족〉(1800)의 모습은 스페인의 바로크풍 화가인 벨라스케스Diego Rodríguez de Silva y Velázquez, 1599-1660의 분위기를 가져오면서도 약간은 어수선한 구성을 취한다. 더불어 왕실 가족들의 모습을 다소 어눌하게 그렸는데, 정작 왕실에서는 이 작품을 좋게 보았다. 하지만 왕가의 위엄이 드러나지 않다는 점에서 후대 연구자들은 고야가 왕가를 우회적으로 비판한 것으로 해석한다. 고야는 궁정화가로서 왕가의 숨겨진 이면을 알고 있었고, 스페인의 권력자들에 대한 불만을 표현한 개인적 활동을 했기 때문이다.

고야는 80점의 판화를 모은 판화집 『변덕들Los Caprichos』(1799)을 발간하였는데, 이 작품집은 부패한 성직자, 방탕한 귀족들, 마녀, 악마 등의 이미지를 중심으로 미신, 맹신의 문제, 어리석음 등에 대한 풍자적인 내용을 담고 있다. 고야가 어떠한 생각으로 이 책을 만들었는지는 알려지지 않았다. 하지만 〈이성의 잠은 괴물을 낳는다The Sleep of Reason Produces Monsters〉와 같은 작품을 보면, 고야 역시 계몽사상에 영향을 받은 것으로 생각된다. 마흔세 번째 그림인 이 작품은 잠을 자고 있는 한 남성 뒤로 올빼미와 박쥐가 날아든다. 탁자의 글귀를 참고해서 보면, 이성을 가진 인간이 현실을 외면한 채 잠들어 버리면, 악몽과 같은 괴물들이 나와 세상을 혼란스럽게 할 것이라는 것을 그로테스크한 이미지로 보여주고 있다.

고야는 이러한 작업을 하면서도 궁정화가로서 왕가와 귀족의 초상화를 제작하는 등의 공식적인 업무도 함께했다. 그래서 혹자는 교회를

고야, 판화집 『변덕들』 중 43번 〈이성의 잠은 괴물을 낳는다〉,
1796-1799년, 아쿠아틴트,
미국 캔자스시티 넬슨 앳킨스 미술관 소장

견제하려는 왕실을 위해서 이 판화들을 만들었다고 보기도 하지만, 고야는 이 작품을 발간하고 종교재판에 회부될 것이 두려워 열흘 만에 유통을 멈췄다. 만약 왕실을 위해 만든 것이었다면 오히려 왕실에서 나서서 더 보급했을 것이다. 이후에도 고야는 여러 판화집을 제작하였다. 이는 순수하게 개인적인 메시지가 담긴 것들이었으며, 판화라는 형태를 통하여 많은 대중에게 제시되었다. 이러한 점을 볼 때 고야가 궁정

고야, 〈1808년 5월 3일의 학살〉,
1814년, 캔버스에 유채, 260×340cm,
스페인 마드리드 프라도 미술관 소장

222

화가로서 만족하지 않고 개인적인 창작에 대한 열망을 가지고 진행해 나갔다는 것을 짐작할 수 있다. 그리고 이러한 공식적인 활동과 개인적인 작업 간의 모순은 프랑스군의 만행을 고발한 작품에서도 드러난다.

그림의 배경이 된 사건은 제목처럼 1808년 5월 3일에 일어났다. 이때는 프랑스 군대가 스페인을 침략한 시기이다. 프랑스혁명으로 황제가 된 나폴레옹은 전 유럽에 혁명의 사상을 전파한다는 명목으로 전쟁을 벌였고 자신의 측근을 황제로 앉히기도 했다. 그 일환으로 스페인의 왕 페르디난도 7세Ferdinando VII를 왕위에서 내려오게 하고 자신의 형 조제프 보나파르트Joseph Bonapare, 1768-1844를 왕으로 앉혔다. 이에 스페인 국민들은 자신의 왕을 복위시키기 위한 반란을 곳곳에서 일으켰는데, 프랑스군은 시민들에게 무자비한 보복을 가했다. 고야는 그 모습을 화폭에 담았고, 훗날 마네와 피카소 등 여러 화가가 이 구성을 오마주하기도 했다.

작품은 완전무장한 군인들과 그 총부리 앞에 선 민중들의 모습이 있는 부분으로 나누어져 있다. 그리고 어두운 밤, 램프 빛을 받아 빛나는 한 이름 없는 시민의 모습을 마치 순교자와 같이 표현하고 있다. 곧 맞이할 죽음을 두려워하지 않고 두 팔을 벌리면서 의지를 강하게 보인다. 그래서 전쟁 영웅의 웅장한 모습이 아닌, 한 이름 없는 시민의 용기를 빛과 어둠의 효과를 통하여 설득력 있게 나타내고 있다.

그런데 이 작품은 훗날 페르디난도 7세가 복위한 후, 의회에 작품 제작비를 요청하여 그린 것이다. 개인적인 작가로서의 활동이라기보다는 궁정화가로서의 공식적인 그림이라 할 수 있다. 돌아온 왕에게 이름 없는 시민들의 노력을 알리기 위해서일지도 모르고 프랑스군의

고야, '검은 그림' 연작, 〈아들을 먹어치우는 사투르누스〉,
1819-1823년, 캔버스에 유채, 146×83cm,
스페인 마드리드 프라도 미술관 소장

무자비함을 남기고 싶어서일지도 모르지만, 어쨌거나 그림이 완성된 후 수십 년 동안 이 그림은 궁전의 지하실에 처박혀 공개조차 되지 않았다.

고야는 충실한 궁정화가라기엔 규범에 어긋나는 작품 활동을 계속해왔고, 그렇다고 자율적인 창작을 하는 작가라기엔 말년에 궁정화가로서의 연금을 꼬박꼬박 받을 정도로 공식적인 규칙을 잘 지켰다. 그러한 점에서 생전에 공개하지 않은 말년의 '검은 그림Las Pin turas Negras' 연작이 고야가 표현하고자 하는 최종적인 그림이 아니었을까 추측된다.

이 그림은 마드리드 근처 시골에 있는 '귀머거리 집'이라 불린 주택 벽에 그린 것이다. 말년의 고야는 더 이상 사람들을 만나고 싶어 하지 않았으며, 커튼을 어둡게 치고 집 안에 틀어박혀 그림만을 그렸다. 그래서 훗날 사람들이 집에 들어가 봤을 때 2개의 방에 14점의 대형 벽화가 그려져 있었다고 한다. 이 그림들은 별칭처럼 검은 어둠 속에 갇힌 우울한 모습이다. 마녀의 모습이나 죄 많은 인간들의 성지 순례 등 기괴한 주제를 표현했는데, 그중 신화 속에서 자신의 아이들을 잡아먹는 사투르누스Saturnus를 그린 모습은 똑바로 바라보기 힘들만큼 끔찍하다.

사투르누스는 그리스 신화의 크로노스와 동일시되는 고대 로마의 농경신 이름이다. 그리스 신화를 보면, 크로노스는 자신의 아이에게 왕위를 빼앗긴다는 신탁을 듣고, 아이가 태어나면 바로 삼켜 버렸다. 하지만 부인 레아의 계략으로 그 아이들을 다시 토해내게 되었고, 결국 아들인 제우스에게 쫓겨 이탈리아반도에 가게 된다.

고야는 신화와 다르게 자신의 아이를 뜯어먹는 폭력적인 모습으로 크로노스, 즉 사투르누스를 표현하였다. 검은 공간에 그저 사투르누스의 형체만을 알아볼 수 있게 빛이 들어오고, 손에는 머리와 팔이 이미 뜯어 먹힌 시체가 들려있다. 뜯어 먹고 있는 것이 무엇인지, 그리고 자신이 누구인지 알 수 없고 그저 광기 어린 눈빛이 보는 이를 압도한다. 빛이 겨우 들어오는 방 안에서 이 그림을 보면 어떤 느낌일까, 그리고 이 그림을 그리면서 고야는 무엇을 나타내고 싶었던 것일까.

궁정화가로 바쁘게 활동하면서도 화가로서 자신의 생각과 감정을 표현한 고야는 이전에 없던 다층적인 작품을 남겼다. 그래서 그의 예술세계를 온전히 설명하기는 힘들다. 고야가 자신의 작품에 대해 목적과 의미를 세세히 기록하여 남겨두진 않았지만, 그의 판화집 『변덕들』 같은 것을 보면 당시 계몽사상을 통해 깨어난 이성으로 세상의 불합리함을 고칠 수 있다고 믿었던 것은 분명하다. 하지만 결국은 '검은 그림' 연작에서 이 세상은 여전히 암울하고 그 속에서 한 개인이 할 수 있는 것은 없다는 답답한 몸부림을 보여주는 듯하다.

고야의 그림은 '감정'적인 메시지를 전한다. 이는 당시 유럽의 회화뿐 아니라 시와 음악, 철학 등에서 형성된 낭만주의 분위기와 연결된다. 합리적인 이성을 믿었던 사람들은 프랑스혁명을 통해서도 바라던 세상이 오지 않는 것에 대해, 그리고 고전을 따른 미의 규칙을 지키는 것에 대해 환멸을 느끼게 되었다. 그러면서 외면되었던 인간의 감정에 시선을 돌리고 이를 기반으로 한 문화가 형성되기 시작한다.

끔찍한 사회 뉴스를 그린
제리코

　　　　　　　　프랑스의 혁명 정부에서는 다비드
를 시작으로 한 신고전주의 화풍을 지지하였다. 하지만 이와 반대로
고야처럼 감성적인 작업을 하는 작가들이 등장하였다. 그 대표적인 화
가로 들라크루아와 제리코Jean-Louis André Théodore Géricault, 1791-1824를

제리코, 〈메두사의 뗏목〉,
1818-1819년, 캔버스에 유채, 491×716cm,
프랑스 파리 루브르 박물관 소장

들 수 있다. 제리코는 부유한 부르주아 부모를 둔 덕분에 귀족과 같은 생활을 하였다. 그러한 만큼 후원자나 정부 등 외부의 시선에 관계없이 자신이 원하는 작업을 할 수 있었다. 특히 당시 낭만주의 문학을 읽으면서 갖게 된 감성적인 면을 공포스럽고 그로테스크한 그림으로 표현하였다. 그 대표적인 작품이 〈메두사의 뗏목The Raft of the Medusa〉이다.

이 작품은 1816년 7월 2일에 실제로 있었던 해군 군함 메두사호 난파 사건을 모티브로 하였다. 메두사호는 세네갈을 식민지로 삼기 위해 파견된 프랑스 군함이었다. 배가 난파되자 선장을 비롯한 일부 선원들을 구명보트를 탔지만 나머지 149명의 선원과 승객은 뗏목에 몸을 의지할 수밖에 없었다. 13일 동안 물과 식량이 없이 표류하게 된 이들은 지옥과도 같은 상황에 처했다. 고난의 시간 속에서 구조된 인원은 15명에 불과했다. 이 사건은 무능한 지휘관으로 인한 인재였고, 정부는 이 사건을 축소하고 은폐하기에만 급급했다. 하지만 생존자 중 하나가 이 비극적인 사건에 관한 이야기를 출판하면서 세상에 알려지게 되었다.

제리코는 이 끔찍한 사건을 검정색과 노란색을 주조로 한 거대한 작품으로 남겼다. 그림을 가득 채운 뗏목은 망망대해 가운데 있다. 왼편 앞쪽에는 이미 죽은 시신들이 널브러져 있고, 한 남성은 시신 한 구를 잡고 망연자실하게 앉아있다. 하지만 그 뒤로 가면서 사선의 구성으로 사람들이 저 먼 곳을 향해 손을 뻗어 흔드는 모습이 보인다. 아마도 파도 저 멀리 이들을 구해줄 수 있는 배가 보이는 듯하다. 아무것도 없이 그저 죽음만을 기다리던 이들은 온 힘을 다해서 소리를 지르고 입던 옷을 벗어 손에 들고 흔들고 있다.

아무런 소리도 나지 않고 정지된 회화이지만, 인물들의 역동적인 움직임을 보면 마치 철썩거리는 바다와 목이 터져라 소리를 지르는 생존자들의 목소리가 들리는 듯하다. 제리코는 이 그림을 그리기 위해 생존자와 인터뷰를 하고 시신을 직접 보고, 그 배에 흑인이 타고 있었던 만큼 흑인을 모델 삼아 연습하는 등 100여 점이 넘는 습작을 했다고 한다. 그리고 보다 현실감이 있는 표현을 위해 목수를 불러 메두사호의 뗏목을 재현하기도 했다. 실제의 모습과 똑같지는 않더라도 이들의 처절한 심정을 느낄 수 있도록 색과 구성 등의 장치를 두었다. 그리고 신호를 보내는 맨 꼭대기에 흑인을 배치해서 프랑스인 지휘관의 무능함으로 이루어진 참극에 대비되게 했다. 이렇듯 시신을 생생하게 표현하고 참상을 비극적으로 표현함으로써, 이 작품이 1819년 살롱전에 걸렸을 때 찬사와 비난을 동시에 받으면서 큰 화제가 되었다. 이후 제리코는 여러 활동을 통해 질문을 던진다. 죽음 앞에서 살고자 하는 의지는 피부색에 상관없이 모두 동등한데, 아프리카를 식민지로 만들고 백인이 흑인을 노예로 지배하는 것이 과연 옳은 것인지 말이다.

빛 뒤에 남은
의문

　　　　　　　　　프랑스혁명이 일어났을 때 프랑스인들은 현실적 고통과 부당한 사회에 대한 분노와 새로운 세상에 대한 기대를 했다. 그렇지만 왕도 없고 신에게 기댈 수도 없는 새로운 사회에서, 사람들은 우왕좌왕했다. 그래서 시민들은 나폴레옹을 황제로 선

출했다. 혁명의 힘으로 황제가 된 만큼 나폴레옹은 전 유럽, 더 나아가 전 세계에 프랑스혁명 사상을 퍼트리고자 하였다. 그 과정에서 이를 거부하는 여러 나라를 침략했고 그 결과 스페인에서처럼 오히려 농민의 저항에 부딪히기도 했다.

부조리한 세상에 빛을 줄 것 같던 프랑스혁명은 나폴레옹으로 인해 침략 전쟁으로 변질되었고, 스페인을 비롯한 수많은 나라들의 죄 없는 사람들이 죽고 다쳤다. 결국 나폴레옹 역시 유배되었고, 루이 16세를 단두대로 보냈던 프랑스인들은 부르봉 왕가 출신의 루이 18세를 복위시켰다. 이렇듯 수많은 혼란 속에서 과연 인간의 이성이 절대적으로 옳은 판단을 할 수 있는지에 대한 의문이 남고 말았다.

계몽사상은 철저히 인간중심적인 생각이다. 인간은 자연보다 우위에 있는 '만물의 영장'이기에 '올바른 이성'으로 철저히 재단하고 변경시킬 수 있다고 생각했다. 그리고 자연은 그저 관찰되고 인간의 필요에 따라 파괴하거나 변형시킬 수 있는 대상일 뿐이었다. 그 대가를 200여 년 뒤 후손인 우리들이 받고 있다.

또한 이는 백인을 중심으로 한 사상이었다. 이후 유럽인들은 아프리카의 부족들뿐 아니라 더 오랜 역사와 문명을 가졌던 아시아의 나라들에 자신들의 빛을 던져주고자 하였다. 자신들과 다른 것, 그리고 자신들이 이해할 수 없는 것은 그저 암흑으로 치부해버린 유럽인들의 자만심은 계몽사상과 연결되어서 수많은 문명을 태우고 파괴하는 불이 되었다.

마지막으로 계몽사상은 남성 중심적이었다. 그래서 다른 문화권뿐 아니라 유럽의 여성들에게도 고대 로마의 가부장제로부터 기원하는

성 역할을 그대로 강요하였다. 남성들이 올바른 이성으로 세상을 가르치고 개척하는 동안 감정적인 여성들은 집에서 아이를 양육하고 가정을 돌봐야 했다. 아이와 여성은 불완전하기에 남성의 지시를 따라야 하는 수동적인 존재로 여겨졌다.

'아는 것이 힘이다'라고 외쳤던 계몽사상의 강령처럼, 세상을 사는 지혜를 배우고 습득하는 것은 중요하다. 무엇보다 인간은 사회를 이루어 관계를 맺고 사는 만큼 누군가에게 피해를 주지 않고 공동체의 발전을 위해 개인의 역량을 기르는 것 역시 너무나 중요하다. 하지만 빛은 필요한 곳에서만 밝히면 되지 않을까? 어두운 곳에서 살아가야 하는 박쥐들에게 환한 빛을 주는 것은 그들의 생태를 파괴할 뿐이다. 상대를 먼저 이해하고 그가 필요한 정도와 방식으로 지식을 나누는 것, 그것이야말로 모두가 함께 잘 살아갈 수 있는 진정한 지혜일 것이다.

검은 옷과 꽃무늬 뒤에 가려진 여성

코로나 팬데믹으로 집에 머무는 시간이 많아지다 보니, 이전보다 인테리어에 대한 관심이 높아지고 있다. 예쁜 카페나 풍광 좋은 여행지에 가지 못하니 집을 더 잘 꾸며보고 싶다는 생각이 드는 것이다. 그러다 보니 취향에 따라 다양한 인테리어 스타일을 눈여겨보게 되는데, 조금 화려하거나 아기자기한 장식을 좋아한다면 '빅토리아 시대 스타일'을 빼놓을 수 없다. 섬세하고도 아기자기한 패턴으로 가득 찬 벽지와 텍스타일 그리고 꽃장식이 있는 도자기 찻잔이나 장식 소품이 대표적이다. 동시에 자연스럽게 화목한 가족의 이미지가 연상된다. 인자하고 정숙한 어머니와 다정한 아버지, 레이스 달린 옷을 입은 아이들이 함

께하는 따뜻한 장면 말이다.

빅토리아 시대 스타일의 실제 주인공 빅토리아 여왕은 9명의 자녀를 두었고, 남편인 알버트 공을 너무나 사랑했다. 그래서 병으로 남편이 죽자 이후에는 검은색 옷만 입을 정도의 순애보였다. 여왕은 국민에게 어머니이자 아내로서의 모습을 보이고자 했다. 이러한 점은 계몽주의자들이 말하는 이상적인 여성상과도 일치했다. 무지한 민중들에게 합리적 이성으로 새로운 빛을 주고자 했던 계몽주의자였지만, 이들의 여성관은 고대 로마의 가부장제 전통에서 크게 변하지 않았다. 여성은 남성을 보필하고 가정을 돌봐야 하는 존재였고, 정숙하고 교양 있는 생각과 행동을 해야 했다. 여성은 정치나 외부 활동을 하기에는 비이성적이고 감정적이기 때문에 참정권도 가지지 못했다. 그렇지만 이 시대 영국의 왕은 빅토리아였다.

슬픈 미망인이자 대제국의 여왕이었던
빅토리아

빅토리아 여왕Queen Alexandrina Victoria, 1819-1901은 영국의 첫 전성기를 연 엘리자베스 1세와 함께 영국인들의 존경을 받는 여왕이다. 64년이라는 긴 재위 기간 안정적으로 영국을 이끌어왔고, 이 시기에 영국은 전 세계 곳곳에 영향력을 미쳤다. 아일랜드도 동맹의 형태로 지배하고 있었고 인도, 캐나다, 호주, 말레이시아, 홍콩 등을 식민지로 삼거나 보호국으로 삼았다. 빅토리아 여왕 자신도 유럽 여러 왕실과 자녀 및 손주의 혼사로 연결된 만큼, '유럽

프란츠 빈터할터, 〈1846년의 빅토리아 여왕의 가족〉,
1846년, 캔버스에 유화, 250.5×317.3cm,
영국 로열 컬렉션 소장

의 할머니'라 불릴 정도로 영향력이 적지 않았다.

　빅토리아 여왕이 즉위했을 때는 불과 18세였고, 여왕이 된 이후 외
사촌인 알버트Albert of Saxe-Coburg and Gotha, 1819-1861와 결혼한다. 왕실
의 혼인인 만큼 정략결혼이었지만, 이 젊은 부부는 서로 진심으로 사
랑했다. 알버트 공은 9명의 자녀에 대한 교육에 관심을 가지고 직접 돌
보기도 했고, 크리스마스 트리를 도입해서 크리스마스를 가족적인 축

제로 부상시키기도 했다. 그리고 노예제 폐지와 교육제도 개혁, 1851년 만국산업박람회 개최 등 제도를 정비하고 영국의 위상을 알리는 데 중요한 역할을 했다.

빅토리아 여왕과 알버트 공이 이룬 다정한 가족의 모습은 그림과 판화, 사진 등을 통해 대중에게 종종 공개되었다. 왼쪽 그림에서는 큰 창을 통해 푸른 하늘이 보이고 붉은 천으로 감싼 실내에 흰 드레스의 빅토리아 여왕이 앉아 그림 밖을 응시하고 있다. 그 옆에 남편인 알버트 공이 앉아있고 그의 시선은 빅토리아 여왕이 오른팔로 감싸고 있는 붉은 옷의 장남 에드워드에게 향해있다. 이는 에드워드 왕자가 여왕의 후계자인 동시에 아버지의 아들이라는 가부장적 흐름을 보여준다. 그리고 그 앞에 세 살의 알프레드 왕자가 당시의 전통에 따라 치마를 입고 아장거리며 공주들에게 다가가고 있다. 그리고 두 공주는 아직 아기인 막내를 바라보고 있다. 바닥의 화려한 카펫과 붉은색과 금색으로 어우러진 의자와 쿠션, 그리고 탐스러운 꽃과 과일이 있긴 하지만, 이를 통해 왕가의 부와 권위를 과시하기보다는 다정한 부모와 사랑스러운 아이들이 만들어내는 행복한 분위기로 매료시킨다. 그래서 보는 이들로 하여금 범접할 수 없는 사람이 아닌 따뜻한 가족의 모습이라는 생각이 들게 한다.

이 그림은 빅토리아 여왕이 직접 프랑스 왕 루이-필립에게 편지를 써서 프랑스 왕실의 화가였던 프란츠 빈터할터Franz Xaver Winterhalter, 1805-1873를 보내줄 것을 요청해 제작한 그림이다. 빈터할터는 당시 유럽 왕실에서 인기가 높았는데, 프랑스뿐 아니라 러시아, 멕시코, 이탈리아 등 여러 나라에서 왕가의 초상화를 그렸다. 빅토리아 여왕 역시

그의 작품을 좋아해서, 이후에도 여러 점을 주문했다. 이러한 인기로 빈터할터는 당시 부와 명성이 높았던 화가였지만, 정작 미술계에서는 높은 평가를 받지 못했다. 특정한 메시지를 담은 역사화나 종교화보다는 왕가 사람들의 초상화만을 그렸기 때문이다. 그래서 미술사적으로 큰 역할을 하지는 못하지만, 주문자들의 마음을 흡족하게 할 만큼 아름답고 따뜻한 분위기를 선사한 것은 분명하다.

이 그림이 완성된 후 여왕은 1847년 세인트 제임스 궁에서 처음 대중에게 선보였는데, 이때 10만 명의 관람객이 다녀갈 정도로 인기가 높았다고 한다. 화가 빈터할터의 섬세한 솜씨도 한몫 했겠지만, 무엇보다 영국인들이 생각하는 이상적인 가족상이 구현되었기 때문일 것이다. 여왕이 왕관을 쓰고 있지만 남편과 같은 위치에 앉아있고, 아이들 역시 착하고 아름다우니 말이다. 이후에도 빅토리아 여왕은 이상적인 가정의 이미지를 꾸준히 제시한다. 1840년대 영국에 사진이 대중화되자, 왕실 가족들의 모습을 사진으로 남겼다. 그리고 가족들이 함께 찍은 사진을 대량으로 인화해서 대중에게 보급했다. 사진은 회화와 다르게 아름답게만 표현할 수가 없었다. 그래서인지 몰라도 빅토리아 여왕은 항상 앉아있는 모습으로 사진을 찍었고, 대부분 사진에서 정면이 아닌 옆모습이다. 빼어난 미모는 아니었던 여왕의 자구책이었을지 모른다. 하지만 사람들은 화려하게 빛나는 여왕이 아닌 다소 수수한 모습의 여왕과 그 가족을 좋아했다.

그러던 중 알버트 공이 마흔두 살의 젊은 나이에 장티푸스로 한 달가량을 앓다가 세상을 떠나게 되었다. 빅토리아 여왕은 황망히 떠난 남편을 그리워해서 오랫동안 은거를 했다. 그래서 국민뿐 아니라 정치

권에서도 비판의 목소리가 높아졌고 좋지 않은 소문마저 돌았다. 이에 빅토리아 여왕은 남편이 사망한 지 2년째인 1863년 10월, 알버트 공의 초상조각 개막식에 검은 드레스에 흰 베일을 머리에 쓴 미망인의 모습을 하고 첫 외부행사를 치렀다. 이후 40년 동안 여왕은 항상 검은 상복 차림이었고, 남편을 잃은 미망인의 이미지를 유지해나갔다. 동시에 일기를 편집해서 출판하기도 했는데, 날개 돋힌 듯 팔렸다고 한다. 그만큼 많은 사람들의 여왕의 생활을 궁금해했고, 동시에 당시 영국인들에게 귀감이 되기도 했다. 1884년에 출판된 세 번째 책에 대해서는 "개인적인 시각으로 쓴 영국 중상류 사회의 모범적인 가정을 보게 된

W. & D. 도니,
〈즉위 60주년의
빅토리아 여왕〉,
1893년 촬영,
1897년 재사용

다"라는 평이 달리기도 했다.

즉위 60주년인 다이아몬드 주빌리Diamond Jubilee를 맞아 찍은 사진에서도, 여왕은 검은 드레스에 하얀 베일을 쓰고 있다. 표정 역시 우울하다. 비록 60여 년 동안 영국이 부강한 나라가 되는 데에 일조했음에도, 사진에서만큼은 지아비를 잃은 미망인의 이미지를 유지한 것이다. 여왕은 이 사진을 누구나 쓸 수 있도록 허락했고 각종 인쇄물에 사용되었다.

하지만 슬픈 미망인이며 자애로운 어머니라는 이미지 반대편에서는, 즉 즉위 60주년 공식 행사 석상에서는, 영국이 지배하고 있는 식민지의 대표들이 참석해 여왕에게 충성 인사를 했다. 빅토리아 여왕은 당시 여성에게 부여된 미덕에 따라 성실하고 죽은 남편에게 순종적이며 기쁨을 희생하는 여인이면서, 동시에 강한 대영제국을 이끌어나간 여제였다. 이를 위해 철저한 이미지 메이킹을 했던 것일지 모른다. 자신의 일기에서 여성은 지배하도록 만들어지지 않았다고 말하면서도, 모유 수유를 하거나 직접 아이를 키우는 것은 왕실 여인답지 않다고 생각했다. 싫지만 어쩔 수 없이 남성적인 일을 한다고 하면서도, 정치적인 견해가 총리와 다르면 그 의견을 굽히지 않았다. 그래서 수많은 정치적인 분란을 이상적인 여인상으로 덮었다는 평가를 받기도 한다.

빅토리아 여왕이 이토록 엄격한 도덕적 생활을 하여 국민의 존경을 받게 되자, 가정에 충실하지 않고 정부를 두거나 추문이 나면 사회 활동이 어려워졌다. 그래서 겉으로는 도덕적이고 가정적인 모습이 강화되었지만, 반면 은밀하게 욕망을 채우고자 하는 이들도 적지 않았다. 그래서 훗날 철학자 미셸 푸코는 이 시대를 성이 가장 억압받았던 때

라고 보기도 한다. 하지만 비단 빅토리아 여왕의 삶 때문에 이러한 도덕관념이 생긴 것은 아니었다.

민주정치가 발달한 고대 그리스 아테네에서, 정치 참여가 가능한 시민의 범위에 여성이 빠져있다는 이야기를 앞서 했었다. 이후 고대 로마에서도 유사한 관념을 가지고 있었고, 기독교에서도 여성이 남성에 비해서 육체적으로나 정신적인 면뿐 아니라 도덕적으로도 열등하다고 보았다. 17세기경 등장한 계몽사상도 마찬가지였다. 오히려 경험 과학적 근거라는 검증되지 않은 이유를 들어, 남성과 여성에 부여된 역할을 더 공고히 했다.

인간의 본성에 따른 자연주의 교육을 강조한 계몽사상가 루소는 1762년에 출간한 『에밀Emile ou de l'education』에서 남성과 여성은 동일하지 않기 때문에 같은 교육을 받으면 안 된다고 하였다. 남성인 에밀은 능동적이고 강한 반면, 여성인 소피는 수동적이고 약하다는 것이다. 그러면서 "여성은 남성의 마음에 들도록 만들어졌다"는 결론을 낸다. 여성은 남성을 자극하지 말고 다소곳함과 수줍음과 같은 매력을 통해 남성을 굴복시켜야 한다고 말한다. 그리고 디드로 역시 여성은 비이성적이며 남성의 쾌락을 위해 존재한다고 말하기도 했다. 이들의 주장이 모든 이들에게 다 적용되고 받아들여지진 않았지만, 빅토리아 여왕이 스스로 만들어낸 이미지나 이에 열광한 영국인들의 생각 역시 계몽사상가들의 생각과 크게 다르지 않았다. 그렇다면 이 시대에 그려진 여성들은 어떠한 모습일까? 이 시기 영국에서 새로운 예술 운동을 벌인 라파엘전파의 회화를 살펴보자.

라파엘전파 회화 속
여성

"PRB"이라는 독특한 이니셜을 서명과 함께 그림에 넣은 라파엘전파The Pre-Raphaelite Brotherhood는 1848년에 단테 가브리엘 로제티Dante Gabriel Rossetti, 1828-1882를 포함한 젊은 화가 7명이 함께 결정한 단체이다. 이후 1853년까지 라파엘전파주의The Pre-Raphaelites라 칭하며, 여러 예술가와 함께 활동했다. 르네상스 대가 '라파엘로'의 이름을 쓴 이들은 라파엘로를 비롯한 르네상스 예술가들의 예술이 아닌, 라파엘로 이전의 미술 즉 중세의 미술을 더 순진하고 진실하다고 주장했다. 하지만 실상은 당시 영국 왕립아카데미의 화가들이 주장하는 르네상스식 표현방식에 대한 거부였다. 다시 말해 진짜로 중세로 돌아가는 과거 지향을 의미하는 것이 아니라, 경직된 아카데미와 기성 작가들을 거부하고 새로운 미래를 만들어내려는 의미였다.

이들이 활동한 빅토리아 시대는 신기한 문물들이 연일 들어오고 산업의 비약적인 발달로 경제적인 부흥이 이루어졌다. 이를 한번에 느낄 수 있는 것이 알버트 공이 주도했던 1851년 만국 산업박람회이다. 런던 한가운데에 있는 하이드 파크Hyde Park에 유리와 철로 된 '수정궁Cristal Palace'을 짓고 그 안에 근대화를 보여줄 수 있는 기계와 함께 아프리카나 아시아에서 가져온 동식물 등 다양한 것들을 전시했다. 그리고 전시물들을 특정한 범주로 나누어 분류해서 관람객들이 물질주의적 방식으로 이해할 수 있도록 했다. 제국주의적 방식이었지만, 당시 영국인들에게 자긍심을 심어주기엔 충분했다. 이후 수정궁에 자극받

은 프랑스가 철골만으로 만들어진 에펠탑을 짓게 하는 촉매제가 되기도 했다. 빅토리아 시대의 영국은 더 없는 경제적 부흥을 이루고 있었고 미래는 더 밝아질 것을 믿어 의심치 않았다.

하지만 문제도 있었다. 1840년대 남성 노동자들의 정치 참여를 원하는 차티스트 운동Chartist Movement에서 제기한 것처럼, 열악한 도시 공장 노동자들의 인권을 보장할 수 있는 제도가 필요했다. 그리고 점차 자본가와 노동자 간의 간극이 점점 커졌다. 또한 기계로 대량생산은 가능했지만, 그 품질은 수공예보다 현저히 떨어졌다. 이에 라파엘전파에 함께했던 윌리엄 모리스William Morris, 1834-1896는 '예술공예운동Art & Craft movement'을 통해 수공예의 아름다움을 되찾고자 했다. 그리고 평론가이자 문인인 러스킨John Ruskin, 1819-1900은 산업화로 환경이 파괴되는 것에 우려를 표했다. 경제 발전을 통한 단맛을 맛보기 시작할 때인 만큼, 산업의 발전을 국가의 진보로 보는 사람들이 많았지만, 러스킨은 이로 인한 자연환경의 파괴와 도시 속에서 생기는 문제 등을 통해 발전에 대한 대가를 치르고 있다고 보았다.

당시 영국인들은 러스킨의 주장에 크게 동조하지 않았지만, 라파엘전파는 그의 이야기에 귀 기울였고 작품의 이론적 바탕이 되었다. 라파엘전파 작가들은 자연을 중요시한 러스킨의 생각에 따라 영국의 실제 풍경과 식물 등의 자연을 세밀하게 묘사했다.

셰익스피어William Shakespeare, 1564-1616의 『햄릿』 제4막 오필리아의 죽음을 시각화한 밀레이Sir John Everett Millais, 1829-1896의 작품에도, 주인공만큼이나 주변의 식물들이 중요한 역할을 한다. 『햄릿』에 묘사하고 있는 '시냇가를 비스듬히 가로지른 채 자라고 있는 버드나무 한 그

루', '까마귀꽃, 쐐기풀, 데이지'와 함께, 밀레이는 상징적 의미가 있는 여러 꽃을 함께 넣었다. 버드나무는 '버림받은 사랑', 쐐기풀은 '고통', 데이지는 '순수'를 상징한다. 더하여 '허무한 사랑'을 뜻하는 팬지, '충절'의 제비꽃, '나를 잊지 말라'는 메시지를 나타내는 수선화도 표현되어 있다. 이렇듯 꽃이 가지는 상징적 의미는 자신의 아버지를 죽인 원수이자 사랑하는 연인인 햄릿에 대한 미움과 사랑으로 인해, 결국은 죽

밀레이, 〈오필리아〉,
1851년경, 캔버스에 유채, 76.2×111.8cm,
영국 런던 테이트 갤러리 소장

음을 선택해버린 가련한 오필리아의 이야기를 보충한다.

　잔인한 운명 앞에서 사랑도 복수도 선택하지 못하는 가련한 여인의 죽음은 화관을 쓰고 물에 빠진 아름다운 모습으로 표현되고 있다. 비극적인 이야기가 눈앞에서 펼쳐진 듯 사실적으로 묘사되어 있고, 무엇보다 아름다운 꽃과 식물, 여인의 모습을 세밀하고도 섬세하게 그려 슬픈 감정을 강화한다.

　밀레이는 문학적 내용을 사실적인 묘사와 상징적 의미로 담아내면서도, 식물학적 지식에 근거한 실제에 가까운 묘사로 그림을 완성했다. 그리고 빛과 어둠의 대조로 공간감을 만들어내면서 윤곽을 흐리게 처리했던 기존의 방식과 다르게, 초기 르네상스의 그림들처럼 분명한 윤곽선이 드러나는 사실적인 묘사를 하여 근대적 사실주의를 보여주고 있다. 밀레이는 그저 식물들만 사실적으로 묘사한 것이 아니라 이웰Ewell의 실제 풍경을 그렸고, 오필리아 역시 엘리자베스 시덜Elizabeth Siddal, 1829-1862을 모델로 해서 그렸다. 이를 위해 스튜디오에 욕조를 가져와 물을 받아두고 오필리아처럼 물속에 잠겨있도록 했다. 계속 따듯한 물을 부었다고는 하지만 너무 오랜 시간 모델을 선 나머지, 결국 시덜은 심한 감기에 걸려 죽을 위험까지 겪었다고 한다.

　시덜은 로제티의 모델이자 애인이었던 터라, 라파엘전파의 그림에 자주 등장한다. 또한 윌리엄 모리스의 아내인 제인 모리스Jane Morris, 1839-1914 역시 로제티의 연인이면서 모델이 되기도 했다. 이렇듯 라파엘전파와 관련한 여성들이 몇 있는데, 지금까지 이들은 라파엘전파 화가들과의 복잡한 애정행각 속에서만 이야기가 되어왔다. 라파엘전파의 작가들 역시 여성과 남성은 다르다고 여겼기에, 이 여성들은 그저

1
윌리엄 홀먼 헌트,
〈휴일의 아이들〉,
1864년,
캔버스에 유채,
147×214cm,
영국 데본
토레 수도원 소장

2
윌리엄 홀먼 헌트,
〈깨어나는 양심〉,
1853년,
캔버스에 유채,
76×56cm,
영국 런던
테이트 브리튼 소장

244

그려지는 대상일 뿐이었다. 이들의 이론적 배경을 마련했던 러스킨 역시 남자는 행동자이며 창조자, 발견자이지만, 여성은 부드럽게 조정하는 역할을 한다고 보았다. 이러한 생각은 그림으로도 표현되었다.

윌리엄 홀먼 헌트William Holman Hunt, 1827-1910가 그린 여성이 주인공인 두 그림이 있다. 이 그림들은 초상화라기보다는 라파엘전파의 그림답게 메시지를 담고 있는데, 두 그림이 전혀 다른 내용이지만 결국은 당시 여성이 가져야 할 덕목을 보여준다.

〈휴일의 아이들〉의 경우 당시에 전형적인 여성상을 보여주고 있다. 이 그림은 주문자인 페어베언Fairbairn 부인과 아이들을 모델로 한 것이다. 사업을 하는 남성의 가족인 만큼 페어베언 부인은 단정하고 고급스러운 공단 드레스를 입고, 러시아산 찻주전자를 쥐고 있다. 그리고 화창한 날 오후 야외에서 시간을 보내기 위해 나온 가족들을 위해, 차와 다과를 고급스러운 그릇에 담았다. 아이들 역시 좋은 옷차림을 하고 천진하게 놀고 있다. 이렇듯 당시 여성은 결혼해서 아이들을 잘 돌보며 안정적으로 가정을 유지해야 했다. 이를 위한 정숙함과 성실, 희생은 기본 덕목이었다.

반면 〈깨어나는 양심〉 속 배경은 여관이다. 실제로 헌트는 여관을 빌려 그곳의 가구와 벽지 등의 인테리어를 사실적으로 그림에 옮겼다. 그리고 이 장면 속 남녀는 부부가 아니라, 여관에서 밀회를 즐기는 고객과 창녀이다. 실제 당시에는 흔한 모습이었으며, 그림 속 주인공인 창녀는 페어베언 부인에 비하여 남루하고 헐렁한 옷을 입고 있다. 하지만 이 장면에서 여인은 제목과 같이 무엇인가를 깨닫고 있는 듯하다. 지난날들의 행복이 떠오른 여인은 순수했던 어린 시절로 돌아가야

한다는 생각을 하게 되었고, 더는 이렇게 타락한 삶을 살면 안 된다는 숭고한 깨달음을 얻는다.

헌트가 의도적으로 비교하기 위해 두 그림을 그린 것은 아니었지만, 각 여성이 처해진 위치와 사회에서 바라보는 시선이 다르다는 것을 알 수 있다. 휴일에 아이들과 시간을 보내는 부인의 모습은 남편이 작고 하기 전 아름다운 어머니이자 아내였던 빅토리아 여왕의 이미지와 같다. 이는 그 시대에 모든 여성이 지켜야 할 모습이기도 했다. 하지만 여관에서 깨달음을 얻은 여성은 계몽시켜야 할 암흑 속 대상에 불과했다.

선별적으로
빛을 비추었던 것은 아닐까

라파엘전파는 영국의 대표적인 풍속화가 윌리엄 호가스를 따르고자 해서, 1858년 라파엘전파와 회원들은 '호가스 클럽Hogarth Club'이라는 단체를 결성하기도 했다. 그만큼 그들은 당시 영국 사회의 일반적인 모습을 그림으로 담고 싶어 했다. 그런 의미에서 헌트가 그린 두 여성의 모습 역시 그저 개인적인 여성관을 나타낸 것이 아니라, 당시 영국 사회의 일반적인 관념을 담고 있다고 해석할 수 있다. 물론 가족들과 건강하고도 행복한 관계를 갖는 것은 현대에서도 중요한 덕목이다. 오래 살기 위해서는 가족이나 지인과의 관계가 중요한 요인이라는 연구 결과도 있으니 말이다. 하지만 과연 이러한 모습들이 실제 모두가 행복하다는 현실을 반영하는 것인지, 혹 누군가의 일방적인 희생을 강요하는 것은 아닌지 생각해

볼 필요는 있다.

계몽주의는 신분제와 악습을 철폐하는 긍정적인 역할도 했지만, 그 방식이 잘못 악용될 수도 있는 여지를 남겼다. 횃불을 들기 위해서는 그 뒤를 따르는 사람보다 자신이 더 옳고 우위에 있음을 증명해야 했고, 그 과정에서 억압을 하는 기재가 작동하기 때문이다. 실제로 자유로운 해방이라는 횃불 아래에서 또 다른 억압과 계층이 생겼다. 그리고 억압된 대상 중 하나가 여성이었다는 아이러니를 갖고 있었다.

제국주의의 잔해 속 검은 비너스

2018년 10월, 아프리카 순방 중인 미국 영부인의 모자가 논란이 되었다. 트럼프 전 미국 대통령의 부인 멜라니아 트럼프가 '피스 헬멧Pith Helmet'을 쓴 게 문제였다. 피스 헬멧은 열대 지방에서 주로 쓰는 챙이 달린 동그란 모자를 말하는데, 19세기 유럽인들이 아프리카를 탐험하고 식민지로 삼을 때 주로 썼기 때문에 식민지 지배의 상징으로도 여겨진다.

그간 백인 우월적인 언급을 많이 해온 트럼프 대통령의 부인이기에 단순한 패션 소품으로 보기는 힘들었고, 방문하는 나라를 생각하지 않는 무심함에 전 세계의 지탄을 받았다.

19세기 피스 헬멧을 쓴 유럽인들은 아프리카에 마음대로 깃발을 꽂고 원하는 대로 파괴하며 자신들을 위한 시설을 세웠다. 그리고 원주민의 의견은 묻지도 않고 자기들끼리 싸우기도 했다.

이미 살고 있는 사람이 뻔히 보고 있는데 허락 없이 들어와서 주인 행세를 하는 어처구니없는 상황이 유럽을 제외한 모든 대륙에서 이루어진 것이다.

다음 페이지의 카툰은 남의 땅인 중국을 자신들 것인 양 심각하게 나누고 있는 상황을 풍자하고 있다. 뒤에서 소리를 지르고 있는 중국인은 무시한 채, 중국을 의미하는 'CHINE'이라 쓰인 파이를 나누려고 신경전을 벌이고 있다.

이미 왼편의 빅토리아 여왕과 그의 외손자인 프로이센의 빌헬름 2세가 서로 칼을 꽂겠다고 노려보고 있고, 그 옆에는 여왕의 외손녀사위인 러시아의 니콜라이 2세가 파이를 먹으려고 칼을 들고 있다. 그 뒤로 프랑스와 일본이 어떻게 자신들도 낄 수 없을까 들여다보고 있다. 당시 중국이었던 청나라는 영토가 넓을 뿐 아니라 오랫동안 유럽인들이 좋아했던 청화백자와 비단, 차 등 다양한 산물들이 있었기에, 모두가 탐내고 있었다. 그래서 열강들이 서로 견제하고 다퉜던 것이다. 정작 주인은 허락하지 않았는데 말이다.

19세기는 이렇듯 유럽과 미국 뒤늦게 합류한 일본까지, 오로지 자국의 이익을 위한다는 명목하에 그리고 근대화하여 계몽시킨다는 미명하에 다른 나라를 마구잡이로 지배한 시기다.

〈중국(왕과 황제의 파이)〉,
풍자 카툰, 1898년.

호텐토트의

비너스

　　　　　전 세계를 파이인 양 나눴던 제국
주의 국가들의 식민지 지배는 이미 알다시피 인간적이지도 상식적이
지도 않았다. 일제가 조선은 미개하여 자신들이 근대화시켜주었다는
어불성설을 내뱉듯이, 제국주의자들은 자신들과 다른 것은 모두 마구
잡이로 관찰하고 해부해도 되는 대상으로 보았다. 관찰의 대상에는 아
프리카의 동식물도 있었고, 원주민들의 가면과 조각 등 물건들도 있었
으며, 사람도 포함되었다. 골상학骨相學을 연구한다는 핑계로 아프리카
원주민들의 얼굴과 머리, 팔과 다리, 몸 등을 자로 재고 무게를 달아보
고 비례를 연구했다. 이는 훗날 아리아인이 우수하다는 나치 사상의 근
거가 되기도 했고, 일본 역시 골상학을 통해 자신들이 우수하다는 것
을 증명하고자 했다. 골상학이 과학을 가장한 거짓이었다는 건 현대에
와서야 밝혀진 진실이다.

　인간을 실험 대상으로 보는 것 자체가 비도덕적인 일이다. 하지만
당시에는 자신들과 다르다는 이유로 원주민들을 우리 속 동물을 보
듯 바라보는 게 당연시되었다. 영화로도 제작되어 알려진 사르키 바
트만Saartjie Baartman, 1789-1815도 유럽인들에게는 그저 신기한 동물과
도 같은 존재였다. '호텐토트의 비너스Vénus hottentote' 혹은 '검은 비너
스Venus Noire'라 불린 사르키는 남아프리카 케이프 동부 감투스 강가
의 코이산 부족이었다. 하지만 10대 후반의 결혼식 날 백인 정찰대에
납치되어 케이프타운으로 끌려가면서 고향을 떠나게 되었다. 이후 케
이프타운에서 잠깐 가정을 꾸리기도 하지만, 그녀를 이용해 돈을 벌고

자 하는 사람들에 이끌려 영국으로 가게 된다. 당시 유럽인들은 코이산 부족 중 코이코이인을 '호텐토트'라 불렀는데, 호텐토트의 여자들은 엉덩이가 거대하고 생식기가 독특하다는 소문이 퍼져 있었다. 그리고 사르키는 실제 다소 큰 엉덩이를 가지고 있어서 유럽인들의 환상이 현실화된 모습을 지니고 있었다.

런던 피카디리에서 유행하던 프릭쇼에서, 사르키는 몸매가 드러나는 옷을 입고 아프리카 전통 장신구를 착용한 채 춤을 추고 민요를 연주했다. 사람들은 소문으로만 듣던 호텐토트 여성의 모습을 보고자 몰려들었고 연일 인기를 끌었다. 이후 런던뿐 아니라 영국의 다른 도시를 돌면서 계속해서 쇼를 했다. 그리고 파리로도 진출하였다.

파리의 유흥가에서 '호텐토트의 비너스' 쇼는 계속 이루어졌고, 밤에는 레스토랑이나 파티나 사교 모임 등에서 공연을 했다. 쉬지 않고 계속되는 공연과 음주로 사르키의 건강이 나빠졌다. 하지만 사르키를 '소유'한 이들은 이를 무시하고 더 많은 공연을 요구했다. 그러던 중 과학자들이 사르키의 특이한 신체에 관심을 갖기 시작했다. 특히 프랑스의 자연사 박물관 관계자들은 사르키의 모습을 신기한 동물처럼 관찰했고, 벌거벗고 있는 모습을 사흘 동안 전시대에 세웠다. 마치 동물원 우리 속 동물처럼, 사르키는 옷도 입지 못한 채 그대로 사람들의 구경거리가 되고 말았다. 그리고 이때 연구라는 목적하에 많은 그림이 그려졌다. 이후 사르키는 건강을 회복하지 못한 채 죽음을 맞이한다. 하지만 이게 끝이 아니었다.

자연사 박물관에서는 사르키의 시신을 해부용으로 사용하였다. 당시에도 불법적인 행위였지만, 연구라는 명목으로 그의 시신을 해부하

〈사르키 바트만〉
풍자 카툰,
1810년

고 신기한 부분들은 표본을 뜬 후 박제했다. 그리고 사르키의 시신은 수집품으로서 파리의 인류학 박물관Musée de l'Homme에 전시되었다.

시간이 흐른 1955년, 남아프리카 공화국 출신 고인류학자 필립 토바이어스Philip Tobias 교수가 전시된 사르키의 시신을 보게 되었다. 이에 충격을 받은 그는 유해를 돌려받고자 노력했으나, 2002년이 되어서야 남아프리카 공화국 넬슨 만델라 정부의 노력으로 돌아갈 수 있었다. 이 과정에서도 유물은 반환하지 않는 것이 원칙이라며 프랑스 정부가 거부했지만, 사르키는 '유물'이 아닌 '인간'이라는 주장이 인정되어서야 고향으로 돌아올 수 있었다.

생전에는 구경거리가 되고 죽어서도 전시물이 되어버렸던 사르키의 이야기는 비단 그에게만 해당하는 것은 아니었다. 고향을 잃고 잡혀가 유럽과 미국의 프릭쇼에 내몰린 사람들이 적지 않았으며, 세네갈이나 필리핀에서 온 사람들을 우리 안에 모아두고 이들이 사는 모습을 구경하는 박람회도 있었다. 그리고 이들은 그저 백인과 다르다는 이유로 인간으로서 견디기 힘든 취급을 받았다.

회화 속에 표현된
오리엔탈리즘

지금 우리는 '다르다'와 '틀리다'를 구분해야 한다고 많이들 이야기한다. 하지만 오랫동안 남과 다른 것 혹은 내가 소속된 집단과 다른 것은, 고쳐야 하는 것 다시 말해 틀린 것이라 생각해왔다. 이러한 분위기는 19세기 유럽에서 더욱 강했다. 강력한 무기와 과학기술의 발전은 유럽인들에게 자신이 지구에서 가장 문명화된 인간이라는 생각을 하게 했고, 그렇기에 미개한 지역에 가서 그들을 깨닫게 해야 한다고 믿었다. 이러한 맥락에서 비교문학 교수인 에드워드 사이드Edward Wadie Said, 1935-2003는 그의 저서 『오리엔탈리즘Orientalism』(1978)에서 서구인들이 생각하는 동양에 대한 왜곡된 인식을 꼬집었다.

오리엔트란 유럽의 동쪽에 있는 지역이라는 뜻으로, 대항해시대가 있기 전에는 현재 중동 지역부터 극동아시아까지를 의미한다. 고대에서부터 오리엔트는 해가 뜨는 지역이고, 페르시아나 중국 등 오랜 역

사 속에서 발달한 문명이 있는 곳이었다. 하지만 비서구 지역을 식민지화하던 제국주의적 사고하에서, 서구 국가들은 자신들보다 동쪽에 있는 다양한 문화권인 오리엔트의 문화를 그저 비문명화된 것으로 보았다. 이러한 왜곡된 관점이 기반된 사상을 사이드는 오리엔탈리즘이라 일컬었다. 실제 19세기, 유럽은 동양의 문화와 사람들을 마치 사르키를 바라보듯 감상의 대상으로 보았다. 더하여 검증되지 않은 왜곡된 성적 취향이 가미된 이야기들이 덧붙여졌다.

유럽인들이 상상하는 중동 여인의 모습을 연출한 사진 엽서도 있었다. 터번이나 중동풍의 의상을 입은 혹은 걸친 여인들이 나른한 자세나 표정을 하고 있는 모습이 주로 담겼다. 그저 육체적 욕망만 따르는 퇴폐적이면서 게으르고 수동적이라는 이미지를 연출한 것이다. 직접 가보지 못한 유럽인들은 시장에 유통되는 이러한 동양의 모습에 열광했고 이것이 진실이라 믿었다. 그리고 화가들 역시 모로코와 같은 이슬람 문화권에 여행을 가서 이국적이면서 유럽인들의 취향에 맞는 이미지를 찾았다.

다비드에 이어 신고전주의의 중심인물이었던 앵그르Jean Auguste Dominique Ingres, 1780-1867는 터번을 쓰고 있는 여성의 누드를 즐겨 그렸다. 그리고 앵그르는 소문으로만 들은 터키탕을 상상해서 표현했다. 이는 오스만제국에 파견되었던 영국 대사의 부인이 여성들로 가득 찬 목욕탕의 모습을 묘사한 글에서 영감을 받은 것이었다. 그 글은 여성들이 모두 알몸으로 목욕을 하기도 하고 화려한 쿠션에 기대어서 커피를 마시거나 이야기를 하는 등 쉬고 있는 모습을 설명했다. 이에 앵그르는 알몸의 여인들이 기대어 누워있거나 서로를 부둥켜안고 있기도

하고 춤을 추는 듯한 모습을 그렸다. 전면에 보이는 흰 터번을 하고 뒤돌아 앉아있는 여인은 악기를 연주하고 있다. 터키의 목욕탕을 표현한만큼 흰 피부의 여인뿐 아니라 갈색 빛과 검은 피부의 여인들이 섞여있다. 다들 목욕탕을 가봐서 알 것이다. 이렇게 밀집한 상태에서는 여유 있는 시간을 보내지 못한다는 것을 말이다. 게다가 그림 속 인물들의 표정과 자세는 하나같이 성적인 느낌을 주고 있다.

신고전주의자였던 앵그르는 고대 그리스의 조각이나 르네상스의

앵그르, 〈터키탕〉, 1862년,
캔버스에 유채, 지름 108cm,
프랑스 파리 루브르 박물관 소장

누드화처럼, 매끈하게 여인의 신체를 표현하였다. 하지만 이러한 앵그르의 표현을 들라크루아는 죽은 시체와 같이 생기가 없는 그림이라고 비판하였다. '자유의 여신'이 이끄는 7월 혁명을 역동감 있게 그린 들라크루아는 자신은 부정했을지언정 낭만주의를 대표하는 화가였다. 비평가이자 시인인 보들레르는 들라크루아의 회화가 가진 상상력과 감정의 표현을 높이 평가하면서 뛰어난 낭만주의적 회화라 평하였다. 하지만 그 역시 앵그르와 비슷한 편견으로 동방을 바라보았다.

앵그르가 그린 여인들이 살아있는 것 같지 않다고 비판한 들라크루아인 만큼, 앵그르와 다르게 다양한 색채를 활용하여 전체적으로 따뜻하고 생동감 있는 분위기가 감싸게 했다. 앵그르는 그저 글을 바탕으로 하여 상상한 것이지만, 들라크루아는 실제로 외교사절단으로 모로코에 방문했다는 점도 작용했을 것이다. 하지만 남녀의 공간이 엄격히 구분되는 이슬람 문화권에서, 여성의 공간을 그리고 있다는 점은 유사하다. 들라크루아는 이슬람에서 부인을 비롯한 여성들이 머무는 처소인 하렘을 담았다.

사실 하렘은 그저 여성들을 위한 처소를 의미하는 용어이지만, 금남의 구역이라는 점이 유럽인들의 상상력을 자극하면서 19세기 유럽에서는 퇴폐적인 장소로 여겨졌다. 다시 말해 자신들의 관심도에 맞게 왜곡한 오리엔탈리즘적 생각이다. 들라크루아 역시 이 그림에서 그러한 시각을 담고 있다. 화려한 카펫과 장식이 된 실내에서 물담배를 앞에 두고 3명의 여인이 한가롭게 시간을 보내고 있고 그 옆을 흑인 노예가 지나가고 있다. 이 모습에서는 어떠한 미래도 보이지 않는다. 들라크루아가 자유의 여신에서 표현한 그러한 역동성이나 라파엘전파의

들라크루아, 〈알제리의 여인들〉, 1834년경,
캔버스에 유채, 180×229cm,
프랑스 파리 루브르 박물관 소장

헌트가 그린 페어베언 부인의 정숙함과 거리가 멀다. 색채와 생동감에
서 표현적 차이는 있지만, 앵그르가 그린 터키탕 속 여인들이나 들라
크루아가 그린 알제리의 여인들 모두 서양의 백인 남성의 시선을 그저
수동적으로 받을 뿐이다.

타자의
시선

제국주의는 세계대전 이후 끝이 났다. 적어도 겉으로 드러내고 다른 나라를 식민지로 삼겠다고 하는 것은 인도주의적 입장에서 용인이 되지 않는다. 그럼에도 할리우드의 많은 영화는 그 원작이 어느 나라 것이듯 모두 백인으로 주인공을 바꾸곤 했다. 이른바 '화이트 워싱'이라 불리는 것으로, 이에 대한 문제제기가 늘면서 최근에는 다양한 인종들을 캐스팅하는 분위기가 형성되고 있다.

영화라는 단편적인 문제이긴 하지만 여전히 오리엔탈리즘은 만연해있다. 그리고 더 무서운 것은 황인종인 우리 역시 주인공이 백인인 것을 당연하게 생각한다는 것이다. 백인 남성이 시선의 주체가 되어 다른 것들을 바라보는 관점을 옳다고 받아들이면, 결국 그렇지 않은 여성과 유색인종은 제2, 제3의 호텐토트의 비너스가 되어버린다. 그러니 이제 우리 모두는 주체적인 자의식을 가진 사르키 바트만으로서 세상을 바라볼 수 있어야 한다. 그리고 혹 누군가 나를 주체가 아닌 타자로, 전시할 대상으로 본다면 이에 대해 거부할 수 있어야 한다.

chapter

6

현대적 전환의
이면

신세계를 향한 미술

한 세기의 말이 되면서 서양인들은 이제 곧 시작될 새로운 세기, 즉 20세기에 대한 희망으로 부풀어 있었다. 대항해시대 이후, 전 세계 곳곳에 서양인의 발길이 닿지 않은 곳이 없었고, 자신들과 다른 미개한 문명을 기독교와 합리적 이성론으로 계몽시켰다. 그들이 만든 기계와 전기가 대부분의 나라에 깔렸으며, 그로 인해 서양의 열강들은 더 부유해지고 폭넓은 지배력을 갖게 되었다. 그래서 앞으로 펼쳐질 더 찬란한 신세계를 두근거리는 마음으로 기다렸고, 각 분야에서 조금이라도 더 과거와 다른 새로운 것을 시도해보고자 노력했다. 한편으로는 고전을 본받고자 한 보수적인 아카데미 소속 화가들도 있었지만, 대체적으로 서양의 미술계는 새로운 도전을 할 준비가 되어있었다. 이러한 분위기 속에서 19세기 말에 등장한 '인상주의Impressionism'는 서양 현대미술의 문을 열었다.

현대를 규정하는 관점에 따라 시작점이 달라지겠지만, 과거와 단절되어 세상을 다르게 보고 회화로 표현하려 했다는 점에서, 나는 인상주의가 현대미술로의 전환점 즉 터닝 포인트에 있다고 생각한다.

인상주의를 대표하는 작가는 마네Edouard Manet, 1832-1883와 모네 Claude Monet, 1840-1926가 있다. 두 작가의 이름은 헷갈리기 쉬운데, 이는 당시에도 마찬가지였다고 한다. 실제 마네는 인상주의자들의 정신

모네,
《인상, 해돋이》, 1872년,
캔버스에 유채, 48×63cm,
프랑스 파리 마르모탕-모네 미술관

적인 스승이었고 모네는 인상주의자들을 이끌었던 사람이었다는 점에서 둘의 역할도 크게 다르지 않았다.

처음에 오해가 조금 있긴 했지만, 두 화가는 금세 친해졌고 서로를 돕는 진한 우정을 나누었다. 하지만 아이러니하게도 마네는 인상주의자들의 강권에도 불구하고 단 한 번도 전시를 함께하지 않았다. 함께 그림을 그리러 다니고 카페에서 예술에 대해 열띤 토론을 하면서도, 그는 꾸준하게 프랑스 아카데미에서 개최하는 살롱전le Salon에 출품하였고, 프랑스 주류 미술계에서 인정받고자 노력했다. 이에 반해 모네는 아카데미의 취향에 맞추기보다 새로운 회화를 이루고 싶어 했다.

이 시기에는 사진술이 발달하면서 사실적으로 초상과 풍경을 그리던 회화는 과거의 역할을 잃었다. 더불어 일본풍이 유행하면서 일본 도자기와 함께 들어온 다색판화 '우끼요에Ukiyoe, 浮世繪'의 평면적인 화면 구성과 화려한 색채가 당시 예술가들에게 큰 자극을 주었다. 그러한 만큼 르네상스식 원근법과 영웅의 조각 같은 신체 표현은 젊은 예술가들에게 의미가 없어졌다. 대신 빠르게 변화하는 주변의 모습을 스냅샷처럼 담고, 시시각각 변하는 태양의 빛을 표현하고자 했다.

그래서 모네와 인상주의자들은 이젤과 화구를 들고 야외에 나가 그림을 그렸다. 바람이 불면 이젤을 땅에 묶어 고정하고, 비가 오면 우산으로 막아가면서 자연의 빛을 그림으로 옮기고자 하였다. 하지만 1874년 첫 전시를 연 후 8회의 전시를 하는 동안, 인상주의는 사회적으로 많은 비판을 받았다. 세잔이나 반 고흐, 고갱 등 인상주의에 영향을 받은 화가들 역시 경제적인 어려움을 크게 겪을 정도로 당시 프랑스에서 인정을 받지 못했다. 그러다 20세기에 들어와서 미국과 일본, 러시아,

르누아르,
〈갈레트의 무도회〉, 1876년,
캔버스에 유채, 131×175cm,
프랑스 파리 오르세 미술관 소장

독일 등에서 인상주의 전시가 이루어졌고, 많은 사람들이 열광하기 시작했다. 이들이 만들어낸 예술의 신세계는 이후 현대미술의 기반을 마련했고, 시대를 앞서가는 정신을 보여주며 가치를 형성했다.

재미있는 것은 현대에 들어서 인상주의가 너무 확고히 인정받는 바람에, 19세기 말 당시 인상주의가 비주류였음을 모르는 경우가 많다는 것이다. 오히려 우리는 당대에 인정받았던 화가들에 대해 잘 알지 못한다. 그래서 이 장에서는 인상주의가 인정받기 전, 당대 주류에 있었던 화가와 작품에 대해 살펴보고자 한다. 또한 18세기부터 이어졌던 오리엔탈리즘이 몽마르트로 몰려들었던 인상주의 화가들에게 어떤 영향을 끼쳤는지, 그들이 백인 남성이었기에 간과했던 지점들을 세밀히 들여다볼 예정이다. 마지막으로, 이제는 많은 사람들에게 알려진 사실이지만, 이 시기는 코로나 팬데믹과 같은 상황이 벌어졌던 때이기도 하다. 과거 흑사병이 예술에 있어서도 수많은 영향을 끼쳤듯, 다시 찾아온 전 세계적인 전염병이 끼친 영향도 무시할 수 없을 것이다. 이에 스페인독감 유행 시기, 이 죽음의 병이 당대 예술가들에게 어떤 영향을 끼쳤는지도 함께 소개하도록 한다.

아카데미와 살롱

미술사를 보다 보면, 활동했을 때는 인정을 못 받았던 예술가가 사후에 어떠한 계기로 다시 주목을 받는 경우가 왕왕 있다. 우리에게 너무나 잘 알려진 반 고흐나 고갱, 마네 등이 그렇다. 많은 책과 글들이 주변의 무관심 속에서 오로지 자신의 길을 꿋꿋이 걸어간 반 고흐와 같은 천재 작가를 칭송한다. 하지만 개인의 삶을 보면 결코 행복한 삶이 아니었다. 실제 동생에게 보낸 편지에서도 아무도 알아주지 않는 것에 대한 괴로움을 토로한 바 있다. 하지만 지금 반 고흐는 세계적인 유명인사이다. 반면 반 고흐가 그림의 기본이 안 되어 있다며 거부한 국립고등미술학교 '에콜 데 보자르'에서 수학하고, 프랑스 아카데미에서

인정을 받으며 살롱전에서 입상했던 화가들은 지금 우리 기억 속에 없다. 물론 그들은 생전에 엄청난 부와 명예를 누렸다. 화가로서 안정된 사회적 위치가 있었고, 훈장을 받으며 정치적으로 중요한 일을 하기도 했다. 그렇지만 역사에서는 그다지 주목을 받지 못했다.

이렇게 생전에 인정을 받았으나 잊힌 예술가와 사후에 세계적인 스타가 되는 예술가의 극명한 대조는 19세기 중후반 미술계에서 두드러지게 나타나는 현상이다. 당시 유럽은 엄청난 변화의 시기였다. 아직 보수적인 예술을 지키고자 하는 기존 세력과 정치인들이 있었고, 이에 반해 젊은 예술가들은 새로운 시도를 했다. 특히 인상주의자들은 기성 세력에 반대를 했던 젊은 예술가들이었다. 그렇다면 이를 부정했던 보수적인 예술은 어땠을까? 그리고 왜 그들은 지금 인상주의만큼 기억되고 있지 않을까?

유럽 미술의 중심이 된
파리 살롱

'아카데믹하다'라는 표현은, 학문적이지만 너무나 교과서에 충실해서 다소 고루하고 답답하다는 느낌을 준다. 미술에 있어서도 '아카데믹'이라는 형용사가 붙으면 혁신적이지 못한 보수적인 것을 의미한다. 하지만 17세기 중반, 루이 14세가 처음 프랑스 예술아카데미Académie des Beaux-Arts를 만들었을 때에는 그렇지 않았다. 루이 14세는 프랑스의 예술을 진흥시키기 위해서 소질 있는 예술가들을 선정하고, 일명 '로마상'을 수여하여 로마에 유학을

보내는 등의 교육을 했다. 우수한 인재는 왕실 소속 화가로서 프랑스를 대표하는 화가가 되었다. 프라고나르나 부셰와 같은 로코코 화가들이 이에 속했다. 그리고 혁명 이후에도 왕실이라는 주체가 정부로 넘어갔을 뿐, 공식적으로 예술가를 키워냈다. 나폴레옹의 비호 아래 다비드를 따르는 신고전주의 예술가들이 아카데미에서 주로 활동하였고, 역사화를 가장 수준 높은 회화로 생각하는 기존 아카데미의 정신을 이으면서, 혁명의 주체들을 고대의 영웅처럼 표현하였다.

살롱은 17세기 말부터 시작되었는데, 초기에는 공식적인 미술교육기관인 파리의 보자르 아카데미를 졸업한 학생들의 작품을 전시하기 위해 열렸다. 1725년 루브르궁에서 전시하고 1737년부터는 대중에게도 공개하면서 '국가에서 지원하는 예술은 이런 것이다'라고 하는 전형을 제시하는 창구가 되었다. 이어 프랑스혁명 이후 시민에게로 돌아가게 된 루브르궁은 미술관으로 기능하기 시작했다. 그러면서 왕실 소장품을 볼 수 있는 박물관인 동시에, 1년이나 2년에 한 번씩 열리는 살롱전의 작품들을 감상할 수 있는 중요한 전시장이 되었다.

많은 예술가가 살롱전에 작품을 걸고 싶어 했다. 유명한 화가의 추천을 받아 걸리기도 했지만, 프랑스 정부에서 후원하는 아카데미협회 회원들의 심사를 통해 선정된 작품이 주로 전시되었다. 살롱전에서 입상하면 유명한 화가가 되어 사회적 위치를 보장받을 수 있었다. 상을 받지는 못하더라도 살롱전에 그림이 걸리는 것만으로도 화가로서 어느 정도 인정을 받은 것이었고, 전시가 열리면 작품에 대한 비평가들의 평가가 신문이나 잡지에 실리곤 했다. 이 평가에 따라서 화가들은 높은 관심을 얻기도 하고 비난을 받기도 했지만, 화가로서 등단하고 공

프랑수아 오귀스트 비아르, 〈오후 4시의 살롱〉,
1847년, 캔버스에 유채, 57.5×67.5cm,
프랑스 파리 루브르 박물관 소장

식적인 활동을 할 수 있는 거의 유일한 창구였다. 프랑스혁명 이후에
는 파리의 살롱전에 외국 작가도 참여가 가능해지면서 서유럽에서 가
장 큰 행사가 되었다. 그래서 파리 시민들은 8월 말부터 수 주 동안 열
렸던 살롱전에 모여들었다.

당시 살롱의 분위기를 프랑수아 오귀스트 비아르François Auguste
Biard, 1798-1882는 코믹하게 보여주고 있다. 1847년 살롱전에서 전시되
기도 한 〈오후 4시의 살롱〉은 루브르궁의 '그랑 갤러리'의 전시가 마감
되어 가는 시간의 풍경을 보여주고 있다.

수많은 사람이 빽빽하게 들어서서 벽에 빼곡히 걸려있는 그림들을
보고 있는 모습이다. 우리에게 익숙한 전시회의 풍경과는 사뭇 다르

다. 마치 테마파크처럼 시끌벅적한 소리가 들리는 듯하다. 이는 1840년대에 들어서면서 살롱전에 출품된 작품의 수가 급증했기 때문이다. 1600여 점의 작품이 전시되어야 했기 때문에, 마치 테트리스 게임을 하듯이 그림의 크기에 맞춰서 벽을 가득 채워 걸었다. 당연히 주제나 메시지에 맞춘 전시기획 따윈 없었다. 그나마 이러한 전시를 보는 기회가 1, 2년에 한 번 정도 밖에 없으니, 연일 수많은 사람들이 몰려와 구경을 했다.

　제목에서 말하는 오후 4시는 폐관이 임박한 시간이다. 그래서 그림 오른편에 금색 테두리가 있는 검은 모자와 붉은 코트를 입고 있는 경비원들이 입을 크게 벌리며 곧 폐장되니 퇴실해줄 것을 알리고 있다. 하지만 이들의 힘든 외침에 아랑곳하지 않고 사람들은 각기 작품을 보기에 바쁘다. 소리를 지르는 남자 때문에 놀란 하얀 모자의 소녀는 같이 온 여성을 잡고 있는데, 이 여성 역시 놀랐는지 넘어지려 하고 있다. 그 왼편에서 실크햇을 쓴 부르주아와 망토를 두른 여인들은 주변을 신경 쓰지 않고 어떤 한 그림을 주의 깊게 바라보고 있다. 반면에 그 앞에서는 한 소년이 벽에 기대어 있는 남성에게 무슨 일인지는 몰라도 화를 내고 있다. 그리고 폐장을 알리는 남성들 사이에 종이를 유심히 들고 바라보는 남자가 있는데, 이 사람은 당시의 비평가였던 생트-뵈브Charles Augustin Sainte-Beuve, 1804-1869이다. 이 비평가 역시 바로 옆에서 소리를 지르느라 지친 경비원들은 신경도 쓰지 않고 자기 일을 하고 있다.

　현재의 루브르 박물관과 많이 다른 풍경이지만, 당시 사람들이 얼마나 파리 살롱에 관심이 많았는지를 보여준다. 살롱전이 끝나면 비

평가는 자신의 마음에 드는 작품에 대해 극찬을 할 것이고, 그렇지 못한 것에 대해서는 비판할 것이다. 칭찬을 받은 화가의 작품은 전시를 진지하게 관람하던 부르주아 미술 애호가들에게 팔려나갈 것이고, 비판받은 작가는 분통을 터뜨리며 다음 작품을 준비할지 모른다. 그리고 벽에 그림이 걸리지 못한 화가들은 내년의 살롱을 대비할 것이다. 살롱은 서유럽의 미술계뿐 아니라 대중들에게도 미술의 중심이었다.

19세기 살롱전의
스타들

파리 살롱전에서 수상하고 주목을 받은 화가는 사회적인 명성을 얻고 주문이 몰리며 경제적으로도 윤택해졌다. 윌리엄 부게로William-Adolphe Bouguereau, 1825-1905 역시 1850년에 로마상을 수상하고 이탈리아에서 유학한 뒤, 1857년 살롱전에서 1등상을 받은 화가이다. 이후 에콜 데 보자르 교수도 역임하면서 명실공히 프랑스 주류 미술계의 핵심적인 위치에 있었다. 부게로는 성상화뿐 아니라 1879년 살롱전에 전시한 〈비너스의 탄생〉과 같이 신화의 이야기를 담은 그림을 많이 그렸다. 이 그림은 크로노스의 성기가 바다에 떨어져 그 자리에서 완전하고도 아름다운 성인 여성의 모습으로 탄생한 비너스의 모습을 담고 있다.

주인공인 비너스는 르네상스 화가 라파엘로나 신고전주의 화가 앵그르의 누드 표현처럼, 황금비율의 이상적인 비율의 신체를 가지고 콘트라포스토 자세로 서 있다. 그리고 자신을 바라보는 사람들의 시선을

윌리엄 부게로, 〈비너스의 탄생〉,
1879년, 캔버스에 유채, 300×218cm,
프랑스 파리 오르세 미술관 소장

애써 피하면서도 마치 관심을 즐기는 듯한 자세를 취하고 있다. 그 옆을 어린 천사인 푸토들이 날고 바다의 님프들이 몰려와 뿔소라를 불며 축복해주고 있다.

보는 이의 눈길을 사로잡을 만큼 아름다우면서도 사실적인 묘사가 돋보인다. 보랏빛이 살짝 도는 하늘과 청록빛이 도는 바다 표면, 그리고 더없이 귀여운 아기 천사들. 무엇보다 너무나 완벽한 비너스의 모습은 넋을 잃고 바라볼 정도이다. 하지만 인상주의 화가 드가Degas, 1834-1917를 비롯한 당시 젊은 화가들은 '부게로적Bouguereauté'이라는 단어를 경멸적인 용어로 사용할 정도로 강하게 비판했다. 이는 부게로의 그림 속 비너스처럼, '매끄럽고 인공적인 표면'에 대한 비판이었다.

나폴레옹 3세의 공식 화가인 만큼 살롱에서 높은 인정을 받은 화가인 장 레옹 제롬Jean-Léon Gérôme, 1824-1904 역시 그리스 신화 속 이야기를 그림으로 표현하였다. 진실한 사랑을 믿지 않았던 뛰어난 조각가 피그말리온Pygmalion이 자신이 만든 완벽하게 아름다운 조각상 갈라테이아Galatea와 사랑에 빠진 이야기를 다룬다. 피그말리온은 자신이 만든 갈라테이아에 대한 사랑이 너무나 깊은 나머지 사랑의 여신 아프로디테에게 간절히 빌었고, 이에 감복한 아프로디테는 갈라테이아가 피와 숨이 도는 인간 여성으로 변하게 하였다. 제롬의 작품은 피그말리온이 인간으로 변해가고 있는 갈라테이아를 끌어안고 사랑의 키스를 하고 있는 모습을 담았다. 아직 하반신은 대리석 그대로이지만, 팔로 피그말리온을 안을 만큼 인간이 되고 있다. 그리고 이 둘의 사랑을 구름 위에 앉아있는 작은 날개의 에로스가 화살을 쏴서 이어주고 있다. 제롬은 고대에서부터 이어지는 이상적인 아름다움과 사랑을 사실적이고

장 레옹 제롬, 〈피그말리온과 갈라테이아〉,
1890년, 캔버스에 유채, 89×69cm,
미국 뉴욕 메트로폴리탄 미술관 소장

도 세밀한 묘사로 보여준다.

화가일 뿐 아니라 조각가이기도 한 제롬이기에, 이 작품이 완벽하게 아름다운 조각을 만들어낸 예술가 피그말리온의 이야기를 소재로 삼고 있다는 점에서 의미가 있다. 그래서 그는 이 작품을 다른 방향에서 본 모습을 그리기도 하고, 자신이 조각 작업을 하고 있는 장면을 그릴 때 반복적으로 삽입하기도 했다.

간단하게 부게로와 제롬의 대표작을 살펴보았지만, 이렇듯 19세기 파리 살롱 및 당시 프랑스 주류 미술계에서 인정하는 회화는 신고전주의적 표현을 기반으로 삼고 있었다. 그러면서도 다비드가 그린 영웅의 모습이나 교훈적인 이야기보다는 낭만주의자들이 보여주었던 자유로운 상상력을 결합시켰다. 그리고 무거운 색채보다는 신화적 이야기에 부합하는 다채로운 색채를 사용하였다.

올랭피아와 비너스의
대결

파리의 오르세 미술관은 루브르 박물관과 함께 미술 애호가라면 반드시 가보게 되는 곳이다. 오르세 미술관에서는 19세기 미술 작품을 주로 볼 수 있다. 그래서 살롱전에서 주목을 받았던 이들의 그림 역시 만날 수 있는데, 그래도 가장 많은 관람객이 찾는 곳은 역시나 인상주의와 후기인상주의 작품들의 전시실이다.

한 가지 재미있는 것은 오르세 미술관에 전시된 19세기 살롱전 그

림들을 좋아하는 사람들이 은근 적지 않은데, 그들 중 일부는 그 사실을 창피해한다는 것이다. 자신이 미술사를 너무 몰라서 이렇게 '예쁜 그림'을 좋아하는 것 같다고 식견이 부족함을 탓하기도 한다. 그렇지만 살롱전에 참여한 작품일수록 대체로 대작이어서 눈에 띄는데다가, 그 큰 그림 속에는 완벽한 몸매의 여인과 사랑스러운 요정들이 즐겁게 놀고 있다. 분명 우리의 시각을 끌만큼 좋은 그림들이다. 그렇다면 왜 현대의 미술사에서는 당시와 다르게 살롱에 걸린 그림들을 비판하는 것일까? 실제 같은 해에 그려진 그림으로 비교를 해보자.

1863년, 여느 해처럼 살롱전을 위해 전 세계에서 온 그림들을 아카데미 회원들이 심사를 했다. 하지만 당시 아카데미의 취향에만 맞는 그림을 뽑는다던지 혹은 선출 방식이 공정하지 못하다는 의견들이 있었다. 그래서 나폴레옹 3세는 살롱전이 민주적이라는 것을 보여주기 위해서 '낙선전the Salon des Refusés'을 열게 하였다. 살롱전과 낙선전에 각기 걸린 작품들을 대중이 직접 보고 자연스럽게 판단할 수 있기를 바란 것이다.

살롱전에서 단연 화제가 된 것은 1등을 한 알렉산드로 카바넬 Alexandre Cabanel, 1823-1889의 작품이었다. 앞서 부게로의 작품과 같은 주제인 〈비너스의 탄생〉으로, 바다 위에 이제 막 태어난 비너스가 누워있는 모습이다. 아직 깨어나지 않은 아름다운 비너스 위를 아기 푸토들이 날으며 축하를 해주고 있다. 부게로의 작품보다 더 단순한 구조이지만, 하늘과 바다의 환상적인 색채와 아름다운 비너스의 모습이 사실적으로 묘사되어 있다.

살롱전에서 카바넬의 작품이 주목받았다면, 바로 옆의 낙선전에서

알렉산드로 카바넬, 〈비너스의 탄생〉,
1863년, 캔버스에 유채, 130×225cm,
프랑스 파리 오르세 미술관 소장

는 마네의 〈풀밭 위의 점심식사〉가 단연 화제였다. 하지만 좋은 의미
가 아닌, 비난과 비아냥이 대부분이었다. 낙선전이 열리자 사람들은 어
떤 작품들이 걸려있을지 궁금해했는데, 그중 유독 마네의 작품 앞에
는 사람들이 모여들어 그림을 뗄 것을 요구했다. 앞서 비아르의 그림
을 보면, 그저 조용히 민원을 제기하는 수준이 아니었다는 것을 짐작
할 수 있을 것이다.

사람들의 비난이 거세지자, 관계자들은 그림을 떼어서 천장 바로
아래로 옮겨 걸었다. 그러자 사람들은 들고 있는 우산으로 그림을 훼
손하려 했다. 이 소식은 삽시간에 퍼져 신문에 기사도 났다. 당시 비

평가들은 이 그림 속 여인의 모습이 생기가 없고 그저 하얀 물감을 발라 두었을 뿐이라고 비난했다. 그리고 이 그림이 너무나 '외설적'이라고 비판하였다.

지금의 시점에서 보면 너무나 의아하다. 살롱전에서 상을 받은 카바넬이 그린 비너스도 실오라기 걸치지 않은 모습인데, 왜 그것은 '예술'이고 마네가 그린 여인은 '외설'이라 하는지 말이다. 하지만 당시 두 그림을 예술과 외설로 나눈 기준은 여성이 아닌 바로 옆의 남성들에게 있었다. 카바넬의 비너스는 신화 속의 한 장면이지만, 마네가 그린 장면은 당시 파리 시민들에게는 너무나 익숙한 주말 피크닉 장면이었다. 나신의 여인 옆에 있는 남성들은 당시 사람들이 입는 옷이었고, 파리 사람들은 휴식을 위해 근처 숲에서 피크닉을 즐기곤 했다. 그런데 이토록 일상적인 장면에 옷을 벗고 있는 여인이라니! 게다가 이 여인은 뭐가 문제냐는 듯 관람객을 똑바로 응시하고 있다. 이 모습에 사람들은 경악했다. 예를 들면 이런 것이다. 한강시민공원에 젊은 남녀가 놀고 있는 사진이 SNS에 올라왔는데, 그중 한 명이 옷을 벗고 있는 상황인 것이다. 이런 상황이면 우리 역시 바로 신고해야겠다고 생각하지 않을까?

당시 너무나 여론이 시끄러워지자, 낙선전을 제안한 나폴레옹 3세가 직접 확인하러 갔다. 그리고는 나가면서 다시는 낙선전을 열지 말라고 이야기했다. 반면 〈비너스의 탄생〉은 전시가 끝나고 바로 나폴레옹 3세의 컬렉션에 들어갔고 카바넬은 에콜 데 보자르의 교수가 되었다. 당시의 판정은 카바넬의 승리였다. 하지만 현대적 관점에서 보면, 마네의 작품은 미래의 인상주의자들에게 큰 깨달음을 준 중요한 작품

으로 평가받는다. 그렇다면 우리는 어떻게 판단하면 좋을까. 현대적 해석을 통해 다시 비교를 해보면 좋을 것 같다. 이러한 비교를 위해서 같은 해에 그려졌고 다음 해에는 살롱전에 걸리게 된 마네의 〈올랭피아 Olympia〉와 비교해보면 좋을 것이다. 두 작품 모두 여성의 누드가 중심이 되는 구성이니 말이다.

　다음해 살롱전에 걸리긴 했더라도, 〈올랭피아〉 역시 '하얀 고릴라'

마네, 〈풀밭 위의 점심식사〉,
1863년, 캔버스에 유채, 208×264.5cm,
프랑스 파리 오르세 미술관 소장

같다는 평을 받았다. 올랭피아라는 이름의 한 여인이 상체를 비스듬히 기댄 오달리스크 자세로 누워있는 누드인데, 카바넬의 비너스와 다르게 비판을 받은 여러 이유가 있었다. 우선 두 작품 속 여인의 피부와 입체감 표현의 차이에 연유한다. 카바넬의 비너스는 마치 핑크빛이 살짝 도는 대리석같이 하얀 피부이면서 여성으로서의 매력을 보여줄 수 있는 인체의 굴곡이 잘 드러난 반면, 마네의 올랭피아는 그저 그다지 매

마네, 〈올랭피아〉,
1863년, 캔버스에 유채, 130.5×190cm,
프랑스 파리 오르세 미술관 소장

력적이지 않은 흰색의 평면과 같이 보인다. 그래서 당시 주류 미술계에서는 마네의 사실적인 묘사력이 모자란다고 생각했다. 하지만 마네는 조명을 일부러 조정하지 않는 이상, 실제로 누드를 보면 이렇게 평면적으로 보인다고 생각했다. 그러니 이게 더 진실한 모습이라고 말이다. 이는 실생활에서도 쉽게 실험해볼 수 있다. 밝은 대낮에 거울에 비친 내 모습보다 전구가 하나 있는 화장실 거울 속의 모습이 더 매력적으로 보인다. 이는 인위적으로 조명을 조작할 때 나오는 것이다. 하지만 마네는 일상에서 보이는 빛과 소재를 그대로 그리는 것이야말로 화가가 해야 할 일이라 생각했다.

또한 여성의 누드를 그릴 때도 당시 파리의 창녀가 쓰던 이름이기도 한 '올랭피아'를 제목에 붙이고, 창녀들이 많이 하던 액세서리인 초크를 하게 했다. 또한 파리에서 흔했던 흑인 하녀를 함께 배치함으로써, 상상 속에서만 존재하는 비너스와 푸토와는 다른 실제 모습을 그렸다. 마지막으로 올랭피아의 '시선'이 문제였다. 르네상스부터 본격적으로 그려진 누드화 속 여성들은 눈을 감고 있거나 혹은 상대방을 유혹하는 듯한 눈빛을 하고 있다. 이는 영국의 미술 비평가이자 소설가인 존 버거John Berger, 1926-2017가 제기한 문제로, 전통적인 누드에 대한 관점이기도 하다. 전통적인 누드화는 로마의 '정숙한 비너스'처럼 음부를 가리고 관객과 눈을 맞추고 있지 않다. 이는 보는 이들에게 수치감을 주지 않을뿐더러 마음껏 누드를 감상하게 하는 역할을 한다. 이러한 시선은 대중을 유혹해야 하는 현대의 대중매체에서도 자주 등장한다. 하지만 올랭피아는 상체를 살짝 세우고 그림 밖 관객을 뚫어져라 쳐다보고 있다. 그래서 올랭피아와 시선을 마주치

게 되면, 오히려 관객이 눈을 피해야 할 것 같다. 하지만 마네는 오히려 샹젤리제 뒷골목에서 만난 창부들의 당당함을 사실적으로 나타내고자 했다. 그러한 점에서 보면 이 작품 역시 〈풀밭 위의 점심식사〉처럼 당시 파리 시민들에게 익숙한 장면이라는 것이 마네의 생각이었다.

비록 마네의 숨은 의도는 당시 주류 미술계와 대중들에게 이해받지 못했지만, 앞으로 도래할 신세계를 위한 미술을 찾고 있던 젊은 예술가들에게는 선구자의 선언과도 같이 느껴졌다. 그래서 마네가 평생을 살롱에서 인정받고자 노력을 한 것에 반해서, 그를 따르던 후배 예술가들은 현실을 그림에 담아야 한다는 마네의 생각을 이어나갔다. 그렇다면 카바넬의 비너스와 마네의 올랭피아 중 어떤 것이 더 우리에게 의미있게 다가올 수 있을까? 답은 없다. 그저 각자의 판단에 따라 달라질 것이다.

다음 세대를 위한
초석이 되다

1863년에 낙선전이 열리면서 살롱전과 대비됐던 해프닝은 그만큼 새로운 미술에 대한 요구가 커졌다는 반증이기도 하다. 실제 유럽은 엄청난 변화 속에 놓여있었고, 보수적인 미술만을 고집하는 살롱전과 아카데미는 시대를 쫓아가지 못하는 상황이었다. 그렇지만 살롱전 입상 작가 출신의 교수로 구성된 에콜 데 보자르 역시 조금씩 변화가 일어나고 있었다. 예를 들어 교수 중

귀스타브 모로, 〈주피터와 세밀레〉,
1894-1895년, 캔버스에 유채, 213×118cm,
프랑스 파리 귀스타브 모로 미술관 소장

한 명이자 1864년부터 1880년까지 살롱에서 성공을 거두었던 귀스타브 모로Gustave Moreau, 1826-1898는 기존의 회화와 마찬가지로 신화와 종교적 주제를 다루긴 했지만, 환상적이고 이국적이며 독특한 화면을 표현했다. 신화 속 제우스와 그의 연인 세밀레Semele의 이야기를 담은 〈주피터와 세밀레〉는 그리스와 동방의 장식 문양과 세밀한 식물의 묘사 등과 함께 다양한 형상들로 채운 작품이다.

모로는 한 작품을 위하여 엄청나게 많은 양의 습작을 하고, 작품 하나에 공을 들여서 표현했다. 그리고 이전에는 없던 상징적 의미가 가득한 신비로운 그림을 그렸다. 모로는 이전의 방식을 스스로 따르지도 않았지만, 자신의 방식을 누구에게도 강요하지 않았다. 오히려 1892년 에콜 데 보자르 교수가 된 이후 가르친 제자 마티스Henri Matisse, 1869-1954, 루오Georges Rouault, 1871-1958, 마르케Albert Marquet, 1875-1947 등이 야수파Fauvism를 형성할 정도로 혁신적인 도전을 이끌었다. 모로는 제자들에게 과거를 답습할 필요가 없다는 것을 보여주고, 새로운 도전을 할 기회를 마련해준 것이다.

그리고 아카데미 주도로 이루어지던 살롱전도 정부가 더 이상 지원을 하지 않게 되면서 힘을 잃기 시작했다. 마침내 르누아르Auguste Renoir, 1841-1919와 로댕Auguste Rodin, 1840-1917을 포함한 혁신적인 화가와 조각가들이 만든 살롱 도톤전Le Salon d'Automne이 1903년 개최되면서 그 자리를 대체하게 되었다. 살롱 도톤전은 새로운 시도를 하는 예술가들이 자신의 작업을 선보이는 장이 되었고, 19세기 파리 살롱은 젊은 예술가의 도전을 외면한 보수적이고 시대에 뒤처진 예술의 대명사가 되었다. 이는 프랑스 혁명기에 형성된 신고전주의와 낭만주

의 전통에서 벗어나지 못하고, 예술가들임에도 새로운 도전을 받아들이지 못했기 때문이다. 그리고 결국은 새로운 세대에 의해 대체되었다.

동양에 대한 무지한 찬양

대항해시대와 제국주의를 거치며 서양인들은 전 세계로 힘을 뻗쳤다. 하지만 서양인들의 문화가 전 세계를 지배하게 된 것은 인류 역사를 보면 그다지 긴 시간이 아니다. 불과 200-300년 정도의 일이다. 인류의 4대 문명 중 어느 하나도 유럽 대륙에 없었고, 종이, 나침판, 화약 등을 모두 중국에서 가지고 갔다. 그중에서 가장 대중적인 인기를 누렸던 건 도자기였다. 17세기 유럽에서 유행한 시누아즈리나 19세기의 자포니즘Japonism의 가장 핵심이 되는 교역물품은 청화백자였는데, 이는 고도의 하이테크 기술로 만들어지는 것이었던 만큼 당시 유럽인들은 쉽게 따라하지 못했다.

중국의 청화백자가 처음 유럽에 수입되었을 때, 그 가격은 동일한 무게의 금보다 비쌌다. 그래서 청화백자는 부유함의 상징이었고, 실생활 용기로 사용하기보다는 인테리어 장식으로 벽이나 천장에 부착하였다. 고가였던 만큼 일반인들보다는 부유한 왕가나 귀족들 사이에서 유행할 수밖에 없었다. 그러다가 19세기 일본의 문호가 개방되면서, 일본의 청화백자가 본격적으로 소개되었다. 일본의 경우 적극적으로 유럽인들의 생활에 맞게 개량한 접시를 만들고, 유럽인들이 상상하는 동양의 모습을 그릇에 담기도 하면서 활발하게 교류를 이어갔다. 덕택에 청화백자뿐 아니라 판화나 기모노, 부채와 같은 다양한 제품들이 수입되면서, 유럽의 중산층들도 자포니즘 문화를 즐기기 시작한다. 그렇지만 동양에 가보지 못한 이들이 대부분인 건 어쩔 수 없었다. 유럽인들은 소문이나 단편적으로 소개되는 전시 및 그림 등을 통해서 오리엔탈리즘적 상상의 세계를 만들어나갔다. 그래서 동양인인 우리가 보기에 다소 어색한 이미지들이 예술에 반영되기 시작한다.

서양인의 시각으로
상상한 일본

아카데믹한 회화를 그렸던 프랑스 화가 페르맹-지라르Marie-Francois Firmin-Girard, 1838-1921의 일본의 휴게실 모습이 그러하다. 다른 화가들처럼 페르맹-지라르도 일본에 가본 적은 없었다. 다만 교역을 통해 유럽에 들어온 옷이나 장식품, 우끼요에 등을 통해 간접적으로 일본 문화에 대해 알고 있을 뿐이었다. 그

페르맹-지라르, 〈일본의 휴게실〉,
1873년, 54×65cm, 캔버스에 유채,
푸에르토리코 폰세 미술관 소장

래서 그는 자신이 알고 있는 것들을 기반으로 해서 일본 휴게실 모습을 화폭에 담았다. 수직과 수평 무늬가 있는 다다미와 격자의 틀로 만들어진 한지 창문이 있는 방 안에 옻칠한 목가구와 공작새와 붉은 꽃나무가 수놓인 병풍이 있다. 천장에는 무늬가 그려진 한지로 만든 등이 달려있고, 일본식 인형과 찻잔, 화병과 거울까지, 그림을 가득 채운 모든 물건이 일본풍이다. 실제 이토록 다양한 물건이 수입되고 중산층이 소유할 수 있었다는 점이 놀랍다. 그리고 화려한 방 안에 기모노를

입은 여인들이 휴식을 취하고 있다. 그중 주인공은 바닥에 앉아서 악기를 연주하고 있는 여인일 것이다. 아마도 예인이었던 게이샤이지 않을까 싶다. 사실적이고 세밀한 묘사와 함께 일본풍의 이국적이고 화려한 느낌을 가득 담은 이 그림은 1873년 살롱전에 전시되어 훌륭한 그림으로 찬사를 받았다.

이 그림을 보고 있는 우리도 이 당시 일본의 휴게실에 가보지 못했다. 그래서 인테리어가 어떤지 어떠한 방식으로 가구를 사용했는지 확실히 알 수 없다. 그래도 가운데 앉은 누드의 여인은 이해가 되지 않는다. 왜 저 상황에서 옷을 벗고 있는 것인지 말이다. 그리고 그림을 위해 다소 과장되게 연출했다 하더라도 이 여인이 일본인이라는 것은 납득되지 않는다. 비록 머리가 검은색이라 해도 피부색도 얼굴형도 분명서양인이기 때문이다.

앞서 헐리우드 영화의 '화이트 워싱'을 이야기했었다. 영화 속 주요인물을 백인으로 바꾸는 경향 말이다. 그런데 예술에서는 훨씬 오래전부터 이런 방식이 존재해왔다. 17세기 시누아즈리가 유행할 때 그림으로 그리거나 조각으로 만든 중국인들의 모습은 대부분 오똑한 콧날을 갖고 있는 서양인의 얼굴을 하고 있었다. 마찬가지로 자포니즘이 유행하던 19세기의 그림 속 일본인의 모습 역시 하얀 피부에 서구인의 얼굴을 하고 있다. 비단 페르맹-지라르뿐만이 아니었다. 모네 역시 자신의 첫 아내인 카미유를 모델로 한 그림에 '일본 여인'이라는 제목을 붙였다.

비록 백인 여성이 기모노를 입고 있는 모습이지만, 그래도 다다미바닥이나 일본 그림이 그려진 부채들, 그리고 화려하게 수놓은 기모노

모네, 〈일본 여인: 기모노를 입은 카미유〉,
1876년, 캔버스에 유채, 231.8×142.3cm,
미국 보스턴 미술관 소장

등이 섬세하다. 특히 사무라이와 식물 문양이 수놓인 기모노는 다채로운 실의 색과 함께 옷감의 질감도 잘 드러난다.

하지만 한 가지 오류가 보인다. 기모노를 입을 때 옷을 고정하고 장식하기 위해서 허리에 매는 오비帶를 착용하지 않았다는 것이다. 실제 일본인들도 혼자서는 매기 힘들다고 하지만, 관광지에 가서 스냅사진을 찍는 것이 아니라 진지한 작품이라는 점에서 기모노를 입는 방법을 몰라서 생긴 해프닝이라 볼 수 있다. '사랑을 글로 배웠어요'란 말이 유행을 했듯이, 19세기 유럽 예술인들에게 일본이라는 나라는 그만큼 동경하지만 잘 알지 못하는 미지의 장소였다.

일본 문화의
영향

일본 문화의 유행을 일컫는 자포니즘은 생각보다 서양인들의 생활과 문화에 깊숙이 영향을 주었다. 비록 단편적인 지식과 오류투성이라 할지라도, 생경하고 이국적인 일본의 물건들은 서양인들의 오리엔탈리즘을 자극하면서 다양한 상상을 하게 했다. 그리고 회화에 있어서는 무엇보다 일본의 다색 목판화인 '우끼요에'가 큰 영향을 주었다.

'떠다니는 세상의 그림'이라는 뜻의 우끼요에는 에도시대(1603-1867)의 안정되고 평화로운 분위기에서 유행하였다. 당시 사회가 안정되고 상업이 발달하게 되면서 중간계층이 늘어나게 되었다. 경제적인 부를 누리게 된 중산층들은 여행이나 가부키와 같은 연극 등 대중문화를 즐

기게 된다. 이런 분위기 속에서 일본의 판화가들은 아름다운 풍경이 담긴 여행지나 유명한 가부키 배우의 모습 등을 판화로 만들어 찍어서 팔았다. 판화는 하나의 원화를 만든 후 계속해서 복제할 수 있었기 때문에, 가격도 저렴하고 많은 사람들에게 판매할 수 있었다. 그런데 이렇게 일본 대중들에게 인기를 끌었던 우끼요에가 일본의 다른 교역품들과 함께 유럽으로 들어가게 되었다.

호쿠사이, '후지산 36경' 중
〈카나가와의 큰 파도〉,
1830년경, 다색 목판화, 25.7×37.9cm

여러 우끼요에 중에서도 단연 인기 있었던 것은 호쿠사이Katsushika Hokusai, 葛飾北斎, 1760-1849였다. 전통을 중시하는 일본 미술계에서는 괴짜로 여겨졌지만, 그는 일본 전통화에서부터 서양화까지 다양한 회화 방식에 관심을 갖고 있었다. 이에 서양에서 들여온 안료를 섞어서 화려한 색채를 내고 서양의 원근법을 적용한 대담한 구성을 시도했고, 60대 중반에 '후지산 36경' 시리즈를 통해 성공을 거두었다. 이런 인기는 일본뿐 아니라 유럽으로 이어졌다.

이 그림은 큰 파도와 멀리 보이는 후지산이 인상적이다. 하늘 높이 솟은 파도 사이에는 매달리듯 노를 젓고 있는 사람들이 탄 폭이 좁은 배가 두 척이 있어서 긴장감을 높인다. 호쿠사이는 역동적인 화면을 만들기 위해서 서양식 원근법을 사용해 멀리 있는 후지산은 작게 앞의 파도는 거대하게 그렸지만, 유럽인들은 오히려 서양화에서 보기 힘든 평면적인 특성이 있음에 매료되었다. 모든 형태에 검은 윤곽선이 있고 그 안에는 밝음과 어두움의 입체 표현을 위한 음영이 거의 없기 때문에 평면이 그대로 나타났던 것이다. 또한 음영 표현을 하다보면 더 밝아지거나 어두워지는 색이 들어갈 수밖에 없던 서양화와 다르게, 강렬한 색을 한 면에 다 칠한 점이 특이하게 여겨졌다.

반 고흐 역시 자신의 동생인 테오에게 보낸 편지에서 자신은 우끼요에를 통해 드디어 자신이 색이 무엇인지를 알게 되었다고 감탄한다. 화상이었던 동생 덕분에 반 고흐는 우끼요에를 쉽게 볼 수 있었고 여러 점 갖고 있기도 했다. 그래서 우끼요에를 자신의 친구였던 탕기 영감을 그린 초상화의 배경으로 삼기도 했다. 초록 모자를 쓰고 두 손을 모으며 사람 좋게 웃고 있는 탕기 영감 뒤로 여섯 점의 우끼요에 작품

반 고흐, 〈탕기 영감〉,
1887년, 캔버스에 유채, 92×75cm,
프랑스 파리 로댕미술관 소장

1
반 고흐,
〈비오는 날 다리 ;
히로시게를 따라서〉,
1887년,
캔버스에 유채,
73×54cm,
네덜란드
암스테르담
반 고흐
미술관 소장

2
히로시게,
'에도 100경' 중
〈신오하시 다리와
아타케의 소나기〉,
1857년,
다색 목판화,
약 37×25cm

이 보인다. 후지산과 같은 높은 산이 있는 풍경도 있고, 화려한 기모노를 입고 있는 여인을 담은 그림도 두 점이 있다. 비록 유화로 표현했지만, 반 고흐가 우끼요에 특유의 색을 표현하고자 노력한 것을 알 수 있는 대목이다.

반 고흐가 우끼요에에 대해서 매우 진지한 태도를 보이고 있었다는 것은 몇 점의 습작을 통해서도 알 수 있다. 호쿠사이만큼 인기를 누렸던 또 다른 우끼요에 화가인 히로시게Ando Hiroshige, 安藤広重, 1797~1858의 작품을 따라 그린 작품이 그중 하나이다. 반 고흐는 히로시게가 강과 다리를 배경으로 하여 소나기가 오는 풍경을 그린 우끼요에를 보고 유화로 따라 그렸다. 화면의 구성과 형태뿐 아니라, 색 역시도 원본과 거의 흡사하다. 우끼요에는 목판화이기 때문에 한 가지 색으로 깨끗하게 찍힌 면이 있는데, 이를 반 고흐는 짧은 붓터치를 사용해서 한 면을 비교적 균일한 색상으로 칠하고자 했다. 아마도 반 고흐가 갖고 있는 판화본에 있었을 테두리에 적힌 한자까지 삐뚤삐뚤한 붓으로 따라 그린 것을 보면, 우리 입장에서는 웃음이 나기도 한다. 그래도 표구까지도 따라 하고자 한 고흐의 진지함이 느껴진다.

우끼요에는 판화인 만큼 같은 작품이 여러 점 제작된다. 그래서 호쿠사이나 히로시게의 작품 역시 전 세계의 미술관에 소장되어 있다. 그리고 당시 유럽인들은 반 고흐처럼 비교적 저렴하고 보관이 용이한 우끼요에를 많이 갖고 있었다. 인상주의 대표 작가인 모네 역시 마찬가지다. 모네는 말년에 지냈던 지베르니Giverny에 자신의 로망을 표현한 정원을 가꾸고 집을 꾸몄다. 집 안 가득 수집한 우끼요에로 장식을 했고, 무엇보다 우끼요에에서 보던 일본식 정원을 실제로 만들어내었다.

집 앞에는 다양한 꽃을 심은 정원을 만들고, 강가에는 강물을 끌어와 '물의 정원'이라는 연못을 만들었다. 연못가에 버드나무를 심은 뒤하얀 수련을 띄웠고, 모네가 스스로 '일본식 다리'라 부른 초록색의 둥근 다리를 놓았다. 우끼요에를 통해 본 일본의 정원 모습을 상상해서

모네, 《일본식 다리》,
1897-1899년, 캔버스에 유채, 89.7×90.5cm,
미국 프린스턴대학 미술관 소장

실제로 구현한 것이다. 그리고 이 정원에서 많은 작품을 남겼다.

지금도 이 정원은 모네 생전의 모습과 거의 유사하게 유지되고 있다. 하지만 모네가 만약 일본에 직접 가봤다면 자신의 상상과 매우 다르다는 것을 알았을 것이다. 일본식 정원의 가장 큰 특징은 분재를 활용해 인공적으로 변형된 식물과 절제된 통행로에 있으니 말이다. 모네가 우끼요에를 통해 상상한 일본식 정원의 이상적인 모습은 연못을 중심으로 자연스럽게 자라는 식물들이 어우러지는 모습이었다. 비록 모네가 오해했을지 몰라도, 일본 문화에 대한 그의 지극한 관심은 일본의 공주가 남편과 함께 지베르니에 방문하게 되는 계기가 되었다. 요즘 말로 성덕인 셈이다.

타히티 여인의
황금빛 피부를 찬양한 고갱

자포니즘은 우리의 입장에서는 질투가 날 만큼 19세기 말 유럽에 많은 영향을 주었지만, 결국은 오리엔탈리즘을 기반에 둔 서구 중심의 일본 문화에 대한 재해석이었다. 그런데 이러한 백인 중심적인 사고와 다른 생각을 하는 예술가가 있었다.

반 고흐와의 일화로도 잘 알려진 고갱Eugène Henri Paul Gauguin, 1848-1903이다. 고갱은 다소 늦은 나이에 화가에 입문했는데, 젊은 시절 증권사에서 일하면서 자본주의에 환멸을 느꼈는지는 몰라도 서구 문명을 경멸하였다. 그래서 화가가 되기로 한 이후, 순수하고 문명의 때가 덜 묻은 곳을 찾고자 했다. 처음 파리를 떠나서 정착한 곳은 퐁타방 지

역이었고, 반 고흐와 아를에서 잠시 머문 것 역시 그러한 이유 때문이었다. 하지만 고갱은 유럽 안에서는 순수한 곳을 찾지 못할 거라는 생각을 하면서, 당시 프랑스가 진출한 남태평양의 섬 타히티로 갔다.

지금이야 휴양지로 유명하지만, 당시에는 작은 항구 외에는 백인이 없는 원주민들의 삶이 그대로 남아있던 곳이었다. 고갱은 그곳에서 만난 타히티 소녀를 따라 마을로 들어갔고, 원주민들과 함께 생활하면서 그림을 그렸다. 그러면서 타히티의 원주민 여성들과 섬의 자연과 문화의 모습을 자신만의 개성을 가미해 표현하고자 했다.

타히티의 여인들을 그린 작품들에서, 고갱은 가슴이 드러나는 옷을 입고 있는 남태평양 여인들의 모습을 그대로 보여준다. 이들은 서양의 누드화에서 보이는 자세를 하고 있지 않으며, 꽃이나 과일을 들고 가는 일상의 모습을 보인다. 더욱이 타히티 여인의 피부색과 얼굴의 생김 역시 서양의 백인들과 아주 다르다. 타히티의 언어나 신화적 이야기에 귀 기울였던 만큼, 고갱은 타히티 여인들의 순수한 모습이야말로 가장 아름답다고 여겼다.

고갱은 이 작품들에 깊은 애정과 자신이 있었고, 이를 유럽 사람들도 이해해줄 것으로 생각했다. 그래서 타히티에서 그린 작품들을 모아서 파리의 지인에게 보낸 뒤, 전시와 판매를 부탁했다. 특별한 소득이 없었던 만큼 고갱 자신은 파리로 올 뱃삯이 없었기 때문이다. 하지만 돌아온 답신은 절망적이었다. 전시회를 찾은 파리 사람들은 고갱이 그린 타히티 여인의 피부색이 불결하다고 비판을 했다는 것이다. 이에 고갱은 답장을 보냈다. 자신이 그린 여인들의 피부는 아름다운 '황금빛'이라고 말이다.

고갱, 〈타히티의 여인들〉,
1899년, 캔버스에 유채, 94×72.4cm,
미국 뉴욕 메트로폴리탄 미술관 소장

당시 평가가 좋지 않았지만, 고갱의 관점은 유럽인들과는 달랐다. 서구인들이 다른 문화권에 대해 동경을 갖기도 하고 경계를 하기도 했지만, 대부분 서구의 문화를 더 우수하게 본 경우가 많았다. 그렇지만 고갱은 오히려 타히티 여인들의 황금빛 피부를 통해 서구의 문명이 타락했음을 말하고자 했다.

스페인독감에 걸린 예술가들

코로나 펜데믹으로 전 세계가 공황에 빠진 초반, 20세기 초에 유행했던 '스페인독감Spanish influenza'이 자주 회자되면서 이 질병의 이름이 널리 알려지기 시작했다. 언제 어디에서 시작되었는지 확실하지는 않지만 1차 세계대전이 한창이던 1917년 즈음 발생한 것으로 추정한다. 스페인이 발원지가 아닌데도 불구하고, 독감의 이름에 붙은 이유가 있다. 당시 1차 대전 참전국들의 정부는 전쟁에 영향이 갈 것을 걱정해서 언론을 통제했는데, 참전하지 않았던 스페인에서만 새로운 독감의 심각성을 언론에서 보도했기 때문에, 스페인독감이라는 명칭이 붙었다고 한다. 이미 코로나 펜데믹을 겪은 입장에서, 공식적으로 알려지 않

는 것이 얼마나 위험한지 잘 알고 있다. 사회적 거리두기는 물론이고 마스크와 같은 최소한의 보호를 하지 않으면 호흡기를 통해서 쉽게 전염될 수밖에 없다. 스페인독감은 참전한 군인들을 따라 전 세계로 퍼졌다. 그리고 호흡기 질환인 만큼 군인들이 오고간 혹은 그들과 접촉한 사람들을 따라 전쟁의 후방에서도 독감이 유행하게 되었다. 전쟁터에서 다소 멀리 떨어져 있던 예술가들 역시 피해갈 수 없었다.

세계대전과 함께 퍼진
스페인독감

앞서 잠시 말한 것처럼, 19세기 말의 유럽은 기대와 희망에 부풀어 있었고 이는 20세기 초반까지 이어졌다. 세계 각지에서 들어오는 진귀한 물건과 신기한 발명품이 가득한 박람회가 유럽 곳곳에서 열렸다. 프로이트는 『꿈의 해석』(1900)에서 무의식이라는 새로운 지평을 열었고, 『차라투스트라는 이렇게 말했다』(1891)를 쓴 니체가 인간의 실존에 대한 철학을 설파하였다. 아인슈타인은 '상대성이론'에 대한 논문을 1905년 처음 발표하였다. 이외에 다양한 학문들이 괄목할 만한 성과를 냈고, 사람들은 미래가 밝을 것을 믿어 의심치 않았다. 하지만 빛이 있으면 어둠이 있듯, 그 이면에는 해결되지 않은 문제들이 있었고, 결국 부풀어버릴 대로 부푼 풍선은 터져버렸다. 1차 세계대전이 발발하면서 전 세계는 전쟁의 소용돌이에 들어서게 됐고, 전쟁 도중 스페인독감까지 퍼지고 말았다.

1918년 초여름부터 1920년 6월까지, 스페인독감으로 인해 2천만

명에서 5천만 명 정도 사망한 것으로 추정된다. 이렇게 추정치가 2배 이상 차이 날 정도로 확실하지 않은 것은 전쟁으로 인하여 집계가 어려웠을 뿐 아니라, 독감 환자가 전쟁으로 부상을 입은 환자가 함께 병상을 쓰면서 급격하게 퍼졌기 때문이다. 당시 병상의 사진을 보면, 커다란 공용 공간에 야전 침대를 두고 환자들이 병증에 상관없이 한 공간에 누워있다. 그래서 죽은 이후에도 사망 원인이 독감인지 아닌지

	2	
1		
	3	

1 1918년경 워싱턴. 마스크를 쓰지 않아서 승차를 거부당하는 승객 모습
2 스페인독감 기간에 근무 중인 세인트 루이스 적십자 자동차 군단
3 1919년 프랑스 디종 베이스 병원 모습

확실하지 않았다.

　스페인독감이 속수무책으로 널리 퍼진 데에는 전쟁이라는 혼란스러운 상황도 있었지만, 이 병의 정체가 무엇인지 확실하지 않다는 점도 있었다. 당시 16억 명 정도의 유럽 인구 중 6억 명이 독감에 걸렸을 것으로 추정하니, 그 감염률은 그야말로 엄청났다. 이에 전염성을 막기 위해서 마스크를 의무화한 경우도 종종 있었고, 마스크를 쓰지 않는 남성이 전차 탑승을 거부당하는 모습이 촬영되기도 했다. 스페인독감은 1918년에 '무오년 독감戊吾年 毒感'이란 이름으로 일본, 중국 그리고 조선에도 유행하였다. 조선 내에서는 740만여 명이 감염되었고 그중 14만여 명이 목숨을 잃은 것으로 추정한다. 이렇게 스페인독감 혹은 무오년 독감으로 불리는 감기는 전 세계에 퍼졌고 사람들은 공포에 시달려야만 했다.

스페인독감으로
세상을 떠난 화가들

　　　　　　　　당시 오스트리아에서 혁신적인 미술을 이끌어가고 있던 두 화가도 스페인독감을 피하지 못했다. 파리의 대규모 도시 개발을 본 오스트리아는 수도인 빈을 현대적 도시로 탈바꿈시키고 싶어 했다. 이에 프란츠 요제프 I세Franz Joseph I, 1830-1916의 주도하에 하수도와 도로를 정비하면서 발전하는 도시로서의 면모를 만들어갔고, 이러한 분위기 속에서 프랑스의 아르누보Art Nouveau처럼 새로운 예술과 디자인을 만들고자 하는 유겐트슈틸Jugendstil 양식의 작

요제프 마리아 올브리히가 설계한 빈 분리파 건물 모습,
1897년, 오스트리아 빈 위치

클림트,
〈유디트 I〉,
1901년,
캔버스에 유채,
84×42cm,
오스트리아 빈
벨베데레
미술관 소장

품이 속속 발표되었다. 그중 더욱 적극적으로 혁신적인 미술운동을 해보고자 한 오스트리아의 젊은 화가, 조각가, 음악가, 문학가, 건축가 등이 모여 '빈 분리파Wien Secession'를 만들었다. 이들 각자의 개성을 살린 첫 전시회는 대성공을 거두었고, 이런 성공을 기반으로 1897년 건축가 요제프 마리아 올브리히Joseph Maria Olbrich, 1867-1908가 설계해서 독특한 모양의 빈 분리파 건물을 지었다.

현재도 빈에서 분리파의 역사를 보여주고 있는 이 건물은 하얀색으로 단순하게 장식된 건물에 금색의 잎들이 만들어내는 구가 얹어져 있는 독특한 형태를 띤다. 이렇듯 과거에 없는 새로운 형식을 제시하면서도 자연에서 연유한 장식을 결합한 것이 빈 분리파의 특성 중 하나이다. 빈 분리파의 전성기를 이끈 이가 우리에게도 익숙한 구스타프 클림트Gustav Klimt, 1862-1918이다. 화려하고도 장식적인 그림으로 유명한 클림트는 특히 여성의 모습을 매혹적으로 표현해서 당시 귀부인들에게도 인기가 높았다. 그뿐만 아니라 전통을 과감히 깨는 혁신적인 시도를 하면서 오스트리아의 젊은 예술가들을 이끌었다.

클림트의 그림은 〈키스〉뿐 아니라 아름다운 초상 작업으로 당시에 인정받기도 했지만, 성경 속 여자 영웅인 유디트를 그린 그림으로 혹평을 받기도 했다.

앞서 젠틸레스키가 그린 유디트와 동일 인물이다. 하지만 클림트는 용감한 여인이 아닌, 남성을 죽인 요부로 유디트를 표현하고 있다. 분명 왼편에 남자의 목을 들고 있다. 하지만 이 상황을 끔찍해하거나 분노를 터트리는 것이 아니라, 고개를 치켜들고 눈을 내리깔며 자신에게는 너무나 쉬운 일이라는 듯 미소마저 짓고 있다. 이 모습에 주문자인

오스트리아의 유대인 모임은 분개했고, 결국 클림트는 다른 버전으로 다시 그렸다. 두 번째 버전 역시 크게 다르지는 않았지만 적어도 웃는 표정은 아니었다. 그러면서 이스라엘이 배경인 만큼, 실제 자신이 여행을 갔던 기억을 살려 중동 지역에 있었던 아시리아의 유적의 문양을 따와서 배경에 넣었고, 또한 이스탄불의 아야 소피아 성당과 같은 비잔틴 문화 속 반짝이는 모자이크에 감동받은 화려한 화면을 만들었다. 이처럼 클림트는 매력적이면서도 전통을 따르지 않는 새로운 시도를 했다. 하지만 56세에 뇌졸중이 왔고, 입원한 병원에서 스페인독감에 걸리게 되면서 갑자기 세상을 떠났다. 그리고 8개월 후 빈 분리파에는 또 다른 비극적인 소식이 전해졌다. 클림트가 재능을 알아보고 일찌감치 빈 분리파와 함께했던 28세의 젊은 화가 에곤 쉴레Egon Schiele, 1890-1918의 죽음이었다.

두 화가가 만난 것은 쉴레가 17세로 빈 예술학교 학생이었을 때였다. 당시 클림트는 이미 빈 분리파를 이끈 유명한 화가였다. 클림트에게 그림을 평가받고 싶었던 쉴레는 용기 있게 다가갔고, 클림트는 젊은 미술학도의 그림을 보고 한눈에 그 재능을 알아봤다. 그리고 얼마 후 미술계에 등단시켜주었다. 둘은 서른 살 가까운 나이 차이에도 불구하고 가깝게 지냈다. 쉴레는 클림트의 그림에서 보이는 장식적이면서도 평면적인 화면과 에로틱한 인물 묘사를 자신의 방식으로 새롭게 만들어냈다. 클림트가 금박을 직접 붙여서까지 화려한 색으로 화면을 채운다면, 쉴레는 다소 어두운 색에 거친 붓질로 표면을 마무리했다. 더불어 가장 큰 차이점은 자화상을 거의 그리지 않은 클림트와 달리, 쉴레는 미술사에서도 유래 없을 만큼 자신의 자화상을 기괴하게 그렸

에곤 쉴레, 〈가족〉,
1918년, 캔버스에 유채, 150×160.8cm,
오스트리아 빈 벨베데레 미술관 소장

다는 것이다. 심지어 성기가 보일 정도로 아무것도 가리지 않은 자신의 누드 드로잉을 다수 그렸다.

독특한 예술세계를 가진 쉴레는 이른 나이에 유명세를 떨쳤다. 그의 그림을 좋아하는 사람들도 많았지만, 다소 선을 넘는 에로틱한 그림으로 법정에 서기도 했다. 하지만 악명 역시도 유명세의 하나이니, 젊은 나이에 화가로서 어느 정도 위치를 다졌다고 볼 수 있었다. 여성 편력도 클림트 못지않게 심했지만, 에디트와 결혼을 한 후에는 부인을 아꼈고 더불어 아이를 갖기를 바랬다. 그리고 젊은 부부는 오랜 기다림 끝에 아이를 임신하게 되었다.

이 소식에 얼마나 기뻤는지, 쉴레는 아이가 태어나기도 전에 미래에 만들어질 가족의 모습을 그림으로 남겼다. 자신과 부인은 누드로 표현하고 그 앞에 담요에 싸인 아기를 앉혔다. 아이를 엄마가 감싸고, 그런 엄마를 아빠가 보호해주는 모습이다. 왼팔을 다소 길게 그려서 직각으로 만드는 포즈는 쉴레가 자화상을 그릴 때 자주 취하던 자세이다. 전체적으로 쉴레 특유의 거친 붓질이 드러나지만, 아이의 사랑스러움을 감추지는 못한다. 쉴레는 태어날 아이가 너무나 궁금한 나머지 자신의 어린 조카를 그려서 이 그림을 완성했다고 한다. 그 정도로 아이가 보고 싶었고 아빠가 되고 싶었다. 하지만 그의 바람은 이뤄지지 못했다.

임신한 에디트가 스페인독감에 걸려버린 것이다. 딱히 치료법이 없던 상황에서, 에디트는 병을 앓다가 결국은 사망했다. 부인을 간호하던 쉴레는 크게 상심한다. 그림을 그리면서 기다리던 아이였고 단란한 가족이 되는 날이 얼마 남지 않았는데, 그 꿈이 산산이 부서진 것이다. 그리고 사랑하는 두 사람을 잃은 것이다. 쉴레 역시 간호를 하면서 독

감에 걸려 며칠 후 사망하고 만다.

　오스트리아에서 새로운 미술의 흐름을 만들었던 빈 분리파의 두 화가가 이렇듯 안타깝게 세상을 떠나자, 빈 분리파 내부에서도 여러 가지 의견 충돌이 있었다. 그러다 독일의 나치에 의해 오스트리아가 장악되면서, 히틀러에 의하여 '퇴폐미술'이라는 낙인이 찍힌다. 히틀러는 고전적이고 자연적인 미술만을 아름답다고 생각했기 때문에, 그 외의 현대적인 예술들은 퇴폐미술로 명명하고 압수하거나 파괴해버렸다. 그렇지만 전쟁 이후, 남은 빈 분리파 예술가들이 건물을 복구하고 다시금 활동을 재개한다.

독감을 극복한
화가

　　　　　　　　　스페인독감으로 유명을 달리한 화가도 있지만 이를 이겨낸 화가도 있었다. 그는 바로 〈절규〉로 유명한 노르웨이 화가 뭉크Edvard Munch, 1863-1944이다. 뭉크는 어린 시절부터 자신과 죽음은 항상 함께했다고 말했다. 외할머니와 어머니, 그리고 누나까지 어린 나이에 죽었다. 뭉크 자신도 심약해서 의사인 아버지가 탐탁지 않아 했다고 한다. 그래서 뭉크의 그림은 대부분 격렬하거나 우울한 감정에 휩싸여 있다. 〈절규〉 역시 산책하다가 산과 자연이 지르는 비명소리를 듣고 그린 그림이다. 화면 가운데 한 남자가 귀를 막고 괴로워하고 있다. 이 남자가 누구인지 어떠한 상황인지는 알 수 없다. 민머리에 그저 고통스러운 괴로움만이 드러나기 때문이다. 이 남자는

몽크, 〈절규〉,
1893년, 나무에 템페라, 91×73.5cm,
노르웨이 오슬로 국립미술관 소장

어떠한 사실적인 묘사나 구체적인 설명이 없이 그저 굽이치는 곡선으로만 그려져 있다. 하지만 이에 반해 남자가 서있는 다리는 가파른 사선으로 되어있다. 그래서 이 남자는 도망가고 싶어도 갈 수가 없다. 앞에는 공포의 대상이 있고 뒤에는 사람들이 길을 막고 있기 때문이다. 그리고 붉은 하늘까지 절규하듯 불안한 색과 움직임을 보인다. 이렇듯 〈절규〉는 감정 그 자체만을 드러낸 그림이다. 뭉크는 인간이 느끼는 고통과 슬픔에 예민했고 이를 시각화하였다.

2021년 노르웨이 국립미술관에서는 소장하고 있던 그림 왼편 아래쪽에 연필로 휘갈기듯 써있는 "미친 사람만이 그릴 수 있는 것"이란 글의 필체가 뭉크 자신이라고 밝혀냈다. 정체를 알 수 없는 이 글에 대해 반달리즘에 의한 테러로 보는 사람도 있었지만, 뭉크 스스로 적은 것이라고 연구자들이 결론지은 것이다. 아마도 이 그림이 발표된 후 쏟아진 악평 때문에 괴로워했던 뭉크가 자신의 심정을 반영해서 썼을 것으로 추정하고 있다.

이렇듯 평생 죽음과 함께 살아간다고 고백한 뭉크지만, 전 세계에 유행했던 스페인독감은 극복해냈다. 평상시 건강에 유의한 덕분인지 극심한 고통을 겪기는 했어도 젊지 않은 나이에 병을 이겨냈고, 독감을 이겨낸 자신의 모습을 기념 삼아 자화상으로 남겨두었다. 머리는 빠지고 다소 힘없이 의자에 앉아있다. 그리고 이후 25년을 더 살았다.

뭉크는 비록 노르웨이인이지만, 그의 영향은 독일에서 꽃을 피웠다. 뭉크는 젊은 시절 파리와 독일을 오가면서 전시와 작품 활동을 했는데, 그중 독일 다리파Die Brücke의 화가들이 특히나 뭉크의 감정이 두드러지는 붓질과 색채에 감화를 받았다. 그러면서 독일 표현주의를 형

뭉크, 〈스페인독감에 걸린 후 자화상〉,
1919년, 캔버스에 유채, 150×131cm,
노르웨이 오슬로 국립미술관 소장

성하게 된다. 세기말과 시작의 시기에 독일 역시 급격한 사회적, 경제
적 변화를 겪고 있었다. 특히 정부 주도로 도시를 개발하면서 이전에
없던 도시 문화가 번영하고 있었고 그 속에 불안을 배태하고 있었다.
뭉크는 이러한 분위기를 표현하고자 하는 독일의 예술가들에게 좋은

참고가 되었다.

예술에 미친
사회적 불안

역사 속에서 그저 평화로웠던 시기
가 얼마나 있었을까 싶다. 팍스 로마나나 루이 14세 시기의 프랑스, 영
국에서는 엘리자베스 1세와 빅토리아 여왕 시기 정도일까? 하지만 그
역시 각 나라의 지배자들 입장이지, 그들이 착취하고 있는 식민지나 억
압받던 노예 혹은 국민에게는 큰 차이가 없을 것이다. 그런 와중에 흑
사병이나 스페인독감 같은 전염병의 유행, 그리고 전쟁과 급격한 변화
등은 사회적 불안의 요소가 되었다.

예술가들 역시 한 사회를 살아가는 사람으로서 이러한 불안을 그림
으로 종종 표현하였다. 물론 애써 외면하거나 그릴 가치가 없다고 생
각한 사람도 있었겠지만, 부조리와 아픔을 지나치지 못한 예술가들 역
시 적지 않았다. 이에 코로나 팬데믹을 겪으면서, 스페인독감 시기에
예술가들이 어떤 표현을 했는지 잠시 들여다보았다. 현재 당대의 작가
들 역시 코로나 팬데믹 상황을 각자의 방식으로 나타내고 있다. 어쩌
면 미래의 후손들은 지금의 펜데믹을 해석하는 예술 작품들을 통해 이
시대를 기억할지도 모를 일이다.

chapter
7

새로운 시대를 위한
초석

세계대전으로 인한 중심지의 이동

루이 14세의 절대왕정을 시작으로 몽마르트에 예술인들이 모이던 19세기까지, 서양미술의 중심은 파리였다. 하지만 20세기가 되자 유럽은 전쟁터가 되었고, 파리 역시 예외는 아니었다. 독일의 나치가 밀고 들어왔고 전쟁은 계속되었다. 러시아의 예술가들은 새로 들어선 공산주의 정권에 의해서 축출되었고, 독일은 히틀러가 인정하는 자연주의적 예술 이외에는 퇴폐미술로 낙인찍어 파괴를 일삼았다. 그나마 중립국인 스위스에 예술가들이 모여 새로운 미술운동을 벌이기는 했지만, 그 외의 지역에서는 이전처럼 표현의 자유와 새로운 세계에 대한 희망만을 이야기하기가 힘들었다. 이에 많은 예술가들이 미국으로 이주하기 시작한다.

유럽에서 대서양을 지나 바로 도착하게 되는 항구도시 뉴욕은 경제와 문화의 중심지로 급부상했다. 미국은 전쟁 후에 폐허가 된 서유럽과 아시아에 원조를 한다는 명목하에 교역을 하면서, 정치적 영향력뿐 아니라 경제적으로 발전을 이뤘다. 하지만 미국의 역사는 그리 길지 못했다. 특히 문화의 경우, 유럽에 그 뿌리를 두고 있었기에 자생적인 예술이 없었다. 백인 미국인들은 미국만의 문화를 만들어야 한다고 생각했고, 이에 전략적으로 형성된 예술이 '추상표현주의Abstract Expressionism'이다.

잭슨 폴록,
〈연보라빛 안개: 넘버 1〉,
1950년, 캔버스에 애나멜, 221×299.7cm,
미국 워싱턴 내셔널 갤러리 소장

하나의 예술 경향이 주류 미술이 되기 위해서는 자본과 제도 그리고 이론적 받침이 필요하다. 프랑스에서는 아카데미가 그 역할을 했지만, 현대적 민주국가인 미국에서는 정부 정책만으로 이를 해결할 수가 없었다. 그보다는 민간의 자본과 노력이 필요했다. 이때 큰 역할을 했던 게 구겐하임Guggenheim 가문으로, 그들은 넉넉한 자본을 투입하여 미술관을 통한 제도적 지원을 했다. 그리고 비평가 클레멘트 그린버그Clement Greenberg, 1909-1994의 이론을 바탕으로 해서, 잭슨 폴록Jackson Pollock, 1912-1956을 비롯한 추상표현주의자들을 지원해주었다.

그린버그는 추상표현주의 회화야말로 가장 아방가르드Avant-garde한 회화라고 주장했다. 쉽게 말해 시대를 이끌어갈 수 있는 회화라는 말이었다. 그린버그는 모든 예술은 각 장르의 순수한 특성이 있기 때문에 이를 드러낼 수 있어야 하는데, 회화의 경우에는 '평면성'이 핵심이라고 강조했다. 회화가 평면이라는 것은 어찌 보면 너무나 당연한 말이다. 하지만 르네상스 이후 오랫동안 유럽에서는 회화의 평면을 극복해야 할 대상으로 여겼다. 평면이라는 것을 알 수 없을 정도로 3차원적 공간이 눈앞에 있는 듯한 환영illusion을 만들어야 한다고 생각했던 것이다. 그런데 이를 처음 깬 것이 바로 인상주의자들이었다. 마네는 올랭피아의 몸을 보이는 그대로 평면적으로 그렸고 모네는 태양빛 아래에서 반짝이는 물 표면을 그대로 옮겼다. 그린버그는 이렇듯 마네로부터 드러낸 회화의 평면성이 바로 아방가르드, 즉 앞서 나가는 미술의 특성이라 생각했고, 이를 극대화한 것이 완전한 추상으로 회화의 평면을 강조한 추상표현주의라 여겼다. 이렇게 모더니즘 회화Modernist painting가 형성되었다.

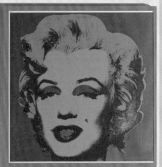

앤디 워홀,
〈마릴린, 오른쪽〉,
1964년, 실크스크린

하지만 한편으로는 급성장한 미국의 대중문화를 대변하는 팝아트 Pop Art가 앤디 워홀Andy Warhol, 1928-1987 같은 작가를 통해 형성되었다. 유럽에도 팝아트가 있었지만, 미국은 훨씬 가볍고 소비 지향적인 이미지들을 예술작품에 담았다. 이외에도 다양한 예술이 미국에서 자유롭게 꽃피웠고, 이는 20세기가 저물어갈 때까지 전 세계에 영향을 주었다.

여기까지가 20세기 미술의 주요 흐름이라면, 그간 우리가 잘 알지 못했던 이야기에는 어떤 게 있을까? 우선 앞선 시대들이 그랬듯, 20세기 초에도 여성들은 다분히 소외되어 있었다. 하지만 예전에 비해 기회가 많아지면서 자신의 길을 개척하는 작가들이 좀 더 많이 등장한다. 이에 이 장에서는 인상주의 시기부터 차츰 두각을 드러내는 여성 작가들이 현대미술에 어떤 영향을 끼쳤는지 관심 있게 살펴보고자 한다.

또한 추상표현주의를 주류 미술로 끌어올리는데 주도적 역할을 했던, 20세기형 후원자들의 존재에 대해 알아보려고 한다. 그들은 르네상스의 상인들처럼 미술시장을 개척하고 나아가 새로운 미술의 방향성을 제시했으며, 이후 예술과 자본이 결합되는 시스템을 형성하는 데 일조했다.

마지막으로는 세상을 다르게 바라봤던 마르셀 뒤샹의 작품을 통해서, 관점과 해석의 문제를 살펴보고자 한다. 마르셀 뒤샹은 현대미술의 가장 영향력 있는 작가 중 하나임에 분명하기에 비주류라 말하기엔 무리가 있다. 하지만 그가 작품을 통해 던졌던 냉철하면서도 비판적인 질문만큼은, 지금 우리가 반드시 생각해봐야 할 문제임에 틀림없을 것이다.

당당하게 내민 누드 자화상

인류의 역사에서 여성의 이름이 중요하게 거론되는 경우는 그리 많지 않다. 여성 통치자의 경우는 손에 꼽을 정도이고, 미술사에서도 여성 예술가는 그리 많지 않다. 린다 노클린이 지적했듯, 그 이유가 여성의 능력이 모자라서가 아니라 사회적 시스템 때문이라는 것에는 더 이상 논쟁의 여지가 없다.

이런 불균형은 단순히 한쪽 성별이 더 많다는 문제를 넘어서서 세상을 바라보는 시각에 영향을 끼친다. 예를 들어 일반적으로 '모델'을 생각하면 '누드의 여성'이 떠오르고, '화가'라고 하면 턱수염이 덥수룩한 백인 남성이 떠오른다. 앞서 호텐토트의 비너스라 불린 사르키 바

트만에 대한 이야기에서도 지적한 부분이지만, 여성이자 아시아인인 나 역시도 이러한 도식적 사고를 벗어나기가 힘들다. 왜냐하면 대부분 의 누드화 속 주인공은 여성이었고 이를 그린 화가는 남성이었기 때문 이다. 19세기 전까지만 해도, 자신의 의사를 표현하는 주체는 백인 남 성이었고 여성은 이들이 마음대로 다뤄도 되는 대상이었다. 그렇다면 19세기 후반부터 새롭게 등장하기 시작한 여성 예술가들은 어떻게 자 신을 드러냈을까?

인상주의 전시를 함께한
여성 화가들

과거에도 젠틸레스키나 비제-르 브룅 등 여성 화가들이 있긴 했지만, 이들은 아카데미를 중심으로 한 주류 미술계에 들기가 쉽지 않았다. 왕이나 왕비의 비호로 가입을 했더 라도 무시당하기 일쑤였다. 이들은 어디까지나 특이한 경우였다.

그러다가 여성 화가가 동등하게 참여한 전시가 19세기 말에 처음 열렸다. 바로 인상주의자들의 전시였다. 베르트 모리조Berthe Morisot, 1841-1895, 메리 카셋Mary Cassatt, 1844-1926 그리고 수잔 발라동Suzanne Valadon, 1865-1938 등의 여성 화가들이 남성 작가들과 나란히 그림을 걸 었다. 그들은 협회에 동등하게 회원으로 가입했고 예술작품에 대한 토 론을 했다. 여기에 지대한 영향을 준 것은 바로 드가였다. 드가는 여 성에 대한 혐오로 연인을 두지 않았으나, 반대로 능력 있는 여성 예술 가들을 알아보았고 이들이 함께 활동할 수 있도록 기회를 마련했다.

베르트 모리조, 〈요람〉,
1872, 캔버스에 유채, 56×46cm,
프랑스 파리 오르세 미술관 소장

그중 베르트 모리조는 마네와의 관계를 그린 영화《제비꽃 여인: 베르트 모리조》(2012)를 통해 더욱 잘 알려진 인상주의 화가이다. 모리조는 함께 그림을 배웠으나 중도에 포기했던 언니 에드마와 달리 화가의 길로 계속 나아갔고, 마네의 동생 외젠 마네와 결혼을 하면서 작업 생활을 이어나갔다. 성을 바꾸지 않고 자신의 이름 그대로 활동을 했으며, 예술계 인사들과 지속적으로 교류했다.

모리조는 자연주의 화가였던 스승의 영향으로 풍경화를 그렸고 파리 살롱에 출품해서 좋은 평가를 받았다. 하지만 마네의 회화를 접하면서 방향을 바꿨다. 마네 역시 모리조를 모델로 삼아서 여러 점의 그림을 그렸고, 모델이자 친구로서 함께하면서 모리조는 마네의 새로운 화풍에 영향을 받았다. 그때부터 자신의 주변을 소재로 삼기 시작했으며, 마네와는 달리 첫 전시부터 인상주의자들과 함께했다.

그중 〈요람〉이라는 작품은 모리조가 조카와 언니의 모습을 함께 담은 그림으로 첫 번째 인상주의 전시에 출품한 작품이다. 이 전시에서 세잔과 모네의 작품은 혹평을 받았지만, 세잔 작품 옆에 걸려있던 모리조의 작품은 그나마 좋은 평가를 받았다. 요람에서 막 잠든 아이를 바라보고 있는 언니의 눈빛에서, 사랑스러움 대신 일말의 공허함이 느껴진다. 결혼하면서 남편의 반대로 그림을 포기한 그녀이기에, 예전에 동생과 함께 그림을 배우고 그리던 시절을 회상했을지도 모른다.

평생 결혼을 하지 않고 화가로서 작업만 했던 메리 카셋Mary Cassatt, 1844-1926 역시 인상주의자들과 함께 전시에 참여했다. 카셋은 미국 출신이었지만 미술을 배우기 위해 프랑스에서 오랜 시간 머물렀다. 루브르 박물관에서 걸작들을 모사하는 연습을 하던 중에 인상주의 화가

메리 카셋, 〈아이의 목욕〉,
1893년, 캔버스에 유채, 100.3×66.1cm,
미국 시카고 아트 인스티튜트 소장

드가를 만났고, 카셋의 재능을 알아본 드가 덕분에 인상주의 전시에도 함께했다. 파스텔에 능숙하고 도시의 모습을 순간적으로 파악해 그렸던 드가의 영향을 받아, 카셋은 파리지앵의 일상적인 모습을 화폭에 담았다.

그리고 중년에 들어서면서 점차 아이와 어머니의 모습을 주로 그렸다. 〈아이의 목욕〉은 어머니가 아이를 목욕시키는 장면을 담은 그림인데, 특정한 메시지를 제시하기 위한 연출이 아니라 일상의 한순간을 포착하는 듯 과감한 구도를 하고 있다. 그간 어머니와 아이의 모습은 서양미술에 있어서 성모자상과 같이 종교적 의미를 위해 표현하는 경우가 많았다. 하지만 카셋은 오히려 일상에서 지나칠 수도 있는 사소한 모습을 그리고 있다. 그림 속의 어머니와 아기는 살을 맞대고 서로에 대한 사랑과 신뢰의 감정을 드러내고 있다.

당시 여성이라면 결혼하고 아이를 낳으며 가정을 꾸리면서 사는 것이 당연했다. 하지만 모리조와 카셋은 화가라는 직업을 고집하면서 끝까지 작품 활동을 해나갔다. 이것만으로도 당시에는 구설에 오를 만한 것이었다. 실제로 베르트 모리조는 남편의 형이자 동료 화가인 마네와의 염문설에 오르내렸으며, 사망 후에는 마네의 흉상이 조각된 마네 가족묘에 외젠 마네의 처로서 함께 묻혔다. 그래도 모리조와 카셋은 경제적인 걱정은 할 필요가 없었다는 점에서, 또 다른 화가 수잔 발라동보다는 나은 처지였다.

누드

자화상

수잔 발라동Suzanne Valadon, 1865-1938이
태어났을 때 어머니로부터 받은 이름은 마리-클레멘틴Marie-Clémentine
이었다. 그녀를 소개하는 글은 대부분 '몽마르트 세탁부의 사생아로
태어나'로 시작한다. 몽마르트 언덕에는 가난한 예술가들이 모이는 만
큼 그들이 필요로 하는 일을 해주는 사람들이 있었다. 그중 하나가 세
탁과 청소를 해주고 수고비를 받는 세탁부였다. 이들은 대부분 가난한
여성들이었고, 예술가들의 집을 드나들며 잡일을 해주다가 모델을 서
기도 하고 일시적으로 동거를 하기도 했다. 몽마르트의 예술가들이 사
회적으로 어려운 사람들이긴 했지만, 세탁부나 모델은 그보다 더 취약
한 계층이었던 것이다. 수잔 발라동의 어머니 역시 세탁부였고 그래서
아버지가 누구인지조차 알 수 없었다. 어느 정도 성장했을 때 서커스
단에 곡예사로 들어갔지만, 부상을 입어서 생계가 막막해지자 다시 몽
마르트로 돌아가 어머니처럼 세탁부로 일하게 되었다.

젊고 아름다웠던 수잔 발라동에게 화가들은 자주 모델을 부탁했다.
수잔 발라동은 르누아르의 〈부지발의 무도회〉 속 활기찬 소녀가 되기
도 했고, 툴루즈-로트렉Henri de Toulouse Lautrec, 1864-1901의 〈숙취〉 속
에서는 고단한 삶을 짊어지고 있는 여인으로 그려지기도 했다. 두 작
가의 그림 속에 그려진 수잔의 모습은 같은 사람이라는 것이 오히려
의아할 정도이다. 생김새의 차이뿐 아니라 분위기가 너무나 다르기 때
문이다. 르누아르 그림 속 여인은 세상의 근심은 한 점도 갖고 있지 않
을 것 같은 순진한 모습이지만, 툴루즈-로트렉 그림 속에서는 삶에 찌

르누아르,
〈부지발의 무도회〉,
1883년,
캔버스에 유채,
182×98cm,
미국 보스턴 미술관 소장

든 여인이 하루를 끝내고 술 한잔하면서 고단함을 달래는 듯한 모습이다. 실제로 사랑하는 마음으로 여인을 그려야 한다고 말했던 르누아르와 다르게, 툴루즈-로트렉은 사회 속의 약자를 알아보고 그들의 삶을 그리곤 했다. 집안에서 부끄러워할 만큼 신체적 장애를 갖고 있었기에 사람들의 아픔을 더 잘 보았을지 모른다.

본래 툴루즈-로트렉은 툴루즈 지역의 백작 가문 출신이었지만, 어릴 적 사고로 더 이상 자라지 않게 되자 가족들은 그에게 경제적 지원만 해줄 뿐 가까이하지 않으려 했다. 이에 그는 몽마르트의 가난한 예술가들과 물랭루주의 무희들 등 사회적 약자들과 어울리며 그림을 그

툴루즈-로트렉, 〈숙취〉,
1888년경, 캔버스에 유채, 47×55cm,
미국 하버드대학교 포그 박물관 소장

렸다. 그러던 중 수잔 발라동을 만나게 되었고 그의 아픔을 화폭에 담은 것이다.

더해서 '수잔'이라는 이름도 지어줬다. 수잔은 모델을 하면서 어깨너머로 배운 그림을 화가들에게 보여주고 의견을 듣고 싶어 했지만, 르누아르 등 대부분의 화가들은 크게 신경 쓰지 않았다. 하지만 툴루즈-로트렉은 연습한 그림들을 봐주고 이름도 지어주면서 화가가 되기를 권했다. 수잔은 자신의 고민을 진지하게 생각해주는 그에게 매료되었고, 툴루즈-로트렉에게 청혼했다가 거절당하는 소동도 있었다. 그래도 또 다른 친구인 드가의 격려와 가르침에 힘입어 수잔은 계속 그림을 그려나갔고 살롱 도톤전에 참여하는 등 활발한 작품 활동을 해나갔다.

수잔 발라동은 베르트 모리조와 메리 카셋과 그 시작부터 달랐다. 생존을 걱정하며 그림을 그렸고, 태어나 처음 본 세상이 몽마르트였으며, 그곳에서 스승과 친구들을 만났다. 그리고 모리조나 카셋처럼 사회적 인식을 신경 쓰지도 않았다. 사회의 최하위층에 있던 여성이었기에 생존을 위해서라도 사회적 시선 따윈 던져버려야 했을 것이다. 수잔은 여러 남성과 만났고 결혼과 이혼을 반복했다. 그 과정에서 '발라동'이란 성을 얻었고 아버지가 누구인지 확실하지 않은 아들 모리스를 낳았다. 아들에게는 '위트릴로'란 성을 주었다. 훗날 모리스 위트릴로 Maurice Utrillo, 1883-1955 역시 어머니를 따라 몽마르트에서 그림을 그리면서 세계적인 화가가 되었다.

어쨌거나 수잔 발라동은 굴곡진 인생을 살면서도 화가로서의 정체성을 잃어버리지 않았고 점차 사회적으로 인정을 받게 된다. 그녀의

작품은 객관적인 사물의 묘사나 신화적 의미를 가진 그림보다는 주변에서 볼 수 있는 모습을 소재로 담았다. 더불어 여성의 모습을 많이 그렸다. 오달리스크 자세로 기대어 누워있는 모습은 물론 그 외 다양한 자세를 그렸는데, 그중에는 누드화도 적지 않다. 이는 어찌 보면 당연한 일일지 모른다. 대부분의 화가가 누드를 그리면서 인체를 표현하는 방식을 배우고, 누드는 지금까지도 계속되는 서양화의 대표적인 소재이기 때문이다. 더욱이 수잔 발라동은 스스로가 모델을 하면서 그림을 배웠기 때문에 작가들의 이러한 작업 방식을 당연하게 여겼다. 그런데 수잔 발라동의 경우 한 가지 독특한 작업을 병행했다. 모델을 따로 두고 그림을 그리기도 했지만, 자신의 누드를 그리기도 한 것이다. 다시 말해 '누드 자화상'이다.

화가들이 자화상을 그리는 이유는 다양하지만, 무엇보다 자신을 표현하기 위한 목적이 강하다. 경제적으로 어려워 자신만을 모델로 삼은 화가도 있다고 하지만, 수잔이 누드 자화상을 그린 시기에는 경제적으로도 어렵지 않았고 모델을 고용하는 것 역시 어렵지 않은 상황이었다. 그리고 다른 누드화와 다르게 자화상에서는 거울을 직접 바라보고 상반신을 그렸다.

그녀가 노년에 그린 〈가슴을 드러낸 자화상〉은 현재의 시점에서도 도발적이다. 발라동이 그린 다른 누드와도 다르게 관객과 마주 대하듯 무표정한 표정으로 우리를 응시하고 있다. 이 그림 속 여인은 신화의 주인공도 아름다운 몸을 보여주는 것도 아니다. 그저 한 인간으로 앞에 앉아있다. 더구나 모델은 여성, 화가는 남성이라는 도식과 달리, 모델과 화가가 동일한 한 여성이라는 점에서 다시 한번 이 그림을 들

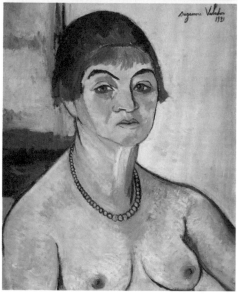

1
수잔 발라동,
〈여성의 초상〉,
1917년,
캔버스에 유채,
65×50cm

2
수잔 발라동,
〈가슴을 드러낸 자화상〉,
1931년,
캔버스에 유채,
46×38cm,
파리 베르나르도
콜렉션 소장

여다보게 한다.

더불어 시간에 따라 변해가는 여성의 모습을 적나라하게 보여준다. 사진과 같은 사실적인 묘사보다는 발라동 특유의 굵은 윤곽이 드러나는 그림이다. 그런데도 나이가 들어가면서 주름이 생기고 피부가 처지며 머리숱이 적어지는 모습을 그대로 표현하고 있다. 그림이기에 지울 수 있는 부분을 그대로 드러낸 것은 자기에 대한 긍정을 담고 있다. 이 그림 속 발라동은 분홍 드레스를 입고 즐거운 소녀도, 압생트로 괴로움을 달래는 세탁부도 아닌, 화가이자 어머니이며 여성인 한 사람의 모습이다.

하지만 수잔 발라동이 처음으로 누드 자화상을 그린 여성 화가는 아니다. 최초의 시도는 1906년 파리에서 화가가 되고자 한 독일의 화가 파울라 모더손-베커Paula Modersohn-Becker, 1876-1907이다. 모더손-베커는 아름다운 풍경을 그리는 자연주의 회화가 유행하던 독일에서 화가의 꿈을 키웠다. 남편인 오토 모더손Otto Modersohn, 1865-1943 역시 자연주의 화풍으로 독일 미술계에서 자리를 잡은 화가였지만, 모더손-베커는 남편의 성과 자신의 성을 함께 쓰면서 화가로서의 고유의 정체성을 잃지 않으려 했다. 하지만 현실과 꿈 사이에서 고민하면서 남편과의 사이가 멀어지자, 모더손-베커는 자신의 꿈을 좇아서 모든 것을 버리고 파리에 왔다. 자유롭고 새로운 미술이 가득한 파리에서 모더손-베커는 꿈을 이룰 수 있는 희망에 부풀었다. 하지만 동시에 가족에 대한 그리움과 엄마가 되고 싶은 열망 역시 적지 않았다. 이에 여섯 번째 결혼기념일 날 자신의 자화상을 그림으로 남겼다.

초록 점무늬가 있는 연두빛 배경 아래, 파울라는 임신한 배를 감싸

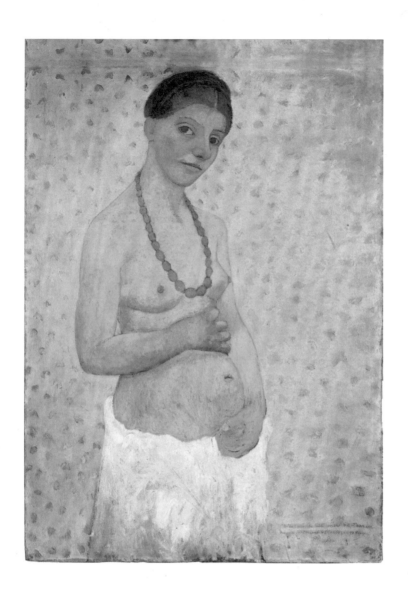

모더손-베커, 〈여섯 번째 결혼기념일의 자화상〉,
1906년, 캔버스에 유채, 101.8×70.2cm,
독일 브레멘 파울라 모더손-베커 미술관 소장

고 옆눈으로 우리를 바라보고 있다. 상반신에 노란 호박목걸이만 두른 여인의 몸짓은 교태를 부리기보다는 자랑스럽고 행복한 모습이다. 단순한 색면에 섬세한 윤곽선이 두드러지는 이 그림은 발라동의 누드 자화상보다 앞선 1906년에 그려졌다. 하지만 이 그림을 그릴 당시 파올라는 임신을 하지 않았다. 다만 제목에서처럼 사랑했지만 떠나온 남편과의 사이에서 아이를 갖고 싶었던 마음을 그림으로 대신한 것이다. 이 그림을 보는 이에게는 여인이 우리를 바라보는 것 같지만, 사실 화가 입장에서는 거울로 자신을 바라보는 것이다. 다시 말해 현실과 이상, 그리고 사랑과 꿈 사이에서 괴로워했던 파올라가 스스로를 직면하고자 한 것으로 해석할 수 있다. 누군가에게 자신을 내보이려는 것이 아니라, 스스로 치유하고자 한 것이다.

나의 모습을
그대로 드러내기

잘 알다시피 역사 속에서 여성 예술가는 드물다. 그리고 가장 큰 원인은 사회적 편견이었다. 그렇기에 당시 신념을 굽히지 않고 예술 활동을 한 여성들은 누구보다 치열하게 고민하고 싸워야 했다. 또 한 명의 여성 예술가 프리다 칼로Frida Kahlo, 1907-1954도 힘든 삶을 살아온 것으로 잘 알려져 있다.

검은 갈매기 모양 눈썹이 인상적인 멕시코 여성 프리다 칼로는 어린 시절 교통사고로 온몸의 뼈가 부러지는 끔찍한 고통을 겪고 재활로 일어섰다. 그리고 그림에 대한 열정을 가지고 작업했지만, 멕시코

의 대표적인 화가 디에고 리베라Diego Rivera, 1886-1957와 만나면서 천
국과 지옥을 오고 가게 되었다. 시도 때도 없이 밀려드는 육체적 고통
과 리베라의 바람기로 인한 감정적 괴로움은 칼로를 괴롭혔다. 그럼에
도 쉬지 않고 그림을 그렸다. 아니 어쩌면 앞서 파올라가 그랬듯 그림
으로 치유하고자 한 것일지도 모른다.

칼로는 〈부러진 기둥〉에서 부러진 척추를 그리스 신전의 기둥으로
표현하고, 뼈를 지탱하기 위해서 온몸을 동여맨 띠를 표현했다. 상반
신이 드러나다 못해 뼈까지 보이는 그림은 기괴하다는 느낌이 들지만,
동시에 눈물을 흘리는 프리다 칼로의 모습에서 고통과 슬픔이 함께 느
껴진다. 칼로 역시 아이를 너무나 소원했고 리베라와의 행복한 가정을
이루고 싶어 했다. 화가로 좋은 작업 활동을 하면서 말이다. 하지만 그
에게 현실은 너무나 가혹했고, 오로지 그림으로만 자신의 심정을 고
백할 수 있었다.

수많은 여성 예술가들이 각자 직면해야 했던 현실적인 문제를 극
복하고 길을 만들어가면서 자신에게 끊임없이 질문을 던졌다. 누구도
가지 않은 길을 가는 것은 그리 쉬운 일이 아니지만, 이들에게 있어서
만큼은 예술이 길잡이이자 에너지원이 되었다. 그리고 이들의 이야기
는 1970년대 본격화된 페미니즘 미술 연구에 의해 다시금 발굴되고
주목받게 된다.

이제는 수많은 여성이 예술가로 자신의 목소리를 내고 있다. 물론
여전히 여성으로서 겪는 불합리함도 있지만, 오히려 예술이라는 표현
으로 그러한 지점들을 더 자세히 보여주기도 한다. 임신 및 육아와 같
이 여성이기에 겪는 육체적인 변화와 메시지, 혹은 어머니로서 바라보

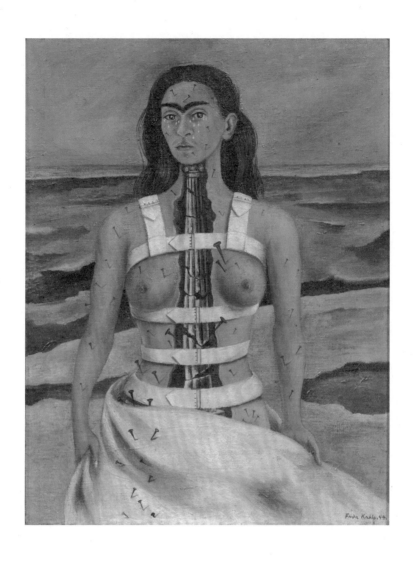

프리다 칼로, 〈부러진 기둥〉,
1944년, 메소나이트와 유채, 40×31cm,
멕시코 시티 돌로레스 올메도 컬렉션 소장

게 되는 세상에 대한 경고와 불안, 더 나아가 여전히 여성이라는 이유만으로 억압을 당하는 과격한 특정 문화에 대한 고발 등이 대표적이다. 예술작품 자체는 실질적으로 큰 변화를 이루지 못할지라도, 그 상황을 모두에게 알려줄 수 있으며 차마 목소리를 내지 못하던 이들에게 함께하자는 위로와 참여의 메시지를 전달할 수 있기 때문이다. 그리고 현대 여성 예술가들이 활발하게 활동할 수 있었던 기반은 바로 앞선 선배 예술가들의 희생과 투쟁 덕분일 것이다.

현대미술의 후원자들

어린아이가 그림을 잘 그리면, 주변에서 "커서 화가하면 되겠네"라고 이야기를 한다. 하지만 미술계의 현실 속에서 이 말은 핑크빛 미래를 보장해주지 못한다. 그림만 그려 생계를 유지할 수 있는 '전업 작가'는 그리 많지 않기 때문이다. 대부분의 예술가들은 예술 작업을 하고 싶어서 소위 말해 '투잡'을 뛴다. 그 과정에서 많은 예술가가 작업을 포기하기도 한다. 이는 비단 최근의 현상만은 아니다.

왕이나 교회, 귀족 등이 주문한 그림을 그리던 시절이 끝난 후, 예술가들이 작품을 계속해나가기 위해서는 이들의 가치를 알아봐주고 도와주는 사람들이 필요했다. 무엇보다 작품을 구입하고 경제적으로 도

와주는 사람이 있어야만 했다. 그래서 현대미술의 후원자들은 르네상스의 메디치가처럼 자신들의 필요에 의한 작품을 의뢰하는 것이 아니라, 작가의 예술세계를 존중하면서 작품을 구입하고 사람들에게 소개해주면서 자립할 수 있도록 돕는 역할을 한다. 이들을 컬렉터라 부른다. 컬렉터는 자신이 가진 자본과 사회적 인맥을 십분 활용하여 예술가가 자신의 예술을 지켜나가는 데에 큰 힘을 준다.

그리고 예술작품 역시 자본주의 경제 속에서 생산되고 유통·소비되는 만큼, 생산자인 예술가들의 작품을 소비자에게 유통하고 중개할 수 있는 판매상이 필요해졌다. 아트 딜러 혹은 화상이라 불리는 이들이 그러한 역할을 한다. 그렇다면 현대미술에서 중요한 역할을 한 딜러와 컬렉터들은 누가 있을까.

인상주의를 미국에 소개한 화상, 뒤랑-뤼엘

마네와 모네, 르누아르 등 서양 현대미술에서 중심이 되는 인상주의자들은 등단을 하기 위해서 거쳐야 하는 살롱전을 거부하고 자신들만의 예술을 만들어가고자 했다. 살롱전에 입상하기가 힘든 화풍이기 때문이기도 했지만, 고리타분한 프랑스 아카데미와 타협하고 싶지 않은 이유가 컸다. 당시 젊었던 이 화가들은 자신들의 미술을 사람들이 알아봐줄 거라 생각했다. 이때 기존의 미술 시장과 미술계의 구조를 떠나 새로운 판을 만들고자 한 젊은 예술가들의 패기에 관심을 보였던 이 중 하나가 화상이었던 폴 뒤랑-뤼

엘Paul Durand-Ruel, 1831-1922이다.

폴 뒤랑-뤼엘은 미술 재료상이자 화상이었던 아버지를 따라 들라크루아의 전시를 성공적으로 열었다. 이후 〈만종〉의 작가 밀레Jean-François Millet, 1814-1875를 비롯한 바르비종파Barbizon School 화가들의 아름다운 풍경 작품을 판매하면서 화상으로서 입지를 다져나갔다. 그리고 당시 프랑스와 프로이센 간의 전쟁을 피해 런던에 있던 모네를 만나면서 본격적으로 인상주의 작가들에게 관심을 갖게 되었다.

전쟁 이후 파리에서 다시 모네와 드가, 마네 등을 만나면서, 뒤랑-뤼엘은 이 젊은 작가들의 작품에 매료되었다. 인상주의 작가들의 작품에 관심을 갖는 사람들은 많지 않았지만, 뒤랑-뤼엘은 이들의 작품을 수십 점씩 사들였다. 팔리지 않는 작품을 샀기 때문에 경제적으로 어려워졌음에도, 뒤랑-뤼엘은 은행에서 대출을 받아가며 인상주의자들의 작품을 구입했고, 어려운 화가들에게 생활비를 대주거나 돈을 빌려주기도 했다.

실제로 돈이 없어도 멋진 양복을 포기할 수 없었던 모네는 마네의 장례식에 입고 갈 옷을 고급 양복점에서 맞춘 후, 뒤랑-뤼엘에게 대금을 내게 하기도 했다. 그리고 지베르니의 집과 땅을 사기 위해 뒤랑-뤼엘에게 돈을 여러 차례 빌렸다. 결국 뒤랑-뤼엘은 현실적인 판로가 필요해졌다. 이에 모네의 반대에도 불구하고 미국 시장으로 진출한다. 모네는 자신들의 그림이 프랑스인들의 사랑을 받고, 프랑스에 남기를 바랐다. 하지만 재정적인 어려움에 처한 뒤랑-뤼엘에겐 자금과 새로운 시장이 필요했고, 당시 파리에 그림을 사러 오던 미국인 컬렉터들에게 미술품을 중개하면서 유럽을 벗어날 필요를 느꼈다.

프랑스에서는 비웃음을 샀던 인상주의 그림이었지만, 미국에서는 대성공이었다. 유럽 미술의 중앙인 파리에서 온 최신 미술이라는 점은 미국인들의 관심을 사기에 충분했고, 1887년 뉴욕에서 미술협회의 주최로 열린 인상주의 전시는 대성황을 이룬다. 세 아들과 인상주의 작품 수십 점을 나눠 들고 갔던 뒤랑-뤼엘은 그해 뉴욕에 갤러리를 열

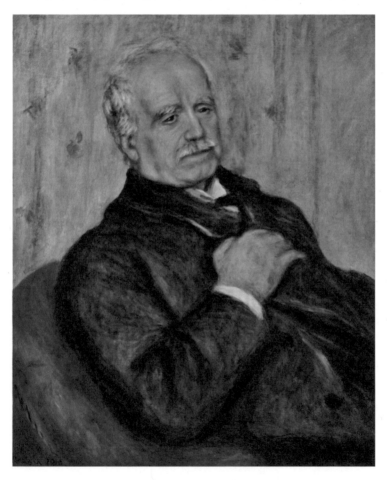

르누아르, 〈폴 뒤랑-뤼엘 초상〉,
1910년, 캔버스에 유채, 65×54cm

었고, 인기가 높아지자 1893년에는 뒤랑-뤼엘과 아들들Durand-Ruel & Sons이라는 이름으로 회사를 열어 미국 전역에서 인상주의 전시를 열고 판매를 하였다.

미국에서의 성공에 힘입어, 인상주의 회화는 영국과 독일뿐 아니라 일본에서도 인기를 얻게 되고, 급기야 판매할 작품이 부족한 상황까지 이른다. 시대가 알아주지 않았던 가난한 화가들이 일약 '세계적인 예술가'가 된 것이다.

인상주의가 새로운 미술로 기존의 미술 시스템을 벗어나긴 했지만, 이러한 세계적인 성공은 뛰어난 수완을 보인 화상 뒤랑-뤼엘의 뒷받침이 있었기에 가능했다. 실제로 인상주의자들이 살롱전에서 벗어나 자신들만의 그룹전을 처음 연 뒤에, 뒤랑-뤼엘은 개별 작가의 개인전을 기획하고 이를 판매에 연결하는 현대적 개념의 개인전을 적극적으로 활용했다. 가령 모네가 '루앙 대성당' 연작을 완성하자, 이 연작만을 모은 개인전을 열어 사람들의 관심을 환기하고 작품을 판매하기도 했다. 매번 성공한 것은 아니었지만, 이러한 뒤랑-뤼엘의 전시 및 판매방식은 대중들에게 예술가의 최근 작업을 선보이는 데에 효과적이었다.

뒤랑-뤼엘은 그저 수완이 좋은 화상을 넘어 미술 시장의 변화에 일조했으며, 무엇보다 인상주의라고 하는 현대미술의 중요한 터닝포인트를 발전시키는 데 중요한 역할을 했다. 그리고 이외에도 빈센트 반 고흐의 동생 테오 반 고흐, 그리고 세잔과 반 고흐, 마티스 등을 발굴한 앙부아즈 볼라르Ambroise Vollard, 1866-1939 등 여러 뛰어난 안목을 가진 화상들에 의해 19세기 말과 20세기 초 서양의 현대미술은 활기차게 변화해 나갔다.

피카소와 마티스를 알아본
거트루드 스타인

　　　　　　　　　　뛰어난 화상들이 있었다면, 이들의
작품을 모으면서 교류를 한 이들도 있었다. 미국인이지만 파리에서 주
로 활동을 했던 거트루드 스타인Gertrude Stein, 1874-1946도 그중 한 명
이다. 거트루드 스타인은 오빠인 레오 스타인Leo Stein, 1872-1947과 함
께 아버지의 유산을 기반으로 해서 파리에 정착했다. 처음 미술품 구
입에 관심을 둔 것은 오빠인 레오 스타인이었지만, 거트루드 역시 함
께 예술인들을 만나고 작품을 모았다. 그리고 점차 자신만의 취향이
확고해지면서, 다소 고전적인 오빠와 달리 자신만의 컬렉션을 만들어
갔다. 거트루드 스타인의 취향은 시대를 앞선 '아방가르드'한 예술들
이었다. 화가뿐 아니라 조각가, 문학가, 음악가 등 당시 파리에서 활동
하는 새로운 감각을 갖고 있는 예술가들이 파리 플뢰뤼가 27번지27 rue
de Fleurus의 스타인 살롱으로 모여들었다.

　영화《미드나잇 인 파리》(2011)에도, 소설을 쓰는 주인공이 거트루드
스타인의 살롱을 방문하는 장면이 나온다. 이곳에서 거트루드는 다혈
질의 피카소Pablo Ruiz Picasso, 1881-1973와 작품에 대한 논쟁을 벌이고,
주인공의 소설을 읽은 뒤 의견을 주기도 한다. 영화에서도 잘 묘사되
고 있지만, 문학가이자 컬렉터였던 거트루드 스타인은 강단 있는 성격
이었고, 젊은 예술가들과 열띤 논쟁을 벌이면서도 진심으로 격려했다.
그래서 그저 작품을 수집하는 것을 넘어서 어려움이 있을 때 도움을
요청할 수 있는 정신적 지지자이자 진정한 후원자였다.

　당시 스타인의 살롱에는 젊은 작가들의 작품이 많이 걸려있었다. 처

마티스, 〈모자 쓴 여인〉,
1905년, 캔버스에 유채, 81×60cm,
미국 샌프란시스코 현대미술관 소장

음 미술작품을 수집할 때 레오 스타인은 이미 미국에서 유명해진 인상주의 작품을 모으려 했다고 한다. 하지만 그 가격이 천정부지로 올랐고, 이에 비해 상대적으로 저렴하지만, 아직 저평가된 작품들을 화상인 앙부아즈 볼라르의 추천을 받아 사들였다. 그중 하나가 마티스Henri Émile-Benoit Matisse, 1869-1954의 〈모자 쓴 여인〉(1905)이다.

이 작품은 1905년 살롱 도톤전에 출품된 것으로, 마티스는 새로운 시도에 대한 좋은 평을 기대했지만, 실제로는 혹평을 받았다. 콧대의 초록선을 비롯해서 일반적이지 않은 강렬한 색의 사용과 거친 붓질, 인체와 너무나 다른 형태는 사람들에게 마치 야수와 같다는 손가락질을 받았다. 하지만 전시가 끝나기도 전, 500프랑이라는 적지 않은 가격에 레오 스타인에게 그림이 팔렸다. 그리고 스타인의 살롱 벽을 장식하게 되었다. 비록 비판을 받기도 했지만, 작품을 알아보고 구입해준 후원자가 있었기에 마티스는 자신감을 얻을 수 있었고, 이렇게 야수주의Fauvism가 시작되었다.

그런데 1년 후쯤 마티스의 작품 옆에 한 점의 그림이 더 걸렸다. 그것은 스페인 출신 화가 피카소가 그린 거트루드 스타인의 초상화였다. 피카소 역시 레오 스타인이 우연히 알게 된 작가였는데, 그는 스타인의 살롱에 입성하자마자 특유의 친화력을 발휘했다. 그러면서 다소 어눌하지만 강한 억양의 프랑스어로 거트루드 스타인과 예술에 대한 깊이 있는 토론을 하기도 했다. 그러던 중 피카소는 거트루드에게 초상화를 그려주겠다고 제안한다.

이 초상화를 위하여 거트루드는 수십 번 모델을 서야 했다. 얼굴이 맘에 들게 그려지지 않는다면서 한참을 시간을 끌던 피카소는 어느 날

피카소, 〈거트루드 스타인의 초상〉,
1905-1906년, 캔버스에 유채, 100×81.3cm,
미국 뉴욕 메트로폴리탄 미술관 소장

이 초상화를 선보였다. 몸에 죄는 여성의 옷을 입기보다는 남성용 코트를 즐겨 입곤 했던 거트루드의 풍채와 호탕한 성품이 자세에서 잘 드러난다. 하지만 매끈한 타원의 눈에 뾰족한 콧날의 모습은 오히려 아프리카 가면의 형태에 가깝다. 실제 모습보다 너무나 무겁게 표현되어 있다는 사람들의 평가와 달리, 당사자인 거트루드는 너무나 마음에 들어 했다. 그리고 한 해 뒤에 아프리카 가면에서 영감을 받은 얼굴과 분절된 형태를 기반으로, 첫 입체주의Cubism 작품인 〈아비뇽의 처녀들〉(1907)이 그려졌다는 점에서, 거트루드의 안목은 남달랐던 것 같다. 어찌 보면 이 초상이 아프리카 가면을 그림에 반영한 첫 시도라 볼 수 있으니 말이다.

이렇듯 야수주의와 입체주의를 이끈 위대한 예술가들은 스타인의 살롱에 작품을 소개하고 자신들의 예술 세계를 펼치게 되었다. 그리고 이후 거트루드는 오빠보다 더 적극적으로 새로운 시도를 하는 화가들을 도왔다. 아직 인정을 받지는 못했지만 미래에 유명해질 젊은 작가들이 예술 활동에 전념할 수 있도록 경제적으로, 정신적으로 도왔고 그들의 작품을 모았다.

미국 미술을 형성한
구겐하임

현대미술 작품은 과거와 달리 왕가나 귀족, 교회가 아닌, 예술에 대한 의식을 가지고 있는 부유한 사람들의 컬렉션에 들어가는 경우가 많다. 물론 훌륭한 작품의 경우 국가에

서 구입을 하거나 기증받아 국립미술관에 소장되기는 하지만, 20세기의 훌륭한 미술품들은 안목 있는 개인의 소장인 경우가 대부분이다. 여기서 한발 더 나아가 자신의 컬렉션을 중심으로 미술관을 만들기도 한다. 대표적으로 구겐하임 미술관이 있다.

구겐하임 미술관 하면 뉴욕 맨해튼에 있는 하얀색 달팽이 모양의 건물이 먼저 떠오를 것이다. 그리고 이 미술관은 일명 모마MoMA, Museum of Modern Art라 불리는 뉴욕 현대미술관과 함께, 미국의 대표적인 현대미술관이기도 하다. 모마가 뉴욕시에서 운영하는 것이라면, 구겐하임 미술관은 구겐하임 재단에서 운영하는 사설 미술관이다. 더욱이 뉴욕의 이 미술관뿐 아니라 스페인 빌바오와 베네치아에도 구겐하임 미술관이 있으며, 전 세계적으로 뻗어 나가기 위한 마케팅을 하고 있다. 그렇다면 구겐하임 재단은 어떤 곳이고, 왜 이렇게 미술에 지원을 하는 것일까?

사실 뉴욕에 있는 미술관의 정식 이름은 솔로몬 구겐하임 미술관Solomon R. Guggenheim Museum으로, 동명의 솔로몬 구겐하임Solomon Robert Guggenheim 1861-1949이 1937년에 만든 재단을 기반으로 한 곳이다. 그는 형상이 없는 혹은 형태가 왜곡된 비구상적인 회화Non-Objective Painting에 관심이 많았다. 그래서 추상회화를 그린 칸딘스키Wassily Kandinsky, 1866-1944와 그의 동료였던 클레Paul Klee, 1879-1940, 독일 표현주의 화가 코코슈카Oskar Kokoschka, 1886-1980 등 추상미술, 표현주의, 초현실주의 작품을 모았다. 그러다 그가 사망한 이후 미술관이 설립되었고, 현대미술 작품을 소장하는 대표적인 장소가 되었다.

솔로몬 구겐하임의 아버지는 스위스 출신 이민자였는데, 미국에서

광산사업으로 엄청난 부를 일구었다. 유산을 받은 자녀 중에는 솔로몬과 벤저민이 예술에 관심이 많았는데, 안타깝게도 동생이었던 벤저민은 자신이 유럽에서 모은 예술품과 함께 미국으로 오던 중, 타이타닉호의 침몰로 사망하고 만다. 영화《타이타닉》에서 피카소, 드가, 모네등 여러 화가의 작품이 수장되는 장면은 벤저민이 그 배에 타고 있었기 때문에 유추하여 표현한 장면이다.

벤저민의 딸 페기 구겐하임Peggy Guggenheim, 1898-1979은 아버지의 유지에 따라 미술가를 후원하고 뛰어난 작품을 모으는 데 유산을 활용했다. 그녀는 유럽으로 넘어가 예술가들과 적극적으로 교류하면서 미술품을 사들였다. 그리고 사무엘 베케트Samuel Beckett, 1906-1989와 마르셀 뒤샹Marcel Duchamp, 1887-1968 등의 예술가들과 교류하면서 배운 안목을 바탕으로, 런던에서 첫 갤러리인 구겐하임 준Guggenheim Jeune을 열기도 했다. 하지만 전쟁이 나자 뉴욕으로 다시 돌아왔고, 1942년에 '금세기 미술 갤러리the gallery Art of This Century'를 맨해튼에 열었다. 이 갤러리에서 그녀는 입체주의, 추상회화, 초현실주의 등 유럽의 신진 미술뿐 아니라, 마더웰Robert Motherwell, 1915-1991, 폴록, 로스코Mark Rothko, 1903-1970 등 당시 잘 알려지지 않았던 추상표현주의 작가들을 소개했다. 특히 자신이 한 일 중 가장 자랑스러운 일로 잭슨 폴록의 발굴을 꼽을 정도로, 그녀는 미국을 중심으로 한 추상표현주의의 기틀을 마련했다. 페기 구겐하임의 안목과 투자를 바탕으로 한 금세기 미술 갤러리는 시대를 앞서는 아방가르드 미술관이자 새로운 미국의 미술계를 이끄는 상징이 되었다.

전쟁 이후 페기 구겐하임은 유럽으로 다시 돌아가고자 했다. 먼저

1948년에 자신의 소장품들을 중심으로 베니스 비엔날레에 참가했고, 이 인연을 기반으로 베네치아의 대운하 변에 있는 저택인 팔라조 베니에 데 레오니Palazzo Venier dei Leoni를 사들여 여생을 이곳에서 보냈다. 그러면서 스스로 예술에 중독되었다고 고백할 정도로 예술가와 교류

페기 구겐하임과
두 번째 남편이었던 초현실주의 화가
막스 에른스트 모습

이탈리아 베네치아
페기 구겐하임 미술관 전경

하고 당대의 많은 작품을 모았다. 그만큼 수많은 예술가와 스캔들을
일으키기도 했지만, 그가 발굴하고 지원한 예술가들이 적지 않았다. 이
렇게 후원을 받은 예술가들은 유럽과 미국 현대미술의 주역이 되었다.

페기 구겐하임은 "나는 예술 컬렉터가 아니다. 나는 미술관이다"라
고 말할 정도로, 좋아하는 작품을 모으는 것을 넘어 자신이 미술관 자
체가 되기 바랬다. 그러한 만큼 큰아버지의 이름을 딴 솔로몬 구겐하임
미술관이 문을 열 때 자신의 소장품을 기증하기도 했다. 그리고 1979
년 페기 구겐하임이 사망하게 되자 베네치아의 저택 자체가 페기 구겐
하임 미술관Peggy Guggenheim Collection이 되었고, 그가 모았던 작품들은
미술관의 소장품이 되어 대중에게 공개되었다.

우리도
후원자가 될 수 있다

　　　　　　　　　　　　현재 예술작품은 주문과 제작을 통해서만 생산되는 것이 아니라, 판매와 감상을 통해서 소비되는 콘텐츠로도 각광받고 있다. 또한 디지털 기술을 기반으로 한 가상세계가 열리면서 미술시장은 더욱 다변화되고 있다. 그렇기에 미술계에는 예술가 외에도 다양한 역할들이 공존한다. 뒤랑-뤼엘과 같은 아트 딜러, 거트루드 스타인과 같은 개인 소장가 그리고 미술관을 만들며 한 시대의 미술을 이끈 페기 구겐하임과 같은 이들도 있다. 또한 최근에는 작품을 소장하고 전시할 수 있는 미술관이나 갤러리에 종사하는 큐레이터의 역할이 더욱 중요해지고 있다. 전시장을 꾸미는 전시디자이너나 대중에게 작품에 대한 내용을 교육해주는 에듀케이터처럼, 전시 공간과 미술관 등을 유지하기 위한 수많은 운영 인력들도 존재한다. 최근에는 도슨트라고 하는 작품 해설사가 각광받기도 한다. 본래 도슨트는 말 그대로 자원봉사자들이었지만, 대중적 인기가 높아지면서 새로운 직업군으로 주목을 받고 있다. 예술품을 소개하고 그것의 가치에 대해 이야기하는 칼럼니스트와 비평가, 관련 연구를 하고 교육현장에서 가르치는 미술교사와 미술사학자 등 미술과 관련한 직종은 예술가 말고도 많이 있다. 그러니 그림을 잘 그리고 미술을 좋아하는 아이에게, 화가 말고도 다른 길을 소개해줄 수도 있을 것이다.

　하지만 군이 미술계에서 일을 하지 않더라도, 자신이 좋아하는 그림을 즐기는 컬렉터가 되어보는 것은 어떨까? 페기 구겐하임이나 거트루드 스타인처럼 금전적인 여유나 뒤랑-뤼엘과 같은 사업적 수완이

없더라도, 내가 좋아하는 예술가의 전시를 찾아다니고 도록이나 아트 상품을 사면서, 소위 덕질을 하는 것만으로도 훌륭한 후원자가 될 수 있다. 특정 예술가가 아니더라도, 최근 늘어나고 있는 온, 오프라인 아트페어나 갤러리를 통해서 취향에 맞는 신진 작가의 작품을 사볼 수도 있을 것이다. 무엇보다 미술에 대한 책을 읽고 당시 예술가들의 모습을 상상해보고 전시를 찾아보면서 작은 행복을 느끼는 것이야말로, 미술을 즐기고 사랑하는 가장 쉬운 방법이 아닐까 한다.

모든 것을 비틀어 보기

현대미술하면 '어렵다'라는 수식어가 늘 붙는다. 기독교적 교리나 생소한 신화 속 이야기가 담긴 것도 아닌데, 오히려 이해하기가 힘들다. 일상적인 물건이나 이미지들이 담겨있는 경우도 많지만, 역시나 그 의미를 알기 쉽지 않다. 그것은 바로 현대미술이 가진 속성 때문이다. 이는 앞서 몇 차례 언급한, '아방가르드'적이여야 한다는 예술가들의 생각을 기반으로 한다.

아방가르드는 군대 용어로 '전위부대'를 지칭하는 말이다. 그래서 아방가르드 미술이라 하면, 시대를 앞서면서도 적에 치명타를 줄 만큼 강한 능력을 갖춘 미술을 말한다. 미국의 비평가 그린버그는 마네

의 〈올랭피아〉를 아방가르드 미술의 시작으로 보았고, 잭슨 폴록의 추상표현주의 회화가 그 완성이라 생각했다. 거기에 페기 구겐하임이 컬렉팅으로 응수했고 말이다.

그렇다면 시대를 앞선 강력한 미술이란 어떤 것을 말할까? 가장 중요한 것은 '기존의 미술'과 다르다는 것이다. 즉 3차원 공간 속 아름다운 풍경이 눈앞에 펼쳐지거나 교훈적인 이야기를 장엄하게 표현해야 하는 기성 미술의 문법을 모두 '깨뜨리고', 새로운 방식으로 표현해야만 했다. 그러기 위해서 예술가들은 세상을 '다르게' 보아야 했다. 이를 위해 마네는 파리지앵들이 감추고 싶어 한 현실을 그림으로 그대로 보여줬고, 피카소는 사람과 정물을 모두 찢어서 큐브와 같은 파편들을 회화 화면에 배치했다. 그리고 잭슨 폴록은 마치 벽화와 같이 거대한 캔버스 천에 물감을 뿌려 '회화는 평면이다'라는 기본적인 특성을 그대로 보여줬다.

이렇게 다양한 방식으로 시대를 앞선 예술가들 중에서, 아방가르드적인 행보를 강하게 보여준 사람이 있다. 그는 바로 프랑스 예술가 마르셀 뒤샹Marcel Duchamp, 1887-1968으로, 지금의 시각에서도 놀라우리만큼 시각예술의 기본적인 개념을 모두 비틀어버렸다.

미술계의 이단아
마르셀 뒤샹

마르셀 뒤샹은 프랑스 루앙에서 태어나 자랐다. 어릴 적부터 그림에 관심이 있어서 풍자화와 삽화를 그

리기도 했고, 세잔, 야수주의, 입체주의 등 당시 최신 회화에 영향을 받은 그림으로 전시에 참여하기도 했다. 여기까지는 일반적인 화가들과 그리 다르지 않은 행보이다. 하지만 1912년 〈계단을 내려오는 나부 2〉를 프랑스의 앙데팡당전에 출품했을 때 철거 요청을 받을 정도로 반대에 부딪히자, 예술가가 되는 것 특히 예술로 생계를 유지하는 것에 부정적으로 생각하게 되었다. 뒤샹은 시류에 작품을 맞추거나 혹은 자신의 예술이 이해받지 못하는 것에 비관하지 않고, 생계를 위한 다른 직업으로 도서관 사서를 택했다.

우리가 미술사에서 보게 되는 시대를 대표하는 예술가들은 전업 작가, 즉 하루 종일 예술만 하는 이들이 대부분이다. 미켈란젤로나 루벤스처럼 너무나 뛰어난 능력에 당시 사람들이 인정해준 경우도 있고 마네처럼 집이 본래 부유해서 경제적으로 어렵지 않은 화가도 있다. 반대로 반 고흐처럼 경제적 빈곤에서 벗어나지 못하다가 요절하는 경우도 있었다. 이렇게 각기 다르게 생계를 유지하고 먹고살기 위해 단기적인 직업을 가지기도 했지만, 공통적으로 대부분은 예술 활동에 전념하고 싶어 했다. 그런데 뒤샹은 주변인들에게 '그림을 그리는 일이 아닌 직업'을 요청할 정도로 생계를 위한 예술을 하고 싶어 하지 않았다.

사실 현시대를 사는 많은 예술가들 역시 자신이 원해서 다른 일을 병행하지는 않는다. 먹고살아야 하고 하다못해 물감 살 돈을 구해야 하기 때문에 직업을 구한다. 하지만 뒤샹은 작품이 잘 팔리고 주변에 부유한 컬렉터가 있음에도 항상 다른 직업을 가졌다. 어쩌면 더 자유롭게 자기 마음대로 예술을 표현하기 위해서였을지 모른다. 그래서 뒤샹은 〈계단을 내려오는 나부 2〉를 철거해달라는 요청을 받았을 때도, 군

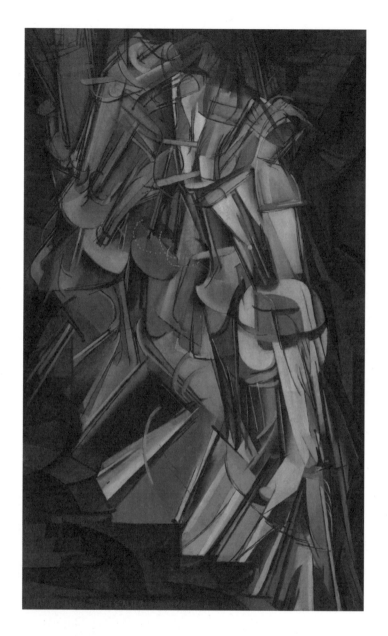

뒤샹, 〈계단을 내려오는 나부 2〉,
1912년, 캔버스에 유채, 146×89cm,
미국 필라델피아 미술관 소장

말 없이 시쳇말로 '쿨하게' 가서 그림을 뗐다.

이 작품은 계단 위에서 아래로 내려오는 누드의 여성을 그린 그림이다. 사실적인 여성의 누드라기보다는 입체주의 방식으로 형태가 조각조각 나뉘어있다. 여기까지는 당시 파리에서 유행하고 있던 입체주의와 유사하다. 하지만 전시의 주최 측은 그저 형태를 분절하기만 한 것이 아니라 계단을 내려오는 '시간적 행위'를 한 화면에 넣었다는 점에서, 이 작품이 입체주의를 비판하는 것이라 여겼다. 하지만 뒤샹의 의도는 그런 것이 아니었다.

그는 에드워드 머이브릿지Eadweard Muybridge, 1830-1904가 고속촬영 기법으로 찍은 연속사진에 큰 관심을 느꼈고, 영화 필름에도 흥미가 있었다. 그래서 입체주의적 방식을 바탕으로 시간성을 부여한 작업을 했던 터였다. 이 그림을 그리기 한 해 전에 이탈리아 미래주의 화가들의 파리 전시를 도운 경험도 바탕이 되었다. 미래주의자들은 기계의 발달이 가져오는 속력의 변화를 회화나 조각에 담았기 때문이다.

그런데 이 그림은 엉뚱하게도 미국에서 뒤샹의 명성을 높였다. 다음 해인 1913년 뉴욕의 제69연대 병기창에서 열린 미국의 첫 번째 '국제 현대미술전', 일명 '아모리쇼Armory Show'에서, 이 그림은 마티스, 피카소, 칸딘스키 등과 함께 파리의 전위 예술가들의 작품으로 소개가 되었다. 뒤샹의 작품은 뉴욕 화단에 파장을 일으켰다.

하지만 이전에 그랬듯 뒤샹은 이 상황 역시 그다지 중요하지 않게 생각했다. 이 전시를 통해 작품이 판매된 것은 기뻐했지만, 당시엔 아직 세계 미술의 중심은 파리였고 뉴욕은 변방이었기에, 뒤샹에게 어떤 한 지역의 미술계가 일으키는 반응은 의미가 없었다.

회화는
망했다!

 파리 화단에서 화가로 크게 이름을 알리지 못했고 사서라는 직업이 따로 있긴 했지만, 그는 동료 예술가들과 시간을 보내면서 자신만의 예술을 해나갔다. 그러던 중 화가 레제Joseph Fernand Henri Léger, 1881-1955와 추상조각가 브랑쿠시Constantin Brâncuşi, 1876-1957 등과 1912년 파리의 그랑팔레에서 열린 항공 공학 박람회를 관람하면서 충격을 받는다. 전시된 비행기와 프로펠러들을 말없이 바라보던 뒤샹이 친구 브랑쿠시에게 "이제 회화는 망했어, 저 프로펠러보다 멋진 걸 누가 만들어낼 수 있겠어?"라고 한 것은 유명한 일화다. 뒤샹은 공학적 원리를 바탕으로 유선형으로 만들어진 프로펠러보다 더 미적으로 뛰어난 그림을 그릴 수 없다고 생각했다. 이후 뒤샹의 행보는 '반예술Anti-Art'이라 평가될 정도로, 예술의 기본적인 틀을 깨나가는 방향으로 이루어졌다.

 뒤샹의 예술을 알아보기 전에, 당시 일반적으로 생각하는 시각예술 작품의 조건을 살펴볼 필요가 있다. 우선 작품은 만지거나 볼 수 있는 물질로 되어있어야 했다. 평면이라면 회화일 것이고 입체라면 조각일 것이다. 그리고 작품은 예술가가 직접 그리거나 만들어낸 것이어야 했다. 또한 예술가는 한 인간이기 때문에 하나의 정체성을 갖고 있어야 했다. 이외에도 예술이 갖춰야 하는 조건이 있었는데, 뒤샹은 이러한 여러 조건을 모두 가볍게 부숴버렸다. 뒤샹이 가장 전위적인 작가 중 하나로 평가되고, 지금까지도 가장 난해한 작가로 알려져 있는 건 바로 이런 이유 때문이다. 당대의 누구와도 다른 행보를 걸었기 때문이다.

그 시작은 1913년에 만든 〈자전거 바퀴〉였다. 등받이 없는 의자인 평범한 스툴에 자전거 바퀴 하나를 거꾸로 붙여놓은 간단한 작품이다. 그 다음엔 기성품인 자전거 바퀴와 스툴을 가져다가 붙인 것에서 더 나아가, 파리 시청 옆의 백화점에서 산 〈병 건조기〉를 예술작품으로 제시하였다. 그리고 1915년 미국으로 오라는 제안을 받고 뉴욕에 가서 더 많은 물건들을 예술로 '선택'하였다.

뒤샹은 방금 전까지 의자나 병 건조기로 사용되던 제품을 전시장에 놓아, 예술품으로 둔갑시키는 과정을 그저 장난이 아니라, '예술가의 선택'에 의한 예술적 행위라 보았다. 그러면서 그림을 그릴 때 화방에서 사는 튜브물감, 붓 그리고 캔버스 등도 화가가 직접 만드는 것이 아니라 선택하는 것이라는 점을 근거로 세웠다. 비단 예술가가 직접 다 만들지는 않더라도 선택된 것이라면, 충분히 예술이 될 수 있다는 것이다. 여기서 뒤샹은 예술가가 그리거나 만들어야 한다는 예술작품의 조건을 깨뜨린다.

그리고 회화나 조각이 아닌 제3의 이러한 작품들에 뒤샹은 '레디메이드Ready-Made'라는 영어식 이름을 붙였다. 다시 말해 이미 만들어진 기성품일지라도 예술가에게 선택된 순간, 본래의 목적과 의미는 없어지고 예술작품으로 새로운 역할이 부여된다는 것이다. 뒤샹은 여기에 예술가로서의 서명만을 넣을 뿐이다. 뒤샹의 레디메이드 작품 중 가장 잘 알려진 것은 바로 남성용 소변기였던 〈샘Fountain〉(1917)이다.

당시 사용되던 남성용 소변기를 90° 돌려서 뉘어놓은 이 작품은 지금 봐도 "이게 어떻게 예술이야?"라는 질문을 던지게 한다. 어쩌면 추상회화보다 더 어려운 작품이다. 이 작품을 두고 변기의 곡선 속에서

뒤샹, 〈샘〉,
1917년/1950년

미적인 것을 찾는다든가, 산업화 시대와 연결해서 혹은 남성이라는 측면에서 해석할 수도 있을 것이다. 하지만 뒤샹은 명확하게 설명한다. 이 작품에서 자신은 어떠한 미적 즐거움도 보여주지 않는다고 말이다. 오히려 좋거나 나쁘다는 판단이 완전히 없어진 순간 즉, 완전하게 무감동한 상태에서 예술가인 자신이 선택한 것이라는 점을 강조한다. 이를 통해 뒤샹은 예술작품은 미적인 쾌를 주어야 한다는 기존의 관념에서 벗어났다. 또한 이 작품은 작가의 정체성에 대한 의문을 제시하기도 했다.

〈샘〉은 미국의 독립미술가협회Society of Independent Artists에서 주최한 전시에 출품된 작품이다. 뒤샹은 이 전시의 디렉터이기도 했기에, 본명을 쓰지 않고 'R. 머트R. Mutt'라는 이름으로 참가비를 내고 작품을 출품했다. 이 전시에서는 상을 수여하거나 작품을 선별하지 않는 대신, 일정 비용을 지불하면 누구나 참여할 수 있었다. 하지만 〈샘〉은 너무나 급진적인 작품이었고 작가 역시 알 수 없었기에 주최 측 의견이 분분했다. 결국 작품은 전시기간 내내 칸막이 뒤에 놓이게 되었다. 이에 격분한 뒤샹은 〈샘〉을 옹호하는 글을 잡지에 기고하였다.

뒤샹은 작가인 머트가 자신의 손으로 작품을 직접 만들었는지 아닌지는 중요하지 않으며, 예술가로서의 '선택'이 중요하다고 주장했다. 그러면서 변기가 원래 가지고 있던 사용의 의미를 제거하고 다른 장소에서 새로운 개념을 준 것 자체가 창조라고 옹호했고, 사실은 자신이 R. 머트임을 밝혔다. R. 머트는 당시에 변기로 유명한 대형 회사였던 모트 웍스Mott Works의 이름과 신문 연재만화인《머트와 제프Mutt and Jef》에 등장하는 뚱뚱한 장난꾸러기 캐릭터 머트를 연상할 수 있도록 만든

가상의 이름이었다. 뒤샹은 한 사람과 그 이름의 관계는 그저 느슨한 약속일 뿐이라는 것을 이 사건을 통해 보여주었다.

고정관념
깨기

뒤샹은 뉴욕으로 가면서 그저 파리를 떠나고 싶었던 것이라고 회상한다. 그리고 자신을 뛰어난 예술가로 인정해준 미국에서 작품 활동을 하면서도 동시에 프랑스어 교사라는 직업을 가졌다. 또한 친구들과 파티에서 즐기곤 했던 체스에 본격적으로 뛰어들면서 프로 체스 기사로도 활동했다. 미국뿐 아니라 프랑스와 다른 나라를 오고 가면서 체스 협회에 가입하기도 하고, 팀을 만들어 경기에 참여하기도 하는 등 체스에 많은 애정을 품었다.

그러면서도 제1차 세계대전 시기 스위스 취리히에 기존의 예술 개념을 깨고자 한 예술가들이 모여서 만든 다다이즘Dadaism에 영향을 받아, 이전의 반예술적 작품 활동을 더 다양하게 해나갔다. 무늬를 새긴 유리판을 모터에 달아 회전시킨 뒤 그때 나타나는 시각적인 현상을 보여주는 로토릴리프Rotoreliefe를 만들고, 뉴욕에서 친하게 지낸 초현실주의 사진작가인 만 레이Man Ray, 1890-1976에게 사진이나 영상으로 촬영하게 했다. 또한 뒤샹이 자신의 또 다른 자아로 만든 '로즈 세라비Rose Séravy'라는 여성으로 스스로 분장한 뒤, 만 레이에게 사진을 찍게 했다.

뒤샹은 화장하고 멋스러운 옷차림을 한 로즈 세라비의 사진을 남기

만 레이 촬영,
로즈 세라비로 분장한
마르셀 뒤샹 모습

뒤샹,
〈자신의 독신자들에 의해 발가벗겨진 신부, 조차도(큰 유리)〉,
1915 – 1923년, 2개의 유리판에 유채, 바니시, 구리선과 판, 먼지 등, 277.5×175.9cm,
미국 필라델피아 미술관 소장

면서, 남성과 여성이라는 성적인 차이를 간단히 넘나들 수 있음을 보여준다. 앞서 다른 이름을 쓸 수 있다는 것을 〈샘〉을 통해 보여줬다면, 여기서는 한발 더 나아가 태어날 때부터 육체적으로 정해진 성sex 역시 옷차림과 행동을 통해 또 다른 성gender이 될 수 있다고 보여준 것이다. 이는 비단 예술의 관점에서만 볼 것이 아니다. 사회적 차별 속에서 남성과 여성은 그저 한 끗의 차이일 뿐이고, 언제든 두 가지 성의 자아를 모두 가질 수 있다는 점을 생각해볼 수 있게 한다. 이 지점은 성에 대한 이슈가 여전히 존재하는 현재에도 의미가 있다.

뒤샹은 이 작업을 통해 그저 장난처럼 여성으로서의 모습을 사진으로 찍고 만 것이 아니라, 로즈 세라비가 실제로 작품을 만들고 전시하는 활동을 하게 했다. 이후에 R을 더 붙여서 '에로스 세라비Rrose Séravy'라고 이름을 만들었는데, 이는 프랑스어로 '에로스(육체적 사랑), 그것이 인생이다Éros c'est la vie'라는 의미를 가진 문장의 발음과 같다. 이렇게 뒤샹은 같은 발음이지만 다른 뜻을 가지는 언어유희를 예술 활동에 자주 활용했다. 그중 가장 난해한 작품명이 일명 〈큰 유리〉라는 별명으로 불리는, 〈자신의 독신자들에 의해 발가벗겨진 신부, 조차도La Mariée mise à nu par ses célibataires, même〉이다.

이 작품은 수수께끼 같은 제목도 그렇고, 여러 면에서 일반적인 예술의 틀을 깨고 있다. 뒤샹은 이 작품을 1912년부터 구상하기 시작하면서, 관련한 스케치나 아이디어 노트를 수백 점 남겼고 이 내용들은 초록 박스라 부른 상자에 넣어두었다. 그중에는 제목에 관한 언급도 있는데, 뒤샹은 문장 끝에 쉼표를 한 후 '조차도même'라는 단어를 넣은 것에 대해서, 구애하는 '독신자'나 결혼을 하는 '신부' 중 어디에도

연결되지 않는 의미 없는 부사로 넣었다고 말했다. 그래서 '멤'이라고 읽히는 이 부사 자체를 인지하기를 원했다. 그래도 여전히 이해가 명확히 되지는 않는다. 그렇지만 뒤샹이 '미완성의 완성품' 상태로 둘 것을 결정하였다는 점에서, 이 작품을 이해하고자 한다면 관련한 설명이 있는 초록 박스와 함께 신비스러운 이야기를 찾듯이 더듬더듬 풀어나갈 수밖에 없다.

알 수 없는 메시지가 담긴 이 작품은 시각적인 면에서도 독특하다. 긴 제목을 대체하는 별명인 〈큰 유리〉처럼, 무엇보다 모든 이미지가 그려져 있는 바탕이 유리라는 점에서도 그렇다. 일반적인 예술작품의 재료는 불투명한 경우가 많다. 그 이유는 작품이 어떠한 장소에 설치되더라도 환경에 영향을 받지 않기 위해서이다. 그런데 바탕을 유리로 하면 이미지를 넣을 때뿐 아니라, 전시할 때마다 매번 다른 모습으로 보이게 된다. 전시장의 구조와 벽 색깔뿐 아니라 관람객이 많은지 적은지, 누가 움직이는지에 따라서도 달라져 보이기 때문이다.

그런데 〈큰 유리〉가 여러 곳에서 전시되다가 사건이 하나 벌어졌다. 다른 지역의 전시가 끝나고 필라델피아 미술관에 왔을 때, 포장을 열어보니 유리가 깨져서 균열이 생긴 것이다. 유리의 특성상 캔버스나 나무패널 같은 것에 비하여 파손되기가 쉬웠다. 그런데 이에 당황한 관계자에게 뒤샹은 오히려 깨진 무늬가 자신이 그린 선과 거의 유사한 모양이라면서, 이 모습 그대로 작품이 될 수 있다고 했다. 그렇게 간단한 보수작업을 거친 〈큰 유리〉는 필라델피아 미술관에 영구 소장되었다.

이렇듯 작품이 시간에 따라 변할 수 있고, 더불어 장소에 따라 다르게 보일 수도 있는 것 역시 가능하다고, 뒤샹은 이 작품을 통해 말하고

있다. 우리는 레오나르도 다 빈치의 〈모나리자〉가 완성된 그 순간에서 영원히 멈추길 원하고, 로댕의 〈지옥의 문〉 역시 고정불변의 형태와 그에 맞는 의미가 있다고 생각한다. 하지만 생각해보면 예술작품 역시 하나의 물체로서 시공간에 따라 변할 수밖에 없다. 그리고 이러한 뒤샹의 생각은 현재 설치미술Installation Art, 퍼포먼스 아트Performance Art, 더 나아가 동영상으로 제시되는 디지털 아트Digital Art 등으로 나아가는 시작점이 되었다. 예술작품은 영원히 변치 않을 것이고 변하면 안 된다는 고정관념을 뒤샹은 간단하게 깨버린 것이다.

침묵의 시간으로 들어간
예술가

 뒤샹은 예술에 대한 고정관념에 크게 개의치 않았다. 그리고 비행기 프로펠러를 회화와 비교할 만큼 예술을 위대한 것으로 생각하지도 않았다. 어쩌면 그랬기 때문에 예술에만 전념하는 것이 아니라 사서, 선생님 그리고 체스 기사 등 다양한 직업과 병행했을지 모른다. 뒤샹은 1955년에 미국 국적을 취득한다. 이러한 뒤샹의 행보가 못마땅한 사람도 적지 않았다. 특히 프랑스에서 인정을 받지 못하고 미국으로 가서 미국인들의 취향을 맞춰주는 듯한 모습에, 프랑스의 신구상주의Nouveau Figuration 작가들은 뒤샹을 비판하는 그림을 그리기도 했다. 그리고 어쩌면 뒤샹 역시도 자신이 예술가로서의 행보를 이어나갈 수 없다고 판단했던 것 같다.

 30대 후반부터는 새로운 예술작품을 만들거나 발표하지 않고 프

뒤샹,
⟨마르셀 뒤샹이나 로즈 셀라비가 만든 여행용 상자⟩,
1935 – 1941년,
미국 필라델피아 미술관 소장

로 체스 기사로 활동하면서 세계선수권대회에서 우승하기도 했다. 하지만 그러면서도 기존 작품을 전시에 출품하거나 심사위원을 맡는 등 미술계와 인연을 끊지는 않는다. 그리고 자신의 작품을 갖고 싶어 하는 사람들을 위해서 스스로 자신의 작품을 작게 복제하여 하나의 상자에 넣는 또 다른 작품을 만들었다. 마치 명품처럼, 한정판으로 몇 개를 제작한 것이다. 그의 작품을 갖고자 하는 사람들은 비싼 값을 치르고 이를 구입했다.

이러한 여행용 상자를 여러 버전으로 만들면서, 뒤샹은 또 하나의 선입견을 넘어섰다. 그것은 바로 '복제'는 예술이 아니라는 생각이다. 판화의 역사는 오래되었고 만 레이 같은 사진작가를 통해 사진 역시 대중적인 용도뿐 아니라 예술계에서 인정받긴 했지만, 이 모든 것은 '복제'가 된 것이기 때문에 다른 예술작품에 비하여 한 단계 낮게 취급되었다. 하지만 뒤샹은 복제 역시 예술이 될 수 있다고 보았다. 그래서 앞서 〈큰 유리〉가 깨져서, 이후의 전시를 위한 레플리카를 만들어야 했을 때도 뒤샹은 그 레플리카 역시 하나의 예술작품으로 보아야 한다고 했다. 그리고 뒤샹 스스로가 〈샘〉이나 〈큰 유리〉를 비롯한 여러 작품을 크기는 작지만 비슷하게 복제해서 상자를 만들 때도, 이 역시 예술작품이라고 여겼다.

1968년 뒤샹이 사망한 이후, 그가 다른 예술에 끼친 영향이 적지 않다고 평가받는다. 하지만 반대편에서는 과대하게 가치가 포장된 것이라 보는 의견도 있다. 단순하게 말해서, 소변기인 〈샘〉 그 자체가 어느 정도 파급력이 있겠냐는 것이다. 하지만 뒤샹의 행보는 기존의 예술에 대한 여러 관념을 깼다는 점에서 다른 이들에게 확실히 영향을 끼쳤

다. 가령 유리판을 돌려서 만든 로토릴리프의 시각적 착시효과를 유럽의 옵아트Op Art 작가들은 더 다양한 작품으로 제작하였고, 레디메이드 작품을 통해 현실을 날것 그대로 제시한 것에 영향을 받아 1960년대 프랑스에서는 누보 레알리즘Nouveaux Réalism 그룹이 형성되기도 했다. 또한 〈큰 유리〉의 레플리카를 만들었던 리처드 해밀턴은 영국 최초의 팝아트 작가로 활동하는 등 팝아트 작가들 역시 적지 않은 영향을 받았다. 다른 것은 몰라도 시대를 앞선 생각을 했다는 것은 분명하다.

모든 것을
비틀어 보자

예술가였지만 기존의 예술에 대한 선입견이나 체계에 부정적이었던 만큼, 뒤샹이 30대 후반 새로운 작품을 만들지 않고 체스 기사로 활동한 것은 꽤 상징적인 일이다. 하지만 사망한 후 작품이 하나 발견되었는데, 〈주어졌을 때Étant donnés〉(1946-1966)라고 이름 붙여진 이 작품은 나무 문 틈 사이로 풀숲에 죽은 듯 쓰러져있는 여성의 토르소를 바라보게 만든다. 기괴하고도 의미를 알 수 없는 이 작품은 뒤샹 사후에 발견되어 현재 필라델피아 미술관에 설치되어 있다.

이렇듯 뒤샹은 무엇 하나 쉽게 이해할 수 있는 작업을 하지 않았다. 처음 바라보면 낯설기도 하고 다소 충격적이기도 하면서, 과연 여기서 무엇을 봐야 할 것인가 혹은 작가가 말하고자 하는 것이 무엇인가를 생각하게 만든다. 그리고 그 의미를 파악하게 되는 지점은 대부분 일

반적인 고정관념의 바깥에서 이루어진다.

뒤샹은 화장실에 있던 변기를 다르게 보면서 전시장에 두었고, 자전거 바퀴의 움직임을 관조의 대상으로 생각했다. 태어날 때부터 남성이었던 자신의 자아를 여성으로 바꿨고, 가벼운 듯 던지는 말장난으로 무거운 생각을 하게 만들었다. 불변해야 하는 예술의 시간은 자연의 법칙에 따라 변할 수 있고, 복제 역시 창조와 같은 것이라 보았다. 이 모든 것은 아주 작은 관점의 차이를 바탕으로 한 것이다. 이를 뒤샹은 '앵프라맹스inframince'라 불렀는데, 눈에 보이지 않는 아주 미세한 차이를 말하는 것으로, 이러한 차이를 인지하는 순간 본질을 바꿀 수 있는 결정적인 변화가 일어난다고 보았다. 그저 독특한 생각을 하는 예술가의 의견이라고 생각할 수 있지만, 우리는 그의 작품 앞에서 이 지점들을 논쟁하거나 다시 생각해볼 수 있게 된다. 뒤샹의 작품들은 이렇듯 모든 것을 비틀어 보고 있다. 당연하다고 여기는 모든 것들을 말이다.

당연한 것들의 소중함

코로나 팬데믹 상황 속에서 이 책은 기획되고 진행되었다. 눈에 보이지 않는 바이러스에 대한 두려움은 우리의 삶을 움츠러들게 했고, 예상치 못한 문제들 앞에 속수무책으로 당하기도 했다. 무엇보다 팬데믹과 함께 찾아온 여러 제약은 '당연한 것들'을 하지 못한다는 절망에 빠지게 만들었다.

가수 이적이 노래로 읊었듯이, 서로 안고, 마주 보며 소리 내어 웃고, 따뜻한 봄날에 피는 꽃을 바라볼 수 있다는 당연한 것들이 모두 미뤄졌다. 얼굴은 마스크에 가려졌고 꽃을 보러 가고 싶어도 발길을 돌려야 했다. 가족들을 보고파도 한 번 더 참았고, 영상통화로 그리움을 달래야 했다. 너무나 당연해서 고마운 줄 몰랐던 것들이 새삼 소중하고 감사하게 느껴졌다.

그렇지만 한편으로는 새롭고도 다양한 방식들을 생각해보고 빠르게 적용하고자 노력한 시기이기도 했다. "원래 그랬어" 혹은 "그게 되겠어?" 같은 선행 사례를 중요시하는 타성적인 방식 대신, "이렇게 해보자" 혹은 "그것도 가능하겠네"라고 하는 새로운 아이디어와 제안이 받아들여졌다. 시시때때로 많은 것들이 변했기에 적응하는 게 쉽지만은 않았다. 그러나 반강제적인 변화를 통해, 그저 무비판적으로 받아들였던 것들을 다시 생각해볼 수 있는 계기가 되기도 했다.

그래서 나 역시 이 책을 통해, 그간 미술사에서 조명 받은 주요한 내용을 넘어서서 조명 밖 이야기를 함께 생각해보고자 했다. 더불어 서구의 관점으로만 받아들였던 미술사를 조금 다른 방향으로 다시 보고자 했다. 물론 다 담지 못하고 빠진 부분들이 많이 있다. 나 역시 과거의 선입견에서 온전히 벗어나지 못한 채 세상을 바라보고 있는 오류를 범했을 수 있다. 하지만 이러한 관점의 변화를 통해 색다른 이야기들을 모아보는 작업은 충분히 의미 있고 즐거운 경험이었다.

점성술에서는 2020년 12월 21일 동지가 땅의 시대에서 바람의 시대로 넘어가는 시기라고 말한다. 별자리가 이동했다고 우리의 삶이 급변하는 것은 아니겠지만, 점성술에서 해석하듯 역사의 흐름이 최근 들어 변하고 있는 것은 그리 어렵지 않게 체감할 수 있다. 새로운 땅을 찾아서 식민지를 건설하고 자원을 채취하여 다음 단계로 나아가고자 했던 시대에서, 지금은 눈에 보이지는 않지만 그 어느 때보다 공고하게 세계가 연결된 인터넷망을 통하여 사람들은 소통하고 있다. 이제는 시간과 공간의 제약은 이전보다 큰 의미를 갖지 못한다. 그리고 인간중심적인 발전을 위하여 자연을 갉아먹고 사는 것이 아니라, 자연과 더불어 사는 방법을 찾고자 하는 시대가 되었다. 이러한 변화는 세상을

바라보는 우리의 시선의 방향을 바꿨다.

물론 여전히 풀기 어려운 문제들이 산재해있다. 콜럼버스 동상을 깨면서 백인 중심적 사고에서 벗어나고자 하는 사람들이 있는 한편, 코로나 팬데믹에 대한 분노를 아시아인에게 겨눈 인종차별주의자들의 만행도 자행되고 있다. 더불어 세계 곳곳에서 억압받고 희생되는 사람들이 적지 않고, 한국 내에서도 여전히 인권의 사각지대가 드러나고 있는 실정이다. 또한 극지역의 빙하가 녹아 동물들이 굶주리고, 대양에는 웬만한 섬보다 더 큰 플라스틱 쓰레기 지대가 떠돌아다니고 있다. 이미 동물들뿐 아니라 우리 몸속에도 미세플라스틱이 마치 하나의 세포인 양 붙어있다. 이외에도 여전히 아프고 위험한 상황은 이 순간에도 일어나고 있다.

그렇지만 더 부강해지고 더 발전하기 위해 이러한 문제들은 외면했던 과거가 옳지 않다는 것만큼은, 우리가 어느 정도 사회적 합의에 이르렀다고 생각한다. 그리고 그만큼 많은 사람이 다른 이야기에도 귀 기울일 수 있는 준비가 되었을 거라 기대해본다.

서양미술사의 보편적인 이해가 궁금하다면, 서두에서 언급한 곰브리치나 잰슨의 『서양미술사』를 참고해보면 도움이 될 것이다. 두 책

모두 미술사를 공부하는 학생들을 대상으로 한 만큼 시대순으로 체계적인 이해를 위한 가이드가 될 것이다. 또한 관련한 다른 논의가 궁금하다면 첨부한 참고 자료를 통해서 관심 분야를 깊게 혹은 넓혀 보기 바란다.

그리고 미술사에서도 당연하게 여겼던 가치들이 과연 맞는 것인지, 이 시대에서 그리고 나 자신에게 그러한 가치들이 의미가 있는지를 고민해볼 기회가 되었으면 좋겠다. 또한 당연하게 무시되었던 작은 것들에게서 소중한 가치를 발견할 수 있는 새로운 관점으로의 전환을 기대해본다. 더불어 이 변화의 시대에, 버티고 견뎌내고 있는 우리 모두에게 박수를 보내고 싶다.

◦ 곰브리치, 에른스트, 『서양미술사』, 백승길, 이종숭 역, 예경, 2017.

◦ 김인곤, 「플라톤『향연』」, 『철학사상』 별책 제5권 제4호, 서울대학교 철학사상연구소, 2005.

◦ 김지혜, 「19세기의 인간 전시, 호텐토트의 비너스 – 사르키 바트만의 몸에 새겨진 제국주의의 슬픈 역사」, 『테마로 보는 역사 – 뜻밖의 세계사』, 네이버캐스트, 2013.

◦ 리언, 『명화로 읽는 전염병의 세계사』, 뮤즈, 2020.

◦ 바사리, 조르조, 『르네상스의 미술가 평전』, 이근배 역, 한명, 2000.

◦ 박광혁, 『미술관에 간 의학자』, 어바웃북, 2017.

◦ 박흥식, 「흑사병과 중세 말기 유럽의 인구문제」, 『서양사론』 제93호, 한국서양사학회, 2007.06,30., pp. 5-32.

◦ 버거, 존, 『다른 방식으로 보기Ways of Seeing』, 최민 역, 열화당, 2019.

◦ 사이드, 에드워드(1978), 『오리엔탈리즘』, 교보문고, 2000.

◦ 성제환, 『피렌체의 빛나는 순간』, 문학동네, 2013

◦ 신방흔, 「이미지와 병리: 히에로니무스 보스의 회화에 대한 푸코적 관점」, 『미술사학보』 22집, 미술사학, pp. 5-36.

◦ 아카데미아리서치, 『21세기 정치학대사전』, 한국사전연구사, 2002.

○ 양정무, 『상인과 미술』, 사회평론, 2011.

○ 유성혜, 『뭉크-노르웨이에서 만난 절규의 화가』, 아르떼, 2019.

○ 이연식, 『드가-일상의 아름다움을 찾아낸 파리의 관찰자』, 아르떼, 2020.

○ 이은기, 『르네상스 미술과 후원자』, 시공아트, 2018.

○ 잰슨, H.W & A.F., 『서양미술사』, 최기득 역, 미진사, 2008.

○ 정해수, 「계몽주의 시대의 '철학자/작가'의 시기별 개념 변화와 그 의미 : 출판시장의 확대와 철학자, 문인 그리고 작가들」, 『비교문화연구』 제47집, 2017.6, pp. 261-289.

○ 파르투슈, 마르크 엮음, 『뒤샹, 나를 말한다』. 김영호 역, 한길아트, 2007.

○ 푸코, 미셸, 『성의 역사』 1, 2, 이규현 역, 파주 : 나남, 2010.

○ 하우저, 아르놀트, 『문학과 예술의 사회사』 1-4, 백낙청 외 역, 창비, 2016.

○ 허나영, 『화가 vs 화가』, 은행나무, 2010.

○ 허나영, 『키워드로 읽는 현대미술』, 미진사, 2011.

○ 허나영, 『그림이 된 여인』, 은행나무, 2016.

○ 허나영, 『모네- 빛과 색으로 이룬 회화의 혁명』, 아르떼, 2019.

- Harris, Gareth, "Munch vandalised own Scream painting, declaring himself a 'madman', new research finds"(22nd February 2021)
- Nochlin, Linda(1971), 「Why Have There Been No Great Woman Artists?」, Gornick, Vivian; Moran, Barbara K., 『Woman in Sexist Society: Studies in Power and Powerlessness』, Basic Books

○ 20쪽	Photo © Carole Raddato / Flickr / CC BY-SA 2.0
○ 24쪽	Photo © Remi Mathis / Wikimedia Commons / CC BY-SA 3.0
○ 32쪽	Photo © Ad Meskens / Wikimedia Commons / CC BY-SA 4.0
○ 33쪽 왼쪽	Photo © Carsten Frenzl / Flickr / CC BY-SA 2.0
○ 33쪽 오른쪽	Photo © Shawn Lipowski / Wikimedia Commons / CC BY-SA 3.0
○ 35쪽 위쪽	Photo © Getty Villa-Collection / Flickr / CC BY-SA 2.0
○ 35쪽 아래쪽	Photo © Einsamer Schütze / Wikimedia Commons / CC BY-SA 4.0
○ 39쪽	Photo © Musée des Beaux-Arts de Lyon / Wikimedia Commons / CC BY-SA 3.0
○ 43쪽	Photo © Livioandronico2013 / Wikimedia Commons / CC BY-SA 4.0
○ 48쪽	Photo © Livioandronico2013 / Wikimedia Commons / CC BY-SA 4.0
○ 55쪽	Photo © Peter Haas / Wikimedia Commons / CC BY-SA 3.0
○ 65쪽	Photo © sailko / Wikimedia Commons / CC BY-SA 3.0

SA 3.0

다시　쓰는

≡≡≡≡
≡≡≡≡
≡≡≡≡

착한미술사

1판 1쇄 발행	2021년 7월 14일
1판 2쇄 발행	2023년 9월 1일
지은이	허나영
발행인	황민호
본부장	박정훈
책임편집	김순란
기획편집	강경양 김사라
마케팅	조안나 이유진 이나경
국제판권	이주은
제작	최택순
발행처	대원씨아이㈜
주소	서울특별시 용산구 한강대로15길 9-12
전화	(02)2071-2017
팩스	(02)749-2105
등록	제3-563호
등록일자	1992년 5월 11일
ISBN	979-11-362-7942-2 03600